Arm. ..do Testa

Museo d'Arte Contemporanea

Armando Testa

CHARTA

Coordinamento grafico
Graphical Coordination
Gabriele Nason
Giulio Palmieri

Coordinamento redazionale
Editorial Coordination
Elena Carotti

Impaginazione / Layout
Daniela Meda

Redazione / Editing
Sara Tedesco
Harlow Tighe

Traduzioni / Translations
Silvia Maglioni & Graeme Thomson
(testi di / texts by I. Gianelli, J. Deitch,
M. Ferraresi, J. Kosuth, H. Steinbach, A. Testa)
Marguerite Shore (testi di / texts by
G. De Angelis Testa, G. Verzotti, M. Pistoletto,
G. Paolini, G. Toderi, F. Vezzoli)

Ufficio stampa / Press Office
Silvia Palombi Arte & Mostre, Milano

Fotolito / Color Separation
Antonio Cerza (Scanline, Torino)

Copertina / Cover
Elefante Pirelli, 1954

Armando Testa

Castello di Rivoli Museo d'Arte
Contemporanea, Rivoli-Torino
21 febbraio - 13 maggio 2001
February 21- May 13, 2001

Mostra e catalogo a cura di
Exhibition and catalogue edited by
Ida Gianelli
Giorgio Verzotti
Gemma De Angelis Testa

Revisione redazionale
Editorial Revision
Marcella Beccaria

Coordinamento redazionale
Editorial Coordination
Andrea Viliani

Fotografi / Photographers
Emanuele Biondi
Nino Chironna

Grafica / Graphic Design
Segno e Progetto Srl, Torino
BadriottoPalladino, Torino

Sezione illustrata / Pagination Plates Section
Giulio Palmieri

Edizioni Charta
via della Moscova, 27
20121 Milano
Tel. +39-026598098/026598200
Fax +39-026598577
e-mail: edcharta@tin.it
www.chartaartbooks.it

Printed in Italy

Sommario / Contents

Ida Gianelli

Premessa

Nel febbraio 1991, inaugurando la direzione artistica che mi era stata affidata, presso il Castello di Rivoli Museo d'Arte Contemporanea si aprì la mostra *Arte e Arte*, dedicata agli sconfinamenti che l'arte visiva opera verso le altre discipline, dal cinema all'architettura, dalla letteratura alla musica.

I linguaggi dell'arte da allora hanno accentuato questa tensione a confrontarsi con l'altro da sé, e a volte ad incorporare nella propria espressività spunti e stimoli provenienti da altri specifici, in nome di una creatività lontana da ogni accademismo, e tesa invece ad armonizzare le differenze di ambiti e di linguaggio.

Ciò avviene in vista di una testimonianza più incisiva da parte degli artisti nei confronti del proprio mondo poetico, e con una tale decisione da spingere i musei d'arte contemporanea non solo a registrare questi sconfinamenti ma a documentare le ricerche che hanno luogo nei territori limitrofi all'arte visiva propriamente detta.

L'attualità che viviamo del resto ci spinge ad una simile attività di informazione a tutto campo presso il pubblico più vasto. L'artistico e l'estetico stanno assumendo un ruolo di sempre maggiore rilievo nella trasformazione che la nostra società sta subendo ad opera delle tecnologie avanzate applicate al sistema delle informazioni, trasformazione che sta già mostrando i suoi effetti nell'assetto stesso della nostra vita economica e sociale.

In conseguenza di tutto ciò, è con estremo piacere che dedichiamo una mostra ad Armando Testa, da sempre universalmente considerato come il padre della pubblicità italiana, un atto che vale come riconoscimento del suo genio creativo. La mostra documenta tutta la sua attività, consentendo, a nove anni dalla sua scomparsa, di valutare con il necessario distacco la complessità della sua opera. Testa è stato un grande "visualizzatore globale", come lo ha definito Gillo Dorfles, capace di adattare le immagini e le parole che via via creava alle funzioni più diverse, sempre con grande capacità di sintesi e di innovazione formale. La sua formazione si è compiuta studiando l'arte moderna, nei suoi manifesti, nei filmati per la televisione o nei disegni per le copertine di riviste emerge la sua raffinata cultura visiva, che risale all'arte astratta quanto al Surrealismo. Le sue creazioni hanno accompagnato la vita di più di una generazione di italiani, ai quali Testa si è rivolto con messaggi commerciali ma anche con stimoli che hanno contribuito non poco all'educazione del loro gusto.

La mostra che gli dedichiamo oggi non va vista come un mero omaggio o una celebrazione, ma come un bilancio critico, espresso attraverso la selezione delle opere e il taglio interpretativo dei saggi in catalogo, cioè con quegli strumenti di analisi scientifica con cui il museo usa valutare gli eventi e le personalità artistiche.

Per realizzare la mostra il Castello di Rivoli si è avvalso della preziosa collaborazione di Gemma De Angelis Testa, che ha partecipato a tutte le fasi di organizzazione della nostra iniziativa con generosità e competenza.

Desidero inoltre ricordare l'aiuto incondizionato offerto dalla Armando Testa S.p.A., nelle persone del suo presidente Marco Testa e da Pietro Dotti, Laura Stuardi e Flavia Genta. Per il prestito delle opere la nostra riconoscenza va infine a Andrea Armagni De Marchis, Luciano Consigli, Giuliana Rovero Tonetto e Antonella Testa.

Ida Gianelli

Foreword

In February of 1991, inaugurating my appointment as Artistic Director of the Castello di Rivoli Museum of Contemporary Art, the exhibition *Arte e Arte* (*Art and Art*) was held, dealing with the way visual art had opened up frontiers with other disciplines from cinema to architecture, literature and music. Since then the languages of art have tended to accentuate this tension in measuring themselves against other means of expression, often by incorporating ideas and stimuli from other spheres in the name of a creativity far removed from any academicism, aiming instead to create harmony between different languages and fields.

This radical shift has taken place in view of a more incisive affirmation on the part of artists with regard to their own poetic world, prompting museums of contemporary art not merely to record but to document research in areas contiguous with visual art itself. The nature of the world we live in, moreover, spurs us to provide information on all these developments aimed at a wider public. Artistic and aesthetic elements are assuming an ever greater prominence in the ongoing transformation of our society, as information systems are reshaped by advanced technologies. The effects of this transformation can already be seen in many aspects of our economic and social life. Consequently it is with great pleasure that we have decided to dedicate an exhibition to the creative genius of Armando Testa, a man universally regarded as the father of Italian advertising. The exhibition documents Testa's entire career and permits us, nine years after his death, to assess the complexity of his work with the necessary detachment. Testa was, as Gillo Dorfles defined him, a great "global visualizer," capable of adapting the images and words he created over the years to the most diverse purposes, demonstrating a wonderful talent for synthesis and formal invention. In his formative years Testa looked closely at modern art, developing a highly refined visual culture that emerges in his posters, TV advertisements and designs for magazine covers, and whose influences range from abstract to Surrealist art. His creations have accompanied the lives of more than a generation of Italians to whom Testa not only addressed his commercials but also gave a vision that was to have a considerable effect in shaping their own aesthetic taste.

The exhibition that we are holding today in Testa's honor should therefore not be viewed as a mere homage or celebration, but as a critical evaluation, expressed through the choice of works and the interpretive line taken by the essays in the catalogue, that is to say through the instruments of scientific analysis that the museum normally uses to appraise artists and artistic events.

In organizing this exhibition Castello di Rivoli is indebted to Gemma de Angelis Testa, who has participated throughout its preparation with great generosity and knowledge. I would also like to thank Armando Testa S.p.A. for its unconditional help, in particular the group's president, Marco Testa, along with Pietro Dotti, Laura Stuardi and Flavia Genta. Finally, for the loan of the works we wish to thank Andrea Armagni De Marchis, Luciano Consigli, Giuliana Rovero Tonetto and Antonella Testa.

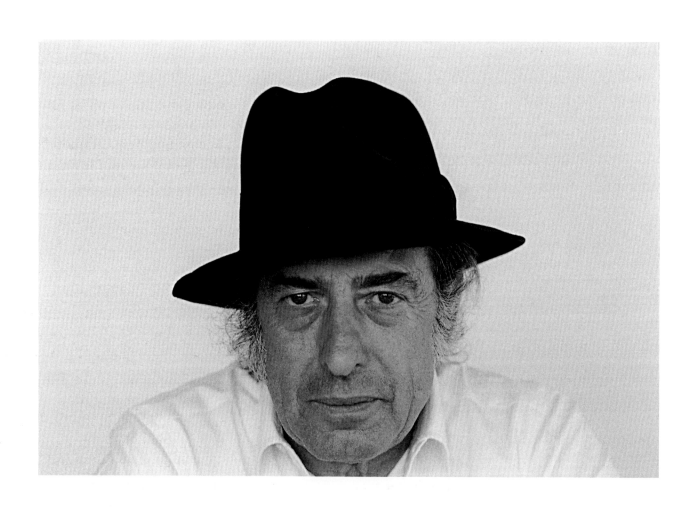

Gemma De Angelis Testa

Un inquieto viaggiatore dell'immagine

Armando è stato per me un'apparizione, una presenza lungamente attesa: il suo sorriso, pulito e disarmante da fanciullo, illuminava il volto dal mento quadrato rivelandone la fossetta, gli occhi sprizzavano vivacità nella ricerca sempre curiosa di captare il nuovo.

"Bisogna essere creativi anche nelle cose più banali, il quotidiano perde la quotidianità se l'affronti con creatività come se fosse la prima volta che ti si presenta". Con queste parole Armando mi incuriosì e interessò al momento del nostro incontro.

Armando e l'arte sono stati e sono il sogno della mia vita. Fin dall'infanzia ho avuto un buon rapporto con i libri, che erano gli unici compagni di "gioco" assieme ai miei fratelli: i libri alimentavano la dimensione del sogno, contribuendo a tenermi in parte distaccata dalla realtà, e restano, assieme all'arte, i più fidati e necessari compagni del mio percorso. Fu un libro a creare il ponte fra me ed Armando.

Durante l'adolescenza mi era capitato di leggere le vite di Van Gogh e di Modigliani: l'infatuazione per quest'ultimo era stata tale da farmi annunciare in famiglia che un giorno avrei sposato un artista.

Quando incontrai Armando, a Venezia, avevo appena compiuto 21 anni; mi trovavo sulla bellissima spiaggia dell'Hotel Excelsior al Lido, e come sempre avevo con me dei libri, fra i quali *Psicanalisi del genio* di Sigmund Freud. Se ricordo bene, quello che avevo recepito dalla lettura delle prime pagine era che il bambino, divenuto adulto, si vergogna della sua infantilità, ritenendola negativa agli occhi della società, mentre l'artista vive naturalmente e spontaneamente le proprie fantasie, e non teme questa caratteristica che accomuna tutte le persone di genio. Quella mattina al Lido fantasticavo e pensavo a tutto ciò, quando improvvisamente avvertii una presenza magnetica: alzai gli occhi e vidi Armando di cui ignoravo l'esistenza e il nome. Era lontano, stava conversando con qualcuno, ma era lui a riempire lo spazio, mentre gli altri restavano sfuocati. Elegantissimo, indossava nonostante il caldo un completo di lino bianco, sul capo l'inseparabile Panama, si muoveva come se il suo corpo andasse dietro alle sue parole. Appresi che, da poco tempo separato dalla moglie, viveva da solo in un residence a Torino. A Venezia avemmo modo di frequentarci visitando insieme più volte la Biennale d'Arte, e parlando ci apparse significativa la coincidenza del mio nome con quello delle figure femminili importanti nella sua vita, come pure la coincidenza di avvenimenti simili occorsi ad entrambi in epoche diverse. Il caso sembrava aver voluto farci incontrare, l'amore ci portò al matrimonio otto anni dopo.

Armando Testa, 1980
Foto / Photo Gemma De Angelis Testa

Armando divorava immagini dall'ambiente circostante e dai libri: a un giornalista che gli chiedeva cosa gli sarebbe mancato di più se fosse stato costretto ad abitare su un'isola deserta, rispose senza esitazione "I cataloghi d'arte". Viaggiavamo spesso per visitare musei e gallerie, materialmente non portavamo a casa nulla, il nostro bagaglio era unicamente carico di emozioni e di energia. Armando non era un collezionista e l'idea di comprare quadri non ci sfiorava, tranne rare eccezioni. In seguito, accortosi che la mia passione per l'arte poteva tramutarsi in qualcosa d'altro, realtà avvenuta dopo la sua scomparsa, mi espresse il desiderio di poter avere le pareti di casa bianche e immacolate come fogli su cui tracciare mentalmente dei segni, senza interferenze di altre immagini che l'avrebbero distratto dal suo lavoro creativo. La sua curiosità si estendeva dalle piramidi egizie, all'arte tribale, da Piero della Francesca a Jeff Koons, dal cinema alla fotografia, all'architettura; ma osservava anche le cose più semplici e più ovvie, assorbiva ciò che vedeva, e dopo una lunga elaborazione, le idee schizzavano fuori, magari dopo anni, sotto altre spoglie. Era affascinato dai segni semplici, la croce, la sfera, il triangolo; amava molti artisti, fra i quali: Michelangelo, Picasso, gli architetti Gropius e Le Corbusier, ma aveva una debolezza per Mondrian e per l'architetto tedesco Mies van der Rohe, direttore di quella famosa scuola "Bauhaus" che Hitler fece chiudere nel 1933.

"Nel meno c'è il più" è la frase, da Mies van der Rohe, che Armando ripeteva spesso, a se stesso e agli altri. Con l'avvento del marketing in pubblicità, che comporta indagini di mercato, *brief*, strategie e vari piani di guerra, ne era stato invaso anche lui, costretto talvolta a concedere sul piano formale: questo gli creava una certa inquietudine, fin quando una notte, raccontava, aveva sognato Mondrian che lo aveva sgridato ed esortato a ritornare alle sue forme essenziali. Armando in arte era capriccioso e imprevedibile: lui stesso affermava che ciò che gli piaceva oggi non sapeva se gli sarebbe piaciuto domani.

Il suo approccio al mondo era fuori da ogni schema: era dotato di enorme allegria, amore e trasporto per tutti gli aspetti della vita. Carismatico e ironico, non nascondeva la sua irrequietezza, la sua esuberante vitalità, il suo anticonformismo. Affascinava la gente, grande trascinatore, amava circondarsi della presenza di un folto gruppo di giovani amici che ci seguivano anche nei viaggi in paesi lontani, durante i quali a stento riuscivamo, me compresa, a tener testa alla sua instancabile energia.

Usava un linguaggio tutto suo, personalissimo, dal lessico bizzarro, talvolta accoglieva i visitatori con le parole "Si assettassero", sdrammatizzando la sua presenza e mettendoli a proprio agio, quindi proseguiva la conversazione con accento torinese, vezzo che non perse mai e che già insinuava una coloritura d'ironia alla domanda: "E lor signori cosa ne pensano di questo disegno?" Nel raccontare un episodio, eccitato, lo anticipava con una risata furba, come un dato acquisito che solo lui aveva capito prima degli altri. Pur conversando, e comunque in tutto il suo quotidiano,

disegnava incessantemente su qualsiasi materiale gli capitasse sottomano: carta, cataloghi, libri. La sua mano non poteva resistere all'irrefrenabile necessità di trascrivere in disegno la voragine di immagini create dalla sua fantasia. Era ossessionato dai numeri e dalle lettere a cui conferiva caratteristiche umane, ma soprattutto dalle dita che ha dipinto e fotografato nel corso degli anni, fino a farle diventare soggetti di una sequenza fotografica che ai suoi occhi documentavano le fasi di una performance.

Curioso delle persone, la qualità che più apprezzava negli altri era la bontà: egli stesso buono e generoso, si sentiva disarmato di fronte a una persona buona. Sapeva ascoltare ed aveva la capacità di cogliere anche dalle persone più semplici il meglio, trasformando spesso una frase o un episodio anche banale in qualcosa di avvincente ed originale, tanto che l'interlocutore si sentiva all'improvviso al centro dell'attenzione e si scopriva intelligentissimo. Armando era un inesausto comunicativo, riusciva a contagiare e a trasmettere negli altri una spruzzata della sua genialità.

Per ventidue anni è stato il mio dolce compagno, marito, amico, amante, il mio tutto. Il nostro legame era forte, e ci univa in simbiosi nella felicità come nella sofferenza, non lasciando spazio a nessuna intrusione. Gli anni che ho trascorso con lui sono stati magici e intensi: era come vivere in un film proiettato a forte velocità.

Armando pensava di avermi derubata della sua giovinezza, che non poteva più offrirmi: ma era questa una sua inquietudine poiché io non ho mai sentito la mancanza, né ho avvertito il possibile disagio per una giovinezza che non c'era più.

I miei ricordi di Armando sono i ricordi di viaggi, di incontri, di visite a musei e gallerie, delle idee scambiate, delle battute per le quali abbiamo riso insieme, delle mai noiose conversazioni che esigeva anche dagli altri e delle quali non perdeva mai il controllo, orchestrandone anche i silenzi.

Eravamo complici nell'allegria e nella riscoperta del mondo insieme, amavamo gli scherzi che facevamo, e di cui a volte rimanevamo vittime. Il tempo ci scivolava addosso, sembrava non avere scadenza, nella beatitudine di assaporare insieme ogni esperienza condivisa anche nel racconto, gelosi ognuno degli eventuali pensieri inespressi dell'altro. Facevamo a gara per piacerci, dialogavamo attraverso l'arte poiché senza questo dialogo non era possibile arrivare al suo cuore.

Ho avuto anche il privilegio di averlo come maestro. Incoraggiandomi innanzi tutto a sviluppare una visione "personale" delle opere d'arte. Ho assimilato le sue lezioni, la capacità di sintesi: mi ha insegnato a leggere la bellezza formale e strutturale di un segno, di un carattere; la semplicità e il rapporto dialettico tra l'immagine e il messaggio, la potenzialità espressiva della raffigurazione che per durare nel tempo deve andare oltre il suo destino utilitaristico, l'importanza della spazialità del fondo bianco dove emergono con imponenza la figura e le scritte, l'uso dei colori primari. Ma, soprattutto, mi ripeteva che l'esercizio mentale e la curiosità continua sono

le diete giuste per il cervello di un creativo: la creatività, mi diceva, va messa sul vasino ogni mattina per tenerla in esercizio. Dopo la sua scomparsa, questa costante sollecitazione mi è mancata, ho proiettato la mia fantasia verso altre direzioni, ma ancora oggi mi sorprendo ad elaborare immagini per prodotti di committenti inesistenti.

Dalle sue lezioni scaturì una vera e propria collaborazione professionale: per circa ventidue anni abbiamo concepito discusso e creato assieme molti cartelloni e molta grafica. Era eccitante lavorare accanto a lui. Io non so disegnare, ma come lui stesso ha sottolineato in una lettera, che tengo tra le cose più care, scritta un paio di anni prima della sua scomparsa, "Anche nei viaggi lei mi sta accanto per studiare i miei temi, anche se non sa disegnare, più di un'idea mi è stata portata da lei, ne cito qualcuna: la penna braccio del 'Corriere della Sera', il caschetto di capelli con la bocca che ride della campagna 'Sorrisi e Canzoni', e tante tante volte che non ricordo nemmeno. Riesce ad aiutarmi moltissimo con idee, giudizi pubblicitari e pittorici…". Non badavo troppo al *marketing*, ma grazie al bagaglio di immagini che avevamo in comune, e alla sua esperienza, riuscivamo a intenderci e a collaborare. Talvolta è capitato, come nel caso del manifesto per i cinquant'anni della tipografia Pirovano, che fossero stampati sia il manifesto ideato da Armando, con la grande virgola, sia quello ideato da me con le due mani rosse che si stringono. Armando creava o comunque supervisionava sempre le campagne sviluppate dai vari gruppi creativi dell'agenzia. Gli elementi anche più minuti nei quali ci imbattevamo durante i nostri viaggi, un granchio, un'iguana incontrati su un'isoletta dei Mari del Sud, potevano diventare ispirazione per una copertina, una serigrafia o una vera e propria campagna pubblicitaria.

Dopo la morte di suo fratello Mario, Armando mi chiese di dirigere la Arno Film, la sua storica casa di produzione dove erano nati Paulista, Caballero e Carmencita per il caffè Lavazza, il pianeta Papalla per la Philco, l'ippopotamo Pippo per la Lines, e tanti altri fantastici personaggi. L'esperienza fu positiva, prodigai nuove energie e fui orgogliosa dei riconoscimenti e dei premi che si susseguirono.

Armando è stato definito il padre della pubblicità moderna; lui diceva, però, che avrebbe preferito esserne il cognato o addirittura non esserlo ma avere, invece, 18 anni. Altre volte chiedeva uno sconto di dieci anni.

"L'ansia di conoscere sempre quanto c'è di nuovo, la curiosità non vincolata da barriere, ma libera di svolazzare in tutti i campi è il primo scalino della creatività" amava affermare Armando, che si definiva, e difatti era, un inquieto viaggiatore dell'immagine. Questa ricerca di originalità lo faceva balzare da una tecnica all'altra, per esplorare tutti i sentieri della comunicazione visiva: ha sconfinato da pubblicità a pittura, da grafica a televisione, da design a scrittura, ha finanche ideato la facciata dell'edificio che è sede dell'Agenzia Testa a Torino ancora oggi.

La rivoluzione che Armando introduce nel campo pubblicitario e lo svilup-

po, a lui strettamente legato, della pubblicità in Italia, deriva dal suo primo amore, la pittura: Armando nasce come pittore astratto ed è la pittura la sua espressione negli anni giovanili. In seguito l'esperienza tipografica a cui lo condussero le esigenze pratiche della vita lo porta a semplificare colore e segno. Ma tra la sua vita di pubblicitario e quella di pittore non c'erano stacchi.

"Voglio continuare a dipingere, perché è uno dei miei pochi momenti di libertà. E sono convinto, che fra pittura e pubblicità debba esserci un'interazione totale. Il mio percorso non prevede il riposo della pittura, come qualcosa di deviato rispetto al mestiere di ogni giorno", così scriveva Armando nel corso degli anni.

Poteva passare agilmente da un cartellone figurativo ad uno astratto, dalla realtà fotografica ai cartelli fluorescenti ancora oggi modernissimi; nonostante sia ricordato per i fondi bianchi, con l'immagine centrale (fondo bianco ormai diventato patrimonio comune di tutti i cartellonisti), è stato il primo ad adoperare i fondi fluorescenti negli anni Cinquanta, sia in Italia sia all'estero. Ha dato grande rilievo alla fotografia, adoperando il fotocolor esattamente come adoperava il pennello. Nel 1977 affermava sulla rivista "Diaframma": "Fotografia è dipingere con la macchina fotografica. Io guardo la fotografia come guardo un disegno, manipolo la fotografia, la lascio integra e me ne servo, ma esattamente come quando disegno un'immagine".

Mentre disegnava mi domandava spesso un parere sulla sua nuova creazione, e quando gliene chiedevo la destinazione, mi rispondeva: "Non ha importanza a cosa servirà: guarda il segno, guarda la forma".

Le sue creazioni spesso nascevano autonome, slegate dalle richieste del committente. Erano ricerche personali, non condizionate e non "destinate" alla pubblicità le serigrafie con gli animali iniziate nel 1958, e condotte fino al 1982, come pure l'ironica serie, Cibo, intrapresa con la Mela nel 1974 e forzatamente terminata nel dicembre del 1991: soggetti che appartengono alla dimensione fiabesca di una fantasia giocosa. In altri casi, come della "sfera e mezza" per Punt e Mes e del Dito Star dell'ultimo manifesto per Cinema Giovane, il disegno era nato autonomo, e solo successivamente Armando decise di farne uso nella pubblicità. L'essenza della comunicazione, quello che c'era dietro, era cosa acquisita, Armando studiava ogni campagna nei minimi dettagli, riusciva a non farsi violentare e appiattire da tanta ricerca e non perdeva di vista l'azione pubblicitaria nel suo insieme, tenendo sempre conto dei vari media impiegati.

La capacità di comprendere l'arte non si acquisisce facilmente, e ancora più difficile è parlare d'arte quando essa è applicata ai prodotti popolari, ma Armando riusciva a esprimersi artisticamente perché le sue immagini, apparentemente semplici, erano "colte" e divertenti al tempo stesso.

Teneva in gran conto la sensibilità del suo pubblico abituato a convivere con opere millenarie, abituato a certe armonie visive, ai colori, alla luce, e si serviva dei media, dalla televisione alle pagine di giornali e riviste e ai muri delle città utilizzandoli come fossero le sue gallerie d'arte.

"Saper gustare da soli una emozione, significa avere il dono raro di riuscire ad apprezzare fino in fondo il messaggio artistico". E continua, "...la fotografia riproduce l'ovvietà quotidiana, guarda frontalmente nell'ovvio, mentre il sogno ha bisogno di una visione obliqua. La pittura è una metafora sognante. La pubblicità, invece, quasi sempre, propina immagini scontate...".

Seppure con fini diversi, come i primitivi e gli artisti del Rinascimento, Armando cercava di entrare in contatto con la gente attraverso le immagini. La sua era una creatività che, affondando le radici nella tradizione pittorica italiana, aveva poco a che fare con i modelli anglo-americani concentrati più sull'aspetto del *marketing*.

Per Armando, i pubblicitari hanno una responsabilità culturale ed etica nei confronti del pubblico, la pubblicità è testimone non solo della comunicazione commerciale, ma anche della storia del paese e dovrebbe svolgere la funzione educativa di insegnare e trasmettere il messaggio dell'arte.

Contrario alla pubblicità bieca, alla falsa motivazione, alla falsa informazione, alla retorica del lava più bianco, Armando riteneva che certe atmosfere corredate da ambigue parole, sotterfugi e lumacose motivazioni, maltrattassero l'intelligenza del pubblico e ne sfruttassero l'ingenuità.

Non erano scontati i suoi Caballero, i Papalla, le oche Cesira e Ambreus, ed il treno Saiwa che hanno divertito generazioni di giovani e non più giovani. Armando non soltanto stimolava l'immaginazione di chi gli stava vicino, ma creava un vero e proprio dialogo anche con i telespettatori che ogni sera guardavano i suoi filmati, stimolati nella loro attenzione e fantasia, soggetti non passivi, bensì coinvolti visivamente e intellettualmente.

La sua fantasia accendeva quella del pubblico, Caballero e Carmencita sono puri coni che lui animava "a passo uno" (*stop motion*), come nei cartoni animati, fotogramma per fotogramma: era la prima volta che venivano realizzati dei personaggi così essenziali, sparavano, ma erano senza braccia, era il ritmo dell'azione, l'umorismo della situazione e la fantasia del pubblico a dare braccia, mani e labiale. Così Papalla è una sfera, che compie ancor meno movimenti, ma che agisce come un essere umano.

L'immensa galleria d'arte delle opere di Armando era la strada, il mondo della vita, che tutti noi attraversiamo e dove a tutti è permesso di entrare.

A Restless Voyager of the Image

For me, Armando was an apparition, a long-awaited presence. His smile—clear and disarming as that of a child—illuminated his square-jawed face, revealing a dimple, his eyes exuded enthusiasm, in an ever-curious quest to capture the new.

"You have to be creative, even in the most banal things, the everyday loses its everyday quality if you confront it with creativity, as if for the first time." With these words Armando aroused my curiosity and interest from our first encounter.

Armando and art were and are my life's dream. Since childhood I have had a close relationship with books, which were my only playmates, along with my siblings. Books nurtured my dreams, helping to keep me somewhat detached from reality, and along with art they have remained my most trusted and essential companions as I have journeyed through life. It was a book that created a bridge between Armando and me.

While an adolescent I happened to read the lives of Van Gogh and Modigliani. My infatuation for the latter was such that I announced to my family that some day I would marry an artist. When I met Armando, in Venice, I was barely twenty-one years old. I was on the beautiful beach of the Hotel Excelsior on the Lido, and as always, I had some books with me, including Sigmund Freud's *Psychoanalysis of Genius*. If I remember well, what I had gotten from my reading of the initial pages was that the child, on reaching adulthood, becomes ashamed of his childlike quality, considering it negative in the eyes of society, while the artist lives out his own fantasies naturally and spontaneously, and doesn't fear this characteristic, which is shared by all persons of genius. That morning on the Lido I was dreaming and thinking about all this, when suddenly I noticed a magnetic presence. I raised my eyes and saw Armando, of whose existence and name I was unaware. He was far away, talking to someone, but he filled the space, while the others remained out of focus. Extremely elegant, he was wearing a white linen suit, despite the heat, and on his head, his ever-present Panama. He moved as if his body was trailing his words. I learned that he had recently separated from his wife and that he lived alone in Turin. In Venice we were able to see each other, going together numerous times to the Biennale, and as we got to talking it seemed significant to us that my name was the same as that of the important female figures in his life. We were also struck by the coincidence of similar events that had occurred to both of us at different times in our lives.

Chance seemed to have brought us together, and love led us to marry, eight years later.

Armando devoured images from his surroundings and from books. A journalist once asked him what he would miss most if he were forced to live on a desert island, and he answered without hesitation, "art catalogues." We often traveled to visit museums and galleries, we would return home empty-handed, and our luggage was filled solely with emotions and energy. Armando was not a collector, and the idea of buying paintings didn't lure us, with rare exceptions. Later, aware that my passion for art might be transformed into something else—and this became a reality after his death—he expressed a desire to be able to have the walls at home as white and immaculate as sheets of paper onto which he might mentally trace signs, without the interference of other images that might distract from his creative work. His curiosity extended from the Egyptian pyramids to tribal art, from Piero della Francesca to Jeff Koons, from cinema to photography, to architecture. But he also looked at the simplest and most obvious things, he took in what he saw, and after a long period of development, ideas erupted, sometimes after years, in other forms. He was fascinated by simple signs, the cross, the sphere, the triangle; he loved many artists, including Michelangelo, Picasso, the architects Gropius and Le Corbusier, but he had a special weakness for Mondrian and for the German architect Mies van der Rohe, director of the famous Bauhaus school, shut down by Hitler in 1933.

"Less is more," is Mies van der Rohe's notorious phrase, and Armando repeated this often, to himself and to others. With the advent of marketing in advertising, which entailed market research, briefs, strategies and various campaigns, he too was assaulted. He sometimes was forced to give in on a formal level, and this created a certain sense of dissatisfaction, to the point where one night, he told me, he dreamed that Mondrian rebuked him and exhorted him to return to his basic forms. Armando was capricious and unpredictable in his art; he himself stated that he didn't know if tomorrow he would like what he liked today.

His approach to the world was outside any scheme; he was endowed with enormous cheerfulness, love and enthusiasm for all aspects of life. Charismatic and ironic, he didn't hide his restlessness, his exuberant vitality or his nonconformity. Fascinated by people, he held sway over them; he loved to surround himself with a crowd of young friends who followed us, even on our trips to distant lands, during which we, myself included, could barely keep up with his tireless energy.

He used a language all his own, extremely personal, with a bizarre lexicon. Sometimes he welcomed visitors with the words, "Settle in," playing down his own presence and putting them right at ease. He would then proceed to converse in a Turinese accent, a habit he never lost, and which inserted an ironic coloring to the question: "And these gentlemen, what

do they think of this drawing?" Telling a story, excited, he would give a sly laugh in advance, as if there were some information that only he had understood, before others. Even while conversing, and in any case throughout his everyday life, he drew incessantly on whatever material was handy: paper, catalogues, books. His hand couldn't resist an uncontrollable need to transcribe into drawing the depth of images created by his imagination. He was obsessed with numbers and letters, which he imbued with human characteristics, but above all with fingers, which he painted and photographed over the course of the years, until they became the subjects of a photographic series that, to his eyes, documented the phases of a performance.

Curious about people, the quality he appreciated most in others was goodness; he himself was kind and generous, and he felt disarmed in the presence of a good person. He knew how to listen and he also had the capacity to understand people, the simpler the better, often transforming even a banal phrase or an episode into something charming and original, to the point that the interlocutor unexpectedly felt like the center of attention and discovered him or herself to be extremely intelligent. Armando was inexhaustibly communicative, and he managed to infect and transmit to others a sprinkling of his brilliance.

For twenty-two years he was my sweet companion, husband, friend, lover, my everything. Our tie was strong, and we were joined symbiotically in happiness as in sadness, leaving no room for any intrusions. The years I spent with him were magical and intense; it was like living in a film projected at high speed.

Armando thought he had robbed me of his youth, which he could no longer offer me, but this was something only he worried about, for I never felt this lack, nor did I feel any apprehension about youth that was no longer there.

My memories of Armando are memories of travels, of encounters, of visits to museums and galleries, of ideas exchanged, of witty remarks that we laughed over together, of our never boring conversations that also demanded things from others and of which he never lost control, orchestrating even their silences.

We were accomplices in happiness and in the rediscovery of the world together, we loved jokes that we played and of which we sometimes remained the victims. Time passed us by and seemed to have no end, in the bliss of savoring together every shared experience, even in the telling, each jealous of any thought left unexpressed by the other. We vied to please each other, holding a dialogue through art, since without this dialogue it wasn't possible to reach his heart.

I also had the privilege of having him as a teacher who encouraged me above all to develop a "personal" vision of a work of art. I assimilated his lessons, his capacity for synthesis. He taught me to interpret the formal

and structural beauty of a sign, of a character . . . the simplicity and dialectical relationship between image and message, the expressive potential of a depiction that, in order to last over time, must go beyond its utilitarian destiny . . . the importance of the sense of space of the white background where figure and writing impressively emerge . . . the use of primary colors. But above all, he repeated to me that mental exercise and continuous curiosity are the proper diet for the brain of a creative person. After his death, I missed this constant urging, I projected my imagination in other directions, but even today I surprise myself by developing images for products for nonexistent clients.

His lessons gave rise to a veritable professional collaboration: for about twenty-two years we conceived, discussed and worked together on many posters and graphics. It was exciting to work alongside him. I don't know how to draw, but as he himself stressed in a letter, which I consider one of my most cherished possessions, written a couple of years before his death: "Even on trips she is nearby to study my themes, even if she doesn't know how to draw, she has given me more than one idea, to mention a few: the pen arm for *Corriere della Sera*, the helmet of hair with the laughing mouth in the Sorrisi e Canzoni (Smiles and Songs) campaign, and so many, many times that I can't even remember. She managed to help me so much with ideas, advertising and pictorial opinions. . . ." I didn't pay much attention to marketing, but thanks to the baggage of images that we had in common, and to his experience, we succeeded in understanding each other and in collaborating. Sometimes it happened, as in the case of the poster for the fiftieth anniversary of the Pirovano printing house, that both our works were printed—the poster conceived by Armando, with the large comma, and one conceived by me, with two red hands that were clasped. Armando always created or in any case supervised the campaigns developed by the agency's various creative groups. Even the most minute elements that we came upon during our travels—a crab, an iguana we found on a little island in the South Seas, might become the inspiration for a book jacket, a silkscreen or an entire advertising campaign.

After the death of his brother Mario, Armando asked me to direct Arno Film, his historic film company that created Paulista, Caballero and Carmencita for Lavazza coffee, the planet Papalla for Philco, the hippopotamus Pippo for Lines, and so many other fantastic characters. The experience was positive, I lavished new energy on the projects and was proud of the recognition and prizes that followed.

Armando has been called the father of modern advertising; he said, however, that he would have preferred to be the brother-in-law, or even more, to not be that at all, but instead to be eighteen years old. At other times he asked for deduction of only ten years.

"The anxiety of always knowing how much there is that is new, one's curiosity not tied by barriers, but free to flit about in all fields, is creativi-

ty's first step," Armando liked to say, and he called himself and indeed was a restless voyager of the image. This search for originality led him to bounce from one technique to another, in order to explore all paths of visual communication. He crossed over from advertising to painting, from graphics to television, from design to writing, and he even designed the façade of the building that, to this very day, houses the Testa agency in Turin.

The revolution that Armando introduced into the field of advertising and the development, closely linked to him, of advertising in Italy, derives from his first love, painting. Armando began as an abstract painter, and painting was his mode of expression in his early years. Later his experience in the printing world, where the practical demands of life had led him, resulted in his simplification of color and sign. But there was no separation between his lives as an advertising man and as a painter.

"I want to continue painting, because it is one of my few moments of freedom. And I am convinced that there must be total interaction between painting and advertising. My path doesn't include painting as a respite, as a digression from my everyday profession," Armando wrote over the course of the years.

He could easily move from a figurative poster to an abstract one, from photographic realism to fluorescent signs that still seem very modern. Despite being known for his white backgrounds with a central image (the white background having now become a shared patrimony of all poster designers), he was the first, both in Italy and elsewhere, to adopt fluorescent backgrounds in the 1950s. He set great store by photography, using color photos exactly as he used a brush. In 1977 he stated in the magazine *Diaframma*, "Photography is painting with the camera. I look at a photograph the same way I look at a drawing, I manipulate a photograph, I leave it whole and make use of it, but exactly in the same way as when I draw an image."

While he drew he often asked me what I thought about one of his new creations, and when I asked him what it was meant for, he would answer, "what it will be used for has no importance: look at the sign, look at the form."

His creations often emerged autonomous, unconnected to the client's requests. The silk-screens with animals, begun in 1958 and worked on until 1982, were personal investigations, not conditional and not "destined" for advertising, and this is also true of the ironic series, Food, which he embarked on with the apple in 1974 and, of necessity, terminated in December of 1991. These subjects belong to the fantastic dimension of a playful imagination. In other cases, as with the "sphere and a half" for Punt e Mes and the Finger Star of the last poster for Cinema Giovane (Young Cinema), the design emerged autonomous, and only later did Armando decide to use it for advertising purposes. The essence of the communica-

tion, what lay behind, was acquired, and Armando studied each campaign down to the smallest details. Yet he managed to avoid becoming violated or flattened by his extensive research, and he didn't lose sight of advertising as a whole, always keeping in mind the various media employed.

The ability to understand art is not acquired easily, and it is even more difficult to speak about art when it is applied to popular products, but Armando succeeded in expressing himself artistically, because his images, apparently simple, were simultaneously "cultivated" and amusing.

He cared a great deal about the public's sensibility, the way they are accustomed to living with works from the past, and their familiarity with certain visual harmonies, colors and light. He made use of the media, from television to newspaper and magazine pages and the city walls, utilizing them as if they were art galleries at his disposal.

"Knowing how to enjoy an emotion alone means having the rare gift to succeed in fully appreciating the artistic message." And he continued, ". . . photography reproduces everyday obviousness, it looks the obvious full in the face, while the dream needs an oblique vision. Painting is a dreamy metaphor. Advertising, however, almost always administers images that are taken for granted. . . ."

Although with different goals, Armando, like early man and like Renaissance artists, sought to enter into contact with people through images. His was a creativity that, rooted in the Italian pictorial tradition, had little to do with Anglo-American models that concentrated more on the marketing aspect.

For Armando, advertising people have a cultural and ethical responsibility to the public; advertising is a witness, not only to commercial communication, but also to the history of the country. It must carry out an educational function, teaching and transmitting the message of art.

Contrary to amoral advertising, false motivation, false information, the rhetoric of "a whiter wash," Armando felt that certain atmospheres, equipped with ambiguous words, subterfuges and slow-working assurances, abused the intelligence of the public and exploited its ingenuousness.

His Caballero, Papalla, the geese Cesira and Ambreus and the Saiwa train were unsurpassed; they have amused generations, young and not so young. Armando not only stimulated the imagination of those who were around him, but he created a veritable dialogue, including with the television viewers who watched his film strips every evening, stimulated in their attention and imagination. These were not passive subjects, but were, instead, visually and intellectually involved.

His imagination ignited that of the public. Caballero and Carmencita are pure cones that he animated in stop motion, as in animated cartoons, frame by frame. It was the first time that such basic characters were created. They took shots at each other but had no arms; it was the rhythm of

the action, the humor of the situation and the imagination of the public that provided arms, hands and lips. Thus Papalla is a sphere, which carries out even fewer movements, but which acts like a human being.

Armando's immense art gallery of works was the street, the world of life, which we all traverse and where we all are free to enter.

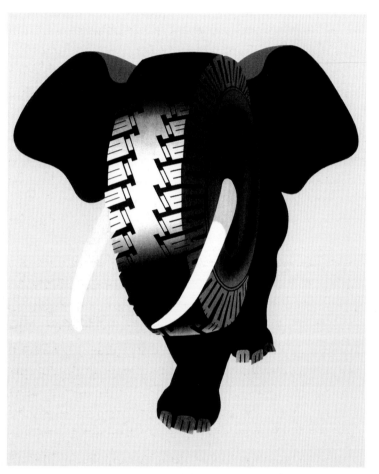

Jeffrey Deitch

Il modernista che ha contribuito a creare il postmoderno

Visitando l'archivio di Armando Testa, creato a Milano da Gemma, sono rimasto particolarmente colpito dall'immagine frontale di un elefante la cui proboscide si trasforma in uno pneumatico Pirelli. Si tratta di una figura di legno dipinta a mano, una delle tante che si vedevano in Italia verso la metà degli anni Cinquanta davanti alle officine dei meccanici. È rappresentazione e astrazione al tempo stesso, infantile nella sua innocenza e immediatezza, surreale nel trasformare la realtà quotidiana in una forma di forte e stravagante impatto. Attraverso l'utilizzo di alcune tra le più sofisticate strategie dell'arte moderna Testa ha creato un'immagine indimenticabile che è entrata a far parte della cultura popolare. Ed è stata anche una pubblicità estremamente efficace per la Pirelli.

Ma il motivo del mio stupore non è legato solo a quell'immagine così potente e sofisticata. Il giorno prima della mia visita all'archivio Testa, ho visitato in anteprima la mostra di Jeff Koons *Easy Fun* presso una galleria di Milano. Si potevano vedere sculture specchianti bidimensionali che rappresentavano in modo astratto immagini frontali di animali. L'opera più interessante era l'immagine di un elefante, incredibilmente simile alla versione semplificata della pubblicità di Testa per la Pirelli. Armando Testa aveva anticipato di circa cinquant'anni una fra le innovazioni formali e concettuali di uno degli artisti più importanti della scena contemporanea.

Armando Testa è stato una figura chiave di una generazione autorevole di artisti, architetti, grafici, registi e innovatori culturali in genere che durante gli anni Cinquanta e Sessanta crearono in Italia un punto di contatto straordinario tra avanguardia e cultura popolare. In Italia, infatti, probabilmente in misura maggiore che in qualsiasi altro paese, le innovazioni più sofisticate nel campo dell'arte e del design venivano applicate a prodotti commerciali, alla pubblicità e a forme di intrattenimento varie, entrando così in breve tempo a far parte della cultura di massa. Tale fusione tra cultura modernista alta e cultura popolare sopravvive in modo quanto mai stimolante ispirando nuove generazioni di artisti. La visione modernista che Armando Testa ha applicato al mondo della pubblicità ha sicuramente contribuito a formare la cultura visiva italiana, e ancora oggi se ne continua a percepire l'eco.

Armando Testa può essere definito un modernista che è riuscito a portare una visione artistica ispirata al Bauhaus nel cuore della cultura pubblicitaria. La sua opera infatti utilizza un linguaggio modernista caratterizzato dalla sintesi, dalla semplificazione e dalla giustapposizione surreale, e se

A. Testa, *Elefante Pirelli*, 1954

J. Koons, *Elephant (Dark Blue) (Elefante - Blu scuro)*, 1999
Courtesy No Limits, Milano

25

ne avvale per campagne pubblicitarie di pneumatici, abiti confezionati, caffè e decine di altri prodotti. Tali coraggiose innovazioni gli hanno spesso permesso di realizzare pubblicità di altissimo livello che catturano l'immaginario collettivo, creando al tempo stesso una nuova cultura delle immagini. In qualità di artista Testa ha inventato un nuovo vocabolario visivo contribuendo a cambiare il modo in cui la gente percepisce il mondo, e il suo lavoro di pubblicitario ha contribuito a creare un mondo più moderno.

Sebbene Testa sia stato sostanzialmente un modernista, si può altresì affermare che la sua pratica artistica abbia fatto da guida alle tendenze postmoderne. Spesso infatti i suoi lavori sono incentrati su un processo di fusione e sintesi che unisce l'arte al commercio, all'intrattenimento e al design. Numerosi artisti di rilievo oggi combinano il linguaggio della pubblicità con quello dell'arte moderna e le loro innovazioni rendono sempre più indistinto il confine tra arte, intrattenimento, moda e design. Molti di loro hanno poi seguito l'esempio di Andy Warhol utilizzando come artistiche immagini commerciali. Da una prospettiva contemporanea, Armando Testa potrebbe essere definito uno dei primi "artisti del commercio". L'influenza delle innovazioni di Testa e di altri pionieri della grafica suoi contemporanei hanno fatto sì che il design abbia assunto un ruolo centrale nella *new economy* e non si limiti a essere un accessorio funzionale per il "vero" commercio. Il suo ruolo di motore all'interno dell'estetica *new economy* è paragonabile al ruolo che giocava l'efficienza industriale nell'economia tradizionale. Testa è stato una figura chiave per la creazione di una nuova concezione dell'artista come colui che utilizza un approccio multidisciplinare, e non è più in antitesi ma è anzi essenziale al mondo del commercio.

La fusione tra rappresentazione e astrazione è una delle caratteristiche principali dell'esplorazione estetica di molti tra i più influenti artisti contemporanei e sicuramente è uno degli aspetti più rilevanti dell'opera di Armando Testa. Dal poster del 1946 per la Martini, in cui una bottiglia indossa uno smoking, all'astrazione radicale della famosa sfera e mezza per il Punt e Mes del 1960, Testa ha fuso rappresentazione e astrazione per creare immagini che riescono a unire con forza entrambi gli approcci. Come Jasper Johns con le bandiere, Andy Warhol con i ritratti e Jeff Koons con le schematiche raffigurazioni frontali di animali, Testa ha sintetizzato il figurativo e l'astratto creando forme di una forza indimenticabile.

La famosissima sfera e mezza del Punt e Mes è riuscita a fondere anche parola e immagine, dando al concetto un potere visivo straordinariamente puro. La creazione di quest'immagine coincide con le prime apparizioni di arte minimale, e l'innovazione di Testa deve dunque essere considerata al pari di quelle operate dagli artisti più radicali. Le pubblicità di Testa hanno avuto il merito di portare la radicalità del Minimalismo al grande pubblico, entrando a far parte dell'immaginario collettivo prima che l'arte

minimalista si diffondesse al di fuori della gallerie e dei musei d'avanguardia. A differenza di altre innovazioni più convenzionali nell'ambito della pubblicità, le immagini di Testa sono andate di pari passo con le opere degli artisti d'avanguardia e in alcuni casi le hanno addirittura anticipate, anziché prendere in prestito qualcosa da esse.

Il Surrealismo della vita d'ogni giorno è uno dei temi preferiti da Testa. Le sue opere spesso estendono il Surrealismo divertito di Magritte alla cultura popolare contemporanea. In alcune immagini realizzate intorno alla metà degli anni Cinquanta per gli abiti della Facis, si vede un omino con un cappello di feltro che corre via con un abito rigido sotto il braccio. Nelle pubblicità del 1954 per Borsalino si vede un cappello che fluttua al di sopra dell'immagine (in omaggio a Magritte), un disegno astratto di un uomo che si toglie il cappello (in omaggio a Seurat) e il marchio di Borsalino sul fondo. Questo ricorda molto da vicino Joseph Kosuth con le sue giustapposizioni di oggetto, rappresentazione dell'oggetto e nome dell'oggetto. Ma è nelle pubblicità di generi alimentari che Testa raggiunge il massimo della sua ludicità surreale. In una immagine del 1962, una scatoletta di carne Simmenthal viene tagliata a metà e lascia intravedere una succosa bistecca. In un'altra dedicata all'aranciata San Pellegrino del 1979 vediamo l'esuberante volto di una modella che al posto degli occhi ha un'enorme coloratissima arancia. Questo Surrealismo giocoso continua nei meravigliosi lavori di Testa degli anni Settanta e Ottanta in cui il prosciutto e la mortadella sono trasformati in poltrone e tovaglie e due olive sonnecchiano spensieratamente su lenzuola di spaghetti e cuscini di ravioli.

Il Surrealismo di Testa mette in scena in un certo senso la commedia della vita quotidiana. È un Surrealismo che si fonde con la Commedia dell'Arte. Non è fatto di impulsi sinistri e disfunzioni psicologiche, è un Surrealismo gioioso e infantile che si diletta dell'assurdità del quotidiano. È proprio in quell'abilità di adulto di sapersi crogiolare in un misto infantile di stupore e meraviglia che sta il successo di molte delle sua campagne più conosciute, in particolare gli spot televisivi per il caffè Paulista realizzati intorno alla metà degli anni Sessanta con i personaggi di Caballero e Carmencita. Grazie alla sua capacità di entrare in un mondo infantile di fantasia e innocenza, Testa è riuscito a comunicare con incredibile simpatia e semplicità. È interessante notare come i mondi fantastici degli spot televisivi di Testa degli anni Sessanta per il caffé Paulista, Philco, Lines e altri abbiano anticipato le *Celebration* di Jeff Koons degli anni Novanta oltre ai mondi fantastici creati da altri influenti artisti contemporanei.

Studiando attentamente l'archivio di Armando Testa, è incredibile notare come la sua opera abbia anticipato o comunque affiancato la Pop Art, il Minimalismo, l'Arte Concettuale e persino alcune innovazioni artistiche sviluppatesi nel decennio dopo la sua morte. Pertanto è legittimo affermare non solo che è riuscito a portare la sua nuova visione artistica all'interno del mondo della pubblicità ma anche che le sue pubblicità brillano spes-

so di un'aura visiva e concettuale propria delle migliori opere d'arte. Testa sembrava deluso dal fatto che le sue opere d'arte "serie" non ricevessero lo stesso riconoscimento dei lavori commerciali. Ma da una prospettiva contemporanea si può dire che gli artisti si sentono finalmente liberi di realizzare opere "serie" anche nell'ambito della pubblicità, del design e del cinema di intrattenimento così come degli altri "media" consueti. Testa è stato una guida per le nuove generazioni di artisti che non vogliono più proteggere le proprie opere limitandole a un pubblico di adepti ma che vogliono condividere la loro visione con un mondo più vasto.

The Modernist Who Helped to Create the Post Modern

A startling head-on image of an elephant with its trunk metamorphosing into a Pirelli tire astonishes me when I encounter it in the Armando Testa archive. It is a hand painted flat cut-out sculpture, one of many that were placed in automobile repair shops all over Italy in the mid-1950s. It is representational and abstract at the same time, childlike in its innocence and it directness, surreal in its transformation of the everyday into a strangely compelling form. Some of the most sophisticated strategies of modern art were used to create an unforgettable image that entered vernacular culture. It was also a very effective advertisement for Pirelli.

I was astonished not just because of the power and sophistication of the image, however. The day before visiting the Testa archive, I had previewed the Jeff Koons *Easy Fun* exhibition at a Milan gallery. The featured works were flat cut-out mirror sculptures of abstracted head-on views of animals. The strongest work was a frontal image of an elephant, remarkably similar to the simplified form in Testa's Pirelli advertisement. Armando Testa had anticipated by nearly fifty years one of the formal and conceptual innovations of one of today's most influential artists.

Armando Testa was a leading member of a remarkable generation of artists, architects, designers, filmmakers, and other cultural innovators who created an extraordinary mixture of vanguard and popular culture in Italy in the 1950s and 1960s. Perhaps more than in any other country, the most sophisticated innovations in art and design were channeled into products, advertising and entertainment that entered directly into mass culture. This lively fusion of high Modernism and popular culture remains remarkably fresh and continues to inspire a young generation of artists. The Modernist vision that Armando Testa brought into commercial advertising helped to shape Italian visual culture and continues to resonate.

Armando Testa was a Modernist, pushing a Bauhaus inspired vision into the heart of commercial culture. His work brought a Modernist visual language of synthesis, simplification, and surreal juxtaposition to the selling of automobile tires, ready-made suits, canned coffee, and dozens of other products. His bold innovations often captured the public imagination, creating great advertising, but also helping to create a new visual culture. Like an artist, he created a new visual vocabulary and helped to change the way people perceived their world. Testa's advertising contributed to making the world more modern.

Although Testa was a Modernist in his vision, his practice was actually a model for a Post Modern approach. His work was often about fusion and synthesis, linking together art and business, art and entertainment, art and design. Many of today's leading artists use the language of advertising as much as they use the language of modern art. Much of the most innovative new art blurs the borders between art, entertainment, design, and fashion. A number of artists have followed the inspiration of Andy Warhol to use business as an art medium. From a contemporary perspective, Armando Testa could be described as one of the first business artists. The accumulated influence of the innovations of Testa and other design pioneers of his generation have made design central to the new economy rather than an expendable service for "real" business. Design is now as central to the new esthetic economy as an engine of growth as industrial efficiency was for the old economy. Testa was one of the models for a new expanded role of the artist with a multidisciplinary approach and a central rather than adversarial role in the business economy.

The fusion of representation and abstraction has been one of the principal areas of esthetic exploration for many of the leading contemporary artists, and it was a primary focus for Armando Testa. From his Martini poster of 1946 where a bottle is dressed in an implied tuxedo to the radical abstraction of his famous Punt e Mes point and a half design of 1960, Testa used the fusion of representation and abstraction to create resonating images that merged the strength of both approaches. Like Jasper Johns with his flag paintings, Andy Warhol with his iconic portraits, and Jeff Koons with his frontal simplifications of animals, Testa synthesized the representational and the abstract to create powerful and unforgettable forms.

Testa's famous Punt e Mes sphere and half-sphere also fused word and image, giving the concept an extraordinarily pure visual power. The creation of the image coincided with the emergence of the first Minimal Art, putting Testa's innovation in a league with those of the most radical new artists. Testa's advertisement brought the radicality of Minimalism into the public realm, instilling it in the public consciousness before Minimal Art had emerged out of the vanguard galleries and museums. Unlike more conventional innovations in advertising, Testa's images paralleled and often anticipated the work of vanguard artists rather than borrowing from them.

The Surrealism of everyday life was one of Testa's favorite themes. His work often extended the droll Surrealism of Magritte into contemporary popular culture. In advertisements of the mid-1950s for Facis ready-made clothes, a man in a fedora runs away with a stiff empty suit under his arm. His 1954 ad for Borsalino has a fedora floating above the image (in homage to Magritte,) an abstracted drawing of a man tipping his hat (in homage to Seurat,) and the Borsalino logo at the bottom. It is like a Joseph Kosuth juxtaposition of object, visual representation of the object, and the name of the object. Testa is at his most playfully surreal in his advertise-

ments for food products. A Simmenthal can of tinned meat is sliced in half to reveal a juicy side of beef in 1962. A big bright orange replaces the eyes on the exuberant face of a model in a 1979 advertisement for San Pellegrino Aranciata. This playful Surrealism led to Testa's wonderful group of works from the 1970s and 1980s where prosciutto and mortadella are transformed into armchairs and tablecloths and two olives sleep peacefully on ravioli pillows under spaghetti bedcovers.

Testa's applied Surrealism reflects his embrace of the comedy of everyday life. It is a Surrealism fused with commedia dell'arte. It is not a Surrealism of sinister urges and psychological dysfunction, but a Surrealism that delights in childishness and the absurdity of the everyday. His ability as an adult to revel in a childlike sense of wonderment is behind the success of many of his best known campaigns, especially his television advertisements for Paulista coffee in the mid-1960s featuring the characters of Caballero and Carmencita. The ability to enter into a child's world of fantasy and innocence gave him an ability to communicate with remarkable sympathy and simplicity. It is fascinating to see how the childlike fantasy worlds of Testa's 1960s television commercials for Paulista coffee, Philco, Lines, and other advertisers anticipate Jeff Koons's *Celebration* works of the 1990s and the fantasy worlds constructed by other influential contemporary artists.

Studying the Armando Testa archive, it is remarkable to see how his work anticipated or paralleled Pop Art, Minimalism, Conceptualism, and even artistic innovations that would be developed in the decade after his death. He not only pushed an advanced artistic vision into commercial advertising, his own advertisements often had the visual and conceptual brilliance of important art. Testa seemed to regret that his "serious" art did not receive the acclaim of his commercial work. From a contemporary perspective, however, artists now feel free to do their "serious" work in advertising, design, and film entertainment as well as in traditional media. Testa is a model for these new types of artists who do not want to shelter their work with the inner art audience but want to share their vision directly with a wider world.

Mauro Ferraresi

Le magnifiche ossessioni di un pubblicitario

Riflettere sull'opera visiva e pubblicitaria di Armando Testa significa, a mio avviso, mettere in evidenza due importanti realtà. Armando Testa è stato il massimo esponente della pubblicità italiana. L'ha presa per mano ancora bambina, timida e incapace di divincolarsi autonomamente dalle richieste caserecce, ancorché potenzialmente fornite di grandi appetiti, delle aziende, e dalle ristrettezze di un sistema dei mass media e della distribuzione che all'epoca era da considerarsi assolutamente premoderno. E l'ha quindi condotta sino alle soglie dell'era del marketing imperante, quando ogni scelta grafica, ogni iniziativa commerciale, ogni argomentazione pubblicitaria, ogni idea, ogni segno distintivo, ogni tratto e ogni pennellata, cominciavano ad essere calibrati e misurati con il bilancino del farmacista, come fossero pericolosi veleni, raggiungendo talvolta gli eccessi per cui veniva irretita ogni spinta creativa e veniva ingabbiato ogni intento innovatore dietro le ferree sbarre delle ricerche di mercato e delle regole dell'economia.

La seconda realtà riguarda ciò che definisco *lo specifico visivo* di Armando Testa, vale a dire la sua cifra stilistica e il suo segno, sia grafico che pubblicitario. Perché è indubbio che alla stregua dei Ross Reeves, dei Bernbach, degli Ogilvy, Testa riveste un ruolo importante nel panorama mondiale della pubblicità e, alla pari dei nomi qui citati, ha senz'altro, come si dice, lasciato il segno e costruito una specifica cifra stilistica nonché una poetica pubblicitaria.

Gli intenti di questo lavoro sono quelli di tracciare, con l'ausilio degli strumenti semiotici, una descrizione che stringa d'appresso la capacità e la forza espressiva di Testa sino a delinearne una sorta di modello esplicativo che, in qualche modo, ne renda comprensibile l'impronta, provando anche a rintracciare e descrivere le forze semiotiche che hanno generato la sua riconoscibilità e il successo del suo lavoro.

Quel che vediamo
La prima questione volutamente ingenua che dobbiamo porci davanti al lavoro di Testa, è del tutto ampia e generale: che cosa vediamo quando vediamo un testo visivo?

La risposta va articolata in tre punti. Noi, cioè, vediamo:

le nostre conoscenze concettuali, visive e, in una parola, enciclopediche;

i materiali percettivi;
le operazioni strategico-interpretative che costruiscono il livello comunicativo.

Rimane fuori da questo breve elenco l'ambiente fisico e la sua possibilità di interagire con il fenomeno della visione (e per ambiente fisico intendiamo ad esempio una particolare luce, oppure un "rumore" che impedisce una visione corretta o tranquilla, ecc...). Ma con un piccolo sforzo possiamo inserire anche l'ambiente fisico nella voce materiale percettivo, in quanto esso insiste in modo concreto e per certi versi brutale sul soggetto che osserva, alla stessa stregua del quadro o dell'opera che stiamo vedendo. Infine, non viene considerato in questa lista l'aspetto neurocerebrale. In altri termini, le condizioni biologiche che permettono il fenomeno della visione in questa sede non vengono affrontate.

Il primo punto prende in considerazione il bagaglio di conoscenze del soggetto. Ogni "cosa vista" viene infatti presa in carico all'interno di un quadro culturale di riferimento. Ogni segno, ogni colore, ogni figura è in qualche modo ricondotta a ciò che si è già osservato, vale a dire al grado e livello di esperienza e di sapere visivo che un determinato soggetto possiede. Per esempio ci si può riferire a una o a svariate correnti pittoriche cui ricondurre, almeno in parte, ciò che si sta osservando, per meglio comprenderlo e incasellarlo. C'è insomma un serbatoio da cui sempre si attinge ogni volta che si è esposti al fenomeno della visione. È il nostro magazzino delle icone. E questo serbatoio o magazzino è soprattutto, nel caso di un autore che ha prodotto testi pubblicitari, quello della intertestualità mediatica. Da cinema, tv, giornali e riviste si saccheggiano figure e aspetti plastici[1]; talvolta storie, narrazioni, aneddoti resi visivamente che possono essere ripresi, manipolati e usati. O, meglio, questo è quanto accade per quel che riguarda la pubblicità odierna, ma con il lavoro di Testa le cose sono diverse. Per apprezzare sino in fondo le opere del pubblicitario torinese il serbatoio doveva invece allargarsi alle correnti pittoriche e alle espressioni artistiche più importanti della contemporaneità, alle quali l'autore in un qualche modo si riportava, o che addirittura anticipava.

Del secondo punto abbiamo detto, si tratta di un aspetto che Peirce, l'inventore del pragmatismo e della semiotica di stampo anglosassone, avrebbe definito "diadico".[2]

Il terzo punto riguarda le operazioni strategico-interpretative, che stanno a segnalare la maniera nella quale il testo visivo è organizzato e il modo attraverso cui ci perviene tale organizzazione.

Quando, nel secolo dei lumi, Diderot inizia a visitare gli ateliers dei pittori, vi scopre con grande stupore un altro linguaggio e un modo particolare di raccontare la pittura. Per questo decide di dividere le sue presentazioni dei quadri in due sezioni: nella prima il quadro sarà presenta-

to in modo tradizionale, quel che mostra, quel che vuole dire; nella seconda, più tecnica, viene presentato il fare dell'artista, la sua maniera di stendere il materiale pittorico, la sua competenza e interpretazione materica: insomma il modo in cui la mano costruisce la rappresentazione artistica.

Ripercorrendo queste illustri quanto ormai lontane intuizioni la semiotica, nell'approccio al testo visivo, segue due linee di indagine e le definisce come figurativo e plastico.[3]

Il plastico in un testo visivo è il modo con cui si costruisce il figurativo. Perché è importante comprendere anche *come* si arriva a rendere una figura. È un passo dell'analisi molto significativo, che può condurre a comprendere più in profondità l'opera. I dati plastici possono riformulare o riaggiustare l'interpretazione costruita a livello figurativo. Il testo visivo comunica in molti modi; non solo mediante "ciò che si riconosce", ma anche mediante "ciò che si vede". Il plastico sarebbe quindi ciò che si vede e a cui va senz'altro tolto l'atto del riconoscimento, che appartiene invece al livello figurativo.

Il figurativo in un testo visivo è quel che l'autore ha voluto rappresentare, e che noi riconosciamo, prendendo a prestito dalla realtà (cioè iconicizzando) le figure che vi appartengono come case, volti, persone, animali, alberi, ma anche le figure geometriche compiute o incompiute.[4] Per quanto riguarda le figure geometriche incompiute ricordiamo che la teoria della Gestalt ci insegna proprio che anche di fronte a un tratto segnico incompiuto noi tendiamo a ricostruire le parti mancanti e, aiutandoci con la formulazione linguistica del "sembra", riconduciamo i segni anche apparentemente inespressivi a linee, cerchi ellissi, o ad oggetti del mondo naturale.[5] Così, per esempio, ci può capitare di affermare: "Quella forma sembra un semicerchio". O anche: "Quel tratto verticale sembra una lancia". Ma produciamo pure dei "sembra" che gettano analogie da un figurativo all'altro: "Quella sottotazzina sembra un sombrero". Oppure: "Quelle dita intrecciate sembrano altrettanti bassorilievi atzechi".

Infine, il lavoro linguistico del "sembra" costruisce analogie anche dal figurativo iconico al figurativo astratto, e ritorno: "Quella schiena ricurva sembra una ellissi, che sembra una sottotazza, che sembra un sombrero".

Anche le categorie cromatiche e le categorie eidetiche appartengono all'approccio plastico. Se l'approccio plastico prende in considerazione il modo con cui un pittore stende il suo colore e disegna le sue pennellate per costruire figure riconoscibili del mondo reale, le categorie cromatiche e le categorie eidetiche rendono conto le prime dei colori, le seconde delle forme.

A questo punto siamo in possesso di una panoplia tale da poter affrontare con maggiore cognizione semiotica l'opera di Armando Testa. La metteremo senz'altro al vaglio di tali categorie per valutare meglio le

variabili e le costanti del suo lavoro e per comprendere, come si diceva all'inizio, se è possibile costruire un abbozzo di modello semiotico che ne possa rendere conto. Ci limitiamo a prendere in considerazioni i manifesti, i bozzetti, gli annunci di Testa, e volutamente tralasciamo i Caroselli, se non vogliamo introdurre altri elementi come l'analisi degli aspetti narrativi e l'analisi degli aspetti dinamici tipici di un filmato televisivo. Questi nuovi elementi appesantirebbero il lavoro e non ci consentirebbero di affrontare con la giusta acribia il compito che qui ci siamo imposti di svolgere.

D'altro canto le modalità produttive dei testi visivi delle affissioni, dei cartelloni, insomma di tutta quella pubblicità che poteva comparire sulle pagine dei giornali e che in seguito poteva fornire lo spunto per trasformarsi in spot televisivi, sembrano comunque essere il nocciolo duro del lavoro artistico di Testa. Vogliamo cioè affermare che i Caroselli sono stati una naturale declinazione, riuscitissima in taluni casi, di una idea creativa, di una "cosa vista" che attingeva dalle ossessioni espressive dell'autore e che si trasformava poi all'occorrenza in *réclame*, in storiella pubblicitaria. Questo perché tutto sembra concorrere ad affermare che in questo autore era importante la forma, poi seguiva l'applicazione.

Se le cose stanno così, se cioè Armando Testa lavorava prima sulle forme che in qualche modo gli urgevano dentro, e poi pensava ad applicarle, volta a volta, a quel cliente, a quel prodotto o adattarle a quel Carosello, magari dando vita a nuovi personaggi, i famosi personaggi di Testa, allora può risultare di estrema importanza analizzare quelle forme, perché in questo modo si può redigere una sorta di grammatica della fantasia artistica dell'autore, una sua grammatica delle forme.

Le ossessioni
Scorrendo, anche rapidamente, le opere e i lavori di Testa si scorgono abbastanza facilmente alcune costanti, dette anche "ossessioni", per prendere in prestito una figura gergale impiegata nel mondo del cinema atta a definire i *topoi* iconici, vale a dire quei luoghi visivi spesso frequentati da taluni registi, come a esempio scale, corridoi, angoli, gocce d'acqua, o anche ad esempio l'uso insistito ed extradiegetico dello *slow motion*. Tali ossessioni elevano il tasso di riconoscibilità e specificano la cifra stilistica di quel determinato autore.

Ebbene in Testa troviamo senz'altro le seguenti ossessioni.

Ossessioni già figurativizzate
Le dita
Gli occhi
Le lettere

I bulloni
I dadi

Conoscendo anche solo a larghi tratti la biografia di Testa, si apprende che i suoi primi lavori di apprendistato sono avvenuti in tipografia, dove le mani, le dita, spostavano le lettere e manipolavano i caratteri tipografici. Ciò pare rendere conto del ritorno insistito di tali figurativizzazioni nel corso degli anni, e suggerisce inoltre che l'artista è stato in qualche modo profondamente colpito da questi elementi del mondo reale che ha visto agire davanti a sé. Ma tali informazioni si limitano a spiegare soltanto l'origine, non l'impatto espressivo che scaturisce dalla trasposizione artistica. In altri termini, perché tali figure del mondo reale riescono a trasformarsi in espressione artistica una volta fatte passare attraverso la griglia produttiva dell'autore? Domanda fondamentale che vale, naturalmente, per ogni tipologia di produzione artistica, e quindi per ogni arte, e alla quale non è possibile dare una risposta definitiva.

Il figurativo poi, e anche qui possiamo rintracciarvi i segni di un *topos* visivo, in Testa viene realizzato secondo una modalità che in parte appare volutamente costretta in forme geometriche rigorose e in parte appare sottoposta alla poetica del "sottrarre". Questo significa che per tratteggiare un volto e per descriverne l'espressione basta solo uno spacco bianco su figura nera (ossessione cromatica, come si dirà tra poco), ed ecco sorgere un sorriso, come avviene in Antonetto (1960, 1973). È sufficiente una "V" anche senza occhi, ed ecco uno sguardo corrucciato; ci si accontenta di uno spazio bianco, ed ecco i denti come nel Paulista di Lavazza. Il tutto imbevuto di una geometria che sembra rubare a Mondrian, ma che spazia tranquillamente sino a De Chirico (Arti grafiche Manzoni, 1948), Klee, Kandinskij (come avviene per le belle carte da regalo di Martini), e anticipa anche alcune importanti correnti artistiche.

Per quanto riguarda la categoria plastica, troviamo invece altre ossessioni.

Ossessioni cromatiche
Il nero
Il rosso
I colori acidi, come nel famoso bicchiere Punt e Mes del 1954.

Ossessioni eidetiche
La forma-ellissi, nelle sue infinite e possibili varianti, piene e vuote, che possono poi figurativizzarsi vuoi nella schiena di un ciclista ricurva per lo sforzo (Superga, 1947), vuoi in un uovo (Papalla, 1966), vuoi in un sombrero (Lavazza, 1960), in una sottotazza (ancora Lavazza, 1962) o anche

nella figura a trottola di un gentile signore in tuba (Riccadonna, 1948), o, infine, nel famoso naso dell'elefante che si trasforma in pneumatico (Pirelli, 1953).

La forma-sfera, che si ritrova ovviamente nella famosissima pubblicità Punt e Mes (1960), ma anche nelle bocce Martel degli anni Cinquanta.

Ossessioni del tratto

Le ossessioni del tratto sono sempre da annoverare tra le ossessioni plastiche, ma costituiscono una sottocategoria a parte perché un tratto è costituito sia da forma che da colore. Per esempio una pennellata di nero o di rosso, e in ogni caso di un colore "pieno", che si asciuga sulla tela lasciando la caratteristica grana, che è appunto un tratto ossessivo di Testa, rileva sia dalle categorie cromatiche che dalle categorie eidetiche, e produce una nuova categoria che è appunto quella del tratto.

I formanti figurativi e plastici

Proviamo ora a compiere un esperimento che definiamo di semiotica visiva. Prendiamo in considerazione l'elefantino Pirelli. Se lo si guarda socchiudendo gli occhi, quasi allontanando un poco lo sguardo, si riesce a prescindere dagli aspetti figurativi e a osservare il semplice contorno. Si riesce cioè, in termini semiotici, a osservare il formante figurativo che delinea e contorna la figura che si sta osservando. È una operazione di topologizzazione: prendo in considerazione il rapporto tra pieni e vuoti e trattengo nella mente soltanto il confine che delimita e divide il pieno della figura dal vuoto che le sta intorno. L'aspetto topologico consiste in questo: permette di ritenere di una forma solo ciò che la delimita e in un certo senso la produce. Se scorro rapidamente altri lavori di Testa scopro che la *silhouette* di una simpatica donna araba (nel bozzetto per il manifesto mai realizzato del sapone Uso, 1951) appare totalmente uguale a quella dell'elefantino Pirelli.

Secondo Greimas il formante plastico è la forma costruita che può essere investita di significazioni diverse, vale a dire che può poi diventare, applicarsi e generare diversi formanti figurativi, cioè diversi generatori di altre figure. Quindi, con l'esperimento appena svolto, abbiamo individuato prima il formante figurativo dell'elefante, poi abbiamo scoperto che tale formante si ritrova, ma investito di altre griglie di letture del mondo naturale, anche in una figura diversa, quella della donna araba. A questo punto possiamo affermare che quel formante è un formante plastico, che poi diventa figurativo nel momento in cui si attualizza in una donna araba o in un elefantino. Altri casi del genere si ritrovano nell'opera di Testa. L'uomo Antonetto, per esempio, sfrutta il medesimo formante plastico della pubblicità della Fiom (1948). O viceversa. Entrambi hanno un ingombro e una silhouette che nel caso Antonetto

figurativizza poi l'omino finalmente felice e non più dolorante grazie all'ingestione del digestivo, ma nel caso della pubblicità Fiom figurativizza un dado penetrato al suo interno da un pennino. Il fatto che siano due figure diverse (e quanto diverse) lo dobbiamo ai diversi formanti figurativi. Ma il fatto che ci è stato possibile riconoscerli in qualche modo come uguali lo dobbiamo al medesimo formante plastico che entrambi li sottende.

Questo accade in tanti altri casi. Le figure che vediamo, se le osserviamo con attenzione e cerchiamo di percepirne il formante figurativo, producono delle somiglianze con altre figure, anche totalmente differenti, ma noi le riconosciamo uguali per via del medesimo formante plastico. L'ampio sombrero di Stobbia (1955) lo ritroviamo innumerevoli volte in altre figure nell'opera di Testa.

Conclusioni

È dunque possibile operare una modellizzazione dell'opera di Armando Testa? La semiotica ci ha aiutato ha produrre qualche analisi più specifica intorno alle sue espressioni artistiche?

Innanzi tutto ci ha dimostrato che Armando Testa non lavorava da pubblicitario, nel senso che non dava l'anima per un formaggino, ma semmai riconduceva il prodotto all'interno del suo mondo artistico, composto di ossessioni e di forme in qualche modo preesistenti. Egli era un *metteur en scène*, sotto mille travestimenti e in mille guise diverse, di alcune forme, colori e scelte poetiche fondamentali che costituivano la sua grammatica artistica. Tali forme avevano la forza della semplicità, che c'è infatti di più semplice di una ellissi, di una sfera, di un colore pieno come il nero o il rosso, o ancora della semplificazione geometrica di una figura.

Inoltre la semiotica ci ha permesso di ritrovare delle innervature, cioè dei percorsi plastici in grado di fornire importantissime scosse vitali all'interno dell'opera di Testa: la rendono viva, autocitante, e per certi versi, autoformante. Come la famosa mano del maestro Escher, che prende vita da se stessa ed emerge dal foglio autodisegnandosi, l'opera di Armando Testa si tiene viva da sola e si autoalimenta, trasformandosi tutta in oggetto estetico; e forse proprio qui sta un interessante tentativo di risposta alla questione di qualche pagina fa.

Perché la semplice trasposizione di un oggetto anche banale o addirittura squallido del mondo reale (si pensi al famoso pisciatoio di Duchamp) all'interno dell'opera di un autore diventa arte ed estetica? Perché l'oggetto così trasposto entra in una innervatura che gli dà vita e lo alimenta, perché tale trasposizione è in realtà una autonascita, una palingenesi che si nutre delle ossessioni dell'autore e, contemporaneamente, le autoalimenta. Per questi motivi l'opera di Armando Testa è una grande costruzione estetica dotata di vita propria.

1. Per la nozione di plastico e di figurativo, vedi *infra*.
2. Cfr. Charles S. Peirce, *Semiotica* (1980).
3. Cfr. Algirdas Greimas (1991, p. 39).
4. *Ivi*, p. 37.
5. È stato Giampaolo Fabris (1997, p. 123 e sgg;) che per primo ha convocato la teoria della Gestalt in pubblicità, sfruttandola per spiegare il modo, uno tra gli altri, con cui un testo pubblicitario può richiedere attenzione al consumatore: appunto domandandogli di "compilare" ciò che il testo dice o fa vedere ma che mai sino in fondo squaderna o definisce per intero, e che perciò deve essere in qualche modo completato dall'occhio dello spettatore. Tale operazione di completamento (operazione gestaltica , apppunto) richiede attenzione e un minimo di tempo, che è proprio quanto la pubblicità, in linea di principio, cerca: ottenere tempo e attenzione dal consumatore per imprimergli il suo messaggio.

Riferimenti bibliografici
Corrain, Lucia e Valenti, Mario (a cura di), *Leggere l'opera d'arte*, Esculapio, Bologna, 1991.
Eugeni, Ruggero, *L'analisi semiotica dell'immagine*, Università Cattolica, Milano, 1991.
Fabris, Giampaolo, *La pubblicità teoria e prassi*, Angeli, Milano, 1991.
Greimas, Algirdas, "Sémiotique figurative et sémiotique plastique", 1984, ora in Corrain, Valenti (a cura di), *cit.*, 1995.
Peirce, Ch. Sanders, *Semiotica*, Einaudi, Torino, 1980.

The Magnificent Obsessions of an Adman

To reflect on the visual and advertising work of Armando Testa is in my view to acknowledge two significant facts. The first of these is that Armando Testa was Italy's greatest advertising creator. He took advertising in this country by the hand when it was still in its shy infancy, incapable of autonomously detaching itself from the quaintly provincial, if potentially huge, demands of companies and from the restrictions of a mass communications and distribution system that at the time was still in the dark ages. Testa led advertising to the threshold of the era of the marketing imperium, when every graphic choice, every commercial initiative, every advertising pitch, every pen and brushstroke began to be calibrated and measured with the precision of an apothecary's scales, as though it were a hazardous poison. This calculation sometimes reached excessive levels, impeding the slightest creative urge, as innovative proposals became imprisoned within the iron bars of market research and the laws of the economy.

The second point concerns what I would call Armando Testa's *specific visual world*, by which I mean his style and signature, gesture and sign, both in graphic and advertising terms. Because without doubt Testa, as much as Ross Reeves, Bernbach or Ogilvy, occupies a key place in the world panorama of advertising on which he left his mark by constructing an individual style if not a veritable poetics of advertising.

My intent here is to trace, using the tools of semiotics, a description of Testa's work that captures something of its expressive strength and ability, and so delineate a sort of explanatory model which can in some way help us understand its particular stamp. And in doing this I will also try to uncover and describe the semiotic forces that lie behind the success and instant recognizability of his work.

What We See
The first, deliberately ingenuous question we must ask about Testa's work is a very general and wide-ranging one: what do we see exactly when we look at a visual text?

The response to this question I shall articulate in three points. We see, in fact:

our own conceptual, visual—in a word, encyclopedic—knowledge;
the materials perceived;

the strategic-interpretative operations which construct the communicative level.

Absent from this short list is the physical environment and the possibility of integrating this with the visual phenomena (and by physical environment we mean, for example, a particular light or else a "sound" whose interference may impede calm or correct vision, etc.). But by a small effort we might include this physical environment under the heading "materials perceived," in as far as it concretely, and in some sense even brutally, weighs on the observing subject, with the same insistence as the picture or artwork he happens to be looking at. Finally, in our list we haven't considered the neuro-cerebral aspect of vision. In other words we shall not be dealing here with the biological conditions which permit vision.

The first point to look at is the subject's own knowledge. Every "thing seen" is in fact received within a particular framework of cultural reference. Each sign, color and figure in some way refers to what has already been observed, which is to say to the degree and level of visual experience and knowledge that a given subject possesses. For example we can, at least in part, refer what one is looking at to a particular current or currents in painting so as to better understand and categorize it. That is to say there is a reservoir of images that we grab hold of every time we are exposed to visual phenomena, our warehouse of icons. And in the case of an author producing advertising texts this reservoir is above all that of media intertextuality. Figures and plastic aspects[1] are plundered from movies, TV, newspapers and magazines; or else sometimes visually rendered stories, narratives and anecdotes that can be reworked, manipulated and used. Or at least this is what happens in the case of run-of-the-mill-advertising. But for Testa it's a different story. In order to fully appreciate the work of this Turin adman we have to widen the reservoir to include currents in painting and key works in the contemporary arts, to which Testa in some way refers or which he even anticipates.

The second point in our list "the materials perceived" concerns an aspect that Pierce, the inventor of pragmatism and Anglo-American-style semiotics would call "diadic."[2]

The third point regards strategic-interpretative processes which signal how the visual text we are looking at is organized and also the way we come to understand this organization.

When in the century of enlightenment, Diderot began to visit the ateliers of painters, he was startled to discover a new language as well as a particular way of recounting painting. For this reason he decided to divide his presentations of paintings into two sections: in the first the picture would be presented in the traditional manner, with a description of what it showed and what its intentions were, while the second would describe the artist's *modus operandi*, his way of arranging the pictorial materials, his technique and material interpretation—in short, the process by which the

artistic representation was constructed by the artist's hand.

Taking up these precious though somewhat distant intuitions, semiotics, in its approach to visual texts, follows two lines of investigation which it defines as the figurative and the plastic.[3]

The plastic element of a visual text is the way in which the figurative is constructed, because it is also important to understand *how* one arrives at a figure. This is a highly significant stage of analysis that can lead us to a more profound understanding of the work. Indeed plastic data may even reformulate or readjust an interpretation constructed at the figurative level. The visual text communicates in many different ways, not merely through "what we recognize" but also through "what we see." The plastic undoubtedly refers to this latter aspect of "what we see" and has nothing to do with the former, which in dealing with "the act of recognition" pertains to the figurative level.

The figurative aspect of a visual text is defined by what the author wishes to represent and what we the viewers recognize. It borrows figures from the real world (which it renders iconic), such as houses, faces, people, animals and trees, but also geometrical figures, whether complete or incomplete.[4] As regards incomplete geometrical figures we should recall the lesson of *Gestalt* theory, which teaches us that even when faced with an incomplete trait of a sign we tend to reconstruct the missing parts, and with the assistance of the linguistic formulation of "looks like" we refer apparently inexpressive signs to lines, circles, ellipses or to objects of the natural world.[5] In this way, for example, we might happen to affirm that this or that form "looks like a semi-circle." Or that "this vertical stroke looks like a lance." But we also produce "looks likes" that create analogies between one figure and another, of the order: "That saucer looks like a sombrero." Or "those intertwined fingers look just like Aztec bas-reliefs."

Lastly the linguistic work performed by "looks like" may also construct analogies between figurative and abstract elements: "That curved back looks like an ellipse which looks like a saucer which looks like a sombrero."

Also pertaining to the plastic approach are chromatic and eidetic categories. If the plastic approach takes into consideration the way a painter applies his color and uses his brushstrokes to construct figures recognizable from the real world, chromatic and eidetic categories in turn take into account respectively the actual colors and forms themselves.

At this point we are now in possession of a panoply of instruments sufficient to approach Armando Testa's work with greater semiotic awareness. We will now place that work under close scrutiny to evaluate better its variables and constants and to see whether it is possible, as we said earlier, to outline a semiotic model able to take these into account. We'll limit ourselves to looking at Testa's posters, sketches and commercials, leaving aside the experience with "Carosello," which would mean introducing other elements such as the analysis of narrative and dynamic aspects typical of TV programs—elements that would make the work heavier and make it impos-

sible to carry out with due scrupulousness the task we have set ourselves.

On the other hand it must be said that Testa's ways of producing visual texts such as posters and billboards, in short the kind of advertising that might appear in newspapers and that would provide the ideas that would later be transformed into TV ads, seem themselves to constitute the hard kernel of Testa's artistic work. We would therefore say that "Carosello" represented a natural, often highly accomplished, extension of an initial creative idea, a "thing seen" that sprang from the author's expressive obsessions which he then transformed into a TV ad story. Everything seems to indicate, in fact, that for this author what was most important was the form, after which came the application.

If this is how things were for Testa, that first he worked on the forms that in some way emerged in his mind, and then thought about how to use them, how to adapt them each time to this or that client or product, or to "Carosello," perhaps by coming up with new characters, Testa's famous characters, then it might be of great importance to analyze these forms so as to draw up a kind of grammar of Testa's artistic imagination, a grammar of forms.

Obsessions

Taking a rapid look through Testa's work it is fairly easy to identify a number of constants, which could even be called "obsessions," to borrow a term used in film theory to define the iconic *topoi* frequently revisited by certain directors, such as staircases, corridors, corners, drops of water or techniques such as the insistent extradiegetic use of slow-motion. Such obsessions heighten recognizability and serve as indices of the particular style of a given author.

In Testa's work we undoubtedly find the following obsessions.

Obsessions Already Figured
Fingers
Eyes
Letters
Bolts
Dice

Even if we only have a rough idea of Testa's biography, we learn that his early works as an apprentice were in the field of typography, where one uses one's hands and fingers to move letters and manipulate typographical characters. This seems to explain the insistent recurrence of such figurations over the years, and further suggests that the artist was in some way profoundly struck by these real-world elements which he saw in action. However, such information serves only to explain the origin of the figure, not the expressive impact it has when artistically transposed. In other words,

how is it that these figures from the real world are able to be transformed into an artistic expression after passing through the author's productive grille? This is a fundamental question which naturally applies to any type of artistic production or art form, and to which there is no definitive answer.

In Testa's work the figurative—and here too we can uncover the signs of a visual *topoi*—is realized according to a modality that in part appears to be deliberately restricted to rigorous geometric forms and in part subjected to a poetics of "subtraction." This means that to delineate a face and describe its expression requires only a white stroke on a black figure (chromatic obsession, a subject to which we shall return) and suddenly we have the emergence of a smile, such as that of Antonetto (1960, 1973). A simple V even without eyes suffices to portray an irritated look; a white space is enough to convince us that Paulista, the Lavazza character, has pearly white teeth. All of which is encased in a geometry which seems stolen from Mondrian but which also easily takes in De Chirico, Klee and Kandinsky, as well as anticipating several key artistic currents.

In plastic terms, we find another set of obsessions.

Chromatic Obsessions
Black
Red
Acid colors such as in the famous Punt e Mes glass of 1954.

Eidetic Obsessions
The ellipse form, in all its infinite possible variants, whether full or empty, which we may find figured in a cyclist's back curved from effort (Superga, 1947), or in an egg (Papalla, 1966), in a sombrero (Lavazza, 1960), a saucer (again Lavazza, 1962), in the spinning-top figure of a gentleman in a top hat (Riccadonna, 1948), or lastly in the famous elephant proboscis which turns into a tire (Pirelli, 1953).

The spherical form, which is obviously found in the celebrated ad for Punt e Mes (1960), but also in the Martel bowling balls (1950s).

Brushstroke Obsessions
Though obsessions with particular brushstroke forms are considered plastic obsessions, they constitute a separate subcategory since a stroke is composed both of form and color. For example, a black or red—in any case full-color—brushstroke which dries on the canvas leaving its characteristic grain—in fact the kind of stroke Testa performs obsessively—draws on both chromatic and eidetic categories, producing a new category which is that of the stroke.

Figurative and Plastic Formants
We shall now attempt to conduct an experiment in what we shall call visu-

al semiotics. Let's consider the Pirelli elephant. If we look at it with our eyes half-closed, almost distancing our gaze a little, we manage to ignore the figurative elements and observe the basic contours. That is to say we are able, in semiotic terms, to observe the figurative formant that delineates and outlines the figure we are looking at. This is an operation that we might call topologization: considering the relationship between fullnesses and voids and keeping in mind only the confine which divides the fullness of the figure from the void which surrounds it. The topological aspect of the figure consists in this: it permits us to retain of a form only that which delimits and in a certain sense produces it. If we glance quickly through other works by Testa we discover that the silhouette of an amicable Arab woman (in the sketch for an ad never realized for Uso soap, 1951) is exactly the same as that of the Pirelli elephant.

According to Greimas the plastic formant is the constructed form which may be invested with diverse meanings, which is to say that it may become, apply itself to or even generate different figurative formants, i.e. generators of further figures. So, with the experiment we have just conducted we have first of all identified the figurative formant of the elephant and then discovered that such a formant turns up again, though this time invested by other interpretative grids for reading the natural world, in a quite different figure, that of the Arab woman. At this point we may say that the formant in question is a plastic formant which becomes figurative in the moment it is actualized in the form of an Arab woman or an elephant. Testa's work contains many other similar such cases. The man Antonetto, for instance, exploits the same plastic formant as the ad for Fiom (1948), and vice-versa. Both have the same stature and silhouette that in the case of Antonetto figures the man finally relieved of his suffering after having taken the indigestion pill, and in the case of the Fiom ad figures a screw-nut penetrated by a pen-nib. The fact that these are two (extremely) different figures is on account of their differing figurative formants. But the fact that we have recognized them in some way as the same figure is due to fact that both are subtended by the same plastic formant.

There are many other cases where we witness the same phenomenon. The figures that we see, if we observe them and try to perceive their figurative formants, appear to our eyes to be similar to other completely different figures on account of the fact that they share the same plastic formant. We find Stobbia's wide-brimmed sombrero (1955) in innumerable other figures that appear in Testa's work.

Conclusions

Is it possible therefore to construct an explicative model for Armando Testa's work? Has semiotics been of help to us in our analysis of his artistic expression?

Well, first of all, it has shown that Armando Testa did not work in the

manner of the traditional adman, in the sense that he didn't simply enliven cheese, but if anything referred the product to his own artistic world, composed of obsessions and forms that were in some way pre-existent. He was a *metteur en scène*, in a thousand different guises, of a number of forms, colors and fundamental poetic choices that together comprised his artistic grammar. These forms had the strength of simplicity—what could be simpler, in fact, than an ellipse, a sphere, or a solid color like black or red, or again the geometric simplification of a figure?

Moreover, semiotic analysis has enabled us to rediscover a number of nervatures in Testa's work, that is to say plastic trajectories that were capable of giving it vital jolts, bringing it to life and making it self-referential and to a certain degree self-forming. Like Escher's famous hand that comes to life by itself, emerging from the page in the act of drawing itself, so too Armando Testa's work lives on its own resources, feeding on itself and completely transforming itself into an aesthetic object; and here we may find an interesting attempt to respond to the question we posed a few pages back.

To restate the question: why does the simple transposition of a banal everyday, or even vulgar object (such as Duchamp's celebrated urinal) when placed within the framework of an artist's oeuvre become a work of art and aesthetics? Because the object thus transposed enters into a nervature which gives it life and nourishes it, since the transposition is in fact a form of self-birthing, a palingenesis that feeds on the author's obsessions, which feed on it in turn. It is for all these reasons that Armando Testa's work constitutes a great aesthetic construction with its own inimitable life-force.

1. On the notion of figurative and plastic, see text.
2. Cf. Charles S. Peirce, *Semiotics* (1980).
3. Cf. Algirdas Greimas (1991), p. 39.
4. Ibid., p. 37.
5. It was Giampaolo Fabris (1997, p. 123 on) who first used *Gestalt* theory in reference to advertising to explain one of the ways in which an advertising text is able to attract the public's attention, by asking them to "fill in" what the text says or shows but never completely displays openly or completely defines, which therefore must be completed by the spectator's gaze. This process of completion (which is in fact a *Gestalt* operation) requires attention and a small amount of time, which is in principle what advertising seeks: to obtain the consumer's time and attention in order to drum its message into them.

Bibliographic References
Corrain, Lucia and Mario Valenti, ed. *Leggere l'opera d'arte*. Bologna: Esculapio, 1991.
Eugeni, Ruggero. *L'analisi semiotica dell'immagine*. Milan: Università Cattolica, 1991.
Fabris, Giampaolo. *La pubblicità teoria e prassi*. Milan: Angeli, 1991.
Greimas, Algirdas. "Sémiotique figurative et sémiotique plastique." (n.p., 1984). Now in Corrain, Valenti, ed. *Leggere l'opera d'arte*. Bologna: Esculapio, 1991.
Peirce, Charles S. *Collected Papers*. Cambridge: The Belknap Press of Harvard University Press, 1980.

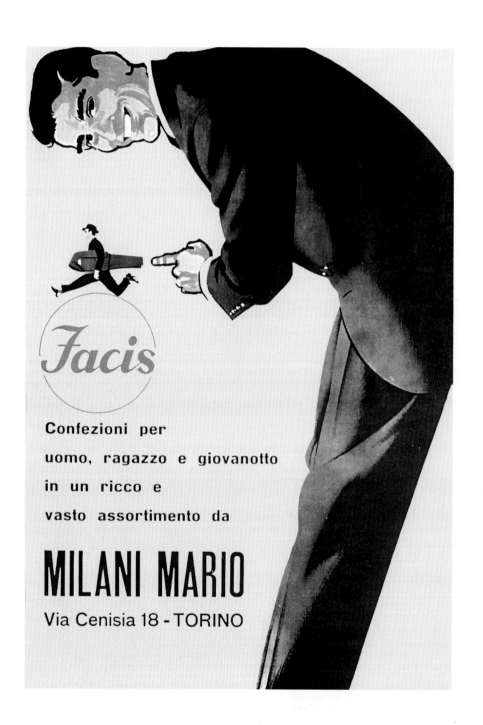

Giorgio Verzotti

Moderno a vita.
Su Armando Testa

Un uomo in frac torna da una festa, in un turbinio di stelle filanti. Che sia allegro lo deduciamo dalla curva che gli taglia via la testa all'altezza del collo, e che si incontra con l'altra curva della tesa del cilindro. Le due brevi linee toccandosi in un punto disegnano un sorriso sghembo, aperto e soddisfatto, prova inequivocabile di godimento. Il corpo del nostro "gentiluomo ubriaco" è una trottola perfetta, bianca e nera, ritta sulla sua punta affusolata. L'allegria briosa da cui è presa è resa evidente dalla linea rossa e continua che la circonda con le sue spire dinamiche, quasi a delineare una traiettoria circolare.

Il messaggio non potrebbe essere più esplicito ed accattivante, ideale per la pubblicità di un vino spumante, al punto da rendere superflua la scritta in rosso in testa al manifesto ("oggi è festa!.."). L'immagine dice già tutto, e lo fa in un linguaggio sintetico e dinamico. Il manifesto è datato 1948, e già enuncia le diverse anime con cui Armando Testa ha fino a questo momento affrontato il linguaggio visivo, piegato o no alla funzione pubblicitaria. Da un lato c'è il gusto per una forma geometrica semplice, facilmente percepibile nella sua nitidezza formale, che lo spinge nel 1937 a realizzare un manifesto per l'ICI, un'industria di colori e inchiostri di Milano, concepito come una pura composizione astratto-geometrica e centrato sull'immagine di un nastro coi lembi ripiegati e terminanti con triangoli allungati. La passione per l'arte astratta, trasmessagli dal pittore Ezio D'Errico, e orientata verso il razionalismo visivo di derivazione Bauhaus non serve in quegli anni per lavorare nella grafica applicata alla comunicazione commerciale, ambito dove impera la figurazione. Essa fornisce però un modello e un metodo a Testa, che sarà sempre attento alla struttura (evidente o segreta che sia) dell'immagine che realizza, e per questo tramite vorrà sempre rendere essenziale il messaggio, esprimersi col raro dono della sintesi.

L'astrazione razionalista d'altra parte è statica, o esprime un dinamismo solo potenziale (vero è che Mondrian sosteneva, rispondendo a una domanda di Calder, che i suoi dipinti sono fin troppo mobili…). Fra i contributi italiani degli anni Trenta, in quell'isola di sperimentalismo che è la Galleria Il Milione a Milano, i migliori risultano quelli di Fontana, Melotti e Licini che sfuggono al rigore euclideo dei loro colleghi, con un vocabolario molto più libero e allusivo, in cerca di armonie inedite nonché di nuovi materiali.

Il segno di Testa è dinamico, la forma che ricerca vuole essere carica di energia, non solo potenziale e trattenuta ma espressa in atto, con un linguaggio appropriato. Energia che sappia anche, se necessario, tenere a fre-

Facis, 1959-60

no ogni ridondanza, anche quando questa viene esplicitamente invocata dal committente, come succede con Martini nel 1946. Nel ricco apparato formale ideato per questa occasione, le figure sono disegnate come fossero collages, costruite per accostamenti e sovrapposizioni di elementi diversi, in una sovrabbondanza quasi barocca alleggerita però dalla levità del segno, spesso definito con brevi segmenti ricurvi.

C'è poi da dire dell'ironia, che è e sarà sempre uno dei tratti distintivi di tutta la multiforme opera di Testa, che nella sua forza sdrammatizzante genera figure vagamente caricaturali come quelle del Re Carpano (1949-51) impegnato nei suoi brindisi con Cavour, Vittorio Emanuele, Verdi e Napoleone.

Il nostro uomo in frac sta alla confluenza di queste diverse aspirazioni, e ci fa pensare che Testa abbia governato la relazione fra sintesi e dinamismo guardando all'unica grande scuola che in questo senso l'Italia poteva offrire, quella futurista, cui il giovane grafico può essere giunto confrontandosi con i cartellonisti italiani di maggior genio, da Andreoni a Sepo a Carboni, "via" Depero. Dietro la stella filante della trottola-gentiluomo ci sono le "linee andamentali" di Balla, le sue "velocità astratte". La figura del ciclista per Superga, del 1947, sembra poi richiamare esplicitamente certi esiti del cosiddetto Secondo Futurismo, con i suoi i profili sinuosi e scattanti e le sovrapposizioni di diversi piani cromatici. Qui, il rosso ciclista sta piegato su un manubrio-freccia, sul quale campeggia il profilo bianco di un'automobile, mentre la bicicletta viene definita unicamente con le volute di una linea nera continua. Aleggia inoltre un richiamo alle poetiche dell'arte meccanica nel gusto di fondere l'organico con il macchinico e trattare il personaggio in veste di oggetto animato, o robot. Anche altri temi visivi sono di ispirazione futurista, non solo la "modernità" della bicicletta veloce come un'auto, ma anche "le figure febbrili del viveur, della cocotte, dell'apache e dell'alcolizzato", come recita il primo manifesto futurista, riattualizzate, con il dovuto scarto ironico, nella trottola-gentiluomo o nel bicchiere di spumante da cui si sprigiona una spirale colorata (Asti Gancia, 1949-50).

Questa capacità sintetica, che già fornisce prova di straordinaria forza comunicativa, accoppiata all'attenzione rivolta alla piena leggibilità della struttura spinge Testa a coltivare il gusto per un'immagine di sapore araldico, nata dalla fusione di frammenti iconici di diversa provenienza, come ha già notato Germano Celant[1], e che fa pensare all'aspetto stravagante delle grottesche. Originate nell'antichità classica e riprese durante il Rinascimento per la decorazione ambientale, le grottesche ci mostrano la sovversione di ogni distinzione fra i diversi regni, fondendo l'animale al vegetale e al minerale (nonché, nel nostro caso, l'organico al meccanico), uniti in inedite corporeità, in conformazioni fantasiose fino alla perversione.

La tensione alla sintesi di Testa diventa creazione di immagini in metamorfosi nei manifesti degli anni Cinquanta, dove associa un leone prima, poi un elefante, ad uno pneumatico (Pirelli, 1954), per significare robu-

stezza e adesività alla strada, oppure crea un rinoceronte sbuffante in corsa la cui parte posteriore si trasforma in automobile per il carburante Esso (1956). C'è anche, più inaspettata, l'associazione fra la carne in scatola Galbani (1956) e il bue che vi è tristemente destinato, anch'esso comunque dall'apparenza poco pacifica.

Nel 1958 fonde insieme l'immagine del Colosseo con quella di un tedoforo, in uno stile che volutamente richiama l'arcaismo di Sironi. Per quanto immediatamente comprensibile, e "colto" al punto da unire sport e pittura moderna, il bozzetto, vincitore di un concorso per il simbolo delle Olimpiadi di Roma, viene considerato troppo ardito per l'Italia del 1960.

Dalla fine degli anni Cinquanta è documentabile un'attività creativa di Testa slegata dalla comunicazione pubblicitaria, come nel caso delle serigrafie che dal 1958 circa lo impegnano fino ai primi anni Ottanta, e che hanno per protagonisti ancora gli animali. In queste, il gusto per le metamorfosi si combina con quello per i giochi di parole, fino a fare dell'immagine l'equivalente iconico di un motto di spirito.

Avremo così, oltre alla *Gallina tipografica*, cioè definita con i caratteri della macchina per scrivere, un cane randagio-tubo della stufa con la lingua penzoloni, un marabù che è in realtà un dito umano dalla falange ripiegata, un tricheco-forbici aperte e un cane da tabacco in forma di occhiuto mozzicone di sigaretta.

Con l'uso dei colori fluorescenti invece emerge un altro tratto distintivo di Testa, che non è solo la volontà di sperimentare ogni mezzo tecnico nuovo, ma che è soprattutto il desiderio di mettere alla prova il mezzo fino ai saggiare i suoi stessi limiti. Lavorando con le immagini e le parole, Testa sembra voler verificare tutte le potenzialità delle une e delle altre fin quasi a metterne in crisi la stessa capacità comunicativa. Gli abiti maschili confezionati della Facis sono presentati quasi per intero e frontalmente sui manifesti, ma il colore fluorescente, per fare mostra di sé, trasuda da essi, li contorna come un alone di luce gialla o rossa, abbagliante fino al punto da cancellare i dettagli della loro struttura e da renderle quasi figure fantasmatiche. Un intento non diverso sarà all'opera nella realizzazione dei filmati per i Caroselli degli anni Sessanta inoltrati, e in non poche fotografie.

Prima di allora, sul rapporto fra immagine e parola Testa realizza almeno due opere di una sottigliezza tale da andare al di là dell'efficacia da ricercare in un messaggio pubblicitario. La prima opera è la serie di immagini per Borsalino (1954), dedicata ad altrettante diverse fogge e diversi colori del famoso cappello. L'oggetto nelle sue variazioni è fotografato nella parte superiore del manifesto; al centro, il bellissimo mezzobusto di un indossatore nell'atto di togliersi il cappello è definito con una sorta di frottage, che rimanda ad un tempo ai lavori su carta di Seurat (il riferimento è dichiarato da Testa) e alle pratiche surrealiste, a cui Testa ha sempre guardato con interesse. Nella parte inferiore corre invece il marchio di fabbrica, in un elegante corsivo. Il prodotto, più che presentato alla "pulsione d'acquisto" del

pubblico, sembra enunciato in una sorta di analisi comparata di diversi protocolli espressivi: la fotografia realistica, a colori, il disegno, sintetico ma pregnante come un vero segno connotativo, indicativo di un intero stile di vita, e infine il nome, la definizione verbale di ciò che le icone ci restituiscono. Non il nome dell'oggetto, certo, ma quello del prodotto che però, data la sua diffusione, è diventato quasi sinonimo dell'oggetto stesso. Come afferma Jeffrey Deitch in un altro saggio di questo stesso catalogo, l'opera ha la precisione analitica di un'opera di Joseph Kosuth e la funzione del messaggio, quella pubblicitaria, sembra passare in secondo piano.

Il secondo lavoro risale al 1960 ed è il famoso marchio Punt e Mes della Carpano, per il quale Testa inventa un logo che resterà fra le immagini più forti della grafica pubblicitaria italiana, e che nonostante la sua semplicità si fonda su un sottile gioco di slittamenti semantici. L'espressione dialettale rimanda ad una bevanda tradizionale e perciò ad una cultura vernacolare che si intende preservare e valorizzare, con l'intento però di superarne il localismo. Lo slogan, quando appare, traduce dal dialetto in italiano la specificità dell'aperitivo, "un punto di amaro e mezzo di dolce", e rende più ampiamente comprensibile il messaggio. L'immagine poi intende renderlo universale, creando un equivalente astratto visivo tramite il linguaggio della geometria, che traduce direttamente, letteralmente, la parola in icona. Quest'ultima, in un ulteriore slittamento, assume poi un effetto di plasticità grazie al chiaroscuro che rende sfera il punto. Il logo suggerito a Testa dal nome del prodotto è diventato uno dei più famosi nonostante non illustri ciò che reclamizza, o forse proprio per questo. Con uno dei suoi scatti ironici, l'opera sembra introdurci in un gioco linguistico in cui viene parodiata l'utopia della ritrovata corrispondenza fra parole, immagini e cose che impegna tanta parte delle scienze semiologiche.

Il disegno di Punt e Mes risale al 1960, all'apertura del decennio che vede la fotografia a colori sostituirsi progressivamente ad ogni altra attività grafica nella comunicazione pubblicitaria. Testa, lo dichiarerà più volte, fa del fotocolor un uso incondizionato, sfruttandone l'alto potenziale comunicativo, ma anche presentando lo scintillante universo di banalità che annuncia, e poi realizza in pieno. Testa, da grafico, si era già confrontato con il linguaggio della fotografia a colori, e quasi in termini di sfida alla sua portata realistica. Nel 1953 aveva trovato in un colorificio di Milano il flexicrome, un prodotto americano appena importato atto a colorare le fotografie in bianco e nero, che subito sperimenta per i manifesti dell'olio Sasso suscitando grande curiosità presso il pubblico. Fra il 1959 e il 1960 realizza per la Facis una serie di disegni dai tagli chiaramente fotografici. Uno dei personaggi ritratti, nel suo impeccabile abito, ci si mostra di profilo e piegato in avanti, come rinchiuso nello spazio, ormai linguisticamente codificato, dell'inquadratura.

Nella sua attività più tarda Testa tornerà al disegno proprio per reazione al realismo del fotocolor, ma già nel corso degli anni Sessanta, all'apice

del suo successo di pubblicitario, produrrà immagini che attutiscono la propria piatta riconoscibilità invece di enfatizzarla. È il caso del volto femminile che emerge dall'acqua solo fino agli occhi, per il collirio Stilla nel 1966, o di quello seminascosto dalla bottiglia di birra Peroni nel 1968, segni di negazione che oltretutto interferiscono nella piena percezione del corpo femminile feticizzato, e che ritornano nel 1979, con la stessa retorica "negativa", per la San Pellegrino.

Si legge anche qui la volontà, a cui abbiamo accennato, di mettere in discussione il mezzo tecnico nel momento in cui lo si adotta. Questo tratto della ricerca di Testa emerge in primo piano soprattutto nell'analisi dei filmati realizzati dal 1959 per la pubblicità prima cinematografica e poi soprattutto televisiva. È già significativa la scelta di dedicarsi, per primo, al cinema d'animazione invece che a quello realistico, con attori e scenografie, optando invece per la tecnica dello *stop motion*, dove oggetti inanimati vengono fotografati in sequenze che creano l'illusione del movimento, come in un cartone animato. Protagonisti diventano così dapprima le verdure dell'olio Sasso, per il cinema, e poi, per i Caroselli televisivi, i semplici coni di gesso inventati per la Lavazza. Nascono il pistolero Paulista con poncho, baffo e sorriso a tutti denti stampato in viso, che poi si camuffa nel più dimesso Caballero Misterioso, tutto in bianco al pari di Carmencita di cui è sempre all'affannosa ricerca. I nostri eroi sono provvisti di sombreri e capigliature, di occhi bocche e nasi, ma non di braccia né gambe. Proprio questi limiti "anatomici", brillantemente superati con un roteare di pistole e pupille, o un muoversi di trecce, contribuiscono al successo degli spot Lavazza, diventano fattori positivi nella ricezione dei personaggi e delle storie che raccontano in quanto stimolano l'integrazione fantastica da parte dello spettatore, invece di sorprenderlo con effetti tecnici. Al contrario, sembra qui che gli autori giochino a simulare una tecnologia meno avanzata di quella effettivamente disponibile precisamente per giungere ad un alto livello di coinvolgimento da parte del pubblico, in una inaspettata ma efficace convalida dell'assioma di Mies van der Rohe, sempre citato da Testa, *less is more* ("il meno è il più"). La stessa attrattiva possiede il pianeta Papalla con i suoi abitanti ridotti alla dimensione della sfera, il naso a patata e gli occhiali come piccoli monitor, che rimbalzano e scivolano via come appunto le palle, e fra i quali c'è sempre qualcuno che "aspetta un Philco".

Ma anche quando protagonisti dei filmati sono attori in carne ed ossa, con scenografie o ambientazioni naturali, con o senza costumi d'epoca, l'attrazione di Testa non vira mai verso una resa realistica, come del resto è già stato notato da Omar Calabrese[2]. Il cinema, di impostazione essenzialmente narrativa, serve in altri termini per saggiare i limiti del rècit cinematografico. I filmati di Testa, le micronarrazioni dei suoi spot mirano così all'onirico e al favolistico, ci raccontano sogni e visioni. Gli incubi da adipe di Mimmo Craig, il sogno romantico di Ave Ninchi improbabile Giulietta, i

miraggi nel deserto di Francesco Mulè. Il registro è quello comico, e si adatta, al pari delle storie di Paulista, Papalla e più tardi di Pippo, l'ippopotamo che parla con accento russo, ad un pubblico prevalentemente infantile. Ci sono tuttavia altri esempi di Caroselli che risentono di una cultura cinematografica decisamente raffinata e d'avanguardia. Nelle sequenze realizzate per la Saiwa assistiamo a veri e propri paradossi visivi, quali il treno composto dai passeggeri che corrono in fila indiana, il passante iroso che usa un collega come uno strumento musicale (nella letterale, e perciò folle, messa in pratica dell'espressione "Io la suono!"), il ristorante dove vengono serviti brani operistici invece di pietanze. In un cimitero di automobili pensato per Carpano, invece, si aggirano signore in abito da sera. Tutto questo fa pensare alle associazioni libere di tradizione surrealista, magari reinterpretata guardando a certo cinema degli anni Sessanta, giocato appunto sul registro surreale-grottesco con qualche venatura di crudeltà, dal Buñuel de *La Via Lattea* al primo Marco Ferreri al Pasolini di *Uccellacci e Uccellini* e degli altri cortometraggi con protagonista Totò.

Dalla fine degli anni Settanta Armando Testa affianca all'attività di pubblicitario strettamente intesa, che esplica attraverso l'agenzia da lui creata, e che è diventata una delle più importanti in Italia, una ricerca più diversificata. Da un lato realizza manifesti o marchi per eventi od organismi culturali o umanitari, tornando al lavoro di grafico, dall'altra intraprende una ricerca di libera creatività attraverso la pittura. La fotografia ormai, dal 1973, concorre quasi esclusivamente alla realizzazione delle cartoline di auguri che la Armando Testa S.p.A. invia ogni anno a clienti ed amici, ed è significativamente fondata su un registro assolutamente non realistico. Qui Testa dà sfogo al proprio estro creativo in un grande gioco delle apparenze e delle incongruenze, fotografando a colori fra gli altri soggetti, tavoli e poltrone realizzate con fette di prosciutto o di mortadella debitamente conformate, isole o faraglioni in mezzo al mare che sono in realtà uova al tegamino o pezzi di Parmigiano. Quasi un nuovo Arcimboldo, ci presenta inoltre coccodrilli generati dall'assemblaggio di olive e peperoni sott'aceto, rinoceronti di carrube, cavalli di fagiolini e una mezzaluna-fetta d'anguria. Come un seguace di Max Ernst invece, ci propone pesci in equilibrio su ruote di formaggio, o volanti con un biscotto wafer come ali. A questa parodia dell'opulento spettacolo consumistico si affianca un'attività manuale molto più sobria, in cui la pittura diviene sempre più chiaramente il linguaggio privilegiato. Il tratto pittorico significa la riconquista del rapporto immediato fra l'operatore e i suoi strumenti, senza più le mediazioni dei mezzi tecnici e dell'ambito collettivo del lavoro di progettazione. Il grafico e pittore torna al suo rapporto a tu per tu con il segno da elaborare, e quest'ultimo diviene il protocollo espressivo in cui confluiscono tutte le riflessioni maturate da Testa. La sinteticità del tratto e il suo tono ironico, associati alla struttura narrativa in cui è calata l'immagine, caratteri essenziali della sua espressività secondo quanto da lui stesso più

volte dichiarato, ritornano efficacemente nelle nuove pitture destinate ai manifesti, come quelli per il Festival di Spoleto, dove il semplice incrociarsi di due pennellate azzurre crea la figura di un danzatore (1984). Tutti e tre gli elementi sovrintendono anche alla ricerca pura, libera dall'impegno della comunicazione, commerciale o sociale che sia. La scelta di una pittura di segno astratto-espressionista cui si indirizza dall'inizio degli anni Ottanta non implica l'abbandono al libero flusso di una scrittura automatica, ma al contrario la definizione di una struttura, ogni volta diversa, che ordina la superficie con scansioni precise di zone di dense stesure cromatiche, dove non mancano interventi di chiaroscuro che inducono effetti di plasticità. Non mancano neppure innesti di grafie brevi e nervose, che non contraddicono ma accentuano per contrasto la corposità delle masse pittoriche, ed introducono se mai elementi di senso in accordo con i titoli, che spostano il valore dei segni sul piano dell'allusività referenziale (*Inseguendo i gabbiani*, 1980, *Castello rosso*, 1982, *Onda azzurra*, 1984). Ancora una volta, lo strumento espressivo viene messo in questione nel momento in cui viene incondizionatamente adottato. Per via di sintesi, la pittura diventa tramite di una ricerca volta a definire moduli visivi dall'ampia potenzialità significante, quasi fossero immagini assolute o archetipi culturali, da indagare in tutte le loro valenze simboliche. L'ultimo Testa è la riflessione quasi ossessiva su alcuni elementi formali, veri temi iconici, che derivano, come traccia mnestica, dal lavoro di tipografo: i caratteri a stampa o i numeri considerati come elementi di un linguaggio astratto. Questi ultimi nel loro autonomo valore formale vengono ridefiniti in pittura, come nella curiosa serie di cifre realizzate nel 1989-91, compresse a causa del formato delle tele in cui sembrano costrette, e compaiono anche in alcuni manifesti dell'epoca.

Altra insistenza tematica è quella relativa alle dita umane, che d'altra parte compaiono già in molto lavoro fotografico della fine degli anni Sessanta, dove il dito viene associato ad elementi quanto mai incongruenti, nello spirito surrealisteggiante, magrittiano, che abbiamo più volte indicato come tipico di Testa. In pittura, che nelle sue campiture piatte a volte ricorda i procedimenti della grafica, grazie alla connaturata e inguaribile vena ironica il dito diventa un modulo soggetto alle più diverse ed imprevedibili metamorfosi, proliferazioni o mutazioni che di volta in volta toccano valenze falliche o totemiche, comunque allusive ad un universo organico interamente reinventato, al pari del mondo delle grottesche a cui abbiamo prima accennato.

L'ultima immagine a cui Testa si è dedicato è quella della croce, che sceglie proprio per la sua natura di archetipo culturale, non solo in ambito cristiano, e per il fascino che ne consegue. Il suo intento è quello di collegare quel simbolo trascendente al corpo di Cristo e alla sua sofferenza fisica anche in assenza di segni allusivi alla corporeità, e lo realizza con un gesto sorprendente ed ardito quanto semplice. Senza fare la minima allusione

all'immagine corporale di Cristo, evoca la sua intera passione inclinando la parte superiore della croce, così alludendo al volto piegato nella morte. Tutto il pathos tragico del simbolo cristiano rimane integro, ma più intenso diviene il pensiero intorno alla dimensione umana del Dio sacrificato. La sua istanza è tanto più forte e presente proprio in quanto è completamente assente, e puramente evocata dall'ultimo degli "equivalenti astratti" che Testa ha inventato per parlarci del suo mondo, e dal quale involontariamente ci offre, alla fine della vita, un toccante segno di commiato.

1. Cfr. G. Celant, *Le sirene di Armando*, in *Armando Testa. Una retrospettiva*, Milano, Electa, 1993.
2. Cfr. O. Calabrese, *Armando Testa e la pubblicità televisiva*, in *Armando Testa*, cit.

Giorgio Verzotti

A Life-Long Modern.
On Armando Testa

A man dressed in a tailcoat returns from a party, amid a whirl of shooting stars. We deduce that he is cheerful from the curve that cuts his head at the neck, and that intersects with the other curve of the brim of his top hat. The two short lines that meet at a point denote a crooked smile, open and satisfied, unequivocal proof of pleasure. The body of our "drunken gentleman" is a perfect spinning top, black and white, upright on its tapered point. The lively merriment in which it is caught up is made evident by the continuous red line that surrounds it with its dynamic spirals, as if to delineate a circular trajectory.

The message could not be more explicit and captivating, ideal for advertising a sparkling wine, so that the writing in red at the top of the poster ("today is a party! . . .") becomes superfluous. The image says it all, and it does so in concise and dynamic language. The poster is dated 1948, and it already formulates the different approaches Armando Testa has employed thus far in dealing with visual language in the service of advertising and elsewhere. On the one hand there is a predilection for simple geometric shape, easily perceivable in its formal clarity, which inspires him in 1937 to create a poster for ICI, a paint and ink company in Milan. Conceived as a pure abstract-geometric composition, it centers on the sharp image of a band, its edges folded and ending in elongated triangles. At that time his passion for abstract art, transmitted to him by the painter Ezio D'Errico and oriented towards a Bauhaus-derived visual rationalism, does not lend itself to graphics applied to commercial communications, a field where figuration reigns. However it provides Testa with a model and a method that always will be attentive to the structure of the created image (whether obvious or hidden), and he will draw upon this means to refine the message to its basic core, expressing it with rare concision.

On the other hand rationalist abstraction is static, or it expresses only a potential dynamism (indeed, Mondrian, responding to a question from Calder, maintained that his paintings were even too mobile . . .). Among the Italian contributions from the 1930s in the Galleria del Milione in Milan—an island of experimentalism—the most successful are those of Fontana, Melotti and Licini, who escape the Euclidean rigor of their colleagues with a freer and more allusive vocabulary, in search of new harmonies as well as new materials.

Testa's sign is dynamic, the form he seeks is charged with energy, not only potential and restrained, but expressed in action, with an appropri-

ate language. This is an energy that also, if necessary, can keep in check any redundancy, even when the client specifically invokes it, which is what happens with Martini in 1946. In the rich formal apparatus conceived on this occasion, the figures are drawn as if they are collages, constructed through juxtapositions and superimpositions of different elements. There is an almost Baroque superabundance, eased, however, by the levity of the sign, often defined in short, curved segments.

Then there is irony, which is and always will be one of the distinctive traits of all Testa's multiform work. In a tendency to downplay, his ironic approach generates vaguely caricature-like figures like that of Re Carpano (King Carpano, 1949-51) involved in his toasts with Cavour, Vittorio Emanuele, Verdi and Napoleon.

Our man in a topcoat stands at the juncture of these various aspirations and reminds us that Testa's approach to the relationship between synthesis and dynamism is guided by his interpretation of the sole grand school that Italy, in this sense, had to offer: namely Futurism. The young graphic artist can be seen within the context of Futurism if one compares him to the most brilliant Italian poster designers, from Andreoni to Sepo to Carboni, "via" Depero. Behind the shooting star of the spinning top-gentleman are Balla's *successive lines*, his *abstract velocities*. The figure of the cyclist for Superga, 1947, seems to refer explicitly to certain developments of the so-called Second Futurism, with its sinuous and leaping outlines and the superimpositions of different chromatic planes. Here, the red cyclist is bent over an arrow-handlebar, on which the white outline of an automobile stands out, while the bicycle is defined solely by the scrolls of a continuous black line. References to the poetics of mechanical art are also present, in a tendency to merge the organic with the mechanical and to treat the character as an animated object or robot. Other visual themes also reveal Futurist influence—not only the "modernity" of the bicycle that is as speedy as an auto, but also *the feverish figures of the bon viveur, the cocotte, the apache and the absinthe drinker*, as the first Futurist manifesto reads, updated with the necessary ironic swerve in the spinning top-gentleman or in the glass of sparkling wine that unleashes a colored spiral (Asti Gancia, 1949-50).

This capacity for synthesis—which already had furnished proof of his extraordinary communicative abilities—paired with a focus on full legibility of structure, pushes Testa to cultivate a taste for images with a heraldic bent, the result of a fusion of iconic fragments of varied provenance, as Germano Celant has noted,[1] and which brings to mind the extravagant aspect of grotesques. Originating in classical antiquity and taken up again during the Renaissance for room décor, grotesques demonstrate a subversion of any distinction between the various realms, merging animal, vegetable and mineral (as well as, in our case, the organic and the mechanical), which are united in a new corporeality, in fantas-

tical conformations that can border on the perverse.

The tension of Testa's syntheses leads to the creation of images in metamorphosis in his posters from the 1950s where he associates first a lion, and then an elephant with a tire (Pirelli, 1954), to signify robustness and adherence to the road, or where he creates a snorting rhinoceros on the run, the rear portion of which is transformed into a car, for Esso gasoline (1956). There is also, more unexpectedly, the association between tinned Galbani meat (1956) and the ox sadly destined for that fate and to all appearances hardly at peace with the situation.

In 1958 he merges the image of the Coliseum with that of a torchbearer, in a style that deliberately recalls the archaism of Sironi. Immediately comprehensible, "grasped" at a point where sports and modern painting intersect, the sketch, winner of a competition for the symbol of the Rome Olympic Games, was considered too daring for Italy in 1960.

Beginning in the late 1950s there is evidence of creative activity that is not connected to advertising, such as the silk-screens with which he was involved from around 1958 until the early 1980s. This work, too, features animals as characters. Testa's interest in metamorphoses is joined with a love of word play, where the image finally becomes an iconic equivalent of a witty slogan.

Thus in addition to the *Gallina tipografica* (Typographic hen*)*, delineated in typewriter characters, there is a stove pipe-stray dog with a dangling tongue, a marabou that is actually a flexed human finger, an open scissors-walrus and a tobacco-dog in the form of a mottled cigarette butt.

With the use of fluorescent colors, another distinctive aspect of Testa's work emerges, that is the ambition to try out every new technical means, and the desire to test those means to their limits. Working with images and words, Testa seems to be seeking to verify their entire potential, to the brink of risking their very ability to communicate. Ready-made men's suits by Facis are shown almost in their entirety and frontally in advertising posters, but the fluorescent color oozes out from them, outlining them like a halo of dazzling yellow or red light, almost annulling the details of their structure and making them seem like phantasmatic figures. A similar intention is at work in the creation of the filmstrips for the "Carosello" spots in the late 1960s, and in many of his photographs.

Before then, Testa had created at least two works that had such a subtle relationship between image and word that they moved beyond the efficacy generally sought in an advertising message. The first of these is a series of six images for Borsalino (1954), dedicated to the famous hat's different styles and colors. The subject in all its variations is photographed in the upper portion of the poster; at the center, the extremely beautiful head and shoulders portrait of a model in the act of removing the hat is defined in a sort of *frottage* which refers to both Seurat's works on paper (Testa has stated as much) and Surrealist practices (which Testa always

had regarded with interest). Running along the lower portion of the poster, however, is the Borsalino trademark, in elegant script. The product, more than presented to the public's "buying impulse," seems formulated in a sort of comparative analysis of different expressive protocols: realistic photography, in color; drawing, concise but weighty with meaning like a true connotative sign, indicative of an entire life style; and finally the name, the verbal definition of what the icons are communicating. Clearly this is not the name of the object, but that of the product, which, however, given its dissemination, has become almost synonymous with the object itself. As Jeffrey Deitch states in another essay in this catalogue, the work has the analytical precision of a work by Joseph Kosuth and the function of the message, as advertising, seems to fade into the background.

The second work dates from 1960 and is the famous Punt e Mes trademark for Carpano. Testa invents a logo that will remain one of the most powerful images in Italian advertising graphic design, and belying its simplicity, it is based on a subtle play of semantic shifts. The dialectical expression refers to a traditional beverage and thus to a vernacular culture that it is meant to preserve and show off to advantage, but with the intent of moving beyond its local connotations. When the slogan appears, it translates from dialect into Italian the specificity of the aperitif: "a bit of bitterness and a touch of sweetness," and it makes the message more fully comprehensible. The image thus aims to make the message universal, creating an abstract visual equivalent through the language of geometry, which directly, literally translates the word into an icon. In yet another shift, the icon then assumes an effect of plasticity, thanks to the chiaroscuro that turns the point into a sphere. The logo suggested to Testa by the product name has become one of the most famous in existence, despite the fact that it does not illustrate what it is advertising, or perhaps precisely because of this. With one of his ironic leaps, the work seems to introduce us into a linguistic game that parodies the utopia of the rediscovered correspondence between words, images and things that engages so much of the semiological sciences.

The Punt e Mes logo was created in 1960, at the onset of the decade when color photography progressively replaces all other means of graphic design in advertising communications. Testa, as he often declared, uses color photography unconditionally, exploiting its high communicative potential, but also presenting and then fully realizing the sparkling universe of banality that it announces. Testa the graphic artist had already confronted the language of color photography, almost as a challenge to its realistic impact. In 1953, in a paint shop in Milan, he discovered flexichrome, a recently imported American product used to color black-and-white photos. He immediately tried it out for his posters for Sasso olive oil, provoking great public curiosity. Between 1959 and 1960 he created a

series of posters for Facis in a clearly photographic style. One of the characters portrayed, wearing an impeccable suit, appears in profile and bent forward, as if enclosed within the now linguistically codified space of the frame.

Testa will later return to drawing, in reaction to the realism of color photography, but even during the 1960s at the height of his success in advertising, he produces images that muffle their usual recognizability rather than emphasize it. This is true with the female face that emerges only up to eye level from the water, for Stilla eye drops, 1966, or the face half-hidden by the bottle of Peroni beer, 1968. These are signs of negation that above all interfere in the full perception of the fetishized female body, and they return in 1979, with the same type of "negative" rhetoric, for San Pellegrino.

As mentioned earlier, these images also involve a desire to call into question the technical means at the very moment they are adopted. This characteristic then moves into the foreground, particularly in the filmstrips created from 1964 on, first for cinema advertising, but above all for television. It is significant that from the very beginning, Testa chooses to focus on animated film rather than a realistic genre with actors and sets. Instead he opts for a "stop motion" technique, where inanimate objects are photographed in sequences that create the illusion of movement, as in a cartoon. Thus the protagonists become first the Sasso oil vegetables (for films), then the simple plaster cones invented for Lavazza, for the "Carosello" TV spots. The gunslinger Paulista is born, with poncho, moustache and toothy smile, and is then disguised in the more unassuming Caballero Misterioso (Mysterious Caballero), all in white, like Carmencita, for whom he constantly and anxiously searches. Our heroes are equipped with sombreros and styled hair, eyes, mouths and noses, but lack both arms and legs. It is precisely these "anatomical" limitations, brilliantly overcome with a twirl of pistols and a roll of the eyes, or with a flick of the braids, that contribute to the success of the Lavazza spots and become positive factors in the acceptance of characters and the stories they tell. For they stimulate the viewers' imagination to fill in the blanks, instead of surprising them with the latest special effects. On the contrary, here it seems that the authors are playing at simulating a technology that is less-advanced than what is actually available, specifically to obtain a high level of involvement on the part of the public, in an unexpected but effective confirmation of Mies van der Rohe's axiom, *less is more*, often cited by Testa. The planet Papalla has the same appeal, with its inhabitants reduced to the dimension of the sphere, with potato noses and eyeglasses like small monitors, bouncing and sliding away, just like balls. Among them there is always someone who is *expecting a Philco*.

But even when the protagonists of the filmstrips are flesh and blood actors, with sets or natural settings, with or without period dress, Testa's

appeal never swerves off in a realistic direction, as Omar Calabrese has noted.[2] Cinema, which is essentially narrative in approach, serves in other ways to test the limits of cinematographic narrative. Testa's micro-narrations in his "spots," thus tend toward the oneiric and the fairy-tale. They recount to us dreams and visions: Mimmo Craig's nightmares about being fat, the romantic dream of Ave Ninchi, the improbable Juliet, Francesco Mulè's desert mirages. The register is comical and, as in the stories of Paulista, Papalla and, later, Pippo the hippopotamus who speaks with a Russian accent, it is suitable to a predominantly young audience. However there are other "Carosello" spots that are influenced by a decidedly refined and avant-garde film culture. In the sequences created for Saiwa we witness true visual paradoxes, such as the train made up of passengers running along single file, the irascible passerby who uses a colleague as a musical instrument (a literal and therefore crazy practical application of the expression "I am going to play you!"), the restaurant where opera excerpts are served instead of main courses. In another vein, in a spot for Carpano, women in evening gowns move about a cemetery of cars. All this brings to mind the free associations of the Surrealist tradition, which Testa often has claimed as a source of inspiration (the 1974 poster with the leg that is transformed into a ski, or vice versa, comes from Magritte). Other sources can be discerned in films from the 1960s of a Surreal-grotesque bent, with a certain vein of cruelty, from Buñuel's *The Milky Way* to the early works of Marco Ferreri, to Pasolini's *Hawks and Sparrows* and other film shorts featuring Totò.

Beginning in the late 1970s Armando Testa gradually disengages from full time advertising activity, which he turns over to the agency he had created, now one of the most important in Italy. He also devotes himself to wider research, on the one hand creating posters and logos for events and cultural and humanitarian organizations, returning to his work as a graphic artist, and on the other hand directing his creative energies to painting. Since 1973 photography has been used almost exclusively to create the greeting cards that Armando Testa S.p.A. sends out every year to clients and friends. These works, absolutely non-realistic in tone, offer Testa an outlet for his own creative inspirations, in a grand play of appearances and incongruities, taking color photographs of subjects such as tables and armchairs made from appropriately shaped slices of prosciutto or mortadella, or islands or isolated crags in the sea that are really fried eggs or pieces of Parmesan cheese. Like a sort of new Arcimboldo, he also presents us with crocodiles made from assemblages of olives and pickled peppers, carob rhinoceroses, string bean horses and a crescent moon that is a slice of watermelon. Then, like a follower of Max Ernst, he presents us with fish balanced on a wheel of cheese, or flying with two biscuit wafers as wings. This parody of the opulent consumer spectacle is flanked by a much more sober manual activity, where, with increasing clarity,

painting becomes his privileged language. The pictorial stroke signifies the re-conquest of the immediate relationship between the operator and his tools, with no further mediation of technical means or the collective context of design work. The graphic artist/painter returns to his face-to-face relationship with the sign to be elaborated, and the latter becomes the expressive protocol where all his reflections converge. Concision of stroke and ironic tone, associated with the narrative structure within which the image is set—essential characteristics of his expressiveness, as he himself has often stated—return effectively in new paintings destined for posters, such as those for the Spoleto Festival, where the simple intersection of two blue brushstrokes creates the figure of a dancer (1984). All three elements also underlie Testa's pure research, free from the demands of communication, whether commercial or social. From the early 1980s on, his choice to pursue painting in an Abstract-Expressionist vein does not imply that he is giving himself over to the free flow of automatic writing. On the contrary, it enables him to define an ever-different structure that organizes the surface with the precise definition of zones of dense chromatic passages, where there are interventions of chiaroscuro that induce effects of plasticity. There are also insertions of short, nervous scratches, which accentuate by contrast rather than contradict the corporeality of the pictorial masses. In any case they also introduce elements of meaning in agreement with the titles, which shift the value of the signs to the plane of referential allusiveness (*Inseguendo i gabbiani* [Following the Gulls], 1980; *Castello Rosso* [Red Castle], 1982; *Onda azzurra* [Blue Wave], 1984). Once again, the expressive tool is called into question precisely when it is adopted unconditionally. By means of synthesis, painting becomes a means of research, turned towards the definition of visual modules with broad signifying potential, almost as if they were absolute images or cultural archetypes, to be investigated in all their symbolic values. Testa's late work is an almost obsessive reflection on certain formal elements, true iconic themes that derive, like a mnemonic trace, from printing: printed characters or numbers considered as elements of an abstract language. In their autonomous formal value, these latter are redefined in painting, as in the curious series of figures created in 1989-91, compressed by the shape of the canvases within which they seem to be confined, and they also appear in some posters from that period.

Another persistent theme is related to human fingers, which appeared earlier in many photographic pieces in the late 1960s, where the finger is associated with extremely incongruous elements, in a Magrittian, Surrealist-like spirit that, as we frequently have noted, is typical of Testa's work. In painting, which in its flat fields at times recalls the processes of graphic design, the finger—thanks to an innate and incorrigible irony—becomes a module subject to the most diverse and unpredictable metamorphoses, proliferations or mutations, which sometimes verge on the

phallic or totemic but in any case allude to an entirely reinvented organic universe, on a par with the world of grotesques mentioned earlier.

The last image Testa turns to is that of the cross, which he chooses precisely because of its nature as a cultural archetype—not only in a Christian context—and because of the fascination it inspires. His intention is to link this transcendent symbol to the body of Christ and his physical suffering, even in the absence of signs alluding to corporeality. He succeeds in doing so with a surprising gesture, as bold as it is simple. Without the slightest allusion to the bodily image of Christ, he evokes his entire passion, inclining the upper portion of the cross, thus alluding to the head bent down in death. All the tragic pathos of the Christian symbol remains intact, but the idea surrounding the human dimension of the sacrificed God becomes more intense. His urgency is all the more powerful and present precisely because he is completely absent and purely evoked by the last of the *abstract equivalents* that Testa has invented to relate his world to us, and with which he involuntarily offers us, at the end of his life, a moving farewell.

1. G. Celant, "Le sirene di Armando," in *Armando Testa. Una retrospettiva* (Milan: Electa, 1993).
2. O. Calabrese, "Armando Testa e la pubblicità televisiva," in *Armando Testa*, op.cit.

Michelangelo Pistoletto

Giulio Paolini

Joseph Kosuth

Haim Steinbach

Grazia Toderi

Francesco Vezzoli

Per Armando Testa

Io credo che gli incontri determinanti nella vita di ciascuno di noi rimangano identificabili in una ben delineata mappa topografica ritagliata nel tempo.

Sono punti fissi che irradiano fili di energia segnando le nostre strade personali e i nostri percorsi.

Sulla carta geografica ideale che rappresenta il territorio della mia partecipazione al mondo il nome di Armando Testa è marcato con un evidenziatore di colore particolare, quello che segna i punti nodali di primaria importanza. Esso si rileva come traccia precisa di un passaggio, quello dall'antichità alla modernità.

Il nome di mio padre campeggia su una larga distesa che fa da sottofondo nella mia mappa ed è la storia, la lunga storia, il DNA che mi ha portato la memoria dell'arte.

All'inizio degli anni Cinquanta (XX secolo) un segnale individua il momento in cui, per me, l'arte comincia a coincidere con il presente.

Il presente non solo dell'arte ma del mondo.

In realtà questo accadimento è dovuto all'incontro con Armando Testa.

Per volontà e decisione di mia madre io mi sono trovato tra gli iscritti al primo anno della scuola di pubblicità grafica che Armando Testa era stato chiamato a dirigere in Piazza Vittorio Veneto a Torino.

Armando Testa non era solo a condurre quei corsi, ma ne era l'autorevole guida.

Una cosa capii subito, dall'esempio del suo personale lavoro: l'importanza dell'essenziale, la forza dell'immagine essenziale. E lì c'era tutta la modernità estratta dall'antico, uno spessore immenso di storia delle forme che esplodeva nella precisione assoluta di un'icona del presente, l'icona del prodotto, l'icona di una nuova religione.

Ho usato la parola moderno, ma il balzo è stato più forte, sono stato messo di fronte all'icona del mondo attuale.

Le opere di Armando sono icone. Il dio rappresentato non è uno solo, può essere un prosciutto come un vermuth, un detersivo o un pannolino.

Il dio è sempre diverso e ogni dio produce i suoi adepti e cerca i suoi fedeli, crea il suo paradiso, il paradiso in terra per la felicità di tutti.

Gli dei sono tanti, ma il culto è uno, solo quello dell'icona. L'icona della comunicazione, l'icona che è sempre stata il centro della comunicazione.

Armando Testa non era interessato ai prodotti che con "spirito" geniale raffigurava, lui era interessato all'arte, a quei segni che attraverso gli altari

(religiosi e non) della cultura occidentale avevano tracciato il divenire dell'arte, complesso, variegato e anche apparentemente contraddittorio. E vivere pacificamente il conflitto attuale tra un'arte per tutti e un'arte per l'arte.

Dagli anni Cinquanta in poi un'amicizia sempre più bella e sincera è cresciuta tra Armando e me. Un'amicizia tenuta viva dalla simpatia e dall'ammirazione reciproca. Per me il cosiddetto *sense of humor* è una delle qualità più apprezzabili, è la prima trasmissione di un segnale di felicità.

Tra le persone dei diversi campi con cui ho avuto i più intensi momenti di scambio di *humor* puro credo di dover annoverare il gallerista Luciano Pistoi, l'artista Giulio Paolini, Armando Testa, l'architetto Giorgio Ferraris e l'amico Enzo Galletti.

Il senso di *humor* era sempre parte dell'opera di Armando e con esso è riuscito a demistificare, in pari modo, tanto la tragedia sacrificale contenuta nel segno della croce quanto il peso incombente della cultura consumistica.

For Armando Testa

I believe that the decisive encounters in each of our lives can be identified in a well-delineated topographical map carved out over time.

They are fixed points that radiate threads of energy, marking our personal routes and our paths. On the ideal geographical map that represents the territory of my participation in the world, the name of Armando Testa is indicated by a marker of a particular color, one used to signal nodal points of primary importance. It stands out as the precise trace of a passage, one moving from antiquity to modernity.

The name of my father lays claim to a broad expanse that acts as a foundation to my map, it is the history, the long history, the DNA that brought me my memory of art.

In the early 1950s a signal indicates the moment when, for me, art begins to coincide with the present. The present of not only art, but the world as well.

In reality this event is due to my encounter with Armando Testa.

Pushed and encouraged by my mother, I found myself enrolled in the first year of a school for advertising design, which Armando Testa had been asked to direct, in Piazza Vittorio Veneto in Turin.

Armando Testa wasn't the only one teaching those courses but he was the guiding spirit.

One thing I immediately understood, from the example of his personal work: the importance of the essential, the power of the essential image. That was where all modernity was extracted from the past, an immense depth of history of forms that exploded in the absolute precision of an icon of the present, the icon of the product, the icon of a new religion.

I used the word modern, but the leap was more powerful; I was confronted with the icon of the real world.

Armando's works are icons. There isn't just one god that is represented; it might be a prosciutto or a vermouth, a detergent or a diaper.

The god is always different and each god produces its followers and seeks out its faithful, creates its paradise, the paradise on earth for the happiness of all.

There are so many gods, but only one religion, that of the icon. The icon of communication, the icon that has always been at the center of communication.

Armando Testa wasn't interested in the products that he depicted with

brilliant wit, he was interested in art, in those signs that, through the altars (religious and otherwise) of Western culture, had traced the future of art, complex, variegated and also apparently contradictory. And he was interested in a peaceful reconciliation of the current conflict between art for all and art for art's sake.

From the 1950s on an increasingly wonderful friendship developed between Armando and me. A friendship kept alive by reciprocal sympathy and admiration. For me the so-called "sense of humor" is one of the most valued qualities, it is the first communication of a sign of happiness.

Among the people in different fields with whom I have experienced the most intense moments of exchange of pure humor, I believe I must count the gallery owner Luciano Pistoi, the artist Giulio Paolini, Armando Testa, the architect Giorgio Ferraris and my friend Enzo Galletti.

A sense of humor was always part of Armando's work and with it he succeeded in demystifying, in equal fashion, both the sacrificial tragedy contained in the sign of the cross and the imminent weight of consumer culture.

Per Armando Testa

L'ho detto e ripetuto più volte ma mai, credo, dichiarato per iscritto: "grafico" sono nato (cresciuto e... diplomato) e "grafico" non mi dispiacerebbe, un giorno, resuscitare.

Ecco perché mi ritengo particolarmente motivato, obbligato a scrivere questa breve testimonianza in memoria di un grafico per eccellenza quale è stato Armando Testa.

Un atto di sincerità, quasi una confessione, merita di essere portato fino in fondo: devo cioè dire, a onor del vero, che molto se non tutto delle radici della mia formazione contrasse largo debito dalle formulazioni che, a partire dal Bauhaus e dai Costruttivisti, giungono fino alla estenuata e rarefatta eleganza delle pagine progettate, per esempio, dagli *art directors* reduci dalle *Kunstgewerbeschulen* di Zurigo e di Basilea.

Ho dunque già detto, quasi senza dirlo, che le immagini di Armando Testa non si ponevano al vertice di quella linea retta, coerente ed evolutiva, di quel linguaggio grafico che mi ha tenuto a battesimo e mi ha fatto scuola.

Del resto proprio Armando Testa, per sua esplicita dichiarazione, non si qualificava grafico ma pubblicitario. Ed è per questo che, per sua autentica natura e pieno merito, Armando poteva contare su quella "marcia in più" che tutti dobbiamo riconoscergli: l'indubbia sagacia e la formidabile capacità di "sintesi" (parola che ricordo a lui molto cara e da lui pronunciata più volte) capaci di condurlo a un'immediata e inequivocabile efficacia comunicativa. Come per esempio, lo splendido logo di questo stesso Museo del Castello di Rivoli (disegnato all'epoca della sua fondazione e tuttora visibile sulla copertina di questo catalogo) che rinnova nel tempo la sua sempre puntuale attualità.

Ricordo ancora, di Armando Testa, il suo "occhio" instancabile (le virgolette intendono sottolineare la sua sincera e autentica curiosità per i fenomeni dell'arte contemporanea... per tutto, in generale, quello che appartiene all'evoluzione del gusto). Uno sguardo dunque, il suo, non soltanto concentrato sul suo terreno, come spesso capita a chi le immagini le produce, ma sempre proteso a ricercare e a considerare anche immagini non sue.

Una qualità, questa, che gli ha sempre consentito di muoversi con assoluta padronanza nella valutazione, e quindi nella utilizzazione, di quell'universo di segni che per essere pienamente percepibili e dunque necessari devono essere sottoposti ad una scelta opportuna e rigorosa. Giudizio che il grafico può formulare ad occhi aperti e con cognizione di causa.

Voglio dire che un vantaggio considerevole, che ho sempre invidiato ai grafici e che agli artisti di oggi è pressoché venuto a mancare, è quello di poter contare sulla committenza: vero e proprio agio e investitura giudicata invece per lo più come una costrizione; limite o impedimento alla libertà dell'immagine.

La quale, al contrario, si varrebbe così di una "necessità" che l'artista si trova tenuto a dover giustificare. A lui, poi, se artista è davvero, il compito di sottrarle prevedibilità, dipendenza dalle aspettative, orientandola verso una libertà nuova e sconosciuta, attribuendole appunto una necessità del tutto inaspettata.

Insomma, correggendo infine le intenzioni dichiarate all'inizio, se cioè non mi sarà concesso di ritrovare la mia origine di "grafico" dovrò accontentarmi di quello che ho e concludere onorevolmente la mia carriera di "pittore".

Giulio Paolini

For Armando Testa

I have said this and repeated it many times but never, I believe, have I put it in writing: I was born a "graphic" artist, (grew up and . . . graduated) and I wouldn't mind, one day, reviving that part of my being.

This is why I feel particularly motivated, beholden, to write this brief remembrance of a graphic artist par excellence like Armando Testa.

An act of sincerity, almost a confession, deserves to be brought to completion: namely, if I am to be truthful, that much if not all my developmental roots can be traced in large part to formulations that range from the Bauhaus and the Constructivists to the exhausted and rarefied elegance of, for example, the pages projected by the veteran art directors from the *Kunstgewerbeschulen* in Zurich and Basel.

Thus almost without saying it, what I have said is that Armando Testa's images were not located at the pinnacle of the graphic language—a straight and consistent line—that acted as my godfather and my school.

Moreover Armando Testa explicitly described himself not as a graphic designer, but as an advertising man. And this is why, because of his authentic nature and to his full credit, Armando could count on going that "one more step," which we all must grant as his due: the indubitable wisdom and formidable capacity for "synthesis" (a word that I remember was one of his favorites and one he used often) that could lead him to an immediate and unequivocal communicative efficacy. For example, there is the splendid logo for this very museum—Castello di Rivoli (designed at the time of its establishment and still visible on the cover of this catalogue)—which over time renews its constant timeliness.

I can still remember Armando Testa's tireless "eye" (the quotation marks are meant to emphasize his sincere and authentic curiosity for the phenomena of contemporary art . . . for generally everything that pertains to the evolution of taste). Thus his glance concentrated on not only his own terrain, as often happens to those who produce images, but extended to the search for and consideration of images not of his own making.

This is a quality that always allowed him to move with absolute mastery in the evaluation and thus utilization of that universe of signs that, in order to be fully perceivable and thus necessary, must be subjected to an opportune and rigorous choice. The graphic artist can formulate this sort of judgment with full awareness and understanding of its origins.

What I mean is that a considerable advantage, one I always have envied in graphic artists and which has come to be all but non-existent for artists

today, is the possibility to count on patronage. Instead, true ease and investiture are judged for the most part to be a constriction, a limitation or impediment to the freedom of the image.

On the contrary, it results in a "necessity" that the artist finds himself obliged to justify. The artist then, if truly an artist, has the task of eliminating the predictable and dependency on expectations, moving toward a new and unknown freedom, indeed attributing a completely unexpected necessity to the work.

In conclusion, I will correct my initial stated intentions: if I cannot revive my origins as a "graphic" artist, I will have to be content with what I have and honorably conclude my career as a "painter."

Guardando fuori dalla finestra in questa splendida mattina di primavera vedo un'azalea in fiore. No, no! Non è questo che vedo, ma è l'unico modo che ho per descriverlo. Questa è un'asserzione, una frase, un fatto; ma ciò che percepisco non è un'asserzione, una frase, un fatto ma solo un'immagine che rendo intellegibile in parte attraverso un'affermazione. Questa affermazione è astratta mentre ciò che vedo è concreto. Ogni volta che esprimo in una frase ciò che vedo compio un'abduzione. La verità è che l'intera struttura della nostra conoscenza è un panno infeltrito di pura ipotesi che viene confermato e rifinito dall'induzione. Nel campo della conoscenza non è possibile il benché minimo progresso che superi la fase del fissare un oggetto con sguardo vacuo a meno che non si compiano via via una serie di abduzioni.

CHARLES S. PEIRCE

for
Armando Testa

JOSEPH KOSUTH

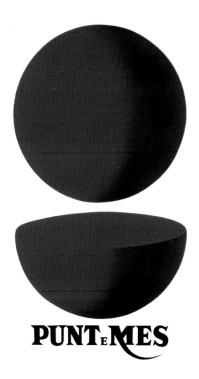

PUNT e MES

Looking out my window this lovely spring morning I see an azalea in full bloom. No, no! I do not see that; though that is the only way I can describe what I see. *That* is a proposition, a sentence, a fact; but what I perceive is not proposition, sentence, fact, but only an image, which I make intelligible in part by means of a statement of fact. This statement is abstract; but what I see is concrete. I perform an abduction when I so much as express in a sentence anything I see. The truth is that the whole fabric of our knowledge is one matted felt of pure hypothesis confirmed and refined by induction. Not the smallest advance can be made in knowledge beyond the stage of vacant staring, without making an abduction at every step.

CHARLES S. PEIRCE

Omaggio a Armando Testa, 1995

Chi è Paulista? Non ne avevo la benché minima idea finché nell'autunno del 1995, durante una visita al Castello di Rivoli, mi invitarono a cena in casa di Gemma Testa.

Fu in quella occasione che Gemma mi mostrò i personaggi di Armando Testa, alcuni erano esposti sugli scaffali della sala, altri erano riposti in apposite scatole, e presentandomeli mi chiese di dar loro una collocazione permanente: erano Papalla, Pippo, Caballero, Carmencita e Stobbia.

In pratica si trattava di volumi geometrici fatti di gesso, ceramica o plastica, forme inanimate ma al tempo stesso viventi con quegli occhi all'infuori, quei corpi goffi e quei nasi sporgenti. Esprimevano qualcosa di ben preciso, un'esagerata curiosità o un eccessivo stupore forse, un senso di totale benessere o, nel caso dell'omino messicano con il nome Stobbia stampato sull'enorme sombrero, una condizione di sonno senza fine.

A quell'epoca avevo già realizzato opere in collaborazione con altri artisti, o con oggetti scelti dal committente, ma quella era la prima volta che costruivo un'opera rivolta a qualcuno che era lui stesso oggetto del lavoro.

Chi o che cosa è Paulista? Me lo spiegò Gemma: per il caffè Paulista della Lavazza Armando Testa creò un fregio rosso, giallo e nero, nato osservando i tessuti sudamericani. Dal fregio nacquero gli oggetti coordinati, le tazzine, le sedie e gli ombrelloni da bar. Poco dopo Armando realizzò il personaggio di Paulista, dal corpo conico con un poncho decorato con il fregio, un cappello, i baffi, un seducente sorriso, la parlata spagnoleggiante, e tutt'intorno un mondo vagamente sudamericano.

Nel 1965 Testa creò un altro personaggio, il Caballero Misterioso, un puro cono senza braccia nè gambe, con il cappello da cowboy e la pistola, bianco. I fregi non compaiono più perché l'immagine sarebbe stata vista in bianco e nero, nei Caroselli televisivi.

In quelle brevi storie, il Caballero alla fine rivela alla sua amata Carmencita, anch'essa un unico corpo conico con lunghe trecce nere, di non essere nient'altro che lo stesso Paulista.

"Carmencita sei già mia, chiudi il gas e vieni via" era l'esclamazione con la quale il pistolero più famoso di Carosello sgominava i cattivi di turno.

Mentre Gemma mi raccontava questa storia ambientata nel Far West, ero intento ad osservare un altro personaggio chiamato Papalla, la cui storia era completamente diversa. Lui apparteneva all'era spaziale ed abitava sul pia-

neta Papalla, insieme ad altri Papallesi. In qualche modo il suo nome era collegato a quello di Paulista; in termini di forma, tipologia e materiale, Papalla avrebbe potuto benissimo essere figlio o figlia di Caballero e Carmencita. Ne ero certo, erano una famiglia, e così decisi che sarebbero stati al centro del mio lavoro.

L'omino addormentato e accucciato sotto l'enorme sombrero Stobbia rimase nei miei pensieri per tutta la durata della cena. Il rapporto del cappello a forma di cono e il corpo completamente nascosto sotto di esso era esattamente l'opposto rispetto alla figura del Caballero il cui corpo conico era completamente visibile e riusciva a malapena a tenere su il sombrero. Ero inoltre attirato dal contrasto fra la vivacità del Caballero e la natura sonnolenta di "Stobbia".

Ad un certo punto della serata dovetti andare in bagno e lì su un davanzale vidi un bellissimo contenitore di ceramica a forma di rana, pieno di pettini e spazzole per capelli. Ancora con l'omino messicano in mente pensai che questo oggetto così insolito poteva essere visto come un cactus.

Così tornai a tavola portando con me il contenitore a forma di rana e annunciai che questo oggetto mi sembrava proprio l'anello mancante per terminare il mio lavoro.

Chiesi a Gemma di poterlo includere nell'installazione, perché volevo qualcosa che appartenesse anche a lei. Quando lei mi spiegò che quello era un vaso del diciannovesimo secolo trovato in un negozio di antiquariato a Londra e che era un regalo di Armando, capii che quell'oggetto aggiungeva una storia personale, e coniugale, alla narrazione creata per il grande pubblico, quello televisivo. I personaggi dei Caroselli di Testa hanno fatto parte della vita quotidiana di molti italiani di una certa generazione, e nella mia opera essi si incontrano con la Ranocchia, sullo sfondo del deserto messicano, fra i cactus.

Homage to Armando Testa (Omaggio a Armando Testa), 1995
Foto / Photo Paolo Pellian, Torino

Homage to Armando Testa, 1995

Who is Paulista? I had no idea in the fall of 1995, when, on a visit to the Castello di Rivoli, I was invited to a dinner party at Gemma Testa's home. On that occasion Gemma introduced me to Armando Testa's little characters, some of whom were poised on the living room shelves, and others which she took out of boxes. She proposed that I make a permanent piece for them, and introduced them to me: Papalla, Pippo, Caballero, Carmencita, and Stobbia. These figurines were basic geometric volumes made of plaster, ceramic or plastic—inanimate forms which nonetheless seemed alive due to their popping eyes, inflated bodies or protruding noses. They were expressing something, an exaggerated sense of curiosity or wonderment, a total state of well-being or, in the case of the Mexican fellow with the name Stobbia printed on his huge sombrero, the condition of timeless sleep.

At the time I already created works in collaboration with other artists, or with objects chosen by the collector, but that was the first time that I constructed a work dealing with a person who was the subject of the work itself.

Who or what is Paulista? Gemma explained it to me: for Lavazza's Paulista coffee, Armando Testa created a red, yellow and black ornamental design, influenced by his observation of South American textiles. This design then became a motif for various coordinated objects, coffee cups, bar chairs and umbrellas. Shortly thereafter Armando created the character Paulista, with a cone-shaped body and a poncho decorated with the same ornamental band, a hat, moustache, and a seductive smile, with Spanish-inflected speech, all within the context of a vaguely South American world. In 1965 Testa created another character, the Caballero Misterioso (Mysterious Caballero), a pure, white cone without arms or legs, with a cowboy hat and pistol. The decoration no longer appeared in Caballero Misterioso because the image was meant to be seen in black and white, on the Carosello advertising spots on Italian TV.

In those brief stories, the Caballero finally reveals to his lover, Carmencita—she too a single cone-shaped body, but with long black braids—that he is none other than Paulista.

"Carmencita, now you belong to me, turn off the gas cooker and come away with me," was the exclamation with which the most famous gunman on Carosello routed the villains on duty.

While listening to this story set in the Far West, I was looking at a character called Papalla. The story of Papalla was of another order: he or she belonged to the space age and lived on the Papalla planet, together with all the Papalla people. However his/her name seemed to relate to those of Paulista, Carmencita and Caballero. Furthermore, typologically, in terms of shape, form and material, Papalla could well have been Caballero and Carmencita's offspring. They were definitely a family, so I decided they should be the centerpiece of my work.

The sleepy fellow crouched under the huge Stobbia sombrero was on my mind during dinner. The relationship of the conical hat to his completely hidden body was the inverse of the figure of Caballero, whose fully exposed conical body barely supported the sombrero hat at its pinnacle. Also I liked the contrast of the pert Caballero with the drowsy "Stobbia" type.

At a certain point during the evening, I had to go to the bathroom, and there, on a windowsill, I saw an extremely beautiful ceramic container shaped like a frog, full of combs and hairbrushes. With the little Mexican fellow still in mind, I thought that this unusual object could be seen as a cactus.

So I went back to the table, bringing the frog-shaped container with me, and I announced that this object seemed to me to be precisely the missing link needed to bring my work to conclusion.

I asked Gemma if I could include it in my installation, because I wanted something that also belonged to her. When she explained that it was a nineteenth-century vase found in an antique shop in London and that it was a gift from Armando, I understood that this object added a personal and conjugal story to the narration created for the public at large, the television audience. Testa's Carosello characters became part of the daily lives of many Italians of a certain generation, and in my work, they encounter the Frog, against the backdrop of the Mexican desert, among the cacti.

Cara Gemma,

che sorpresa quando mi hai chiesto una testimonianza su Armando, che non ho mai conosciuto. Ma ora so che se penso ad Armando Testa arrivano, forti e incontrollabili, i primi ricordi della mia vita, tanto primitivi per me, nata nel '63, da essere ancora fatti di luci, suoni, odori e sapori.

Non so che anno fosse, perché ero in quella fase della vita in cui non si conosce ancora l'esistenza del tempo e non si capisce nemmeno il linguaggio... Nel caos dell'incoscienza dell'infanzia affiora nella scatola luminosa un essere misterioso e sconosciuto, in bianco e nero, che all'inizio mi spaventa. Balla e canticchia: -pa-papà-pappà-pappà-pa-papà-pappà-pappà-. Riesco a percepire due parole rassicuranti: pappa e papà. Parla la mia lingua, e allora mi tranquillizzo. In seguito ho visto molti ippopotami, anche uno bellissimo blu, egizio, ma lui, Pippo, è rimasto per me, e credo per tutti quelli della mia generazione, una vera e propria divinità, che arrivava a consolare noi che, nati dopo il Sessanta, tutte le sere aspettavamo piangendo di vedere comparire per magia Pippo, o il pianeta Papalla, o Caballero e Carmencita.

Siamo cresciuti cantando quei motivetti, vedendo poi crescere i nostri fratellini e cantando con loro "dov'è dov'è dov'è la donna" e "la pancia non c'è più"... e la televisione sembrava essere la nostra luminosa Sherazade che la sera ci univa tutti nei racconti del mondo, poi si spegneva la Tv e al centro dello schermo rimaneva per alcuni istanti ancora una stellina di luce, come per un ultimo saluto magico, e tutti a letto. Noi eravamo bambini, ma allora era bambino anche il pubblico televisivo e la televisione stessa.

È un'emozione forte rivedere oggi quei piccoli film, quei paesaggi lunari e metafisici, con occhi cresciuti che incontrano quelli di un altro artista, che ora capisco mi ha fatto veramente un po' anche da padre, entrando tutte le sera tra me e la mia famiglia con i suoi racconti e le sue visioni.

Ora vedo le sue sfere e i suoi coni, le perfette geometrie, le luci, i pianeti e le prospettive metafisiche, vedo Jacques Tati e John Ford, le gallerie, la Pop Art e la *performance*... E vedo oggi per la prima volta la foto di Armando Testa, e riconosco in lui il meraviglioso innamorato Caballero Misterioso e mi sembra di percepire quanto lui stesso fosse dentro ai suoi sogni, e forse anche ai suoi incubi, e mi viene da sorridere ancora a pensare a "la pancia non c'è più".

Oggi so che sono passati più di trent'anni, e la televisione non è certo quella scatola luminosa piena di meraviglie, e anche Armando Testa è altrove: me lo vedo sognarsi ancora a capo di un trenino umano con una coda sempre più lunga di persone che si aggiungono danzando per arrivare in un pianeta del futuro... felice di avere avuto e avere reso la possibilità di giocare con l'arte come con il mondo stesso, come solo un bambino e un vero artista possono fare.

Dear Gemma,

It was such a surprise when you asked me for a remembrance of Armando, whom I never knew. But now I know that if I think of Armando Testa, what comes to mind, strong and uncontrollable, are my very earliest memories, so inchoate for me, born in 1963, that they still consist of lights, sounds, odors and tastes.

I don't know what year it was, because I was in that phase of life where one still doesn't know the existence of time or understand language. . . . In the chaos of the unconsciousness of infancy a mysterious and unknown being surfaces in the luminous box, in black and white, which terrifies me at first. It dances and hums: -pa-papà-pappà-pappà-pa-papà-pappà-pappà-. I manage to make out two reassuring words: pappa (mush) and papà (daddy). It speaks my language, and so I calm down. Later I saw many hippopotamuses, including a gorgeous blue one, Egyptian, but for me, and I believe for everyone in my generation, he, Pippo, remained a veritable divinity, who arrived to console us who, born after 1960, waited every evening, crying to see Pippo appear by magic, or the planet Papalla, or Caballero and Carmencita.

We grew up singing those melodies, then seeing our younger siblings grow up and singing with them "dov'è dov'è dov'è la donna" ("where is where is where is the woman") and "la pancia non c'è più" ("no more belly") . . . and television seemed to be our luminous Scheherazade who brought us all together in the evening in her tales of the world, then the TV went off and at the center of the screen there still remained for a few moments a little star of light, as if for one last magical farewell, then everyone away to bed. We were children, but at that time the television audience was also in its childhood, as was television itself.

It is very emotional today to look once again at those little films, those lunar and metaphysical landscapes, with grown-up eyes that encounter those of another artist who, I now understand, was really also a bit of a father to me, entering every evening to join me and my family, with his stories and his visions.

Now I see his spheres and his cones, the perfect geometries, the lights, the planets and the metaphysical perspectives, I see Jacques Tàti and John Ford,

art galleries, Pop Art and Performance Art. . . . And today I am seeing a photo of Armando Testa for the first time, and I recognize in him the marvelous lover, Caballero Misterioso (Mysterious Caballero) and I think I can understand to what extent he himself was inside his dreams, and perhaps also his nightmares, and I start to smile again, thinking about "la pancia non c'è più" ("no more belly.")

I know today that more than thirty years have gone by, and that television certainly is not that luminous box full of marvels, and that Armando Testa too is elsewhere; I imagine him in his dreams, again at the head of a human toy train with an ever-longer tail of people who join in, dancing to arrive at a planet of the future . . . happy to have had and to have created the possibility of playing with art as with the world itself, as only a child and a true artist can do.

Francesco Vezzoli

O Contessina, avrei un desiderio

Armando Testa *video-maker*. Ripenso ai numerosi filmati pubblicitari, alle storie ed ai personaggi da lui creati, alle atmosfere surreali, alle scenografie fiabesche, e mi accorgo che ogni suo spot è un perfetto piccolo film. Questi geniali "video-sogni" rappresentano il frutto e la testimonianza di una sensibilità raffinatissima e visionaria. Le invenzioni linguistiche, l'originalità dei *plot* incorniciati in una dimensione a volte onirica, a volte più puramente fantastica, la massima semplicità unita ad una grande quantità di citazioni e di riferimenti pongono il lavoro di Testa in una posizione di costante e sincera sfida creativa ed estetica, ancora oggi estremamente all'avanguardia.

Notevolissime sono le scelte delle ambientazioni ed il loro utilizzo ironicamente cinematografico, come Palazzo Carpano nel quale corre la Cenerentola bionda dell'appuntamento Punt e Mes, o il noir rivisitato nell'abitazione dello stesso Testa, disegnata da Carlo Mollino, del filmato Cinzano, o in tutti gli ambienti ricreati o reinventati per l'occasione, fra i quali prediligo il Parco delle Magnolie dove, nel lontano 1878, il Tenente confessa all'amata Contessina di voler mangiare sei fette di Citterio.

L'effetto è sorprendente, esilarante e affascinante al tempo stesso, per gli accostamenti coraggiosi ed inaspettati per un prodotto destinato alla pubblicità televisiva, ma che sembra piuttosto pensato per un sofisticato ed ironico cineforum. Come il filmato per la cera Glocò, con la famiglia di oche che si aggira destabilizzata nel giardino di una villa che ricorda quella di *Teorema*. Tanto che lo spot sembra proprio un giocoso *instant remake* del capolavoro pasoliniano.

E come non ammirare la scelta azzeccata di attori come Mimmo Craig nella Danza della Pancia dell'olio Sasso, o come Ave Ninchi e Aroldo Tieri in uno straordinario rifacimento di Romeo e Giulietta per la cera Pronto? Le più belle icone dell'immaginario cinematografico e teatrale italiano sono trasfigurate in una caratterizzazione geniale e precisa: così Nicola Arigliano diventa uno sfortunato scommettitore che sembra un personaggio del migliore Dino Risi, Herbert Pagani si trasforma in astrattista pop per la pasta Agnesi, Pino Caruso è un commesso di scarpe preso a prestito da Pietro Germi e le canzoni di Enzo Jannacci sono la perfetta colonna sonora per la vita degli abitanti del pianeta Papalla.

Ma c'è un elemento che appare ancora più significativo. Indipendentemente dal prodotto reclamizzato e dall'ambientazione prescelta, l'oggetto del desiderio dei vari personaggi è sempre una meravigliosa ed elegante figura femminile.

La Contessina Olivia, la *dark-lady* del Cinzano, la ballerina incontentabile delle caramelle Perugina sono le uniche ed intercambiabili protagoniste femminili di questi piccoli film: la dama bionda è sempre lì, ad incarnare, di volta in volta, l'oggetto dell'amore romantico, il simbolo della meravigliosa complessità femminile, l'immagine della donna ideale.

In ogni opera di Armando Testa è Lei la fonte e l'origine di tutti i sogni e le emozioni degli interpreti maschili, anche quando non appare con il suo dolce e allusivo sorriso, e la sua essenza viene efficacemente sintetizzata in un'abitante del pianeta Papalla o nella conica Carmencita. Per averla si taglia un salame con la spada, per il terrore di perderla si salta sul letto, cantando e la pancia non c'è più!, per soddisfarla ci si improvvisa poeti, fotografi, avventurieri e nobili soldati. Ma Lei, come tutte le muse e le divine, è irraggiungibile: a qualunque uomo continuerà a preferire le caramelle Rossana.

Il tema principale di una larga parte dei piccoli film di Armando Testa è quindi il sentimento amoroso evocato e declinato in tutte le sfumature da quelle più languorose e malinconiche, fino a quelle più epiche. Di fronte alle avventure della Contessina Olivia e del suo Tenente provo quella sensazione di romantica invidia che mi prende ogni volta che ammiro sullo schermo Giulietta Masina in *La strada* di Fellini, Helmut Berger in un interno di Visconti o Catherine Deneuve come oscuro oggetto del desiderio di Buñuel.

Lo stesso Testa dichiarava che la pubblicità lavora su sogni e desideri. E dal momento che credo ancora con tutto me stesso che un'opera d'arte debba principalmente essere la descrizione di un desiderio, la celebrazione di una passione o, più semplicemente, un sincero atto d'amore, mi piace pensare all'arte di Armando Testa come alla meravigliosa storia d'amore di un genio e della sua musa.

Oh Contessina, I Long for . . .

Armando Testa *video-maker*. I think back to the numerous advertising films, to the stories and characters he created, to the surreal atmospheres, the fairy-tale sets, and I realize that each of his spots is a perfect small film. These brilliant *video-dreams* represent the fruit and evidence of an extremely refined and visionary sensibility. The linguistic inventions, the originality of the plots framed within a dimension that is sometimes dreamlike, sometimes purely fanciful, and maximum simplicity joined with numerous quotations and references place Testa's work in a position of constant and sincere creative and aesthetic challenge that is extremely avant-garde, even today.

His choice of settings and their ironically cinematographic use are most remarkable, such as Palazzo Carpano, through which the blonde Cinderella runs in the Punt e Mes rendezvous, or the film noir revisited in Armando Testa's house, designed by Carlo Mollino, in the Cinzano spot, or in all the spaces recreated or reinvented for the occasion, among which I am particularly fond of *Park of the Magnolias* where, in far off 1878, the Lieutenant confessed to his beloved Contessina that he would like to eat six slices of Citterio salami.

The effect is surprising, exhilarating and at the same time fascinating, because of the courageous and unexpected juxtapositions for a product meant for TV advertising, but which seems, instead, to be conceived for a sophisticated and ironic film audience. Like the film for Glocó wax, with the family of geese that move about unsteadily in the garden of a villa that brings to mind the one in *Teorema*. Indeed the spot seems like nothing so much as a playful instant remake of Pasolini's masterpiece.

And how can one fail to admire the right-on-target choice of actors such as Mimmo Craig in the Sasso oil "belly dance," or Ave Ninchi and Aroldo Tieri in an extraordinary remake of Romeo and Juliet for Pronto wax? The most wonderful icons of Italian film and theater are transfigured into clever and precise characterizations. Thus Nicola Arigliano becomes an ill-fated gambler who seems like a character out of the best work of Dino Risi, Herbert Pagani is transformed into a Pop abstract artist for Agnesi pasta, Pino Caruso is a shoe salesman borrowed from Pietro Germi, and the songs of Enzo Jannacci are the perfect soundtrack for the life of the inhabitants of the planet Papalla.

But there is one element that seems even more significant. Independent from the product being advertised and from the pre-selected setting, the object of desire of the various characters is always a marvelous and elegant female figure.

The Contessina Olivia, the dark-lady of Cinzano, the insatiable ballerina of Perugina candies, is the sole and interchangeable female protagonist of these small films. The blonde lady is always there, to embody the object of romantic love, the symbol of wonderful female complexity, the image of the ideal woman.

In each of Armando Testa's works, she is the source and the origin of all the dreams and emotions of the male actors, even when she doesn't appear with her sweet and allusive smile, and her essence is effectively synthesized in an inhabitant of the planet Papalla or in the conical Carmencita. To obtain her one cuts a salami with a sword, out of terror of losing her one jumps onto a bed, singing, and one's belly vanishes! To satisfy her one suddenly becomes a poet, a photographer, an adventurer or a noble soldier. But she, like all muses and divinities, is unattainable: she will continue to prefer Rossana candies to any man.

Thus the principal theme of many of Armando Testa's small films is amorous feeling, in all its possible nuances evoked and declined, from the most languorous and melancholy to the most epic. Faced with the adventures of the Contessina Olivia and her Lieutenant, I feel the sort of romantic envy that overtakes me every time I admire Giulietta Masina on the screen in Fellini's *La Strada*, or Helmut Berger in a Visconti interior, or Catherine Deneuve as Buñuel's obscure object of desire.

Testa himself stated that advertising works with dreams and desires. And as long as I still believe, with all my being, that a work of art must be principally the description of a desire, the celebration of a passion or, more simply, a sincere act of love, I will be happy to think of Armando Testa's art as the marvelous love story of a genius and his muse.

p. 90-91
Armando Testa SpA, 1989-90
Foto / Photo Mario Monge

p. 92
Armando Testa, 1988
Foto / Photo Manfredi Bellati

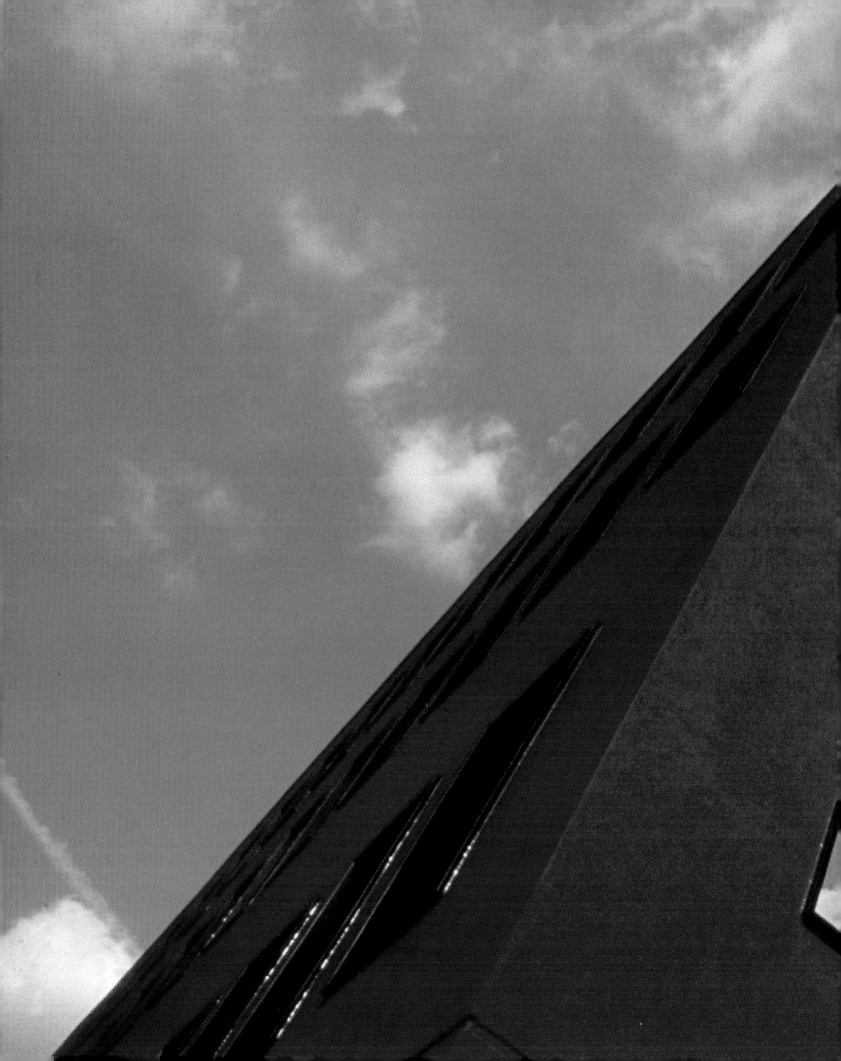

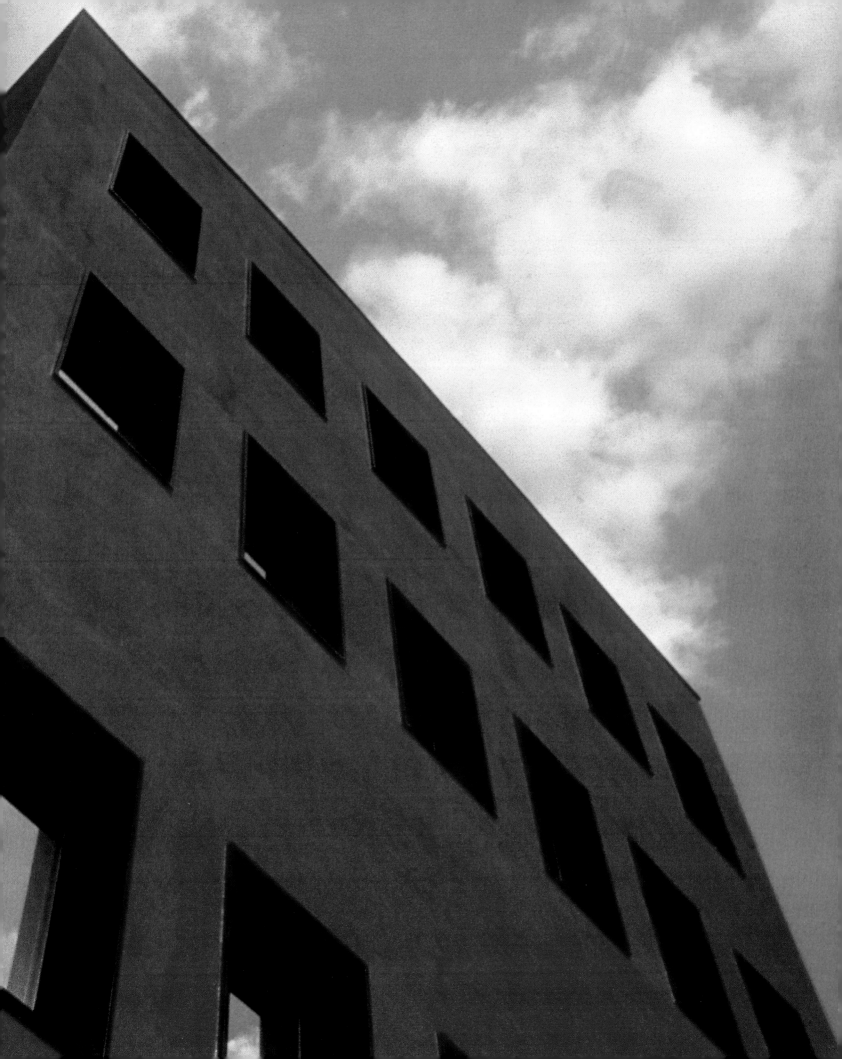

Filosofia creativa

Spesso, quando qualcuno mi chiede dei miei inizi, dico che sono nato povero, ma moderno.

A 14 anni sono entrato in tipografia per fare l'apprendista compositore. Pur lavorando in un ambiente vecchio e tradizionale, ero curiosissimo di scoprire quanto di nuovo c'era in giro e leggevo tutte le riviste che mi capitavano sotto mano: la curiosità è il primo scalino verso la creatività. Con mia grande gioia frequentavo la scuola tipografica serale, dove avevo per insegnante Ezio D'Errico, uno dei dieci pittori astratti italiani di allora. Inutile dire che mi innamorai dell'astrattismo e di tutto il mondo dell'arte moderna.

Questa passione per le tendenze più nuove in campo grafico e pittorico e l'amore istintivo per l'arte astratta hanno contribuito a formarmi una cultura. Una cultura non razionalmente costruita, ma che proprio per questo mi consente oggi di trovarmi in una situazione di assoluta libertà rispetto alla "cultura ufficiale".

Davanti all'immagine non ho preconcetti basati sul contenuto o sul contesto storico; guardo opere millenarie con gli stessi occhi e lo stesso approccio con cui giudico l'arte degli anni Novanta: guardo la forma, il colore, il segno. In fatto di creatività sono curiosissimo, mi piace guardare tutto: dall'impaginazione grafica al manifesto dipinto, dal fotocolor alla scultura all'happening visivo.

Mi piacciono i lavori di Richard Serra come i dipinti di Lucien Freud. Da un lato ho vissuto da vicino tutte le sperimentazioni dell'arte, dall'altro il mestiere di pubblicitario mi ha imposto le dure leggi del *marketing* e l'obbligo di comunicare in modo semplice e piacevole per riuscire a "parcheggiare" nella memoria di tutti i consumatori.

Come pubblicitario sono da sempre abituato a passare giorni e settimane a studiare lo slogan di un detersivo o di un altro prodotto, comunque effimero, a prodigare il mio tempo ed il mio cervello per creare messaggi chiari ed immediati e, salvo rarissimi casi, non posso consentirmi il vezzo dell'ambiguità. Nei miei manifesti, nei miei messaggi pubblicitari ho sempre cercato la sintesi, l'impatto espressivo, invidiando talvolta alla cosiddetta arte pura proprio la possibilità di giocare sull'ambiguo, sul non definito.

Nei miei lavori grafici, non pubblicitari, qualche volta mi sono concesso di puntare sulla complicità dei segni, sull'equivoco dell'immagine, divertendomi ad interpretare quegli stessi prodotti che quotidianamente sono esaltati dall'*advertising*.

Sono costantemente inquieto, quello che mi piace oggi non so se mi piacerà ancora domani.

Quando sono di cattivo umore, scarabocchio e il cattivo umore mi passa: la creatività è una cosa meravigliosa.

Armando Testa

Creative Philosophy

Very often, when people ask me how I got started, I tell them I was born poor but modern.

When I was fourteen, I started working for a typography studio as a typesetter's apprentice. Although it was a fairly antiquated and traditional environment, I was curious to find out about what new things were happening and I used to read all the magazines I could find: curiosity is the first step towards creativity. Apart from this, I was avidly attending evening classes at typographical school where one of my teachers was Ezio D'Errico, one of the ten Italian abstract painters of the period. Needless to say, I immediately fell in love with abstract art and the whole world of modern art.

This passion of mine for the newest trends in the field of graphics and painting along with an instinctual love for abstract art were what shaped my education. A kind of education which wasn't based on the rational, methodical approach, but which precisely for this reason has allowed me to be in the position today of having absolute freedom with respect to "official culture."

When looking at an image I don't have any prejudices about content or historical context. I look at works that are a thousand years old through the same eyes and the same approach with which I look at works of art from the 1990s: I look at form, color, sign. I'm always very curious, I like looking at absolutely everything: from graphic pagination to painted posters, from color photography to sculpture to visual happenings.

I like Richard Serra's works in the same way I do Lucien Freud's paintings. On one hand I've always felt extremely close to all kinds of experimentation in art, but on the other my job as an adman has constrained me to adhere to some very strict rules governed by market forces and the obligation to communicate in a simple and pleasant way so as to "park" a given product in people's memory.

As an adman I've always been accustomed to spending entire days and weeks looking for the right slogan for a soap powder or another product, usually an ephemeral one, doing my utmost to come up with clear, straight-forward messages and, apart from very few cases, I've never had the privilege of being ambiguous. Both in my posters and in my ads in general I've always looked for synthesis, expressive impact, while at the same time being somewhat envious of so-called "pure art's" privilege to be able to play on ambiguities, on the undefined.

On the other hand, in my graphic works I've occasionally allowed myself the liberty of playing with signs, with the ambiguity of images, amusing myself in personally interpreting the kind of products that advertising celebrates every day.

I'm always restless. I don't know whether tomorrow I'll still like what I like today.

When I'm in a bad mood, I just scribble something down and the cloud lifts: creativity is a marvelous thing.

Armando Testa

Per sentire il massimo di libertà nel disegno devo avere un tema. Nulla mi disorienta di più e mi rende più incerto che la possibilità di disegnare a capriccio qualunque cosa. Se non mi imponessi un soggetto, correrei il rischio di passare da un argomento all'altro senza risolverne in profondità nessuno. Non importa se il tema me lo impongo io o il cliente, oppure lo stabilisce un'analisi motivazionale o di mercato. Può sembrare curiosa questa necessità di vincolarmi per sentire tutta la mia libertà di espressione, quando il soggetto del primo concorso cartellonistico in cui mi affermai era un disegno astratto.

Avevo vent'anni ed eravamo nel 1937: il tema da svolgersi, un cartellone per una Casa di colori da stampa, la I.C.I.

Mi trovavo ai primi passi come cartellonista e come pittore astratto e devo aggiungere che nella grafica italiana di allora l'astrattismo era quasi una novità, solo pochissimi pittori d'avanguardia dipingevano astratto e devo a uno di questi, il pittore Ezio D'Errico che insegnava disegno pubblicitario alla Scuola Tipografica Torinese, l'entusiasmo e la passione per la nuova tendenza. Decisi perciò di risolvere astrattamente il cartello per evitare ogni dispersione o compiacimento decorativo, mi imposi subito di studiare una forma semplice che raggiungesse il massimo di macchia e di impeto coloristico e nel contempo tanto elementare da risultare una forma mnemonica.

Mi ero creato una prima legge, ad essa ne aggiunsi altre ed altre ancora suggeritemi dall'esperienza, che sono valide tanto nell'astratto come nel figurativo. Da appassionato cartellonista ho sempre guardato la pittura dal mio punto di vista; mi piaceva la semplicità dei primitivi, il chiaroscuro di Caravaggio, il volume di Michelangelo, Daumier, Sironi, fino ad arrivare a Picasso e Hartung. Sempre potenti e sintetici nelle loro espressioni. Quando poi mi capitavano riproduzioni di Dudovich, Cassandre, Sepo, Colin, Edel o Boccasile le consumavo a furia di guardarle per indagarne le proporzioni e le pennellate.

Nel cartello la cosa più importante da sapere è sapere ciò che non si deve fare; a furia di eliminare dalla nostra mente vagheggiamenti allettanti ma dispersivi, si arriva a pochissime probabili soluzioni. Studiando ancora queste poche probabili soluzioni si arriva a una soluzione o due. A questo punto comincia la specialità del cartellonista vera e propria; l'idea scelta può sembrare anche facile e non originale, ma si può riscattarla attraverso un'armonica composizione e con una controllata struttura coloristica. Diffido un poco dei disegni che in abbozzo sembrano già risolti e che si possono agevolmente allargare, restringere o modificare. Un cartello perfetto è quasi un fatto matematico: la sua realizzazione è una sola, non possono essere due. La conferma di ciò la vediamo nei plagi. Imitare differenziando il mistero di un bel cartello è impossibile; o lo si plagia integralmente oppure si fa una cosa brutta. La serigrafia con i suoi colori coprenti e vellutati a tinte piatte pressoché obbligate, è una tecnica di stampa che mi interessa molto. Sono comparsi sui muri italiani parecchi miei affissi stampati in serigrafia a colori fluorescenti. A dire la verità questa fu una delle imposizioni del cliente ma non da me gradite. Si trattava in un primo tempo di mettere il nome del prodotto in colore fluorescente in un manifesto stampato in litografia, cosa questa che mi seccava moltissimo perché il fluorescente oltre ad umiliare i colori normali ingrigisce i fondi bianchi.

Pensai allora di disegnare i manifesti su fondo totalmente fluorescente e stampare al centro l'illustrazione litografica, isolando i bianchi con dei colori scuri affinché non fossero umiliati dai colori dello sfondo.

In quella immensa galleria che è la strada, il pubblico non si sofferma certo a fare ragionamenti o discussioni. Un affisso può suscitare la curiosità, e la sensazione che il pubblico riceve è gradevole o urtante secondo le qualità artistiche dell'affisso. Il colore fluorescente aggredisce i nostri occhi ma appunto per questo deve essere controllatissimo e ben bilanciato negli accordi per non arrecare fastidio. In qualche caso dopo prove ed esperimenti ritengo di essere riuscito a disegnare cartelli totalmente fluorescenti forse anche validi artisticamente [...].

Armando Testa, in "Serigrafia", n. 19, Milano, ottobre 1960

To have maximum freedom when I'm drawing I need to have a theme. Nothing is more disorienting for me than being free to draw whatever I want. If I didn't have to stick to a specific object, I would run the risk of jumping from one subject to another without ever getting to the heart of any of them. It doesn't really matter whether the theme comes from me, from my customer or from motivational or market research. I know this may sound odd to say I need to be bound to an object in order to be feel creatively free, when my first competition-winning poster was an abstract drawing.

I was twenty at the time, it was 1937: I had to draw a poster for ICI, a company that produced colors for printing.

I was just starting out in my career as poster designer and abstract painter. Besides, in the Italian graphic scene there were very few avant-garde painters doing abstract things, although my teacher Ezio D'Errico who was teaching advertising design for the Scuola Tipografica Torinese, had a lot of enthusiasm for this new trend.

Having decided to find an abstract solution for my poster so as to avoid any kind of decorative complacency, I resolved to come up with a simple form that would be a striking blob of color and at the same time simple enough to memorize easily.

After laying down this first law, I made other resolutions as well, some of which sprang from my experience, which would be valid both for abstract and figurative art.

Being an enthusiast of poster design, I've always looked at painting from my own point of view; I like the simplicity of primitive art, Caravaggio's chiaroscuro, Michelangelo's volume, and then Daumier, Sironi, Picasso and Hartung, who for me were all equally powerful. Whenever I came across reproductions of works by Dudovich, Cassandre, Sepo, Colin, Edel or Boccasile I would literally wear my eyes out looking at them, trying to follow the brush-strokes and proportions.

In poster design the most important thing to know is what not to do. By dint of eliminating from our mind all the things, however appealing, that we're not supposed to do, we end up with very few possible solutions. And after studying these possibilities, we finally get down to one or two solutions. At this stage the peculiar task of the poster designer starts: the chosen idea might seem too easy or too obvious but it can be redeemed through harmonious composition and a precise color scheme. I somehow mistrust drawings which are already finished in the first draft and which can be easily modified or reworked. A perfect poster is almost mathematical: there's only one possible realization, two are already too many. One can see the same rule working in plagiarism. Trying to imitate, with the odd variation, the mystery of a nice poster is absolutely impossible: you either plagiarize it completely or you end up doing something which doesn't work.

Silk-screen printing, with its set array of velvety colors and flat tonalities is a technique I'm very interested in. All over Italy, walls were covered with posters of mine that had been done by silk-screen printing using fluorescent colors. To be perfectly honest, these were the colors my customer had asked for and I didn't like the idea very much. Initially, I was supposed to write the name of the product in fluorescent letters and print the poster in lithoprint. I didn't like that at all because in a way fluorescent colors overpower other colors as well as turning white into light gray.

Then I had the idea of drawing the posters on a fluorescent background and printing the lithographic illustration in the center, isolating the white spaces with dark colors so that they wouldn't be overpowered by the colors in the background.

The street is a sort of immense gallery where the public never stops to discuss or comment. A poster usually arouses curiosity, giving people a pleasant or unpleasant sensation according to the artistic qualities of the poster itself. Fluorescent color is aggressive towards our eyes and for this reason its use had to be very controlled and well-balanced in order not to become irritating. In some cases, after many different experiments, I think I managed to create entirely fluorescent posters that perhaps also had some artistic value...

Armando Testa, *in Serigrafia n. 19, Milan, October 1960*

I.C.I., 1937

Tea, 1946

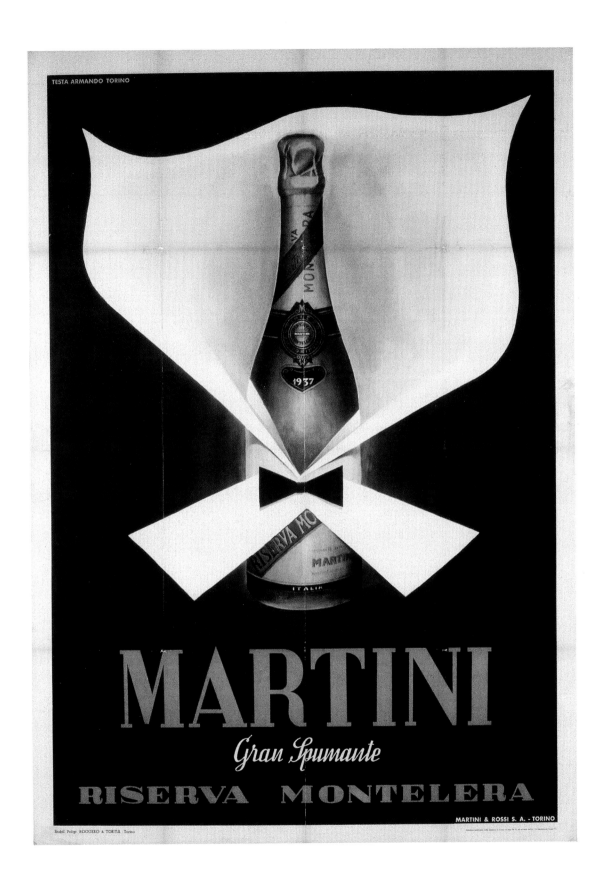

Martini, 1946

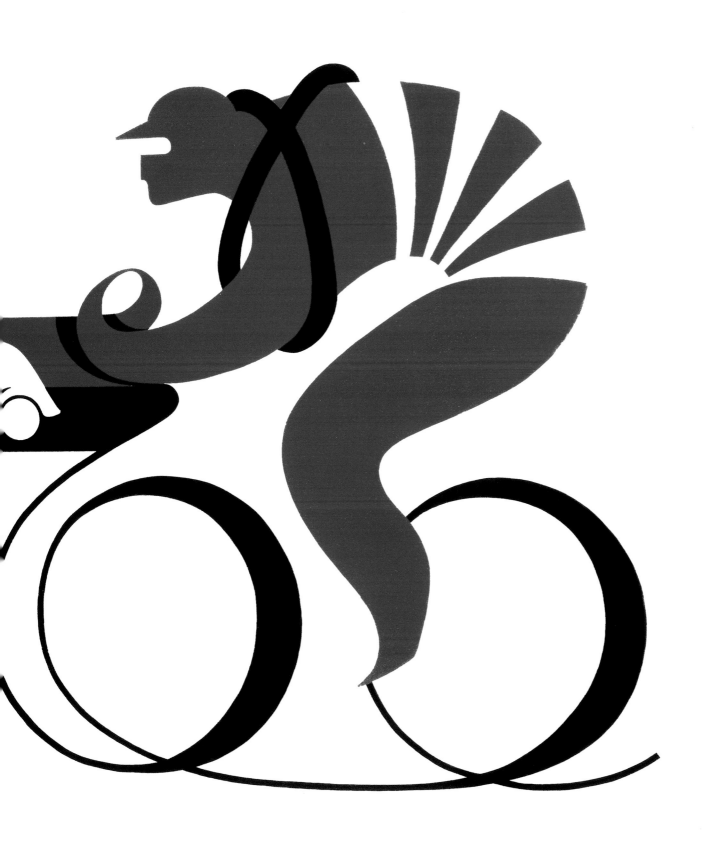

Superga, 1947

Asti Gancia, 1949-50

OGGI È FESTA!..

ASTI SPUMANTE

Riccadonna

Riccadonna, 1948

Re Carpano - Vittorio Emanuele II, 1949

Re Carpano - Cavour, 1950

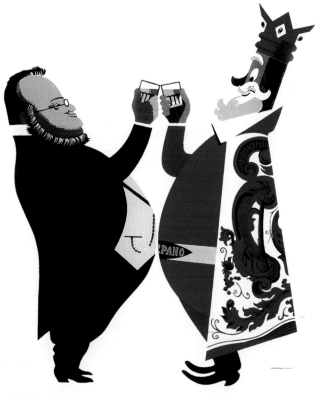

[…] Dal 1954 il volto pubblicitario Carpano era rappresentato dal mondo storico-fiabesco di re Carpano che brindava con i più famosi personaggi dei due secoli scorsi, contemporanei alla nascita del Punt e Mes. Questo accostamento suggeriva costantemente l'anzianità della casa e la nobiltà del prodotto. Appariva sui muri, nelle confezioni, al cinema e sulla stampa. L'idea della sfera e mezza destinata a rappresentare Punt e Mes ebbe spunto da una bambola giapponese trovata a Chinatown a San Francisco, e subito acquistata perché mi ispirava in quel momento una nuova stilizzazione di Re Carpano a tutto volume. Nella elaborazione a tavolino si trasformò invece in una sfera e mezza, il cui significato grafico equivale al nome di "Punt e Mes". Il cartello che ne nacque, pur essendo chiaramente grafico, è di una comunicativa elementare ed è estremamente mnemonico. L'immagine del nuovo cartello fu immediatamente trasferita nelle confezioni e nella pubblicità sulla stampa, ed utilizzata in variazioni audio-visive […].

Armando Testa, Cartellone romantico e cartellone operativo,
in "Pagina", Milano, giugno 1963

… *From 1954, the public image of Carpano was represented by the fairy-tale-historical world of King Carpano. He toasted with the most famous characters of the past two centuries, who existed at the time Punt e Mes was invented. This type of image at the same time suggested the antiquity of the company and the nobility of the product. It appeared on walls, on packaging, at the cinema and in the press. The idea of the sphere and the half sphere used to represent Punt e Mes came to me from a Japanese doll I found in Chinatown in San Francisco, which I bought as soon as I saw it because it gave me new ideas for a new way of stylizing King Carpano. But when I actually got to work, it became a sphere and a half, whose graphic meaning corresponded to its name "Punt e Mes."[1] The poster that resulted communicates the idea simply and clearly and is extremely easy to remember. So it was immediately also used for the packaging and ads both in the printed press and on television.* …

Armando Testa, "Cartellone romantico e cartellone operativo,"
in Pagina, *Milan, June 1963*

1. Which approximately translates as "A Dot and a Half." (translator's note)

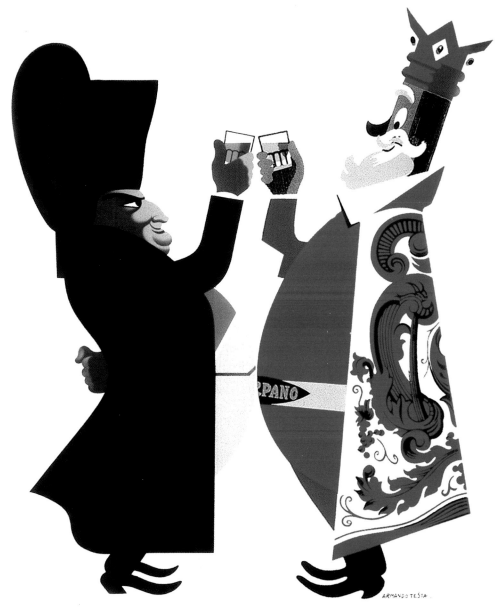

Re Carpano - Napoleone, 1950

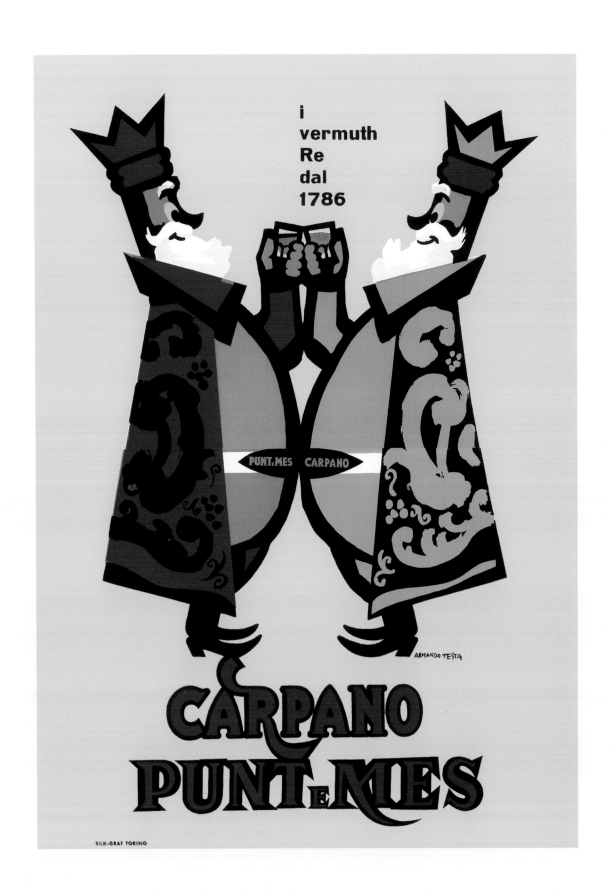

Due re Carpano, 1949

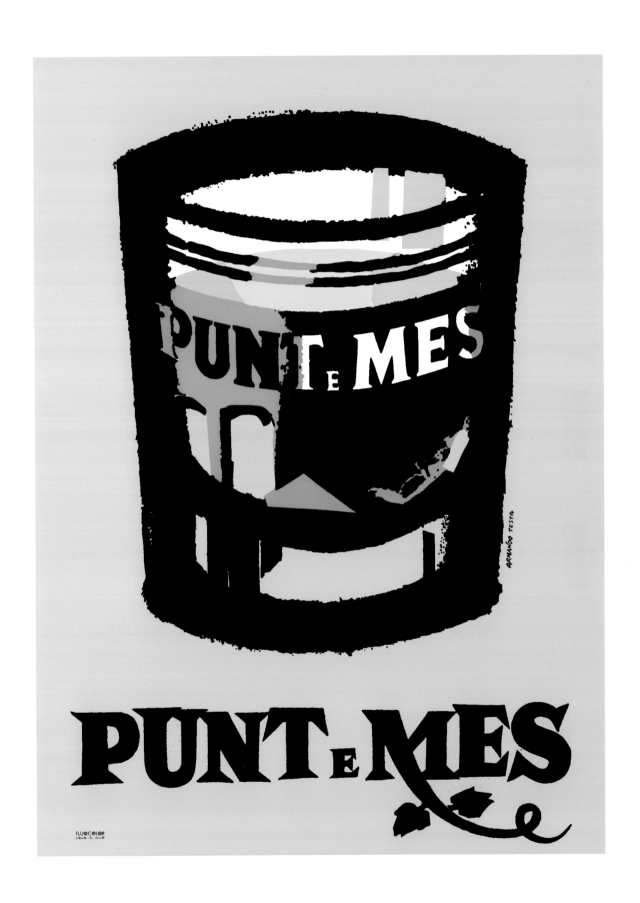

Punt e Mes - Gotto, 1954

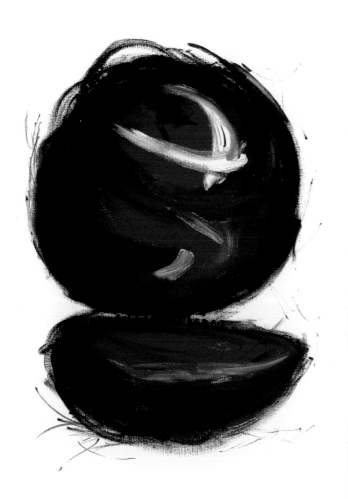

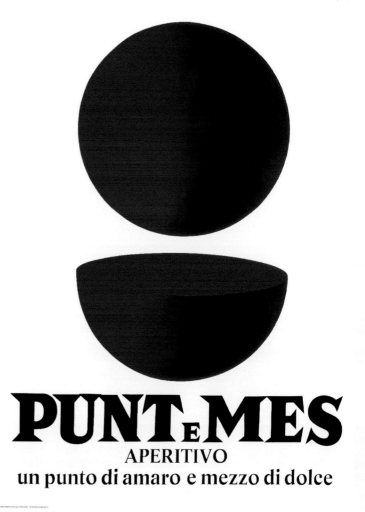

Uno e mezzo, 1960

Punt e Mes, 1960

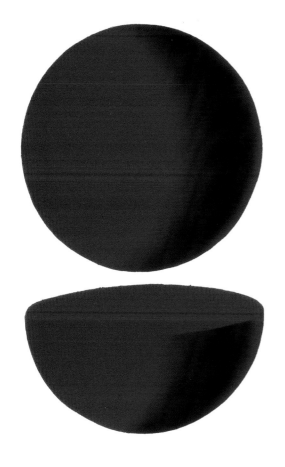

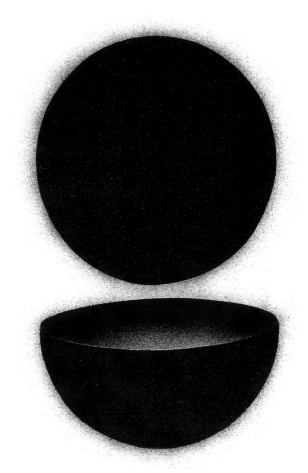

Punt e Mes, 1960 *Punt e Mes*, 1960

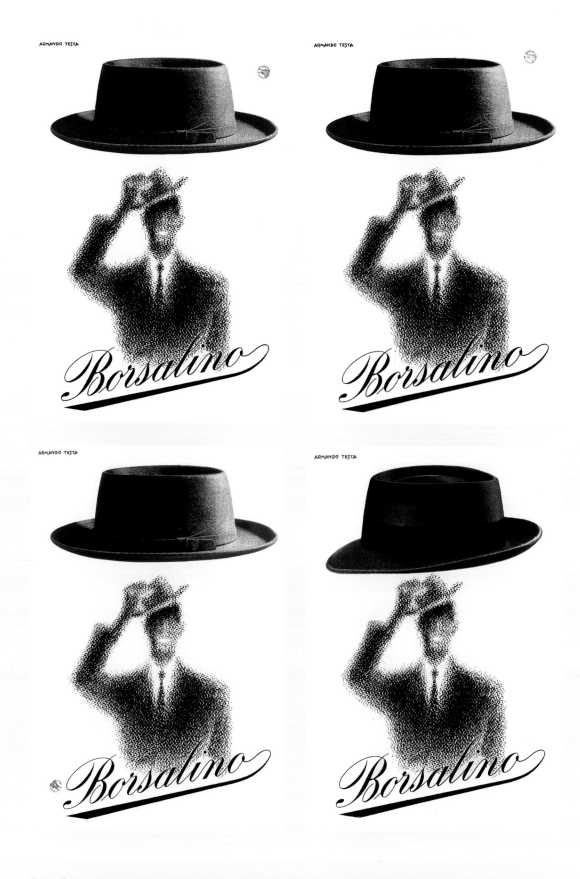

Ricordo un mio vecchio cartello degli anni Cinquanta per Borsalino: è quasi in bianco e nero con un segno ispirato alla pennellata di Seurat. È un'immagine che potrebbe essere stata creata ieri, oggi o nel prossimo 2000. Devo confessare che tutte le volte che mi capita di riguardarlo mi complimento con me stesso per essere riuscito a disegnare un manifesto senza data.

Armando Testa

Borsalino, 1954

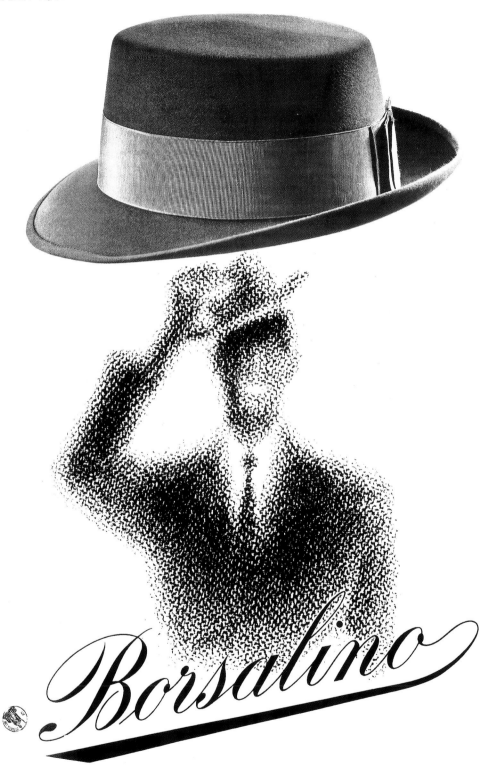

I remember in particular one poster that I did in the 1950s for Borsalino: it's almost completely black and white with a sign inspired by Seurat's brushstroke. It's an image that could have been created either in the past, today or in the year 2000. I must admit that every time I look at it I feel proud for having been able to draw such a timeless poster.

Armando Testa

[...] Un giorno, mentre ero tutto preso a disegnare dei cartelli per una campagna pubblicitaria dell'olio Sasso, allora la stampa fotografica a colori non esisteva ancora e tutte le illustrazioni dei manifesti o dei pieghevoli venivano fatte a mano, venne a trovarmi un amico, Elio Bravetta: era un uomo colto, un giornalista che aveva visto lontano nello sviluppo della pubblicità e si era trasformato in venditore di spazi ante-litteram. Mi disse: "C'è per te un'occasione insolita, creare un marchio, un cartello per la Facis". Io tentennavo: "Guarda, in questo periodo ho tanto lavoro, sono piuttosto impegnato, non si può rimandare più avanti?" "Sei pazzo" mi rispose Bravetta "non sai come può essere importante questo cliente, è un'azienda in pieno sviluppo e poi dal manifesto può nascere tutta una campagna!"
È inutile dire che mi aveva convinto; lavorando anche di notte, presentai il mio primo cartello/marchio: l'omino che corre con il vestito sotto il braccio. Il mio amico aveva avuto ragione ad insistere, non solo perché mi aveva aperto le porte per una lunga e proficua collaborazione con il Gruppo Finanziario Tessile, ma anche per i contatti umani che questo lavoro ha comportato. Ricordo con simpatia Piergiorgio Rivetti, uomo di una capacità comunicativa eccezionale, appassionato di viaggi. Aveva girato tutto il mondo: sentirlo parlare del Messico, degli Stati Uniti, del Sud America era affascinante.
In questi giorni ho riguardato il mio cartello Facis e devo dire che pensando a cos'è la confezione oggi mi sembrava, nella comunicazione, di tornare alla preistoria o al Basso Medio Evo. Come ho potuto nella mia vita disegnare un uomo che corre con sotto il braccio un abito tirato come un merluzzo! Forse però sono ingiusto con me stesso perché allora il 93% degli italiani si serviva del sarto il quale modellava l'abito a misura dell'ampiezza, delle eventuali protuberanze e cavità del corpo del cliente. Il plus da evidenziare al massimo nel manifesto era dunque l'idea della velocità offerta dalla confezione pronta, oltre alla necessità tutta cartellonistica di risaltare sul muro e di rimanere impressi nella memoria del consumatore. Occorre dire che l'omino che corre rimase a lungo parcheggiato nella memoria della gente.

Oggi il rapporto tra chi acquista pronto e chi va dal sarto si è totalmente capovolto: solo un ristretto 5% cerca ancora l'abito su misura. Non solo: anche pubblicità e mass media sono molto cambiati e nella moda tutto è diverso. Gli stilisti hanno creato una nuova architettura degli abiti che domina sul corpo di chi li indossa; tutte le sottigliezze, curvature, rilievi, difetti sono spregiudicatamente messi in ombra dalla confezione scolpita in serie. Nessuno o pochissimi ormai pretendono l'abito che modelli accuratamente il corpo nel bello e nel brutto come le divise degli ufficiali negli anni Cinquanta: paghi di fruire della bellezza formale dell'abito stesso ci avvolgiamo trionfalmente nella sua firma.
È meglio così, liberi dalle preoccupazioni linear-fisiche, si può fare della moda un fatto veramente creativo; oggi l'abito, sovrapponendosi deciso all'anatomia spicciola, può offrire tocchi di novità a questo antichissimo corpo umano così simmetrico ed uguale: sempre due gambe, due braccia, una testa, le orecchie e i seni allo stesso posto.
Tornando ai miei lavori per la Facis devo dire che pur con l'obbligo di presentare quasi al vero i modelli, qualche volta mi concedevo delle libertà espressive. Alcuni miei cartelli su fondo nero, con il protagonista realizzato a tinte piatte fluorescenti, li guardo ancora con amore perché dopo tanti anni sembrano moderni. Altre volte il pittoricismo mi prese la mano come in quel manifesto dove c'era un uomo con la giacca mezzo chiara e mezzo scura. Pensavo il pubblico comprendesse che si trattava di una libertà pittorica per descrivere la zona più illuminata e quella più buia del corpo. Mi sbagliavo, la gente andava nei negozi e chiedeva con sicurezza l'abito Facis bicolore [...]

Armando Testa, Un merluzzo in doppio petto,
Archivio Storico GFT, fascicolo n. 2, Torino, ottobre 1989

... One day, while I was busy drawing signs for a campaign advertising Sasso oil—at that time photographic color printing was still in the future and all illustrations were done by hand—a friend of mine showed up. It was Elio Bravetta, a very cultivated journalist who had already foreseen many of the future developments that were to occur in advertising and had become something of a vendor of advertising space avant la lettre.
I remember him saying to me: "If you want, I've got a unique opportunity for you to create a logo for Facis." I hesitated, I told him: "Look, I've got a lot of work on in this period. Can't we talk about it another time?" "You must be crazy," he answered me. "You have no idea how important this customer could be for you, the company is booming and if you accept this job it might be the start of a whole advertising campaign!"
Obviously he convinced me on the spot. I worked day and night until I had finally completed my first billboard/logo: a man running with a suit under his arm. My friend was right in insisting on this job, not only because it marked the beginning of a long and fruitful collaboration with the Gruppo Finanziario Tessile, but also because of the people I got to meet through it.
I remember with particular affection Piergiorgio Rivetti, a man of exceptional communicative skills who was also very fond of travelling. He had been all around the world and hearing him speak about Mexico, the United States or South America was really fascinating.
Recently I took another look at my Facis billboard and I must admit that compared with today's communication style it seemed to date from the prehistory or the Early Middle Ages of advertising. How could I ever have drawn a man running with a suit as stiff as a codfish under his arm? But maybe I was being too hard on myself because at the time around 93% of Italians went to the tailor, who designed clothes to fit the body of the customer exactly, including any possible protuberances or cavities. What I was trying to underline was exactly the idea of velocity offered by the ready-made, off the rack product, as well as trying to create something striking that would stick in the consumer's mind for a long time. Indeed, that little running man survived a long time in people's memory.

Today the figures are exactly the opposite: only around 5% of people still go to a tailor to get a hand-made suit. Besides which, the world of advertising and mass media is completely different and also the fashion scene has changed. Designers have created a new architecture of clothes that dominates the actual body wearing them. All the individual curves, the different shapes, the defects of a body are shamelessly flattened out by serialized tailoring. Nobody or very few people expect to have an item of clothing which is carefully molded to their body shape in the manner of officers' uniforms of the 1950s: it's enough now to enjoy the formal beauty of an item and be content to wrap ourselves in its label.
Perhaps it's better this way. Liberated from any kind of worry related to one's shape, fashion can become a fully creative field. Today an item juxtaposes itself with our actual anatomical features and can therefore offer new touches to our old human body which is so symmetrical and conservative: always two legs, two arms, head, ears and chest in the exact same position.
Going back to the jobs I did for Facis, I must say that although I had to draw models that were realistic, I sometimes allowed myself a certain amount of expressive freedom. I'm still fond of some of my posters, those with the black background and the protagonist drawn in flat fluorescent colors. After so many years I find they still look up-to-date. But in other cases I think I really overdid it, like in one drawing with a man wearing a jacket which was half dark and half light. I thought the public would have understood that I had taken pictorial license in representing the lighter and darker parts of the body. But as it turned out, I was wrong: people used to go to shops to ask for the two-color Facis suit. ...

Armando Testa, "Un merluzzo in doppio petto,"
GFT Historical Archive n. 2, *Turin, October 1989*

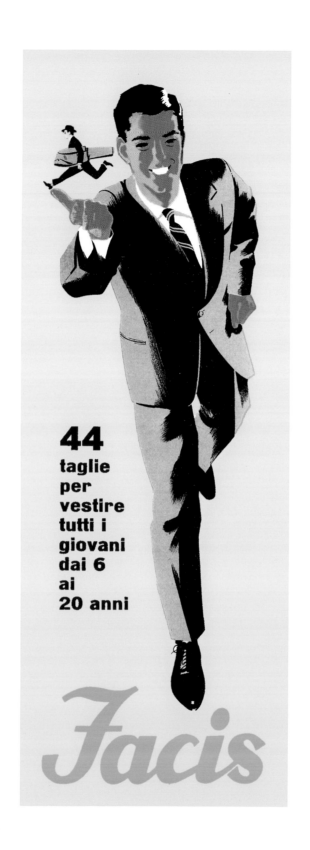

Facis, 1956

Facis Gardena Cortina, 1956

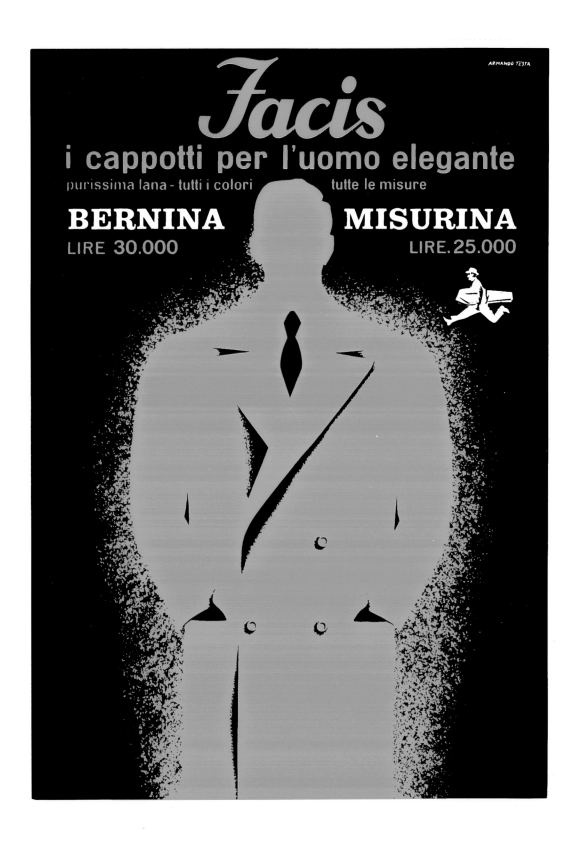

Facis Bernina Misurina, 1956

Nel 1991 due mostre al Centre Pompidou di Parigi e al Moma di New York hanno affrontato per la prima volta in modo "ufficiale" il rapporto tra arte e pubblicità dall'inizio secolo ad oggi. Il contributo di queste mostre non è stato tanto il raffronto puntiglioso tra il quadro e il manifesto, né il desiderio di scoprire chi è stato l'anticipatore e chi l'imitatore, quanto evidenziare che, come affermano alcuni critici, la pubblicità è una delle espressioni d'arte del nostro secolo.

Nella mia vita di pubblicitario, anche durante gli anni eroici della *réclame*, quando ero impegnato a studiare i Caroselli e a far convivere creatività e *marketing* nel 70×100, non ho mai trascurato il mondo dell'arte. Sono sempre stato avido di scoprire le ultime tendenze e di possedere cataloghi e riviste sulle mostre più recenti. Quando il direttore creativo della Benton & Bowles di New York mi disse che nei momenti liberi frequentava i supermarket, mentre io andavo nelle gallerie d'arte, lo guardai stupito. Non immaginavo che anche un certo Andy di lì a poco avrebbe frequentato assiduamente i supermarket…

Negli anni Sessanta, con Warhol e la Pop, l'arte si è appropriata della pubblicità ed ha dimostrato che anche una minestra in scatola o una confezione di detersivo possono essere "personaggio" né più né meno di Marilyn Monroe o di Mao Tse-Tung.

Da allora gli oggetti del banale quotidiano sono entrati prepotentemente nel mondo dell'arte: dai dentifrici e le mollette ingrandite di Oldenburg ai manifesti strappati di Rotella, dal cappello di Beuys alle mensole di Haim Steinbach, dall'oggetteria kitsch di Jeff Koons alle reiterate cornici di McCollum, dagli esuberanti frigoriferi con poltrona di Bertrand Lavier ai freddi lavandini e orinatoi di Gober.

In questo tripudio dell'immaginario, più influenzato dal catalogo Postal Market che dai libri di storia dell'arte, la Coca Cola non poteva che rivestire un ruolo da protagonista. La bottiglietta sinuosa, la scritta liberty pluriripetuta su tappi, insegne, frigoriferi, distributori, lattine, vassoi, centinaia di spot, manifesti e annunci hanno sapientemente costruito negli anni il "mondo Coca Cola".

Per un artista, immerso nell'attualità, oggi rappresentare la Coca Cola è come per il Perugino raffigurare la Madonna.

Armando Testa, Coca Cola Generation,
in *Cocart*, Galleria Bianca Pilat Milano, 1992

In 1991 there were two exhibitions, one held at the Centre Pompidou in Paris, and the other at Moma in New York, that for the first time "officially" focused on the relationship between art and advertising from the beginning of the century up to now. The main contribution of these two exhibitions wasn't just the way they provided a thorough comparison between paintings and advertising posters nor even the desire to understand which came first, but the fact that they both underlined how, as several critics put it, advertising has become one of the art forms of our century.

In my career as an adman, even during the golden age of advertising when I was busy working on "Caroselli" combining creativity and marketing in my 70×100 posters, I've never neglected the art world. I've always been eager to discover new trends and I've always tried lay my hands on catalogues and magazines from the most cutting-edge exhibitions. When the art director of Benton & Bowles in New York told me that in his free time he hung around supermarkets while I was visiting art galleries, I looked at him in amazement.

I had no idea that soon also a guy called Andy would start assiduously frequenting supermarkets…

During the 1960s, with Warhol and Pop Art, art took hold of advertising, demonstrating that even a soup can or a soap powder box could be a "character" exactly like Marilyn Monroe or Mao Tse-Tung.

Since then, banal everyday-life objects have entered and come to dominate the art world: from Oldenburg's toothpastes and gigantic pegs to Rotella's torn posters, from Beuys's hat to Haim Steinbach's shelves, from Jeff Koons's kitsch objects to McCollum's frames, from Bertand Lavier's exuberant fridges with armchair to Gober's cold sinks and urinals.

In this feast of the imaginary, more influenced by mail order catalogues than art history books, Coca Cola was bound to have a predominant role. The small slender bottle and the art nouveau signature repeated to infinity on caps, signs, fridges, cans, trays, as well as in hundreds of ads and posters have over the years been skillfully blended to construct the "Coca Cola universe."

Today for an artist living in the present to represent Coca Cola no doubt feels exactly the way it felt for Perugino to depict the Madonna.

Armando Testa, "Coca Cola Generation,"
in Cocart, *Galleria Bianca Pilat, Milan, 1992*

Moto Guzzi, 1954

Teatro del popolo, 1942

FIOM, 1948

Concorso nazionale caricatura, 1946

Sirca, 1954

MASSIMA POTENZA

EXTRA

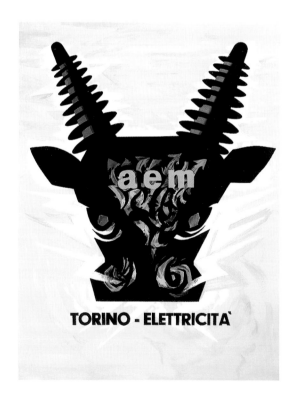

Caffè Bourbon, 1958

Esso Extra, 1956

aem, 1955

XVII Olimpiade, 1959

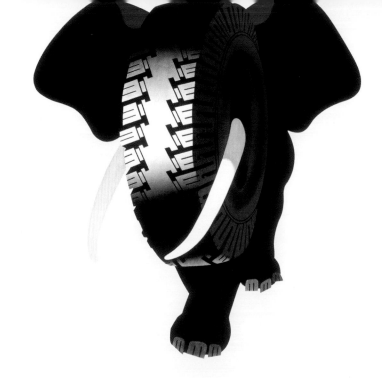

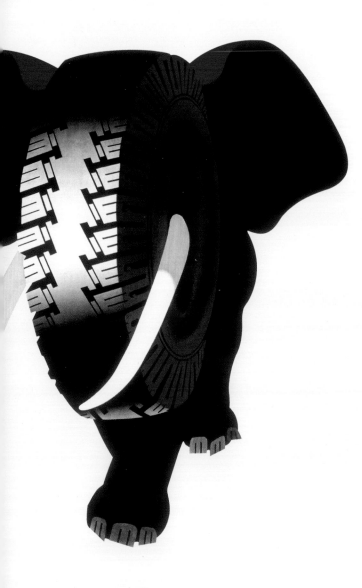

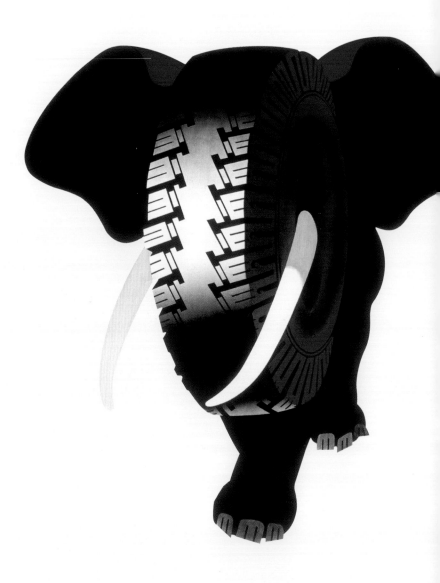

118

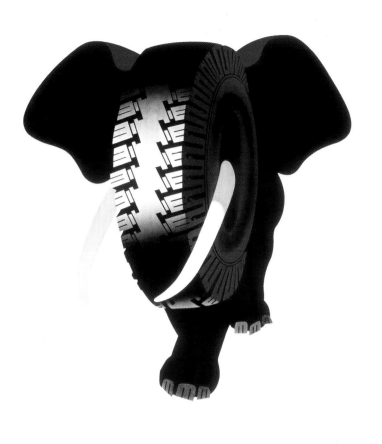

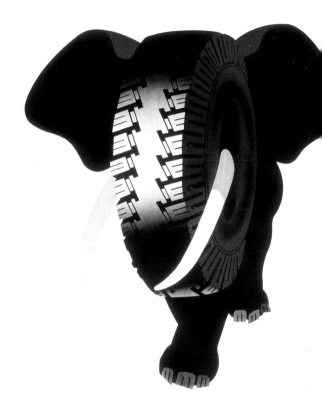

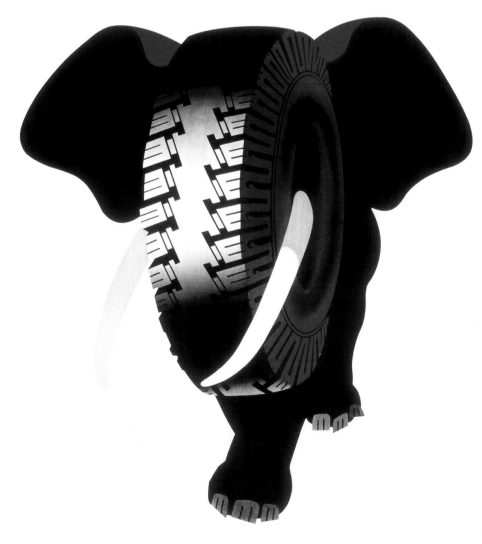

Elefante Pirelli, 1954

è arrivata la felicità
digestivo
Marco **Antonetto**

Antonetto, 1960

Beatrix, 1965

Peroni, 1968

Stilla, 1966

Sto guardando questa copertina di "Il Millimetro" n. 1 del 1964 con un dito rivolto in su. Sicuramente vuole indicare in cielo la parola *marketing* che in quegli anni era estremamente importante. Veniva dall'America e non tutti ne conoscevano l'esatto significato: i pubblicitari si svegliavano preoccupati ignorando la giusta estensione di questa parola. Alcuni dicevano che voleva dire "tutto ciò che riguarda il prodotto appena uscito dalla fabbrica", altri sostenevano invece che coinvolgeva il prodotto già dalla sua nascita, altri ancora cadevano in un terribile errore ritenendo si trattasse di danze marchigiane trapiantate nel Wisconsin. Ma questi ultimi ben presto pagarono col sangue il loro non aggiornamento. Sì, *marketing* era una parola portata in Italia negli anni Cinquanta dalle agenzie americane che si affacciavano nel nostro paese. Anche Mario Bellavista che abitava a Milano fu tra i primissimi a parlare di *marketing* in locali del centro e della periferia per comunicarne i significati a colleghi e futuri clienti.

Ma non era solo il *marketing* a torturare i pubblicitari negli anni Sessanta: c'erano anche la *copy strategy*, la *marketing strategy*, la *media strategy*, ecc. La parola *réclame* ormai suonava come il terribile nome di una malattia venerea, anche se qualcuno la pronunciava ancora sottovoce.

C'era poi un altro elemento dominante nel panorama di quegli anni: il Carosello. Tutti i pubblicitari si trovavano per la prima volta ad inventare storielle che dovevano contenere, tra il conscio e l'inconscio, allusioni preparatorie ai 25 secondi finali di tutta pubblicità. Gli uomini della Sacis, addetti al controllo, leggevano libri di psicologia e di pubblicità per difendersi dalle compromettenti sceneggiature proposte dalle agenzie le quali, il più delle volte, contenevano nascoste e misteriose anticipazioni sul prodotto prima del codino. Non solo, taluni pubblicitari come noi facevano disperare i Sinopoli con Paulista che diceva "Vieni avanti Gargiulo... che ti spacco l'orecchio!" oppure "Don Ortega... morirai sotto una sega!" od ancora "Ma qui non si vede un cactus!" Come, protestavano alla Sacis, possibile che ci siano sempre dei cactus? Eh sì, in Sud-America ci sono più cactus che abeti... Erano anni terribili in cui io soffrivo intensamente perché l'apparizione della televisione aveva messo in linea nuovi creativi sotto forma di registi, operatori, sceneggiatori che spadroneggiavano nell'immagine oscurando i cartellonisti.

L'affissione doveva cedere il passo alla potenza televisiva. Dinanzi a questo nuovo mondo creativo rappresentato dalla televisione cosa si poteva fare se non immergervisi con tutte le forze?

E noi alla Testa ci siamo gettati sul moderno, facendo esperimenti con il "passo uno" e con il "dal vero", restando svegli fino a tardi nella notte per farci un gusto cinematografico che ci consentisse di guardare negli occhi un Mario Fattori. Ma non eravamo certo i soli: tutti i pubblicitari italiani si sono prodigati in quegli anni. Il deprecato Carosello ha fatto amare la pubblicità ben più di quanto non ci fossero riusciti Cappiello, Paul Colin o Cassandre. Anzi il Carosello era l'unico conforto che ripagava la gente dalla noia delle tavolate sindacali.

L'approdo in Italia di agenzie come la Lintas, la CPV, la McCann, di utenti come la Procter cambiò poi addirittura il modo di parlare dei pubblicitari italiani: il cliente pretendeva il *product benefit*, la U.S.P. (*Unique Selling Proposition*) e si incominciava a parlare di Dichter persino nelle conferenze della San Vincenzo. I fotocolor si facevano più belli e più preziosi nelle atmosfere e alcune nostre foto, ritoccate pittoricamente, erano guardate con disprezzo dalle agenzie italo-americane che dedicavano l'ora del caffè a parlare male dello Studio Testa.

I giornali inventavano programmi di viaggio per rendersi simpatici ai *cinema men*. La cosa era gradita da tutti, solo qualche anno più tardi, dopo il '68, Livraghi alla OTIPI si mise il cilicio e disse che era immorale accettare di fare viaggi sponsorizzati: tutti aderirono, pur essendo malcontenti dentro. L'idea dei viaggi, abbandonata dai pubblicitari, è stata però ripresa dalle casse delle Regioni le quali organizzano soggiorni settimanali alle Maldive per fornire occasioni di incontri culturali. Adesso siamo alle soglie del 1984. La parola *marketing* non è più scritta nel cielo. Anzi l'ultima definizione di *marketing* sarebbe "buon senso".

L'amato Carosello non c'è più, ma ci sarebbe da rimpiangerlo perché nel frattempo la pubblicità televisiva è diventata meno seguita perché continuamente disturbata da film d'amore e d'avventura.

Il fotocolor è arrivato a vette sublimi: tutte le strade sono piene di fotocolor. E non di rado si sentono materassai chiedere a viva voce un manifesto disegnato a tinte piatte da Toulouse Lautrec. Il fotocolor è il banale quotidiano.

Il povero René Magritte poi, che aveva creato un verismo surreale, è stato copiato, azzannato sul collo e sui glutei dagli illustratori e fotografi di tutto il mondo.

Oggi tuttavia il disegno ricompare nel cartellone. Se gli anni Sessanta sono stati una corsa al vero, al parlare di tutti i giorni, alle motivazioni logiche e razionali, adesso l'eccesso di televisione e di fotografia fa desiderare l'irrazionale, la fantasia, la sorpresa dell'incoerenza.

La pubblicità dunque si è fatta più giocherellona, il *marketing* è considerato un male inevitabile e il massimo della scicheria oggi è far ritoccare le foto e dipingerle a mano libera per assomigliare meno alle altre di cui le riviste sono piene.

La foto in bianco e nero riappare sui giornali con piena dignità riconquistando quel posto d'onore che spetta al monocolore.

Per anni mi sono tormentato domandandomi perché i ritratti più belli, da quelli di Picasso a Greta Garbo, dalla Dietrich alla Goldsmith, siano quelli in bianco e nero. Ora l'ho capito ed in questa occasione lo dico in esclusiva a "Il Millimetro": i ritratti in bianco e nero sono più belli perché rappresentano un'evasione dalla realtà la quale è a colori. Nel bianco e nero c'è il principio dell'arte. Saluti e baci a tutti.

Armando Testa, Dalla réclame al marketing,
in "Il Millimetro", Milano, dicembre 1983

Tedoforo, 1958

I'm looking at the front cover of the first issue of Il Millimetro *from 1964 that shows a finger pointing up to the sky. Certainly it was also pointing at the English word "marketing," an area which in those years would prove to be extremely important. The new expression came from America and not everybody knew what it meant exactly, to the point that admen would wake up in the morning worried about not understanding its exact connotation. Some people said it meant "all that which relates to the product that has just come out of the factory," while others believed that it referred to the whole life span of the product, right from the moment of its conception. Then there were even people who had the absurdly mistaken belief that it referred to folk dances from the Italian Marche region that had been transplanted to Wisconsin. But these people would pay with their lives for their ignorance. "Marketing" was in fact a word that had come to Italy during the 1950s, brought by the American advertising agencies who had started interacting with ours. Mario Bellavista, who at the time lived in Milan, was one of the first people to speak of "marketing," as he explained to his colleagues and future customers what it meant. But later on, during the 1960s, it wasn't just the word "marketing" that was torturing admen: there were also other English terms such as "copy strategy," "marketing strategy," "media strategy," and so forth. The French word "réclame," which had previously been commonly used, now sounded like the name of some terrible venereal disease, even if there were still some who dared whisper it. Then there was another thing that dominated those years: "Carosello." For the first time admen had the opportunity to create little stories that, somewhere between the conscious and the unconscious, inserted veiled allusions to a product building up towards the final twenty-five seconds of open advertising. The people from Sacis, who were checking on content, spent their time reading books on psychology and advertising studies whose findings they would use to defend themselves from scripts proposed by the agencies that, for the most part, contained mysterious hidden references to the product to be advertised without waiting for its set twenty-five seconds. Moreover, some admen like us, for example, were using slightly outrageous messages, like one slogan where Paulista said "Vieni avanti Gargiulo… che ti spacco l'orecchio!" ("Come here Gargiulo… and I'll smack your ear for you!") or "Don Ortega… morirai sotto una sega!" ("Don Ortega… you'll die by my saw!") or "Ma qui non si vede un cactus!" (But here I can't see a catus! [1]) How is it possible that there are nothing but cacti? the Sacis people would complain.*

Of course, we told them that in South America there's nothing but cacti. … In a way these were terrible years, and it pained me greatly to see that with the advent of television a lot of artistic people had moved on to become directors, cameramen and scriptwriters, who were lording it over the humble poster designer. Advertising posters had to give way to the power of television.
Faced with this new creative scenario that TV had brought about, what was I to do but plunge in at the deep end, immersing myself fully in this new world with all my power?
So at Studio Testa we completely embraced the modern, doing experiments with stop motion photography and live film, spending endless nights trying to bone up on cinema so that we could look Mario Fattori in the face. But we weren't the only ones: all Italian admen were working really hard in this direction during those years. The controversial "Carosello" made people love advertising more than all the efforts of Cappiello, Paul Colin or Cassandre had been able to do. Indeed, very often "Carosello" was the only comfort left for people who were bored to death by political debates.
The arrival in Italy of agencies such as Lintas, CPV, McCann, and customers such as Procter even led to a change in the way Italian admen spoke: new customers expected from us things such as so-called "product benefit," the "U.S.P." (Unique Selling Proposition) and people started talking about "Dichter" even at charity meetings. Color photography was becoming more and more professional and some of our still air-brushed photographs were sneered at by Italo-American agencies who would spend their coffee breaks bitching about Studio Testa.
The press proposed organized tours to win the approval of the movie men. Everybody seemed to enjoy these trips, but a few years later, after 1968, Livraghi at OTIPI donned his hair shirt, saying it was immoral to accept sponsored trips, and everybody ended up agreeing with him although secretly they were grinding their teeth. The idea of trips was therefore abandoned by admen but taken up by the councils of the individual regions which organized weeks in the Maldives for supposedly cultural events.
Now we are at the beginning of 1984. The word "marketing" is not written in the sky anymore. Apparently, the latest definition of "marketing" is "common sense."
Nor does our beloved "Carosello" exist any longer, and people really miss it because TV advertising is now far less followed these days since it's always being interrupted by adventure films and love stories.

Color photography has reached incredible heights: our streets are absolutely chock-a-block with color pictures. Yet it's not so rare to hear the average person asking for the good old posters with flat colors like those drawn by Toulouse-Lautrec. Color photography has become completely banal. Our poor friend René Magritte, who once invented a surreal realism, has been copied and totally savaged by illustrators and photographers all over the world. However, today drawings are starting to reappear on posters. If the 1960s were a race towards realism, and the logical and rational motivations of the everyday, now the excess brought about by the world of television and photography makes us long once more for the irrational and the imaginative, for an element of surprise and incoherence.
Advertising has therefore become more playful again, "marketing" is considered an unavoidable evil, and the coolest thing you can do is touch up pictures or paint them by hand in order to differentiate them from the mass of photographs that cover the pages of all kinds of magazines. Black-and-white photography is coming back too, taking back the justly privileged position that it used to hold.
For years and years I've been wondering why the best portraits, from Picasso to Greta Garbo, from Dietrich to Goldsmith, had all been black-and-white. Now I've found an answer and I want give the scoop exclusively to Il Millimetro*: black-and-white portraits are better because they represent an escape from full color reality. Black-and-white is where art begins. Best wishes.*

Armando Testa, "Dalla réclame al marketing,"
in Il Millimetro, *Milan, December 1983*

1. The Italian sentence alludes to a play of words that sound like "But here I can't see a fucking thing". (translator's note)

125

Negli anni Sessanta per il caffè Lavazza avevo creato Paulista, un personaggio con baffoni e sombrero il cui corpo, formato da un cono, era avvolto in un poncho-etichetta: un tipico esempio di immagine-marchio destinata a vivere sulla confezione, sul manifesto, nel cinema e in televisione.
Creai poi un altro personaggio, il Caballero Misterioso, un semplice cono di gesso bianco, con un ampio cappello ed un cinturone con la pistola che, solo alla fine, rivelava la sua vera identità trasformandosi in Paulista. Al Caballero affiancai una compagna, Carmencita, uguale nelle proporzioni, ma con lunghe trecce nere.

Armando Testa

Caballero e Carmencita, 1965

During the 1960s, I created Paulista for Lavazza coffee, a character with a long moustache and a sombrero, whose body had the shape of a cone and was wrapped up in a label in the form of a poncho: this was a typical example of an image-logo destined to live on the packaging, on posters, on television as well as in cinema.
I then created another character, the Caballero Misterioso (Mysterious Caballero), a simple cone made of white plaster with a wide hat and a big belt with a gun, who only at the end revealed his identity by becoming Paulista himself. Along with Caballero I also created his companion Carmencita, who was of similar proportions but had two long black pigtails.

Armando Testa

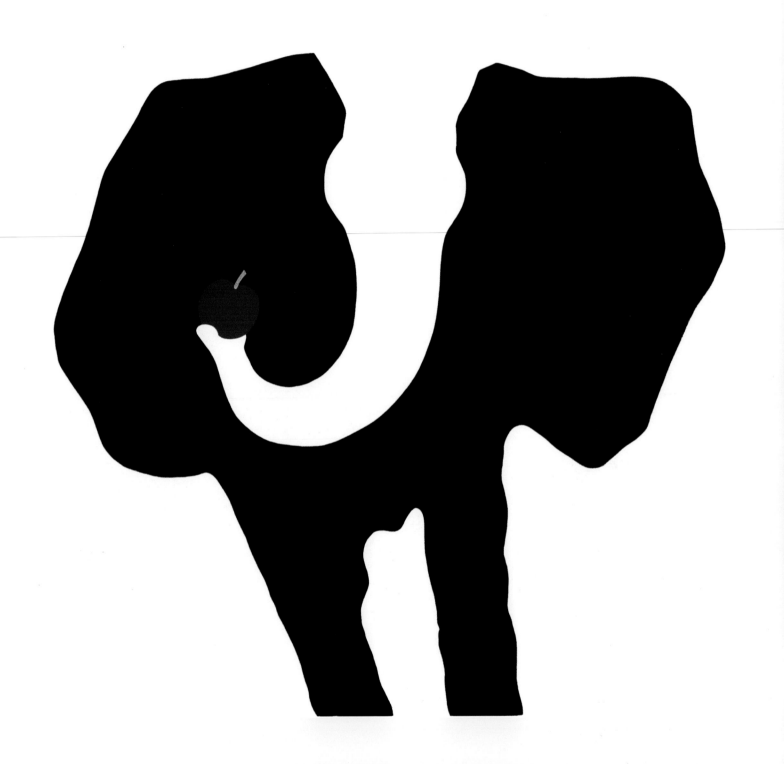

Elefante con mela, 1971

Toro, 1959

Gatto, 1960

Gatto, 1960

Aquila americana, 1964

Gallina tipografica, 1965

Forbici, 1966

Cane strabico, 1967

Gufo, 1968

Cane strabico, 1967

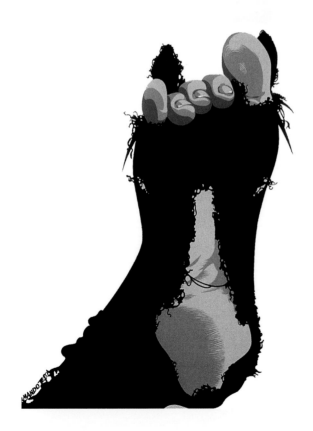

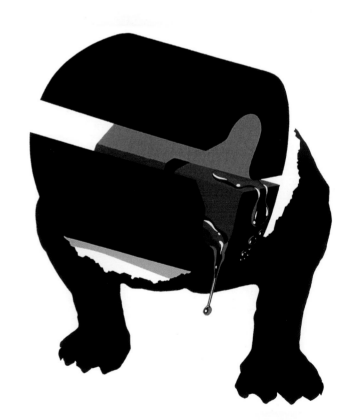

Cane randagio, 1972

Topo rapanello, 1973

Puro sangue, 1970

Bulldog, 1971

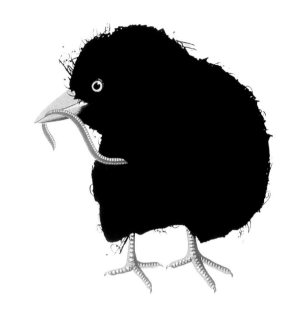

Merlo con verme, 1969

Ritratto di giovane porco, 1969

Bruco allarmato, 1974

Manca un pelo, 1975

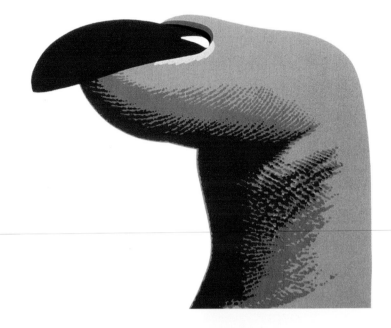

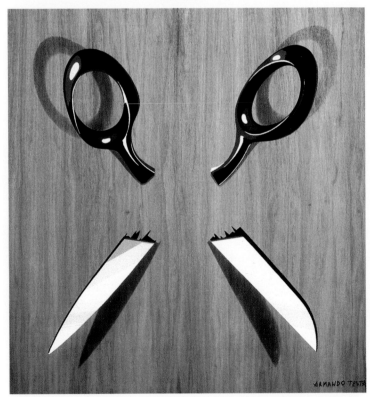

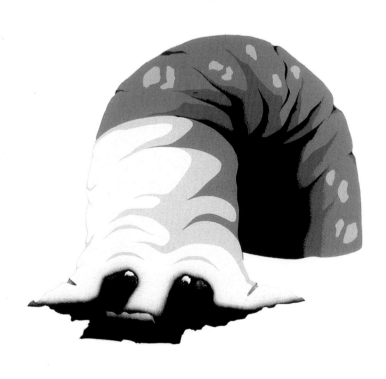

Baco da corda, 1976

Marabù dall'alto Kenia, 1977

Tricheco, 1978

Cane da tabacco, 1979

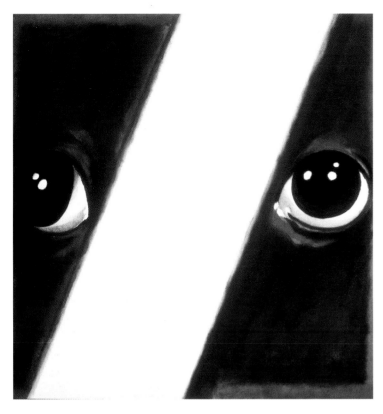

Ritratto d'ignoto, 1980

Aquila artritica, 1982

Ippopotamo innamorato, 1982

Cavallo che ride cinese, 1982

Calamai, 1972

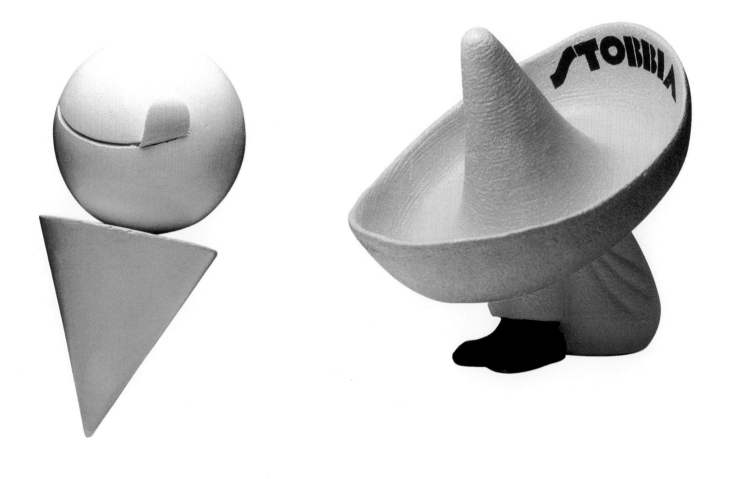

Cono Sammontana, 1989-90 *Stobbia*, 1955

Mano, 1971

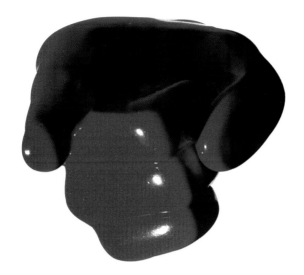

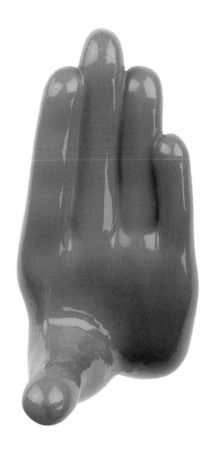

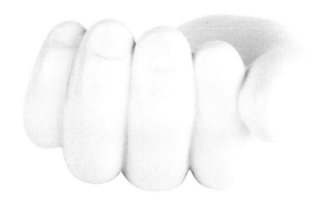

Mano, 1972

Mano, 1972

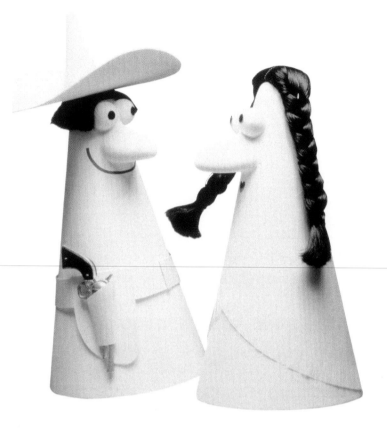

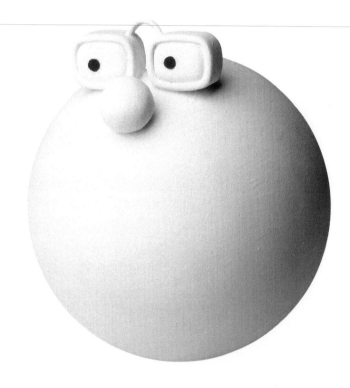

Da tempo accarezzavo l'idea di creare un personaggio sferico che abitasse un certo pianeta: Papalla è sembrato il nome più adatto. Gli abitanti di questo mondo dovevano rappresentare una vita ricca, opulenta e i papallesi rotondi ben si prestavano ad interpretazioni cartellonistiche e grafiche. Come si sa i grassi, oltre tutto, sono molto simpatici, notoriamente cordialoni, ma non si possono quasi mai adoperare nei prodotti alimentari perché la gente è preoccupata della linea. Nel caso dei televisori, frigoriferi e lavatrici, la linea conta poco, perciò ci si offriva un'isolata occasione di adoperare un personaggio tutto rotondo, un'autentica palla.

Armando Testa

I had been toying for a while with the idea of creating spherical characters who lived on a certain planet: Papalla seemed the right name for it. The inhabitants of this world were supposed to represent a rich, opulent lifestyle and the round Papallians were the ideal subject for graphic and poster designs. Besides, as everybody knows, fat creatures also tend to be nice and very friendly, yet they aren't normally used in food advertising because people worry about their figures. But in the case of TVs, fridges and washing machines the figure isn't particularly relevant and so we had the chance to work with a character who was totally round, just like a ball.

Armando Testa

Pippo, 1966-67

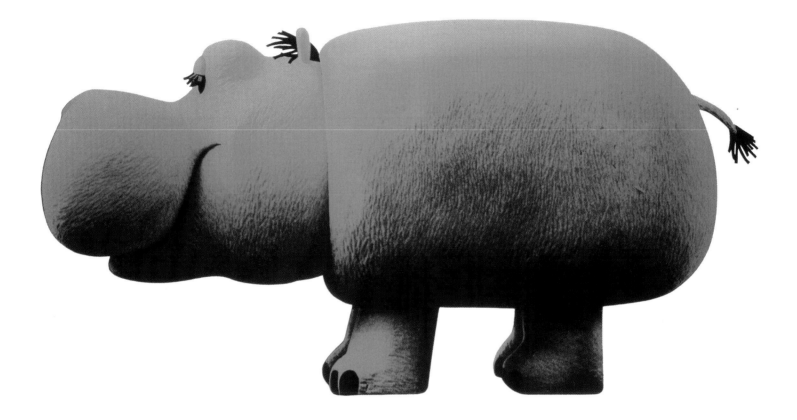

Un artista mio amico, Piero Gilardi, faceva dei lavori interessanti con il poliuretano espanso: verdure, foglie, prati, sassi e onde. Soprattutto i sassi erano molto poetici e gli venivano bene. La materia con cui lavorava mi piaceva molto, pensai che per i pannolini Lines magari sarebbe stato possibile fare un grosso ippopotamo appoggiato al banco di un negozio. Chiesi a Gilardi di aiutarmi: il primo Pippo era un pupazzo veristico con due sole gambe con funzioni di braccia; non avendo tutto il corpo aveva scarsa possibilità di variazioni. Decisi quindi di ristudiarlo tutto intero, in forma caricaturale e in dimensioni tali da consentire a due uomini di "indossarlo".

Armando Testa

A friend of mine, the artist Piero Gilardi, was doing some very interesting work using polyurethane foam: vegetables, leaves, lawns, stones, waves. The stones in particular were extremely poetic and came out really well. I liked the material he used a lot, and I thought that for Lines nappies we could make a huge hippopotamus leaning on the counter of a shop. I asked Gilardi to help me. Originally Pippo was a fairly realistic puppet with only two legs that also functioned as arms. Since he didn't have a complete body his movements were quite limited. I therefore decided to design a new Pippo with a proper body, a sort of caricature that would be big enough to allow two people to "wear" it.

Armando Testa

Humor Graphic, 1975

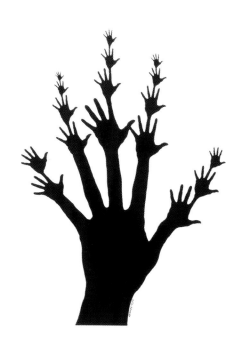

Humor Graphic, 1976

Humor Graphic, 1976

Humor Graphic, 1981

Humor Graphic, 1989

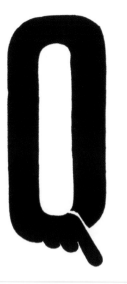

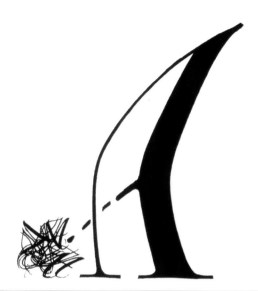

Humor Graphic, 1982 *Humor Graphic*, 1982

Humor Graphic, 1982 *Humor Graphic*, 1982

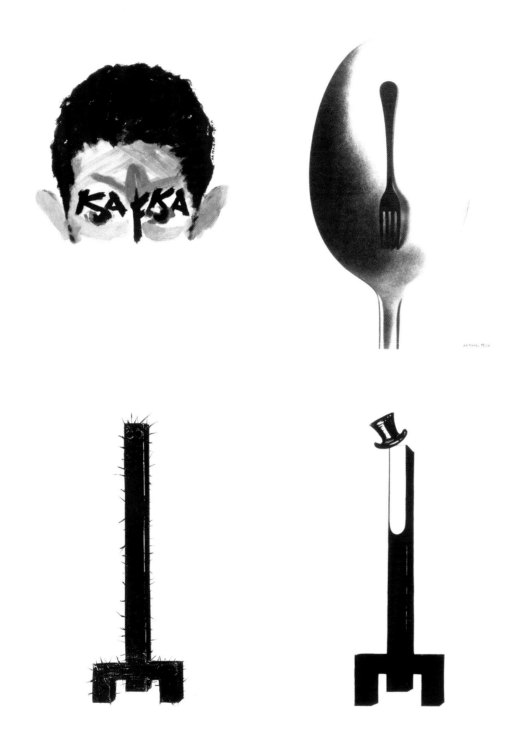

Humor Graphic, 1983

Humor Graphic, 1990

Humor Graphic, 1991

Humor Graphic, 1991

HUMOR GRAPHIC

Humor Graphic, 1984

Carosello

Nel 1956 ci fu un avvenimento destinato a cambiare le abitudini e la vita degli italiani: nacque la televisione e con la televisione Carosello, un tipo di pubblicità unico al mondo: un minuto di spettacolo più venticinque secondi di pubblicità.

Si trattava di racconti brevissimi con un "codino" pubblicitario finale quasi come dire: "ecco una storiellina e poi ti dico chi sono".

Le agenzie pubblicitarie italo-americane lo denigrarono, ma una cosa è certa: Carosello resta uno dei grandi protagonisti della storia televisiva nazionale. Arrivò ad indici di *audience* e di ricordo imbattuti – nell'ultimo anno di trasmissione ebbe 19 milioni di adulti e 9 di bambini per sera – divenne un fenomeno culturale di massa e un punto di riferimento per gli orari degli italiani: i bambini non andavano a dormire senza averlo visto.

Mai al mondo la pubblicità sarà più amata. L'arrivo della pubblicità in televisione mi emozionò perché mi rivelò l'esistenza di nuovi creativi pubblicitari: i registi che non lavoravano più sull'immagine ferma ma su quella in movimento. Ero preoccupato: proprio in quegli anni il critico d'arte Marziano Bernardi aveva scritto su "La Stampa" che in Italia c'era un nuovo importante cartellonista, il torinese Armando Testa.

Ora, appena salito in cima alla scala dei cartelloni, ero di nuovo a piedi a combattere con un altro tipo di creativi, estremamente grintosi e diversi. Guardavo con estremo rispetto e curiosità al teleschermo. La mia prima entrata nella creatività cinematografica fu un film per l'olio Sasso a passo uno (in inglese *Stop Motion*) con una storia che si svolgeva dentro un sacchetto di carta colmo di verdura: ad un certo punto scoppiava un grido: "Ehi, ma qui c'è un finocchio!".

Per le sale cinematografiche di allora, era molto più forte che Madonna nuda oggi.

Armando Testa

Carosello

In 1956 something happened that was destined to change the life of Italian people: television was invented and with it began "Carosello", a type of message that didn't exist before, composed of one minute of entertainment and twenty-five seconds of advertising.

It included very short tales with a small advertising "tail" at the end, as if to say "here is a little story for you, and then I'll show you who I really am."

Italo-American advertising agencies sneered at it, but one thing cannot be denied: "Carosello" was one of the most important ideas in the history of Italian television. Its ratings soared—in its last year of broadcasting it went up to 19 million adults and 9 million kids per night, becoming a mass cultural phenomenon as well as a point of reference for Italians. Kids would only go to bed after seeing "Carosello." Advertising will never ever be loved in the same way again.

When advertising entered television I was thrilled because through it I got to know a new type of creative person: the director who no longer worked on a fixed image but on a moving one. But soon I started feeling anxious: in those years the art critic Marziano Bernardi wrote in the newspaper La Stampa that in Italy there was at last a new important poster designer from Turin named Armando Testa.

Well, now that I had just about made it to the top of poster designing I was going to have to start everything from scratch again, competing against these new creative people who were extremely determined. I began to watch the TV screen with great respect and curiosity. My first experience working with television was a short film for Sasso oil realized in stop motion. It told the story of a bunch of different types of vegetables all meeting together inside a paper bag. At a certain point you could hear one of them scream "Ehi, ma qui c'è un finocchio!" ("Hey, there's a fennel here!" [1]).

At the time this was far more outrageous than it would be to see Madonna completely naked today.

Armando Testa

1. *Finocchio* (fennel) in Italian is also a derogatory term for a homosexual. (translator's note)

Carpano, Punt e Mes, 1964

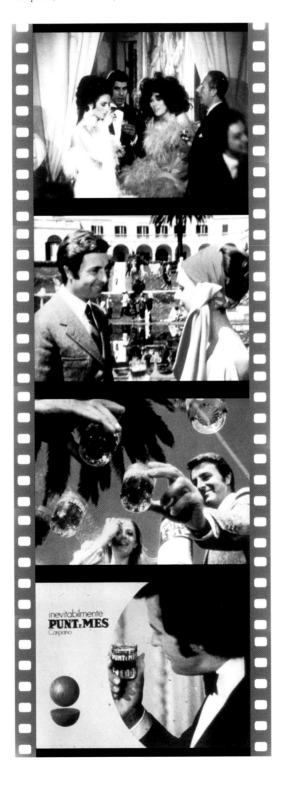

Lavazza, Paulista, 1964

Lavazza, Caballero e Carmencita, 1968

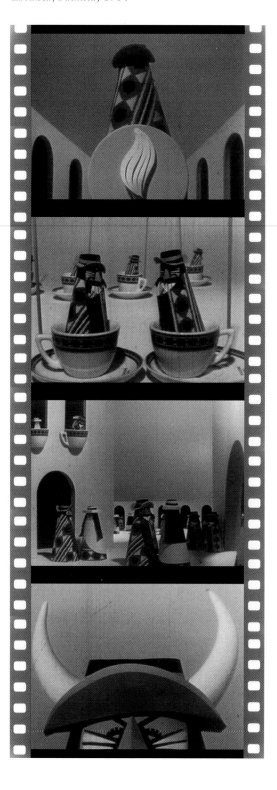

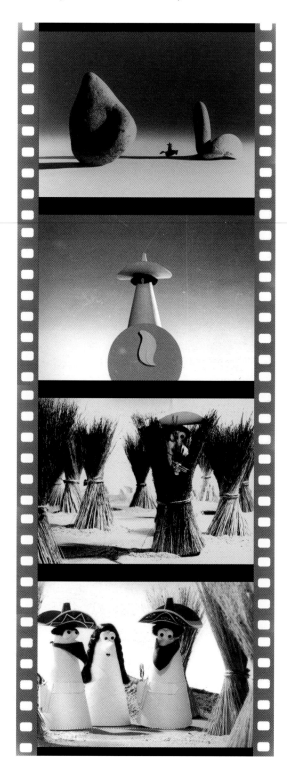

Alimenti Sasso, 1964

Olio Sasso, 1968

Philco, Papalla, 1966

Saiwa, Wafer, 1966

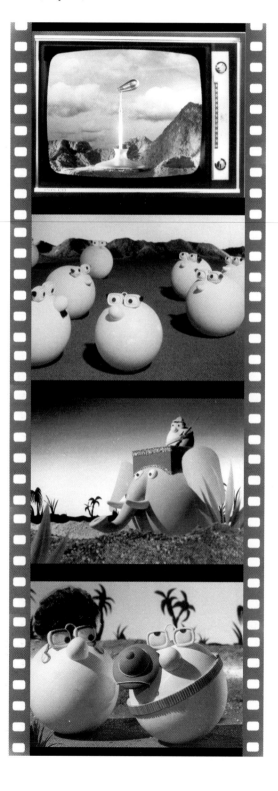

Perugina, Caramelle Don, 1967

Perugina, Caramelle Don, 1967

Agnesi, Pasta, 1968

Johnson, Cera GloCò, 1968

Fater Lines, 1969

Peroni, 1972 *San Pellegrino, Aranciata, 1979*

 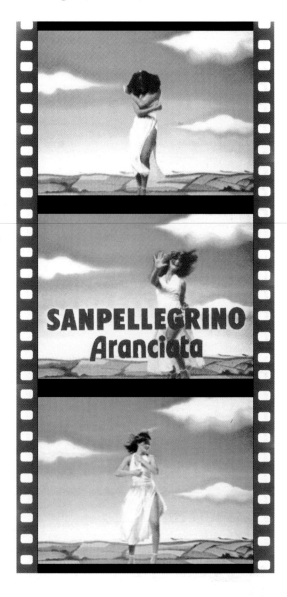

Sip, 1984

San Pellegrino, Bitter, 1986

Una campagna pubblicitaria

Paulista è forse il più tipico e famoso esempio di campagna pubblicitaria completa, tutta contenuta ed ispirata dalla confezione del prodotto.
Negli anni Sessanta, mentre imperversava in grafica lo stile disinfettato del Bauhaus, per il caffè Paulista della Lavazza, partendo da un fregio rosso, giallo e nero, nato osservando scialli e tappeti sudamericani, creammo tutto un mondo di sapore folcloristico, vagamente brasiliano, popolato di personaggi, voci, ambienti.
Dal fregio nacque la confezione, furono caratterizzate tazzine e ombrelloni, si diede vita ad un vero e proprio personaggio: il Paulista. Apparì per la prima volta nel manifesto, ma già concepito per vivere e muoversi nel cinema, col suo cappello, i baffi, l'ampio sorriso e la parlata spagnoleggiante ("amigos che profumo!"). Infatti, completato da un corpo conico rivestito da un poncho decorato sempre dal solito fregio, il Paulista fece la sua prima apparizione in una serie di filmati a colori realizzati con la tecnica del "passo uno". Con il passaggio in televisione e l'uso del bianco e nero nacque il Caballero Misterioso.
[...] Nel 1956 ci fu un avvenimento destinato a cambiare la vita degli italiani; nacque la televisione e con la televisione Carosello, un tipo di messaggio unico al mondo: un minuto di spettacolo e venticinque secondi di pubblicità.
In una piccola casa di produzione, creata a fianco dell'agenzia, cominciai a sperimentare il linguaggio cinematografico con filmati dal vero ed a passo uno, una tecnica che consisteva nel riprendere una scena immagine per immagine, come nel cartone animato, ma utilizzando figure tridimensionali anziché disegni. In Carosello, durante il minuto di spettacolo, non era permesso alcun riferimento pubblicitario. Paulista, ormai immediatamente riconoscibile come marchio del caffè Lavazza, non poteva quindi essere il protagonista delle nostre storie. Dovetti studiare a lungo per creare un altro personaggio, il Caballero Misterioso, un semplice cono di gesso bianco, con un ampio cappello ed un cinturone con la pistola che, solo alla fine, rivelava la sua vera identità trasformandosi in Paulista. Al Caballero affiancai una compagna, Carmencita, uguale nelle proporzioni, ma con lunghe trecce nere. Entrambi erano senza braccia e senza gambe, avevano gli occhi fissi ed il sorriso disegnato; il Caballero poteva solo muovere il cappello e la pistola, mentre Carmencita agitava le trecce.
Avrebbe funzionato? Non lo sapevamo… Preparammo una sceneggiatura dettagliatissima che prevedeva ogni minimo gesto dei personaggi: il movimento dei corpi, le posizioni e i rapporti tra le figure, la rivoltella che sparava da sola. Realizzammo anche una scenografia con piccoli villaggi, casette e porticati che popolammo di estrosi abitanti.
Il pubblico capì e con la sua fantasia diede a Caballero e Carmencita non solo braccia e gambe, ma un cuore. I due elementari coni di gesso divennero famosi e la frase di chiusura del Carosello: "Carmencita sei già mia, chiudi il gas e vieni via" entrò nel linguaggio di tutti.
Paulista è il classico esempio di campagna pubblicitaria che, operando su tutti i media, riesce a soddisfare tutte le esigenze di comunicazione: statica, audio e di movimento.

Armando Testa

An Advertising Campaign

Paulista is perhaps the most famous and representative example of a total advertising campaign inspired by the all-inclusive packaging of the product.
In the 1960s, when graphic design was dominated by the austere Bauhaus style, for Lavazza's Paulista coffee we started from a red, yellow and black decoration, inspired by South American rugs and scarves, from which we created a whole folkloristic world, which was vaguely Brazilian and populated by characters, voices, and original settings.
We used the decoration for the packaging, as well as for cups and umbrellas, and then we created a real character: Paulista.
His first appearance was on the poster, but we'd already decided he was going to be in the film too with his moustache, his hat, his big smile and his Spanish-style idiolect ("amigos che profumo!" / "amigos what an aroma!"). With his cone-shaped body covered in a poncho with the usual decoration, Paulista was soon to appear in a series of stop motion color films. When it was first broadcast on television in black and white, that was when the Caballero Misterioso (Mysterious Caballero) was born.
… In 1956 something happened that was destined to change the life of Italian people: television was invented and with it "Carosello" started, a kind of ad that hadn't existed before composed of one minute of entertainment and twenty-five seconds of advertising.
Through a small production company we opened alongside our agency, I started to experiment with live cinema and stop motion photography, a technique consisting in taking shots of a scene image by image, just like in cartoons, but using three-dimensional objects rather than drawings. With "Carosello," during the entertainment minute, we were not allowed to make any advertising references. This meant that Paulista, now immediately identified as the advertising logo for Lavazza coffee, couldn't be the protagonist of our stories. I had to think for a long time before I had the idea to create another character, the Caballero Misterioso (Mysterious Caballero), a simple cone made of white plaster with a wide hat and a big belt with a gun, who only at the end revealed his identity by becoming Paulista himself. Along with Caballero I also created his companion Carmencita, who was of similar proportions but had two long black pigtails. Neither of them had arms or legs, they both had fixed eyes and a smile that was drawn on. The only things Caballero could move were his hat and his gun, while Carmencita could do no more than shake her pigtails.
Would this work? We didn't know then. … We wrote an extremely detailed script which included every single gesture performed by each character: the movements of their bodies, their exact positions, their interaction, and the gun that would start shooting of its own accord. We also made a backdrop with small villages, little houses and verandas that we populated with weird characters. The public understood all this perfectly and their own imagination supplied Caballero and Carmencita not only with arms and legs but also a heart. These two simple plaster cones became stars, and the sentence ending "Carosello": "Carmencita sei già mia, chiudi il gas e vieni via" ("Carmencita now you belong to me, turn off the gas cooker and come away with me") entered the popular imagination.
Paulista is a classic example of an ad campaign that using several different media was able to fulfil every kind of communication need whether it be static or moving images, or audio.

Armando Testa

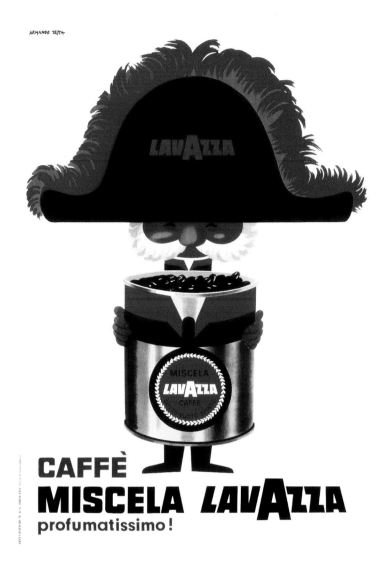

Miscela Lavazza, 1959

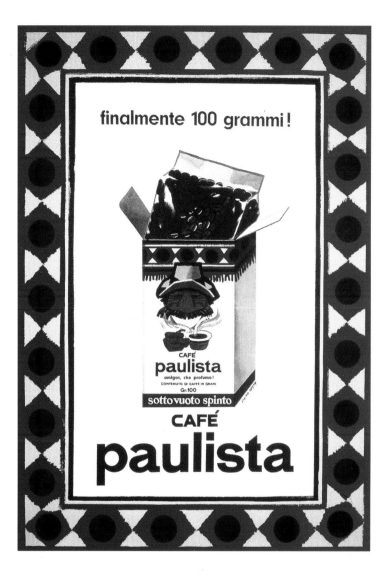

Paulista, 1960

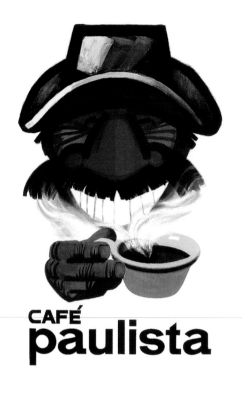

CAFÉ paulista

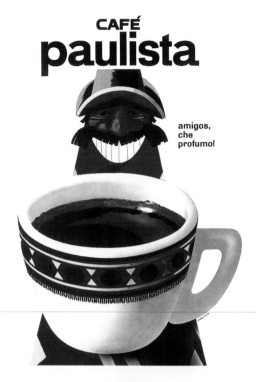

CAFÉ paulista

amigos, che profumo!

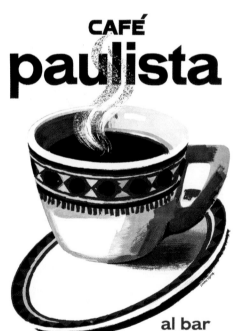

CAFÉ paulista

al bar

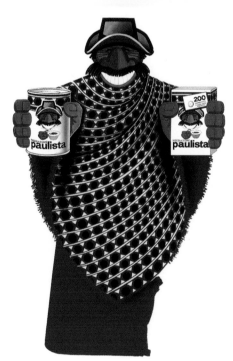

Paulista, 1960

Paulista, 1962

Paulista, 1962

Paulista, 1960

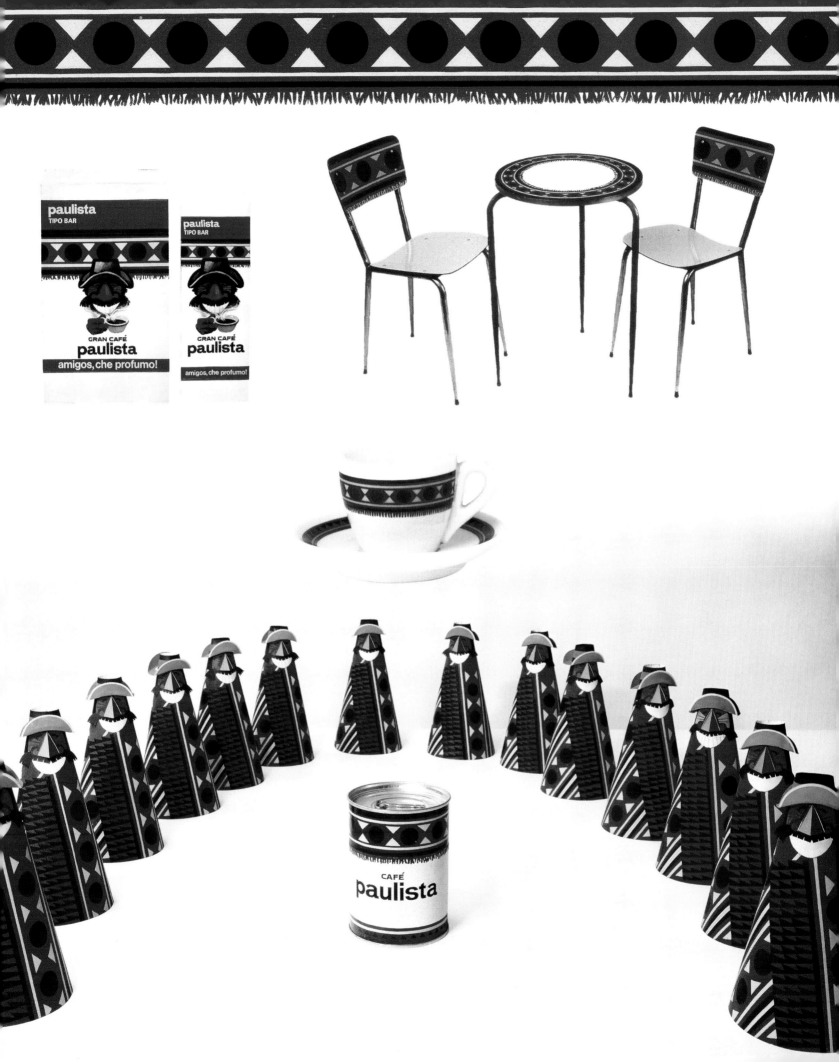

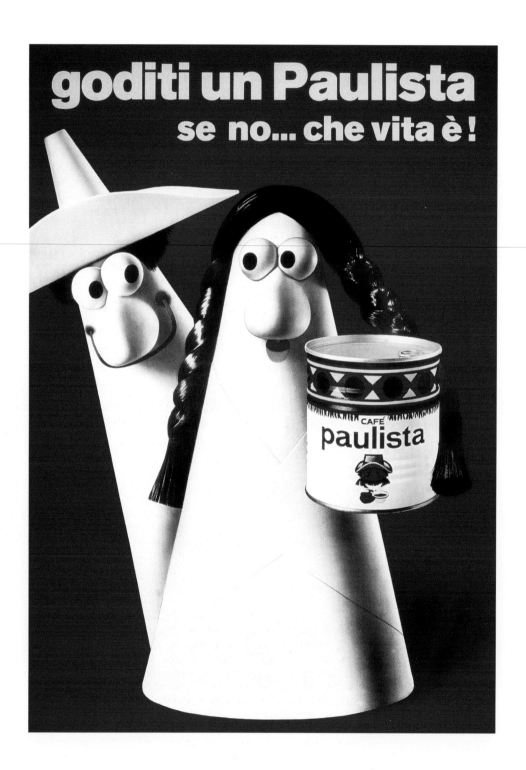

Paulista, 1966

Mi ricordo quando venticinque-trenta anni fa calò sul mondo il fotocolor: graficamente fu importante come l'invenzione dell'aeroplano. Fu come liberarsi di colpo da anni di sudditanza al disegno: creativi incapaci di usare la matita per la prima volta nella storia potevano dire ad un fotografo: "Vorrei questa immagine".

Si poté fare a meno di colpo di tanti "artigiani" specializzati in manine e faccette di bimbi, ma completamente privi di gusto, che da anni imperversavano sulle pagine. Fu possibile finalmente avere delle *serving suggestions* che mai un cartellone pittorico era riuscito a dare: pomodori bagnati, budini tremolanti, roast beef da mordere.

Da allora la fotografia si è moltiplicata fino a presentare orge di primi piani su jeans attillati e bionde provocanti; fotografie dappertutto, milioni di fotografie: oggi ovunque si posano i nostri occhi c'è una foto a colori. Venticinque anni di verismo fotografico hanno guardato l'uomo, la donna e gli spaghetti da tutti gli angoli e in tutti i pori come duemila anni di pittura non erano mai riusciti a fare. Il fotocolor è arrivato a vette sublimi; tutte le strade sono piene di fotocolor.

Il vero, quello che si vede, è qualcosa che tutti capiscono, ma il vero alla distanza annoia, come una donna troppo ovvia. Annoia prima le persone intelligenti ed inquiete, ma con gli anni anche i cretini cominciano a provare insofferenza. Questi anni di verismo ad oltranza oggi ci fanno sognare un ritorno ad una creatività più ambigua per rinnovare l'attenzione ed i ricordi.

Il fotocolor ci ha consentito di vedere isole lontane, gorgonzola esuberanti e maionese, come Seurat e Renoir non si sarebbero sognati mai. Immaginate cosa sarebbe successo se centocinquanta anni fa fosse stata inventata la fotografia a colori. Nella dominante aspirazione di allora di vedere a colori la realtà di tutti i giorni, non solo Delacroix e gli impressionisti, ma anche tutti i pittori *pompiers* avrebbero dovuto vedersela con il fotocolor. Tutto ciò senza togliere nulla alla foto a colori, che quando apparve nei primi anni Cinquanta, consentì ai pubblicitari di esprimere minestre fumanti in visualizzazioni sognanti ed appetitose, mai apparse nella storia nemmeno tra i fiamminghi. Fu una conquista così importante che persino nella seconda metà del nostro secolo si è tardato ad ammettere la superiorità di certi ritratti fotografici in bianco e nero rispetto ad altri a colori.

Quando dico che per la fotografia nascere in bianco e nero è stato uno sbaglio, (doveva nascere subito a colori) qualcuno mi risponde sempre: "Eh no, per motivi tecnici era impossibile!".

Il bianco e nero è già un'interpretazione artistica, trasforma i corpi rosei, le mele ed i paesaggi in rigorose gradazioni dal bianco al nero, è violento e provocatorio nella sua filosofia monocromatica.

Come creativo sono sempre alla ricerca del nuovo: ho vissuto l'esaltazione del fotocolor ed il recupero del bianco e nero, mi ha affascinato Warhol quando ha portato in galleria l'approssimazione delle foto mal stampate e monocrome.

Nel 1968, proprio mentre nelle piazze crollavano i miti della tradizione, una vecchia cartolina speditami da un militare fu per me un'occasione altrettanto rivoluzionaria.

Dopo tante *creative greeting cards* di formato immenso, perché non ritornare all'onesta poetica cartolina dei nonni? Misurarsi in un formato obbligato, così obsoleto e stravisto, poteva essere affascinante.

Nel mio mestiere devo esaltare quotidianamente il cibo tra posate preziose, bocche avide, piatti scintillanti, ma a volte provo il desiderio di mollare tutto, stringere la mano al kitsch e interpretare spaghetti, frutta, prosciutto e uova in liberi e voluttuosi accostamenti e fare dell'arte visiva in cucina.

Da allora, ogni anno la cartolina augurale è stata per me un momento di divertimento e ricerca sul banale quotidiano dove due olive diventano una coppia di amanti e dove un pezzo di parmigiano ricorda i faraglioni di Capri.

Armando Testa, Due olive lussuriose,
in "Nuova Cucina", Milano, dicembre 1989

I remember around twenty-five or thirty years ago when color photography came to earth: for graphics it was an event as important as the invention of the airplane. It was like being able to take off after years of being tied to drawing: for the first time in history, creative people unable to use a pencil could say to a photographer: "I want this image."
All of a sudden, it became possible to do without many "craftsmen" specialized in drawing small hands and kiddies' faces but completely lacking in taste, whose images had for many years filled the pages of magazines. At last it was possible to have serving suggestions that a painted poster was absolutely not able to give, such as wet tomatoes, trembling jelly or roast beef ready to be eaten.
Since then, photography has multiplied, presenting us with orgies of closeups of tight jeans and provocative blondes. Pictures everywhere, thousands and thousands of pictures: nowadays, wherever we lay our eyes we see a color photograph. Twenty-five years of photographic realism have looked at men, women and spaghetti from every possible angle, scrutinizing every single pore in a way that 2000 years of painting had not been able to do. Color photography has reached sublime peaks, the streets are absolutely chock-a-block with it.

The real thing, by which I mean what we see, is something that we all understand but which after a while starts getting boring, just like a woman who is too obvious in her looks and intentions. It starts by being boring for the intelligent and restless mind, but as the years go by even morons begin to be fed up with it. These years dominated by realism have made us dream of the chance to go back to a more ambiguous form of creativity so as to make things more interesting and to renew our memories. Color photography has allowed us to see distant islands, lively gorgonzola cheese and mayonnaise in a way Seurat and Renoir would have never dreamed of. Imagine what would have happened if color photography had been invented 150 years ago. In the prevailing aspiration to see everyday reality in color, not only Delacroix and the Impressionists but also all the pompiers painters would have found themselves competing with color photography. In saying this I don't mean to underestimate the value of color photography. Indeed, when it first appeared at the beginning of the 1950s, it allowed admen to represent steaming soups through tantalizing dreamlike images that had never before appeared in history, not even during the time of Flemish painting. It was such an important conquest that even during the second half of our century people have often compared certain black-and-white portraits unfavorably to color ones.

When I say that it was a mistake for photography to start with black-and-white images (meaning that it should have been in color from the beginning) people always answer: "Come on, it would have been technically impossible!"
With black-and-white images you're already dealing with artistic interpretation: it transforms pink bodies, apples and landscapes into rigorous gradations from white to black. In its monochromatic philosophy it becomes violent and provocative.

As a creative person, I'm always looking for the new: I've lived through the period when color photography was all the rage, and the subsequent recuperation of black-and-white. I even loved it when Warhol brought his approximations of badly printed monochrome photographs to art galleries. In 1968, when in our city squares the myths of tradition were crumbling around us, for me an old postcard I received from a soldier was at least as revolutionary as what was happening then.
After so many creative greeting cards, usually huge-format, why not go back to the honest, homey poetic granny-style postcard? Measuring yourself against a set, traditional or even obsolete format might be fascinating.
In my job I have to continuously make food stand out among precious cutlery, greedy mouths and sparkling clean dishes, but sometimes I feel the desire to drop everything, embrace kitsch and interpret spaghetti, fruit, ham and eggs in terms of voluptuous free associations, in other words to make visual art out of food.
Since then, every year greeting cards have for me been a moment of pleasure and investigation into trivial aspects of everyday life, where two olives can become a couple of lovers or a piece of Parmesan cheese the rock formations of Capri.

Armando Testa, "Due olive lussuriose," in Nuova Cucina, Milan, December 1989

Televisore, 1980

Scala stuzzicante, 1980

Colonna di gorgonzola, 1980

Invito al party, 1980

Amanti, 1985

Spadaccini infiammati, 1987

168

Elefante, 1986

Espremiamoci di più, 1991

Non ti fidar di un bacio a mezzanotte, 1990

Spaghetti su tela, 1991

Nocero umbro, 1991

Il marchio

Simboli e segni sono tra i più importanti strumenti che l'uomo ha inventato per comunicare fin dall'antichità.

A me piacciono tutti i segni primari, gli alfabeti di tutto il mondo e del nostro alfabeto le lettere più essenziali come la O, la X, la S, la T, inconfondibili per la loro elementare ed espressiva struttura. La croce è il miglior marchio del mondo. Questo segno, uno dei più semplici della terra, non è stato inventato dal cristianesimo, ma la religione, attraverso la narrazione di Cristo, ha sovrapposto all'elementare segno grafico l'immagine di un corpo umano a tutto volume in modo così impressivo che oggi il semplice segno della croce già suggerisce la visione di un uomo crocifisso a braccia aperte. Se poi ci astraiamo dal significato religioso e simbolico ed esaminiamo l'immagine del crocifisso da un semplice punto di vista pubblicitario, possiamo affermare che nella croce c'è tutto quello che oggi è richiesto ad un moderno marchio capace di muoversi su tutti i media dall'immagine ferma alla televisione.

Armando Testa

The Logo

Symbols and signs are among the most important tools that people have ever invented for the purpose of communication.

I love all primary signs, all the world's alphabets. For me, within our own alphabet the more essential letters, such as 0, X, S, T, are unbeatable for their structure at once elementary and highly expressive. I think that the cross is the greatest sign ever and it is also one of the simplest. It wasn't invented by the Christian religion, but through the story of Christ, Christianity grafted a human body onto this elementary graphic in so powerful a way that still today the sign of the cross alone immediately suggests the vision of a man who has been crucified. If we move a step away from the religious symbolism and examine the image of the cross from a mere advertising point of view, we can say that the cross has all that a modern logo requires to be able to function in all different media, from still photography to television.

Armando Testa

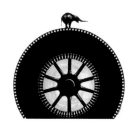

Linea Grafica, 1959

Successo, 1968

L'Ufficio Moderno, 1968

L'Ufficio Moderno, 1967

Linea Grafica, 1970

L'Ufficio Moderno, 1972

L'Ufficio Moderno, 1973

L'assedio del futuro, 1977

Pirovano, 1987

Armando Testa, 1987

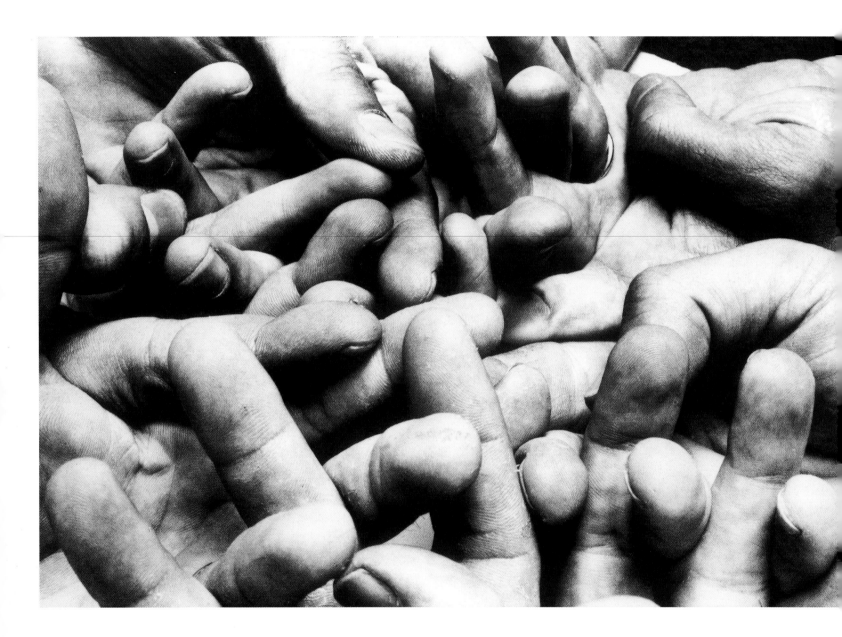

Nelle mie ricerche creative in campo fotografico il tema del dito mi ha
sempre affascinato. Il dito è un protagonista nella vita dell'uomo e
possiede una bellezza formale decisamente superiore all'orecchio e in
diretta competizione con l'occhio. Negli anni Sessanta mi sono
divertito a farlo vivere attraverso la fotografia in maniera surreale:
dito/bombetta, dito/candela, dito con ditino, dito, dito, dito... Poi mi
ha ossessionato anche in pittura ed è stato il personaggio su cui ho
costruito alcune mostre.

Armando Testa

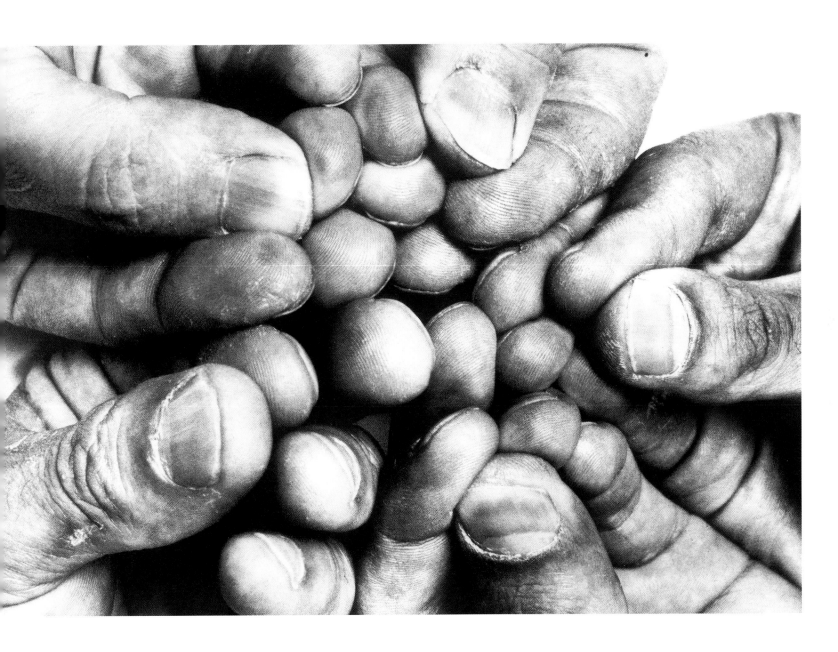

In my creative research in photography I've always been fascinated by the theme of the finger. The finger is a protagonist in all human lives and has a formal beauty undoubtedly superior to that of the ear and in close competition with that of the eye. In the 1960s I used to amuse myself by giving it a life through surrealistic photography: finger/bowler hat, finger/candle, finger and little finger, finger, finger, finger... It later also became an obsession in my paintings and was indeed the subject around which I based some exhibitions.

Armando Testa

Tremal Naik, 1991

180

Senza titolo, 1991

Senza titolo, 1984

Senza titolo, 1990

Senza titolo, 1990

Senza titolo, 1990

Armadio Y, 1971

186

Sedia AT, 1990

AMNESTY INTERNATIONAL
IN DIFESA DEI DIRITTI DELL'UOMO

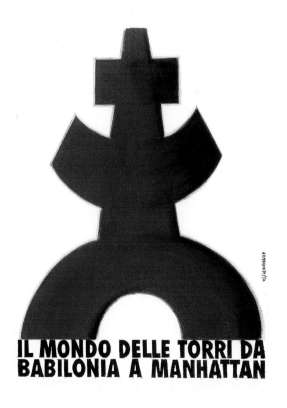

IL MONDO DELLE TORRI DA
BABILONIA A MANHATTAN

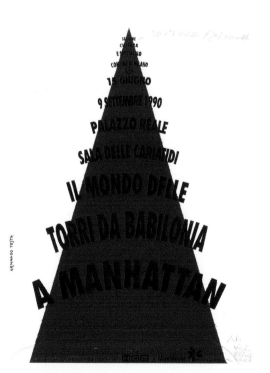

Amnesty International, 1979

Centro antiveleni, 1986

Il mondo delle torri, 1990

Il mondo delle torri, 1990

Giovanna d'Arco (bozzetto), 1989

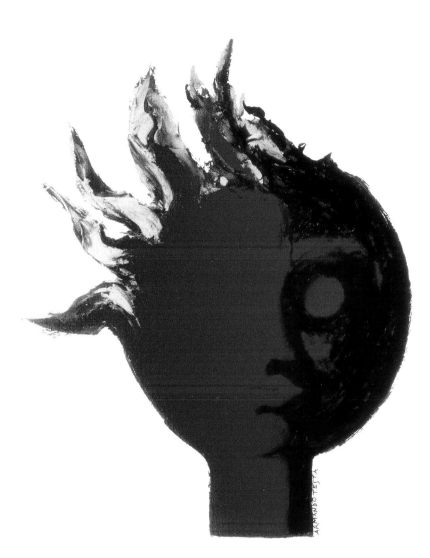

GIOVANNA D'ARCO
DI EMILIO ISGRÒ
**PROGETTO OTTONOVE NOVEDUE - TETRALOGIA DELLA SANTITÀ
MILANO TEATRO DI PORTA ROMANA DALL'8 AL 28 MAGGIO 1989**

Giovanna d'Arco, 1989

[...] Il manifesto fino agli anni Cinquanta fu assolutamente solo disegnato, in seguito esplose l'orgia del fotocolor, dapprima timidamente con qualche rara apparizione, poi con sempre maggiore irruenza, fino ad oggi dove troneggia nel 95% dei cartelloni. (Ricordo che ancora nel 1953 per realizzare a colori un manifesto per l'olio Sasso ho dovuto intervenire sulla foto in bianco e nero con una tecnica americana che si chiamava *Flexicrome*).

Disegnare manifesti prima dell'avvento della televisione era davvero un compito affascinante, il cartellone era la più forte forma di pubblicità visiva e proprio per questo si doveva riuscire a creare un'immagine capace di distinguersi da tutte le altre e andare a collocarsi nella memoria del pubblico; uno sforzo non solo rivolto alla ricerca di un'idea, ma anche alla robustezza pittorica e ad un equilibrio di proporzioni.

[...] I grandi cartellonisti di ieri avevano uno stile ben definito nel segno e nelle figurazioni, con l'era del fotocolor negli anni Cinquanta e Sessanta l'impronta dell'artista ha in parte perso la sua personalità. Creare idee fotografiche mi interessò quasi subito, il fotocolor offriva nuove ed efficaci possibilità. La forza di verità e l'immediatezza visiva che il vero fotografico suscita, soprattutto nelle immagini alimentari, consentono un impatto diretto con il grosso pubblico. Ma quanta nostalgia per il manifesto disegnato! Confesso che appena posso prendere le distanze dal *marketing* per studiare manifesti culturali o per manifestazioni slegate dai prodotti di largo consumo, mi dedico con gioia al segno pittorico [...].

Armando Testa, I manifesti ci guardano,
in Manifesti pubblicitari torinesi 1900-1960,
Galleria Principe Eugenio, 1989

... Until the 1950s posters have always been drawn. It was only afterwards that there was this orgiastic explosion of color photography. At the beginning it was used quite rarely but gradually it became more and more prevalent until now when it dominates around 95% of advertising posters. (I remember that in 1953, for example, to be able to make a color poster for Sasso I had to intervene on the black and white versions with an American technique called Flexicrome.)

Before the advent of television, designing posters was an extremely fascinating job since posters were the main visual form of advertising and therefore one had to try to create an image that would stand out from the pack and embed itself in the public's memory. It was an effort which not only involved looking for the right idea, but also required great pictorial skill and a good sense of balance and proportion.

... The greatest poster designers of the past had a clearly-defined drawing style, whereas with the advent of color photography in the 1950s and 1960s the artist's imprint began to lose its own character. Nonetheless, the idea of working with photography appealed to me immediately since color photography offered new and more effective possibilities. The power of truth and visual immediacy that come with photography, especially in food images, allow for a more direct impact on the public. Yet, at the same time I still feel a great sense of nostalgia for the hand-drawn poster! Whenever I can distance myself from big consumer products and turn instead to posters for cultural events, I dedicate my time happily to exploring the pictorial sign. ...

Armando Testa, "I manifesti ci guardano,"
in Manifesti pubblicitari torinesi 1900-1960, *Galleria Principe Eugenio, 1989*

il dissenso culturale
nei paesi dell'est

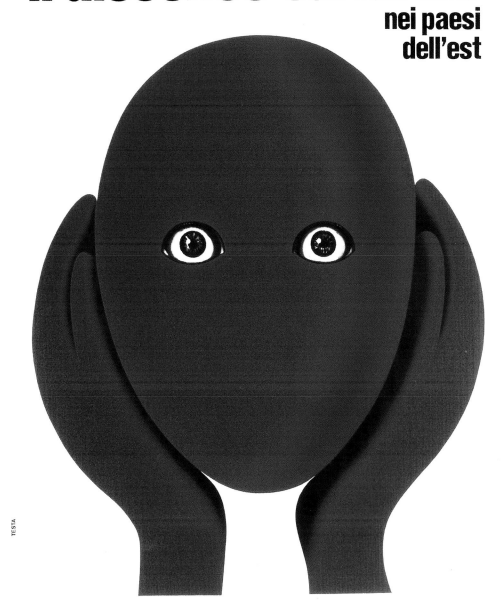

TESTA

Torino
26 aprile 10 maggio 1978
Palazzo Madama
Palazzo Reale

Gazzetta del Popolo

manifestazione
organizzata
con la collaborazione
della Biennale
di Venezia

Il dissenso culturale, 1978

[…] Nei miei manifesti, nei miei messaggi pubblicitari ho sempre cercato la sintesi, l'impatto espressivo, invidiando talvolta alla cosiddetta arte pura proprio la possibilità di giocare sull'ambiguo, sul non definito. Proprio per questo, nei lavori grafici non strettamente pubblicitari, mi sono concesso qualche volta di puntare sulla complicità dei segni, sull'equivoco dell'immagine, divertendomi ad interpretare liberamente quegli stessi prodotti che quotidianamente vanno esaltati dall'*advertising*. In pubblicità, si tratti di un affisso, di uno spot o di una pagina, si può cogliere immediatamente la bontà e la validità di un'idea creativa. In arte è molto più difficile stabilire al primo sguardo, tra dieci quadri dipinti da dieci diversi pittori, qual è il più bello. In pubblicità chi è primo lo è inequivocabilmente, la pittura concede invece molte più evasioni sia a chi la fa sia a chi la giudica. Confesso che qualche volta mi è capitato di guardare dei dipinti e non coglierne subito il valore; per fortuna non molto spesso, altrimenti avrei dubitato di me stesso e sarei andato a cercare conforto dallo psicologo o da Federico Zeri. Sono costantemente inquieto, quello che mi piace oggi non so se mi piacerà ancora domani, ma quando sono di cattivo umore, scarabocchio e il cattivo umore mi passa.

Armando Testa, *Ho sempre cercato la sintesi*, in "Arte e Cronaca", Bari, settembre 1988

… In my posters and ads I've always tried to arrive at a point of synthesis, of expressive impact. I'm sometimes envious of so-called pure art for the way it can play on ambiguities, on the non-defined. This is why in my graphic works that are not strictly designed for advertising I've allowed myself the freedom to play with signs and with the ambiguity of images, amusing myself by freely interpreting the kind of products that are constantly celebrated by the advertising world. In advertising—whether you're talking about a poster, a commercial or a page—one can immediately grasp the real value of a creative idea. On the other hand, with art it's far more difficult to decide on the spot, say among ten paintings by ten different artists, which is the most beautiful. In advertising it is immediately clear who is number one, whereas painting allows more freedom both to the creator and to the critic. I confess that sometimes I've seen myself looking at paintings without being able to judge them immediately. Fortunately this hasn't happened very often, otherwise I would have started doubting myself and I would probably have ended up seeing a shrink or Federico Zeri for comfort. I have this constant restlessness, what I like today I can't say if I'll still like it tomorrow, but then again when I'm in a bad mood I just scribble something down and immediately I feel better.

Armando Testa, "Ho sempre cercato la sintesi," in Arte e Cronaca, *Bari, September 1988*

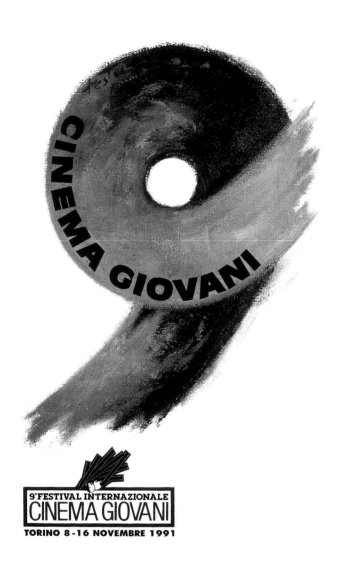

Cinema Giovani 9, 1991

Dito Star, 1990 (*Cinema Giovani 10*, 1992)

Brainstorming, 1985

Lo straniero, 1982

Avventura nell'oltremare, 1980

196

Ho sempre amato la croce per la sua bellezza formale e per la sua forza strutturale al di là del significato religioso che l'accompagna.

Da una ricerca condotta dall'archeologa inglese Miranda Gree, che ha raccolto dati su centinaia di croci appartenenti all'Età del Bronzo e del Ferro, è emerso che la croce è stata usata come simbolo religioso in Europa per 2000 anni prima della nascita di Cristo e molto spesso veniva associata ad un'antica religione basata sul culto del sole. La croce quindi per diversi millenni è stato un forte emblema della religiosità pagana e, proprio per il fatto che era ormai un elemento acquisito nella memoria dell'uomo, è stata facilmente accettata come simbolo della cristianità, simbolo che ha assunto ancora maggior intensità accogliendo su di esso l'immagine veristica del corpo di Cristo. Come grafico sono attratto da tutti i segni semplici che esistono al mondo; la croce è uno di questi e mi affascina soprattutto perché è una forma che consente infinite interpretazioni; dalle soluzioni più essenziali come quella famosissima di Malevič, alle forti espressioni pittoriche di Rainer, alle gigantesche forme scultoree di Richard Serra e molte altre. "Strambando" questo simbolo assoluto, ho cercato di trasformare un segno in emozione, alludendo al capo reclinato di Cristo sulla croce, un'immagine che vive da 2000 anni nella memoria dell'uomo.

Armando Testa, 1991

I've always loved crosses for their formal beauty and their structural strength that goes beyond any religious iconography.
According to a study carried out by the English archaeologist Miranda Gree, who gathered information on hundreds of crosses from the Bronze and Iron Ages, the cross was used as a religious symbol in Europe for 2000 years before the birth of Christ and was often associated with an ancient religion based on the cult of the sun. So for many centuries the cross was a strong emblem of pagan religions and it was probably only because it was an element that had already been assimilated by human memory that it was subsequently easily accepted as symbol of Christianity, a symbol that today has acquired even greater intensity through the realistic image of Christ's body. As a graphic designer I'm attracted by all the simple signs that exist in the world. The cross is one of them. I find it particularly fascinating as a shape that allows for many different interpretations, from the most essential forms like the famous image created by Malevič, to the vivid painted expressions of Rainer, to Richard Serra's huge sculptures and so on. Turning this absolute symbol awry, I've tried to transform a pure sign into emotion, alluding to the inclined head of Christ on the cross, an image that has lived on in our memory for 2000 years.

Armando Testa, *1991*

Segno, 1990

Segno, 1990

Segno, 1990

Elenco delle opere esposte e riprodotte
List of Exhibited and Pictured Works

ICI, 1937
tecnica mista su tela / mixed media on canvas
200x140 cm / 78³/₄"x55¹/₈"
Fondo / Trust Gemma De Angelis Testa, Milano
p. 95

Tea, 1946
manifesto su tela / canvas-mounted poster
140x100 cm / 55¹/₈"x39³/₈"
Fondo / Trust Gemma De Angelis Testa, Milano
p. 96

Martini, 1946
manifesto su tela / canvas-mounted poster
140x100 cm / 55¹/₈"x39³/₈"
Collezione / Collection Armando Testa S.p.A.
p. 97

Superga, 1947
tecnica mista su tela / mixed media on canvas
100x140 cm / 39³/₈"x55¹/₈"
Fondo / Trust Gemma De Angelis Testa, Milano
p. 98-99

Asti Gancia, 1949-50
manifesto su tela / canvas-mounted poster
140x100 cm / 55¹/₈"x39³/₈"
Collezione / Collection Armando Testa S.p.A.
p. 100

Riccadonna, 1948
manifesto su tela / canvas-mounted poster
200x140 cm / 78³/₄"x55¹/₈"
Fondo / Trust Gemma De Angelis Testa, Milano
p. 101

*Serie brindisi, Re Carpano - Vittorio Emanuele II
(Toast Series, King Carpano - Victor Emmanuel II)*,
1949
manifesto su tela / canvas-mounted poster
140x100 cm / 55¹/₈"x39³/₈"
Fondo / Trust Gemma De Angelis Testa, Milano
p. 102

*Serie brindisi, Re Carpano - Cavour (Toast Series,
King Carpano - Cavour)*, 1950
manifesto su tela / canvas-mounted poster
140x100 cm / 55¹/₈"x39³/₈"
Fondo / Trust Gemma De Angelis Testa, Milano
p. 102

*Serie brindisi, Re Carpano - Napoleone (Toast
Series, King Carpano - Napoleon)*, 1950
manifesto su tela / canvas-mounted poster
140x100 cm / 55¹/₈"x39³/₈"

Fondo / Trust Gemma De Angelis Testa, Milano
p. 103

*Serie brindisi, Due Re Carpano (Toast Series, Two
King Carpanos)*, 1949
manifesto a colori fluorescenti su tela /
canvas-mounted fluorescent color poster
200x140 cm / 78³/₄"x55¹/₈"
Fondo / Trust Gemma De Angelis Testa, Milano
p. 104

*Punt e Mes - Gotto (One and a Half - Special
Aperitif Glass)*, 1954
manifesto a colori fluorescenti su tela /
canvas-mounted fluorescent color poster
200x140 cm / 78³/₄"x55¹/₈"
Fondo / Trust Gemma De Angelis Testa, Milano
p. 105

Uno e mezzo (One and a Half), 1960
acrilico su tela / acrylic on canvas
200x140 cm / 78³/₄"x55¹/₈"
Fondo / Trust Gemma De Angelis Testa, Milano
p. 106

Punt e Mes (One and a Half), 1960
manifesto su tela / canvas-mounted poster
200x140 cm / 78³/₄"x55¹/₈"
Fondo / Trust Gemma De Angelis Testa, Milano
p. 106

Punt e Mes (One and a Half), 1960
acrilico su tela / acrylic on canvas
105x77 cm / 41³/₈"x30¹/₄"
Fondo / Trust Gemma De Angelis Testa, Milano
p. 107

Punt e Mes (One and a Half), 1960
acrilico su tela / acrylic on canvas
100x70 cm / 39³/₈"x27¹/₂"
Fondo / Trust Gemma De Angelis Testa, Milano
p. 107

Borsalino, 1954
manifesto su tela / canvas-mounted poster
100x70 cm / 39³/₈"x27¹/₂"
Fondo / Trust Gemma De Angelis Testa, Milano
p. 108

Borsalino, 1954
manifesto su tela / canvas-mounted poster
100x70 cm / 39³/₈"x27¹/₂"
Fondo / Trust Gemma De Angelis Testa,
Milano
p. 108

Borsalino, 1954
manifesto su tela / canvas-mounted poster
100x70 cm / 39$^{3/8}$"x27$^{1/2}$"
Fondo / Trust Gemma De Angelis Testa, Milano
p. 108

Borsalino, 1954
manifesto su tela / canvas-mounted poster
100x70 cm / 39$^{3/8}$"x27$^{1/2}$"
Fondo / Trust Gemma De Angelis Testa, Milano
p. 108

Borsalino, 1954
manifesto su tela / canvas-mounted poster
100x70 cm / 39$^{3/8}$"x27$^{1/2}$"
Fondo / Trust Gemma De Angelis Testa, Milano
p. 109

Facis, 1956
manifesto a colori fluorescenti su tela / canvas-mounted fluorescent color poster
200x70 cm / 78$^{3/4}$"x27$^{1/2}$"
Fondo / Trust Gemma De Angelis Testa, Milano
p. 111

Facis Gardena Cortina, 1956
manifesto a colori fluorescenti su tela / canvas-mounted fluorescent color poster
70x100 cm / 27$^{1/2}$"x39$^{3/8}$"
Collezione / Collection Armando Testa S.p.A.
p. 112

Facis Bernina Misurina, 1956
manifesto a colori fluorescenti su tela / canvas-mounted fluorescent color poster
70x100 cm / 27$^{1/2}$"x39$^{3/8}$"
Collezione / Collection Armando Testa S.p.A.
p. 113

Moto Guzzi (Guzzi Motorcycle), 1954
manifesto a colori fluorescenti su tela / canvas-mounted fluorescent color poster
100x140 cm / 39$^{3/8}$"x55$^{1/8}$"
Fondo / Trust Gemma De Angelis Testa, Milano
p. 115

Teatro del popolo (People's Theater), 1942
bozzetto, tempera su tela / sketch, tempera on canvas
80x60 cm / 31$^{1/2}$"x23$^{5/8}$"
Fondo / Trust Gemma De Angelis Testa, Milano
p. 116

FIOM, 1948
bozzetto, acrilico su tela / sketch, acrylic on canvas
80x60 cm / 31$^{1/2}$"x23$^{5/8}$"
Fondo / Trust Gemma De Angelis Testa, Milano
p. 116

Concorso nazionale caricatura (National Caricature Contest), 1946
bozzetto, tempera su tela / sketch, tempera on canvas
80x60 cm / 31$^{1/2}$"x23$^{5/8}$"
Fondo / Trust Gemma De Angelis Testa, Milano
p. 116

Sirca, 1956
bozzetto, tempera su tela / sketch, tempera on canvas
80x60 cm / 31$^{1/2}$"x23$^{5/8}$"
Fondo / Trust Gemma De Angelis Testa, Milano
p. 116

Caffè Bourbon (Bourbon Coffee), 1958
bozzetto, tecnica mista su tela / sketch, mixed media on canvas
80x60 cm / 31$^{1/2}$"x23$^{5/8}$"
Fondo / Trust Gemma De Angelis Testa, Milano
p. 117

Esso Extra, 1956
bozzetto, tempera su tela / sketch, tempera on canvas
80x60 cm / 31$^{1/2}$"x23$^{5/8}$"
Fondo / Trust Gemma De Angelis Testa, Milano
p. 117

aem, 1955
bozzetto, tempera su tela / sketch, tempera on canvas
80x60 cm / 31$^{1/2}$"x23$^{5/8}$"
Fondo / Trust Gemma De Angelis Testa, Milano
p. 117

XVII Olimpiade (XVII Olympic Games), 1959
bozzetto, tecnica mista su tela / sketch, mixed media on canvas
80x60 cm / 31$^{1/2}$"x23$^{5/8}$"
Fondo / Trust Gemma De Angelis Testa, Milano
p. 117

Elefante Pirelli (Pirelli Elephant), 1954-2000
serigrafia su legno / silk-screen on wood
125x115x3 cm / 49$^{1/4}$"x45$^{1/4}$"x1$^{1/8}$"
Fondo / Trust Gemma De Angelis Testa, Milano
p. 118-119

Elefante Pirelli (Pirelli Elephant), 1954
tempera su legno / tempera on wood
125x115x3 cm / 49$^{1/4}$"x45$^{1/4}$"x1$^{1/8}$"
Fondo / Trust Gemma De Angelis Testa, Milano
copertina / cover

Antonetto, 1960
manifesto su tela / canvas-mounted poster
140x100 cm / 55$^{1/8}$"x39$^{3/8}$"
Fondo / Trust Gemma De Angelis Testa, Milano
p. 120

Beatrix, 1965
manifesto su tela / canvas-mounted poster
200x140 cm / 78$^{3/4}$"x55$^{1/8}$"
Collezione / Collection Armando Testa S.p.A.
p. 121

Peroni, 1968
manifesto su tela / canvas-mounted poster
140x100 cm / 55$^{1/8}$"x39$^{3/8}$"
Fondo / Trust Gemma De Angelis Testa, Milano
p. 122

Stilla, 1966
manifesto su tela / canvas-mounted poster
140x100 cm / 55 1/8"x39 3/8"
Fondo / Trust Gemma De Angelis Testa, Milano
p. 123

Tedoforo (Torchbearer), 1958
manifesto su tela / canvas-mounted poster
140x100 cm / 55 1/8"x39 3/8"
Fondo / Trust Gemma De Angelis Testa, Milano
p. 124

Paulista, 1960
carta dipinta / painted paper
h. 25 cm, Ø 11 cm / 9 7/8" h., 4 5/8" Ø
Fondo / Trust Gemma De Angelis Testa, Milano
p. 126

Caballero e Carmencita (Caballero and Carmencita), 1965
gesso / plaster
2 elementi, h. 25 cm, Ø 11 cm / 2 elements,
9 7/8" h., 4 5/8" Ø
Fondo / Trust Gemma De Angelis Testa, Milano
p. 127, 138

Elefante con mela (Elephant with Apple), 1971
acrilico su tela / acrylic on canvas
100x100 cm / 39 3/8"x39 3/8"
Fondo / Trust Gemma De Angelis Testa, Milano
p. 128

Toro (Bull), 1959
serigrafia su seta / silk-screen print on silk
34x32 cm / 13 3/8"x12 5/8"
Fondo / Trust Gemma De Angelis Testa, Milano
p. 129

Gatto (Cat), 1960
serigrafia su cartoncino / silk-screen print on card
35x32 cm / 13 3/4"x12 5/8"
Fondo / Trust Gemma De Angelis Testa, Milano
p. 129

Gatto (Cat), 1960
serigrafia su legno / silk-screen print on wood
35x35 cm / 13 3/4"x13 3/4"
Fondo / Trust Gemma De Angelis Testa, Milano
p. 129

Aquila americana (American Eagle), 1964
serigrafia su legno / silk-screen print on wood
40x40 cm / 15 3/4"x15 3/4"
Fondo / Trust Gemma De Angelis Testa, Milano
p. 129

Gallina tipografica (Typographic Hen), 1965
serigrafia su seta / silk-screen print on silk
35x35 cm / 13 3/4"x13 3/4"
Fondo / Trust Gemma De Angelis Testa, Milano
p. 130

Forbici (Scissors), 1966
serigrafia su carta d'alluminio / silk-screen print on aluminum foil

42x42 cm / 16 1/2"x16 1/2"
Fondo / Trust Gemma De Angelis Testa, Milano
p. 130

Cane strabico (Cross-Eyed Dog), 1967
serigrafia su seta / silk-screen print on silk
42x42 cm / 16 1/2"x16 1/2"
Fondo / Trust Gemma De Angelis Testa, Milano
p. 130

Gufo (Owl), 1968
serigrafia su seta / silk-screen print on silk
35x35 cm / 13 3/4"x13 3/4"
Fondo / Trust Gemma De Angelis Testa, Milano
p. 130

Cane strabico (Cross-Eyed Dog), 1967
acrilico su tela / acrylic on canvas
100x100 cm / 39 3/8"x39 3/8"
Fondo / Trust Gemma De Angelis Testa, Milano
p. 131

Cane randagio (Stray Dog), 1972
serigrafia su seta / silk-screen print on silk
35x35 cm / 13 3/4"x13 3/4"
Fondo / Trust Gemma De Angelis Testa, Milano
p. 132

Topo rapanello (Mouse Radish), 1973
serigrafia su seta / silk-screen print on silk
35x35 cm / 13 3/4"x13 3/4"
Fondo / Trust Gemma De Angelis Testa, Milano
p. 132

Purosangue (Thoroughbred), 1970
serigrafia su seta / silk-screen print on silk
35x35 cm / 13 3/4"x13 3/4"
Fondo / Trust Gemma De Angelis Testa, Milano
p. 132

Bulldog, 1971
serigrafia su seta / silk-screen print on silk
35x35 cm / 13 3/4"x13 3/4"
Fondo / Trust Gemma De Angelis Testa, Milano
p. 132

Merlo con verme (Blackbird with Worm), 1969
serigrafia su seta / silk-screen print on silk
35x35 cm / 13 3/4"x13 3/4"
Fondo / Trust Gemma De Angelis Testa, Milano
p. 133

Ritratto di giovane porco (Portrait of a Young Pig), 1969
serigrafia su seta / silk-screen print on silk
35x35 cm / 13 3/4"x13 3/4"
Fondo / Trust Gemma De Angelis Testa, Milano
p. 133

Bruco allarmato (Allarmed Maggot), 1974
serigrafia su seta / silk-screen print on silk
35x35 cm / 13 3/4"x13 3/4"
Fondo / Trust Gemma De Angelis Testa, Milano
p. 133

Manca un pelo (One Hair Missing), 1975

serigrafia su seta / silk-screen print on silk
35x35 cm / 13 3/4"x13 3/4"
Fondo / Trust Gemma De Angelis Testa, Milano
p. 133

Baco da corda (Rope-Worm), 1976
serigrafia su seta / silk-screen print on silk
35x35 cm / 13 3/4"x13 3/4"
Fondo / Trust Gemma De Angelis Testa, Milano
p. 134

Marabù dall'alto Kenia (Marabu of Northern Kenya), 1977
serigrafia su seta / silk-screen print on silk
35x35 cm / 13 3/4"x13 3/4"
Fondo / Trust Gemma De Angelis Testa, Milano
p. 134

Tricheco (Walrus), 1978
serigrafia su legno / silk-screen print on wood
35x35 cm / 13 3/4"x13 3/4"
Fondo / Trust Gemma De Angelis Testa, Milano
p. 134

Cane da tabacco (Tobacco Dog), 1979
serigrafia su seta / silk-screen print on silk
35x35 cm / 13 3/4"x13 3/4"
Fondo / Trust Gemma De Angelis Testa, Milano
p. 134

Ritratto d'ignoto (Unidentified Portrait), 1980
serigrafia su seta / silk-screen print on silk
35x35 cm / 13 3/4"x13 3/4"
Fondo / Trust Gemma De Angelis Testa, Milano
p. 135

Aquila artritica (Arthritic Eagle), 1982
serigrafia su tessuto / silk-screen print on fabric
35x35 cm / 13 3/4"x13 3/4"
Fondo / Trust Gemma De Angelis Testa, Milano
p. 135

Ippopotamo innamorato (Hippo in Love), 1982
serigrafia su legno / silk-screen print on wood
35x35 cm / 13 3/4"x13 3/4"
Fondo / Trust Gemma De Angelis Testa, Milano
p. 135

Cavallo che ride cinese (Chinese Laughing Horse), 1982
serigrafia su legno / silk-screen print on wood
35x35 cm / 13 3/4"x13 3/4"
Fondo / Trust Gemma De Angelis Testa, Milano
p. 135

Calamaio (Inkpot), 1972
ceramica / ceramic
19x12x14 cm / 7 1/2"x4 3/4"x5 1/2"
Fondo / Trust Gemma De Angelis Testa, Milano
p. 136

Cono Sammontana (Sammontana Cone), 1989-90
studio per una grande scultura basata sul marchio Sammontana, polistirolo
study for a large sculpture based on the Sammontana logo, styrofoam

35x24x24 cm / 13$^{3/4}$”x9$^{1/2}$”x9$^{1/2}$”
Fondo / Trust Gemma De Angelis Testa, Milano
p. 136

Stobbia, 1955
ceramica / ceramic
18x23x18 cm / 7$^{1/8}$”x9”x7$^{1/8}$”
Fondo / Trust Gemma De Angelis Testa, Milano
p. 136

Mano (Hand), 1971
ceramica rossa / red ceramic
17x11x11 cm / 6$^{3/4}$”x4$^{1/4}$”x4$^{1/4}$”
Fondo / Trust Gemma De Angelis Testa, Milano
p. 137

Mano (Hand), 1972
ceramica bianca / white ceramic
9x13x14 cm / 3$^{1/2}$”x5$^{1/8}$”x5$^{1/2}$”
Fondo / Trust Gemma De Angelis Testa, Milano
p. 137

Mano (Hand), 1972
ceramica verde / green ceramic
17x18x12 cm / 6$^{3/4}$”x7$^{1/8}$”x4$^{3/4}$”
Fondo / Trust Gemma De Angelis Testa, Milano
p. 137

Papalla, 1966
gesso / plaster
h. 13 cm / 5$^{1/8}$” h.
Fondo / Trust Gemma De Angelis Testa, Milano
p. 138

Pippo, 1966-67
poliuretano espanso / polyurethane foam
130x220x100 cm / 51$^{1/8}$”x86$^{5/8}$”x39$^{3/8}$”
Collezione / Collection Armando Testa S.p.A.
p. 139

Humor Graphic. Il potere (The Power), 1975
tempera e collage su cartoncino / tempera and
collage on card
70,5x51 cm / 27$^{3/4}$”x20”
Collezione / Collection Luciano Consigli,
Milano
p. 140

Humor Graphic. Escatologic, 1976
tempera su cartoncino / tempera on card
70x50 cm / 27$^{1/2}$”x19$^{5/8}$”
Collezione / Collection Luciano Consigli,
Milano
p. 141

Humor Graphic. Escatologic, 1976
tempera su cartoncino / tempera on card
70x50 cm / 27$^{1/2}$”x19$^{5/8}$”
Collezione / Collection Luciano Consigli,
Milano
p. 141

Humor Graphic. Il segno (The Sign), 1981
tempera e pennarello su cartoncino grigio /
tempera and felt point on grey card
69x50,5 cm / 27$^{1/8}$”x19$^{7/8}$”

Collezione / Collection Luciano Consigli, Milano
p. 141

Humor Graphic. Il tempo (The Time), 1989
tempera su cartoncino / tempera on card
70x51, 5 cm / 27$^{1/2}$”x20$^{1/4}$”
Collezione / Collection Luciano Consigli,
Milano
p. 141

Humor Graphic. Alfabeta (Alpha-Beta), 1982
tempera su carta su cartone / tempera on paper
on cardboard
70x50 cm / 27$^{1/2}$”x19$^{5/8}$”
Collezione / Collection Luciano Consigli,
Milano
p. 142

Humor Graphic. Alfabeta (Alpha-Beta), 1982
tempera su cartoncino / tempera on card
70x50 cm / 27$^{1/2}$”x19$^{5/8}$”
Collezione / Collection Luciano Consigli,
Milano
p. 142

Humor Graphic. Il segno (The Sign), 1982
tempera su carta su cartone / tempera on paper
on cardboard
70x50 cm / 27$^{1/2}$”x19$^{5/8}$”
Fondo / Trust Gemma De Angelis Testa, Milano
p. 142

Humor Graphic. Alfabeta (Alpha-Beta), 1982
tempera su cartoncino / tempera on card
70x50 cm / 27$^{1/2}$”x19$^{5/8}$”
Fondo / Trust Gemma De Angelis Testa, Milano
p. 142

Humor Graphic. Kafka, 1983
tempera su cartoncino / tempera on card
70x50 cm / 27$^{1/2}$”x19$^{5/8}$”
Collezione / Collection Luciano Consigli,
Milano
p. 143

Humor Graphic. Cibus, 1990
fotografia b/n su cartone / b/w photograph on
cardboard
68,3x51 cm / 26$^{7/8}$”x20”
Collezione / Collection Luciano Consigli,
Milano
p. 143

Humor Graphic. Ritus, 1991
tempera su cartoncino / tempera on card
50x35 cm / 19$^{5/8}$”x13$^{3/4}$”
Collezione / Collection Luciano Consigli,
Milano
p. 143

Humor Graphic. Ritus, 1991
tempera su cartoncino / tempera on card
50x33,5 cm / 19$^{5/8}$”x19$^{5/8}$”
Collezione / Collection Luciano Consigli,
Milano
p. 143

Humor Graphic. Magia (Magic), 1984
tecnica mista su cartone / mixed media on cardboard
70,5x50,5 cm / 27³/₄"x19⁷/₈"
Collezione / Collection Luciano Consigli, Milano
p. 144

Carosello, 1964-1972

Carpano, Punt e Mes, 1964
carosello b/n / b/w carosello
p. 147

Lavazza, Paulista, 1964
carosello b/n / b/w carosello
p. 148

Lavazza, Caballero e Carmencita (Lavazza, Caballero and Carmencita), 1968
carosello b/n / b/w carosello
p. 148

Alimenti Sasso (Sasso Foods), 1964
carosello b/n / b/w carosello
p. 149

Olio Sasso (Sasso Oil), 1968
carosello b/n / b/w carosello
p. 149

Philco, Papalla, 1966
carosello b/n / b/w carosello
p. 150

Saiwa, Wafer (Saiwa Wafers), 1966
carosello b/n / b/w carosello
p. 150

Perugina, Caramelle Don (Perugina Don Candies), 1967
carosello b/n / b/w carosello
p. 151

Perugina, Caramelle Don (Perugina Don Candies), 1967
film a colori / color film
p. 151

Agnesi, Pasta (Agnesi Pasta), 1968
carosello b/n / b/w carosello
p. 152

Johnson, Cera GloCò (Johnson GloCò Wax), 1968
carosello b/n / b/w carosello
p. 152

Fater Lines, 1969
carosello b/n / b/w carosello
p. 153

Peroni, 1972
carosello b/n / b/w carosello
p. 154

Film / Films, 1979-1986

San Pellegrino, Aranciata (San Pellegrino Orange Soda), 1979
film a colori / color film
p. 154

Sip, 1984
film a colori / color film
p. 155

San Pellegrino, Bitter, 1986
film a colori / color film
p. 155

Miscela Lavazza (Lavazza Blend), 1959
manifesto su tela / canvas-mounted poster
100x70 cm / 39³/₈"x27¹/₂"
Fondo / Trust Gemma De Angelis Testa, Milano
non esposto / not exhibited
p. 157

Paulista, 1960
manifesto su tela / canvas-mounted poster
100x70 cm / 39³/₈"x27¹/₂"
Fondo / Trust Gemma De Angelis Testa, Milano
non esposto / not exhibited
p. 157

Paulista, 1960
bozzetto, tempera su tela / sketch, tempera on canvas
80x60 cm / 31¹/₂"x23⁵/₈"
Fondo / Trust Gemma De Angelis Testa, Milano
p. 158

Paulista, 1962
manifesto su tela / canvas-mounted poster
100x70 cm / 39³/₈"x27¹/₂"
Fondo / Trust Gemma De Angelis Testa, Milano
non esposto / not exhibited
p. 158

Paulista, 1962
manifesto su tela / canvas-mounted poster
100x70 cm / 39³/₈"x27¹/₂"
Fondo / Trust Gemma De Angelis Testa, Milano
non esposto / not exhibited
p. 158

Paulista, 1960
bozzetto, tempera e collage su cartoncino / sketch, tempera and collage on card
70x50 cm / 27¹/₂"x19⁵/₈"
Fondo / Trust Gemma De Angelis Testa, Milano
p. 158

Tazzina Paulista (Paulista Espresso Cup), 1960
ceramica / ceramic
h. 8 cm, Ø 12 cm / 3¹/₈" h., 4³/₄" Ø
Fondo / Trust Gemma De Angelis Testa, Milano
p. 159

Paulista, 1966
manifesto su tela / canvas-mounted poster

100x70 cm / 38³/₈"x27¹/₂"
Fondo / Trust Gemma De Angelis Testa, Milano
non esposto / not exhibited
p. 160

Televisore (TV Set), 1980
fotografia a colori su alluminio / color photograph on aluminum
100x136x2 cm / 39¹/₈"x53¹/₂"x³/₄"
Fondo / Trust Gemma De Angelis Testa, Milano
p. 163

Scala stuzzicante (Tantalizing Staircase), 1980
fotografia a colori su alluminio / color photograph on aluminum
47x67x2 cm / 18¹/₂"x26³/₈"x³/₄"
Fondo / Trust Gemma De Angelis Testa, Milano
p. 164

Colonna di gorgonzola (Gorgonzola Column), 1980
fotografia a colori su alluminio / color photograph on aluminum
100x136x2 cm / 39¹/₈"x53¹/₂"x³/₄"
Fondo / Trust Gemma De Angelis Testa, Milano
p. 165

Invito al party (Party Invitation), 1980
fotografia a colori su alluminio / color photograph on aluminum
47x67x2 cm / 18¹/₂"x26³/₈"x³/₄"
Fondo / Trust Gemma De Angelis Testa, Milano
p. 166

Amanti (Lovers), 1985
fotografia a colori su alluminio / color photograph on aluminum
47x67x2 cm / 18¹/₂"x26³/₈"x³/₄"
Fondo / Trust Gemma De Angelis Testa, Milano
p. 167

Spadaccini infiammati (Flaming Blades), 1987
fotografia a colori su alluminio / color photograph on aluminum
47x67x2 cm / 18¹/₂"x26³/₈"x³/₄"
Fondo / Trust Gemma De Angelis Testa, Milano
p. 168

Elefante (Elephant), 1986
fotografia a colori su alluminio / color photograph on aluminum
47x67x2 cm / 18¹/₂"x26³/₈"x³/₄"
Fondo / Trust Gemma De Angelis Testa, Milano
p. 169

Espremiamoci di più (One More Squeeze), 1991
fotografia a colori su alluminio / color photograph on aluminum
47x67x2 cm / 18¹/₂"x26³/₈"x³/₄"
Fondo / Trust Gemma De Angelis Testa, Milano
p. 170

Non ti fidar di un bacio a mezzanotte (Never Trust a Midnight Kiss), 1990
fotografia a colori su alluminio / color photograph on aluminum
47x67x2 cm / 18¹/₂"x26³/₈" x³/₄"

Fondo / Trust Gemma De Angelis Testa, Milano
p. 171

Spaghetti su tela (Spaghetti on Canvas), 1991
fotografia a colori su alluminio / color
photograph on aluminum
100x136x2 cm / 39³/⁸"x53¹/²"x³/⁴"
Fondo / Trust Gemma De Angelis Testa,
Milano
p. 172

Nocero umbro, 1991
fotografia a colori su alluminio / color
photograph on aluminum
100x136x2 cm / 39³/⁸"x53¹/²"x³/⁴"
Fondo / Trust Gemma De Angelis Testa, Milano
p. 173

Marchi / Logos, 1952-1992

Borgosesia, 1952
marchio / logo
p. 174

Facis, 1954
marchio / logo
p. 174

Lana Gavanardo, 1956
marchio / logo
p. 174

Agenzia Testa, 1960
marchio / logo
p. 174

Testa International, 1980
marchio / logo
p. 174

Alimenti Sasso, 1964
marchio / logo
p. 174

Plast, 1969
marchio / logo
p. 174

Salone della Montagna, 1972
marchio / logo
p. 174

Enciclopedia della stampa, 1976
marchio / logo
p. 174

Agrati, 1980
marchio / logo
p. 174

Urama, 1980
marchio / logo
p. 174

Expo Arte, 1981

marchio / logo
p. 174

Cassa di Risparmio di Reggio Emilia, 1983
marchio / logo
p. 175

La Rotonda di Saronno, 1983
marchio / logo
p. 175

Banca Nazionale del Lavoro, 1984
marchio / logo
p. 175

La Pubblicità nella Civiltà Urbana, 1984
progetto di identità visiva / visual image project
p. 175

Pubbliche Assistenze, 1984
progetto di identità visiva / visual image project
p. 175

Torino Ufficio, 1985
progetto di identità visiva / visual image project
p. 175

Castello di Rivoli, 1986
marchio / logo
p. 175

I Punti verdi a Torino, 1986
progetto di identità visiva / visual image project
p. 175

Salone del Libro Torino, 1988
marchio / logo
p. 175

I Bugatti, 1989
progetto di identità visiva / visual image project
p. 175

Po, 1989
progetto di identità visiva / visual image project
p. 175

Profilo Italia, 1990
progetto di identità visiva / visual image project
p. 175

Museo dell'Automobile, 1990
marchio / logo
p. 175

Torino '90, 1990
progetto di identità visiva / visual image project
p. 175

Neuroradiologia, 1991
progetto di identità visiva / visual image project
p. 175

Uomo Architettura Città, 1992
progetto di identità visiva / visual image project
p. 175

Copertine per riviste, libri e cataloghi
Covers for Magazines, Books and Catalogues,
1959-1987

Linea Grafica, 1959
p. 176

Successo, 1968
p. 176

L'Ufficio Moderno, 1968
p. 176

L'Ufficio Moderno, 1967
p. 176

Linea Grafica, 1970
p. 177

L'Ufficio Moderno, 1972
p. 177

L'Ufficio Moderno, 1973
p. 177

L'assedio del futuro, 1977
p. 177

Pirovano, 1987
p. 177

Armando Testa, 1987
p. 177

Dita (performance) (Fingers - Performance), 1975
fotografia b/n / b/w photograph
125x195 cm / 49$^{3/4}$"x76$^{3/4}$"
Fondo / Trust Gemma De Angelis Testa, Milano
p. 178

Dita (performance) (Fingers - Performance), 1975
fotografia b/n / b/w photograph
125x195 cm / 49$^{3/4}$"x76$^{3/4}$"
Fondo / Trust Gemma De Angelis Testa, Milano
p. 179

Tremal Naik, 1990
acrilico su tela /acrylic on canvas
200x140 cm / 78$^{3/4}$"x55$^{1/8}$"
Fondo / Trust Gemma De Angelis Testa, Milano
p. 180

Senza titolo (Untitled), 1991
acrilico su tela / acrylic on canvas
200x140 cm / 78$^{3/4}$"x55$^{1/8}$"
Fondo / Trust Gemma De Angelis Testa,
Milano
p. 181

Senza titolo (Untitled), 1984
acrilico su tela / acrylic on canvas
140x100 cm / 55$^{1/8}$"x39$^{3/8}$"
Fondo / Trust Gemma De Angelis Testa,
Milano
p. 182

Senza titolo (I) (Untitled - I), 1990
acrilico su tela / acrylic on canvas
193,5x137,5x5 cm / 76$^{1/8}$"x54 $^{1/8}$"x2"
Fondo / Trust Gemma De Angelis Testa, Milano
p. 183

Senza titolo (8) (Untitled - 8), 1990
acrilico su tela / acrylic on canvas
193,5x137,5x5 cm / 76$^{1/8}$"x54$^{1/8}$"x2"
Fondo / Trust Gemma De Angelis Testa, Milano
p. 184

Senza titolo (O) (Untitled - O), 1990
acrilico su tela / acrylic on canvas
193,5x137,5x5 cm / 76$^{1/8}$"x54$^{1/8}$"x2"
Fondo / Trust Gemma De Angelis Testa, Milano
p. 185

Armadio Y (Wardrobe Y), 1971
legno dipinto / painted wood
218x208x50 cm / 85$^{3/4}$"x81$^{7/8}$"x19$^{5/8}$"
Fondo / Trust Gemma De Angelis Testa, Milano
p. 186

Sedia AT / AT Chair, 1990
legno / wood
93x45x55 cm / 36$^{5/8}$"x17$^{3/4}$"x21$^{5/8}$"
Fondo / Trust Gemma De Angelis Testa, Milano
p. 187

Amnesty International, 1979
bozzetto, tecnica mista su cartoncino /sketch,
mixed media on card
49,5x35 cm / 19$^{1/2}$"x13$^{3/4}$"
Fondo / Trust Gemma De Angelis Testa, Milano
p. 188

Centro antiveleni (Poison Antidote Center), 1986
bozzetto, tempera su tela cartonata / sketch,
tempera on cardboard canvas
60,5x40 cm / 23$^{3/4}$"x15$^{3/4}$"
Fondo / Trust Gemma De Angelis Testa, Milano
p. 188

Il mondo delle torri (The World of Towers), 1990
bozzetto, tecnica mista su carta / sketch, mixed
media on paper
51x37 cm / 20"x14$^{1/2}$"
Collezione / Collection Giuliana Rovero-Tonetto,
Milano
p. 188

Il mondo delle torri (The World of Towers), 1990
bozzetto, acrilico e collage su cartoncino /
sketch, acrylic and collage on card
70x49,5 cm / 27$^{1/2}$"x19$^{1/2}$"
Fondo / Trust Gemma De Angelis Testa, Milano
p. 188

Giovanna d'Arco (Joan of Arc), 1989
bozzetto, gesso dipinto su tela cartonata /
model, painted plaster on cardboard canvas
39x26 cm / 15$^{3/8}$"x10$^{1/4}$"
Fondo / Trust Gemma De Angelis Testa,
Milano
p. 189

Giovanna d'Arco (Joan of Arc), 1989
manifesto su tela / canvas-mounted poster
100x70 cm / 39$^{3/8}$"x27$^{1/2}$"
Fondo / Trust Gemma De Angelis Testa, Milano
p. 189

Il dissenso culturale (Cultural Dissent), 1978
manifesto su tela / canvas-mounted poster
100x70 cm / 39$^{3/8}$"x27$^{1/2}$"
Fondo / Trust Gemma De Angelis Testa, Milano
p. 191

*Cinema Giovani 9 (9th Young Film makers
Festival)*, 1991
manifesto su tela / canvas-mounted poster
100x70 cm / 39$^{3/8}$"x27$^{1/2}$"
Fondo / Trust Gemma De Angelis Testa, Milano
p. 193

Dito Star, 1990 *(Cinema Giovani 10*, 1992)
Star Finger, 1990 *(10th Young Film makers
Festival*, 1992)
acrilico su tela / acrylic on canvas
100x70 cm / 39$^{3/8}$"x27$^{1/2}$"
Fondo / Trust Gemma De Angelis Testa, Milano
p. 193

Brainstorming, 1985
acrilico su tela / acrylic on canvas
200x140x7 cm / 78$^{3/4}$"x55$^{1/8}$"x2$^{3/4}$"
Fondo / Trust Gemma De Angelis Testa, Milano
p. 194

Lo straniero (The Stranger), 1982
acrilico su tela /acrylic on canvas
140x200 cm / 55$^{1/8}$"x78$^{3/4}$"
Fondo / Trust Gemma De Angelis Testa, Milano
p. 195

Avventura nell'oltremare (Overseas Adventure), 1980
acrilico su tela / acrylic on canvas
200x140 cm / 78$^{3/4}$"x55$^{1/8}$"
Collezione Antonella Testa (figlia di Armando
Testa)
Collection Antonella Testa (Armando Testa's
daughter)
p. 196

Segno (Sign), 1990
legno dorato, acrilico su cartone / gold-leafed
wood, acrylic on cardboard
100x70x5 cm / 39$^{3/8}$"x27$^{1/2}$"x2"
Fondo / Trust Gemma De Angelis Testa, Milano
p. 198

Segno (Sign), 1990
acrilico su tela / acrylic on canvas
100x70 cm / 39$^{3/8}$"x27$^{1/2}$"
Fondo / Trust Gemma De Angelis Testa, Milano
p. 199

Segno (Sign), 1990
acrilico su tela / acrylic on canvas
100x70 cm / 39$^{3/8}$"x27$^{1/2}$"
Fondo / Trust Gemma De Angelis Testa, Milano
p. 199

Elenco delle opere esposte e non riprodotte
List of Exhibited and not Pictured Works

Torino mostre e congressi (Turin Exhibition and Conference Center), 1947
bozzetto, tempera su tela / sketch, tempera on canvas
80x60 cm / 31¹ᐟ²"x23⁵ᐟ⁸"
Fondo / Trust Gemma De Angelis Testa, Milano

Riccadonna, 1948
bozzetto, tecnica mista su tela / sketch, mixed media on canvas
80x60 cm / 31¹ᐟ²"x23⁵ᐟ⁸"
Fondo / Trust Gemma De Angelis Testa, Milano

Serie brindisi, Re Carpano - Vittorio Emanuele II (Toast Series, King Carpano - Victor Emmanuel II), 1949
bozzetto, tempera su tela / sketch, tempera on canvas
80x60 cm / 31¹ᐟ²"x23⁵ᐟ⁸"
Fondo / Trust Gemma De Angelis Testa, Milano

S. Vincent, 1950
bozzetto, tecnica mista su tela / sketch, mixed media on canvas
80x60 cm / 31¹ᐟ²"x23⁵ᐟ⁸"
Fondo / Trust Gemma De Angelis Testa, Milano

Serie brindisi, Re Carpano - Napoleone (Toast Series, King Carpano - Napoleon), 1950
bozzetto, tempera su tela / sketch, tempera on canvas
80x60 cm / 31¹ᐟ²"x23⁵ᐟ⁸"
Fondo / Trust Gemma De Angelis Testa, Milano

Serie brindisi, Re Carpano - Verdi (Toast Series, King Carpano - Verdi), 1951
manifesto su tela / canvas-mounted poster
140x100 cm / 55¹ᐟ⁸"x39³ᐟ⁸"
Fondo / Trust Gemma De Angelis Testa, Milano

Carleve' ed Turin (Ribota piemunteisa) (Turin Carnival - Piedmontese Ribota), 1954
bozzetto, tempera su tela / sketch, tempera on canvas
80x60 cm / 31¹ᐟ²"x23⁵ᐟ⁸"
Fondo / Trust Gemma De Angelis Testa, Milano

Pirelli. Artiglia l'asfalto (Pirelli. Clawing the Asphalt), 1954
bozzetto, tempera su tela / sketch, tempera on canvas
60x80 cm / 23⁵ᐟ⁸"x31¹ᐟ²"
Fondo / Trust Gemma De Angelis Testa, Milano

Stobbia, 1955
bozzetto, tempera su tela / sketch, tempera on canvas
80x60 cm / 31¹ᐟ²"x23⁵ᐟ⁸"
Fondo / Trust Gemma De Angelis Testa, Milano

Punt e Mes (One and a Half), 1957
bozzetto, acrilico su tela / sketch, acrylic on canvas
80x60 cm / 31¹ᐟ²"x23⁵ᐟ⁸"

L'Ufficio Moderno (The Modern Office), 1958
bozzetto per la copertina della rivista, tempera su tela
sketch for magazine cover, tempera on canvas
80x60 cm / 31¹ᐟ²"x23⁵ᐟ⁸"
Fondo / Trust Gemma De Angelis Testa, Milano

Antonetto, 1960
bozzetto, tempera su tela / sketch, tempera on canvas
80x60 cm / 31¹ᐟ²"x23⁵ᐟ⁸"
Fondo / Trust Gemma De Angelis Testa, Milano

Paulista, 1960-1980
bozzetto, tempera e collage su cartoncino / sketch, tempera and collage on card
64x49 cm / 25¹ᐟ⁴"x19¹ᐟ⁴"
Fondo / Trust Gemma De Angelis Testa, Milano

Perugina, Caramelle Don (Perugina Don Candies), 1967
cartoncino colorato, legno di balsa dipinto / color card, painted balsa wood
11x7,5x4,3 cm / 4³ᐟ⁸"x3"x1⁵ᐟ⁸"
Collezione / Collection Andrea Armagni Elda De Marchis, Torino

Donna Zucca (Zucca Woman), 1968
manifesto su tela / canvas-mounted poster
100x140 cm / 39³ᐟ⁸"x55¹ᐟ⁸"
Collezione / Collection Armando Testa S.p.A.

Purosangue (Thoroughbred), 1970
acrilico e matita su tela / acrylic and pencil on canvas
100x100 cm / 39³ᐟ⁸"x39³ᐟ⁸"
Fondo / Trust Gemma De Angelis Testa, Milano

Armadio X (Wardrobe X), 1971
legno dipinto / painted wood
218x150x50 cm / 85³ᐟ⁴"x59"x19⁵ᐟ⁸"
Fondo / Trust Gemma De Angelis Testa, Milano

Bulldog, 1971
acrilico su tela / acrylic on canvas
100x100 cm / 39$^{3/8}$"x39$^{3/8}$"
Fondo / Trust Gemma De Angelis Testa, Milano

La mela (Apple), 1974
fotografia a colori su alluminio / color
photograph on aluminum
47x67x2 cm / 18$^{1/2}$"x26$^{3/8}$"x$^{3/4}$"
Fondo / Trust Gemma De Angelis Testa, Milano

Dita (performance) (Fingers - Performance), 1975
fotografia b/n / b/w photograph
125x195 cm / 49$^{3/4}$"x76$^{3/4}$"
Fondo / Trust Gemma De Angelis Testa, Milano

Dita (performance) (Fingers - Performance), 1975
fotografia b/n / b/w photograph
125x195 cm / 49$^{3/4}$"x76$^{3/4}$"
Fondo / Trust Gemma De Angelis Testa, Milano

Marabù dell'alto Kenia (Marabu of Northern Kenya), 1977
acrilico su tela / acrylic on canvas
100x100 cm / 39$^{3/8}$"x39$^{3/8}$"
Fondo / Trust Gemma De Angelis Testa, Milano

Il dissenso culturale (Cultural Dissent), 1978
bozzetto, disegno all'aerografo e tempera su
cartone e carta fotografica
sketch, airbrush drawing and tempera on
cardboard and photographic paper
51x36 cm / 20"x14$^{1/8}$"
Collezione / Collection Andrea Armagni Elda
De Marchis, Torino

Paraflu, 1978
manifesto su tela / canvas-mounted poster
100x140 cm / 39$^{3/8}$"x55$^{1/8}$"
Collezione / Collection Armando Testa S.p.A.

La poltrona (Armchair), 1978
fotografia a colori su alluminio / color
photograph on aluminum
47x67x2 cm / 18$^{1/2}$"x26$^{3/8}$"x$^{3/4}$"
Fondo / Trust Gemma De Angelis Testa, Milano

Tricheco (Walrus), 1978
bozzetto, tecnica mista su legno / sketch, mixed
media on wood
35x35 cm / 13$^{3/4}$"x13$^{3/4}$"
Fondo / Trust Gemma De Angelis Testa, Milano

Amnesty International, 1979
manifesto su tela / canvas-mounted poster
100x70 cm / 39$^{3/8}$"x27$^{1/2}$"
Fondo / Trust Gemma De Angelis Testa, Milano

Cane da tabacco (Tobacco Dog), 1979
acrilico su tela / acrylic on canvas
100x100 cm / 39$^{3/8}$"x39$^{3/8}$"
Fondo / Trust Gemma De Angelis Testa, Milano

Montagne (Mountains), 1979
fotografia a colori su alluminio / color
photograph on aluminum

47x67x2 cm / 18$^{1/2}$"x26$^{3/8}$"x$^{3/4}$"
Fondo / Trust Gemma De Angelis Testa, Milano

Agrati, 1980
acrilico su tela / acrylic on canvas
140x100 cm / 55$^{1/8}$"x39$^{3/8}$"
Fondo / Trust Gemma De Angelis Testa, Milano

Mittente arrabbiato (Angry Sender), 1980
fotografia a colori su alluminio / color
photograph on aluminum
47x67x2 cm / 18$^{1/2}$"x26$^{3/8}$"x$^{3/4}$"
Fondo / Trust Gemma De Angelis Testa, Milano

Ritratto di ignoto (Unidentified Portrait), 1980
acrilico su tela / acrylic on canvas
100x100 cm / 39$^{3/8}$"x39$^{3/8}$"
Fondo / Trust Gemma De Angelis Testa, Milano

Tavolo con scarpine (Table with Little Shoes), 1980
fotografia a colori su alluminio / color
photograph on aluminum
47x67x2 cm / 18$^{1/2}$"x26$^{3/8}$"x$^{3/4}$"
Fondo / Trust Gemma De Angelis Testa, Milano

Tavolo riservato (Reserved Table), 1980
fotografia a colori su alluminio / color
photograph on aluminum
47x67x2 cm / 18$^{1/2}$"x26$^{3/8}$"x$^{3/4}$"
Fondo / Trust Gemma De Angelis Testa, Milano

Anche l'occhio vuole la sua parte (The Eye Must Have Its Share), 1981
fotografia a colori su alluminio / color
photograph on aluminum
47x67x2 cm / 18$^{1/2}$"x26$^{3/8}$"x$^{3/4}$"
Fondo / Trust Gemma De Angelis Testa, Milano

Angioletto (Little Angel), 1982
fotografia a colori su alluminio / color
photograph on aluminum
47x67x2 cm / 18$^{1/2}$"x26$^{3/8}$"x$^{3/4}$"
Fondo / Trust Gemma De Angelis Testa, Milano

Aquila artritica (Arthritic Eagle), 1982
bozzetto, tecnica mista su cartoncino / sketch,
mixed media on card
35x35 cm / 13$^{3/4}$"x13$^{3/4}$"
Fondo / Trust Gemma De Angelis Testa, Milano

Ippopotamo innamorato (Hippo in Love), 1982
bozzetto, tecnica mista su legno / sketch, mixed
media on wood
35x35 cm / 13$^{3/4}$"x13$^{3/4}$"
Fondo / Trust Gemma De Angelis Testa, Milano

Cavallo che ride cinese (Chinese Laughing Horse), 1982
bozzetto, tecnica mista su cartoncino /sketch,
mixed media on card
35x35 cm / 13$^{3/4}$"x13$^{3/4}$"
Fondo / Trust Gemma De Angelis Testa, Milano

Coccodrillo marinato (Marinated Crocodile), 1984
fotografia a colori su alluminio / color
photograph on aluminum

47x67x2 cm / 18$^{1/2}$"x26$^{3/8}$"x$^{3/4}$"
Fondo / Trust Gemma De Angelis Testa, Milano

Industrial design, 1985
fotografia a colori su alluminio / color
photograph on aluminum
47x67x2 cm / 18$^{1/2}$"x26$^{3/8}$"x$^{3/4}$"
Fondo / Trust Gemma De Angelis Testa, Milano

Centro antiveleni (Poison Antidote Center), 1986
manifesto su tela / canvas-mounted poster
100x70 cm / 39$^{3/8}$"x27$^{1/2}$"
Fondo / Trust Gemma De Angelis Testa, Milano

Isola di breakfast (Breakfast Island), 1986
fotografia a colori su alluminio / color
photograph on aluminum
47x67x2 cm / 18$^{1/2}$"x26$^{3/8}$"x$^{3/4}$"
Fondo / Trust Gemma De Angelis Testa, Milano

Stallone silvestre (Sylvan Stud), 1986
fotografia a colori su alluminio / color
photograph on aluminum
47x67x2 cm / 18$^{1/2}$"x26$^{3/8}$"x$^{3/4}$"
Fondo / Trust Gemma De Angelis Testa, Milano

Sogliola siberiana (Siberian Sole), 1987
fotografia a colori su alluminio / color
photograph on aluminum
47x67x2 cm / 18$^{1/2}$"x26$^{3/8}$"x$^{3/4}$"
Fondo / Trust Gemma De Angelis Testa, Milano

Vedova allegra a Timbuctù (The Merry Widow in Timbuctu), 1987
fotografia a colori su alluminio / color
photograph on aluminum
47x67x2 cm / 18$^{1/2}$"x26$^{3/8}$"x$^{3/4}$"
Fondo / Trust Gemma De Angelis Testa, Milano

Saluti da Capri (Greetings from Capri), 1988
fotografia a colori su alluminio / color
photograph on aluminum
47x67x2 cm / 18$^{1/2}$"x26$^{3/8}$"x$^{3/4}$"
Fondo / Trust Gemma De Angelis Testa, Milano

Icaro (Icarus), 1988
fotografia a colori su alluminio / color
photograph on aluminum
47x67x2 cm / 18$^{1/2}$"x26$^{3/8}$"x$^{3/4}$"
Fondo / Trust Gemma De Angelis Testa, Milano

Gita domenicale (Sunday Outing), 1988
fotografia a colori su alluminio / color
photograph on aluminum
47x67x2 cm / 18$^{1/2}$"x26$^{3/8}$"x$^{3/4}$"
Fondo / Trust Gemma De Angelis Testa, Milano

Modellino edificio "Armando Testa S.p.A.", Torino (Building Model "Armando Testa S.p.A.," Turin), 1990
modellino / model
20x82x21,5 cm / 7 7/8"x32 1/4"x8 1/2"
Collezione / Collection Armando Testa S.p.A.

Il mondo delle torri (The World of Towers), 1990
manifesto su tela / canvas-mounted poster

100x70 cm / 39³/₈"x27¹/₂"
Fondo / Trust Gemma De Angelis Testa, Milano

Cinema Giovani 9 (9th Young Film makers Festival), 1991
bozzetto, acrilico su tela / sketch, acrylic on canvas
80x60 cm / 31¹/₂"x23⁵/₈"
Fondo / Trust Gemma De Angelis Testa, Milano

Non anguriarmi (Stop Twisting My Melon), 1991
fotografia a colori su alluminio / color photograph on aluminum
47x67x2 cm / 18¹/₂"x26³/₈"x³/₄"
Fondo / Trust Gemma De Angelis Testa, Milano

Cinema Giovani 10 (10th Young Film makers Festival), 1992
manifesto su tela / canvas-mounted poster
100x70 cm / 39³/₈"x27¹/₂"
Fondo / Trust Gemma De Angelis Testa, Milano

Copertine per riviste, libri e cataloghi
Covers for Magazines, Books and Catalogues, 1959-1987

Il Dramma, 1947

La Merveilleuse, 1960

Agenzia AT, 1960

Pubblirama Italiano 1966, 1967

L'Ufficio Moderno, 1968

Pubblirama Italiano 1968, 1969

Guida al Divorzio, 1970

Dattilo chiarissimo tondo, 1973

Pubblirama Italiano 1972, 1973

Grafica, scienza, tecnologia, arte della stampa, 1976

L'Ufficio Moderno, 1980

Lo Shock dell'Arte Moderna, 1982

Teatro Regio, 1984

Intorno al Flauto Magico, 1985

Ilte, 1988

Bianconero / Granata, 1990

Profilo Italia, 1990

Humor Graphic, 1969-1992

Humor Graphic. Contest, 1969
collage fotografico su cartoncino /

photographic collage on card
37,2x27,3 cm / 14⁵/₈"x10³/₄"
Collezione / Collection Luciano Consigli, Milano

Humor Graphic. Il potere (The Power), 1969
collage fotografico su cartoncino / photographic collage on card
37,2x26,8 cm / 14⁵/₈"x10¹/₂"
Collezione / Collection Luciano Consigli, Milano

Humor Graphic. Neurotic, 1974
fotografia b/n su cartoncino / b/w photograph on card
39,5x34 cm / 15¹/₂"x13³/₈"
Collezione / Collection Luciano Consigli, Milano

Humor Graphic. Il potere (The Power), 1975
collage fotografico b/n su cartoncino / b/w photographic collage on card
70x50 cm / 27¹/₂"x19⁵/₈"
Collezione / Collection Luciano Consigli, Milano

Humor Graphic. Il potere (The Power), 1975
tempera e collage fotografico b/n su cartoncino / tempera and b/w photographic collage on card
70, 5x51 cm / 27³/₄"x20"
Collezione / Collection Luciano Consigli, Milano

Humor Graphic. Escatologic, 1976
tempera su cartoncino / tempera on card
70x50 cm / 27¹/₂"x19⁵/₈"
Collezione / Collection Luciano Consigli, Milano

Humor Graphic. Psyco (Psycho), 1979
tempera e collage su cartoncino / tempera and collage on card
30x21 cm / 11³/₄"x8¹/₄"
Collezione / Collection Luciano Consigli, Milano

Humor Graphic. Psyco (Psycho), 1979
tempera su cartoncino e collage / tempera on card and collage
33x25 cm / 13"x9⁷/₈"
Collezione / Collection Luciano Consigli, Milano

Humor Graphic. Archeologic jr., 1980
inchiostro su cartoncino / ink on card
69x49,5 cm / 27¹/₈"x19¹/₂"
Collezione / Collection Luciano Consigli, Milano

Humor Graphic. Archeologic jr., 1980
tempera su cartoncino (recto), collage fotografico b/n su cartoncino (verso)
tempera on card (recto), b/w photographic collage on card (verso)
69, 5x50 cm / 27³/₈"x19⁵/₈"

Collezione / Collection Luciano Consigli, Milano

Humor Graphic. Archeologic jr., 1980
inchiostro su carta su cartone / ink on paper on cardboard
70x50 cm / 27¹/²"x19⁵/⁸"
Collezione / Collection Luciano Consigli, Milano

Humor Graphic. Il segno (The Sign), 1981
tempera su cartoncino / tempera on card
70x50 cm / 27¹/²"x19⁵/⁸"
Collezione / Collection Luciano Consigli, Milano

Humor Graphic. Il segno (The Sign), 1981
tempera e pennarello su cartoncino grigio / tempera and felt point on grey card
69x50,5 cm / 27"x20"
Collezione / Collection Luciano Consigli, Milano

Humor Graphic. Il segno (The Sign), 1981
tempera su cartoncino / tempera on card
70x50 cm / 27¹/²"x19⁵/⁸"
Collezione / Collection Luciano Consigli, Milano

Humor Graphic. Il segno (The Sign), 1981
tempera e collage su cartoncino / tempera and collage on card
59x44 cm / 23¹/⁴"x17¹/⁴"
Collezione / Collection Luciano Consigli, Milano

Humor Graphic. L'uomo nel suo habitat (Man in His Habitat), 1982
tempera e collage su cartoncino / tempera and collage on card
25x50,5 cm / 9⁷/⁸"x19⁷/⁸"
Collezione / Collection Luciano Consigli, Milano

Humor Graphic. Alfabeta (Alpha-Beta), 1982
tempera su cartoncino / tempera on card
50x70 cm / 19⁵/⁸"x27¹/²"
Fondo / Trust Gemma De Angelis Testa, Milano

Humor Graphic. Alfabeta (Alpha-Beta), 1982
tempera su carta su cartone / tempera on paper on cardboard
70x50 cm / 27¹/²"x19⁵/⁸"
Collezione / Collection Luciano Consigli, Milano

Humor Graphic. Alfabeta (Alpha-Beta), 1982
tempera su cartoncino / tempera on card
45x35 cm / 17³/⁴"x13³/⁴"
Collezione / Collection Luciano Consigli, Milano

Humor Graphic. Pecunia (Money), 1983
tempera su cartoncino / tempera on card
47x34,2 cm / 18¹/²"x13¹/²"

Collezione / Collection Luciano Consigli, Milano

Humor Graphic. Pecunia (Money), 1983
tempera e collage fotografico su carta su cartone / tempera and photographic collage on paper on cardboard
69x49,5 cm / 27¹/⁸"x19¹/²"
Collezione / Collection Luciano Consigli, Milano

Humor Graphic. Kafka, 1983
tecnica mista su cartoncino / mixed media on card
70x50 cm / 27¹/²"x19⁵/⁸"
Collezione / Collection Luciano Consigli, Milano

Humor Graphic. Magia (Magic), 1984
tempera su cartoncino / tempera on card
70x50 cm / 27¹/²"x19⁵/⁸"
Collezione / Collection Luciano Consigli, Milano

Humor Graphic. Fashion, 1985
tempera su cartoncino / tempera on card
70x50 cm / 27¹/²"x19⁵/⁸"
Collezione / Collection Luciano Consigli, Milano

Humor Graphic. Movie, 1986
tempera e matita su cartoncino / tempera and pencil on card
69x50 cm / 27¹/⁸"x19⁵/⁸"
Collezione / Collection Luciano Consigli, Milano

Humor Graphic. Movie, 1986
tempera su cartoncino / tempera on card
70x51 cm / 27¹/²"x20"
Collezione / Collection Luciano Consigli, Milano

Humor Graphic. Il suono (The Sound), 1987-88
tempera su cartoncino / tempera on card
71x51 cm / 28"x20"
Collezione / Collection Luciano Consigli, Milano

Humor Graphic. Il tempo (The Time), 1988-89
collage fotografico b/n e tempera su cartoncino / b/w photographic collage and tempera on card
70x51,5 cm / 27¹/²"x20¹/⁴"
Collezione / Collection Luciano Consigli, Milano

Humor Graphic. Cibus, 1990
fotografia su cartone / photograph on cardboard
68,3x51 cm / 26⁷/⁸"x20"
Collezione / Collection Luciano Consigli, Milano

Humor Graphic. Ritus, 1991
acrilico su tela / acrylic on canvas
70x50 cm / 27¹/²"x19⁵/⁸"

Collezione / Collection Luciano Consigli, Milano

Humor Graphic. Ritus, 1991
acrilico su tela / acrylic on canvas
70x50 cm / 27¹/²"x19⁵/⁸"
Fondo / Trust Gemma De Angelis Testa, Milano

Humor Graphic. Ritus, 1991
fotografia b/n / b/w photograph
68,4x50 cm / 26⁷/⁸"x19⁵/⁸"
Collezione / Collection Luciano Consigli, Milano

Humor Graphic. Energia (Energy), 1992
tempera su cartoncino / tempera on card
68,5x50,5 cm / 27"x19⁷/⁸"
Collezione / Collection Luciano Consigli, Milano

Humor Graphic. Energia (Energy), 1992
acrilico su carta fotografica su cartoncino / acrylic on photographic paper on card
50,5x66,5 cm / 19⁷/⁸"x26¹/⁴"
Collezione / Collection Luciano Consigli, Milano

Apparati
Appendix

Biografia

Nato a Torino nel 1917, Armando Testa frequenta la Scuola Tipografica Vigliardi Paravia dove Ezio D'Errico, pittore astratto, gli fa conoscere l'arte contemporanea, a cui guarderà sempre con grande interesse.

Nel 1937, a vent'anni, vince il suo primo concorso per la realizzazione di un manifesto, un disegno geometrico ideato per la casa di colori tipografici ICI.

Dopo la guerra lavora per importanti case come Martini & Rossi, Carpano, Borsalino e Pirelli. Lavora anche come illustratore per l'editoria e crea un piccolo studio di grafica.

Nel 1956 nasce lo Studio Testa dedicato alla pubblicità non solo grafica ma anche televisiva. Alcune delle azienda che si servono dello Studio Testa diventano ben presto leader di settore: Lavazza, Sasso, Carpano, Simmenthal, Lines.

Vince nel 1958 un concorso nazionale per il manifesto ufficiale delle Olimpiadi di Roma del 1960. Rifiutata in un secondo tempo l'immagine proposta da Testa e indetto un secondo concorso nel 1959, vince anche questo.

Nascono poi, fra gli anni Cinquanta e i Settanta, immagini e animazioni filmate per la televisione che sono rimaste nella storia della pubblicità, legati a slogan entrati nel linguaggio comune: il gioco grafico fra bianco/nero e positivo/negativo per il digestivo Antonetto (1960); le perfette geometrie della sfera sospesa sulla mezza sfera per l'aperitivo Punt e Mes, che in dialetto piemontese significa appunto "un punto e mezzo" (1960); i pupazzi conici di Caballero e Carmencita per il caffé Paulista di Lavazza (1965); gli sferici abitanti del pianeta Papalla per Philco (1966); Pippo l'ippopotamo azzurro per i pannolini Lines (1966-67); e poi l'attore Mimmo Craig alle prese con gli incubi dell'obesità, su musiche di Grieg, per l'olio Sasso (1968); l'avvenente bionda Solvi Stubig per la Birra Peroni (1968).

Come primo riconoscimento istituzionale del suo lavoro, è invitato a tenere la cattedra di Disegno e Composizione della Stampa presso il Politecnico di Torino dal 1965 al 1971.

Nel 1968 riceve la Medaglia d'oro del Ministero della Pubblica Istruzione per il suo contributo all'Arte Visiva, mentre nel 1975 la Federazione Italiana Pubblicità gli tributa la Medaglia d'oro come riconoscimento per i successi conseguiti all'estero.

Nel 1978 lo Studio Testa diventa Armando Testa S.p.A. che negli anni seguenti apre le sedi di Milano e Roma e continua a siglare campagne pubblicitarie di grande successo.

Dalla metà degli anni Ottanta Testa, oltre che nella pubblicità vera e propria, si impegna nell'ideazione di manifesti per eventi e istituzioni culturali e di impegno sociale, da Amnesty International alla Croce Rossa, dal Festival dei Due Mondi di Spoleto al Teatro Regio di Torino. Realizza anche i marchi che contrassegnano enti culturali come il Salone del Libro e il Festival Cinema Giovani di Torino, e il Castello di Rivoli Museo d'Arte Contemporanea.

La sua agenzia diventa la più grande fra quelle operanti in Italia in quel settore, con sedi nelle più importanti nazioni europee. Si dedica ad una ricerca grafica e pittorica di libera creatività negli anni Ottanta e Novanta.

La pubblicità viene ormai studiata come forma autonoma di espressione e comunicazione, e diverse istituzioni italiane e straniere dedicano a Testa mostre antologiche, che spesso comprendono la sua attività pittorica. Vanno ricordati il Padiglione d'Arte Contemporanea di Milano nel 1984, la Mole Antonelliana di Torino nel 1985, il Parson School of Design Exhibition Center di New York nel 1987, il Circulo de Bellas Artes di Madrid nel 1989, il Palazzo Strozzi di Firenze nel 1993.

Nel 1989 diviene "Honor Laureate" presso la Colorado State University di Fort Collins.

Armando Testa muore a Torino il 20 marzo 1992, tre giorni prima di compiere settantacinque anni.

Biography

Born in Turin in 1917, Armando Testa attended the Vigliardi Paravia Printing School, where Ezio D'Errico, an abstract painter, introduced him to contemporary art, which he would follow with great interest from then on.

In 1937, at the age of twenty, he won his first competition for a poster that featured a geometric design, conceived for ICI, a company that produced printers' inks.

After the war Testa worked for important companies such as Martini & Rossi, Carpano, Borsalino and Pirelli. He also worked as an illustrator for the publishing industry and opened a small graphics studio.

In 1956, the Studio Testa was founded, an advertising agency not only for printed media, but also for television, a medium that was just emerging in Italy at this time. Some of the brands that used the services of Studio Testa soon went on to become leaders in their fields: Lavazza, Sasso, Carpano, Simmenthal, Lines.

In 1958 Testa won a national competition for the official poster for the 1960 Rome Olympics. His design was rejected in a second round, and another competition was held in 1959, which Testa also won.

From the 1950s to the 1970s Studio Testa created images, animated films and television spots that have become part of advertising history and are tied to slogans that have entered everyday language: the graphic play between white and black and between positive and negative for the digestive Antonetto (1960); the perfect geometries of the sphere suspended above a half-sphere for the aperitif Punt e Mes, which in Piedmontese dialect means "a point and a half" (1960); the conical puppets Caballero and Carmencita for Lavazza's Paulista coffee (1965); the spherical inhabitants of the planet Papalla for Philco (1966); Pippo the blue hippopotamus for Lines diapers (1966-67); the actor Mimmo Craig struggling with nightmares about obesity, to music by Grieg, for Sasso olive oil (1968); the attractive blonde Solvi Stubig for Peroni beer (1968).

The first institutional recognition of his work occurred when he was invited to hold the chair of Graphic Design and Composition at the Polytechnic Institute of Turin, from 1965 to 1971.

In 1968 he received the Gold Medal from the Ministry of Education for his contribution to the Visual Arts; in 1975 the Italian Advertising Federation honored him with their Gold Medal, in recognition of his success abroad.

In 1978 Studio Testa became Armando Testa S.p.A., and in the years that followed opened offices in Milan and Rome and continued to create extremely successful advertising campaigns.

Beginning in the mid-1980s, Testa began to focus less on advertising and more on the creation of posters for events, cultural institutions and social causes, from Amnesty International to the Red Cross, and from the Spoleto Festival to the Royal Theater in Turin. He also created trademarks for cultural organizations, such as the Book Fair and the Young Filmmakers Festival in Turin, as well as the Castello di Rivoli Museum of Contemporary Art.

His agency became the largest in Italy in this sector, with offices in the most important countries of Europe. During the 1980s and 1990s he also focussed on his own creative graphic design and painting.

Advertising is now studied as an autonomous form of expression and communication, and various institutions in Italy and abroad have devoted retrospective exhibitions to Testa's work, including his paintings. These include exhibitions at the Padiglione d'Arte Contemporanea in Milan (1984), the Mole Antonelliana in Turin (1985), Parsons School of Design Exhibition Center in New York (1987), the Circulo de Bellas Artes in Madrid (1989) and the Palazzo Strozzi in Florence (1993).

In 1989 Testa received an Honorary Degree from Colorado State University at Fort Collins.

Armando Testa died in Turin on 20 March 1992, three days before his seventy-fifth birthday.

Apparati
Appendix

Mostre personali
One Person Exhibitions

1972
Armando Testa, Muzeum Plakatu w Wilanowie, Warszawa, giugno / June.

1984
Armando Testa. Pubblicità e pittura, PAC, Padiglione d'Arte Contemporanea, Milano, 6 dicembre 1984-7 gennaio 1985 / December 6, 1984-January 7, 1985. Catalogo con testi di / Catalogue with texts by G. Dorfles, D. Mutarelli, A. C. Quintavalle.

1985
Armando Testa. Il segno e la pubblicità, Mole Antonelliana, Torino, 25 luglio-13 novembre / July 25-November 13. Catalogo con testi di / Catalogue with texts by G. Dorfles, D. Mutarelli, A. C. Quintavalle.

1986
Armando Testa. Prestigiatore visivo, Maison Gerboiler, La Salle-Aosta, giugno-luglio / June-July.

1987
Armando Testa. 40 Years of Italian Creative Design, Parson School of Design, New York, 20 maggio-30 giugno / May 20-June 30; Otis Art Institute of Parson School of Design Art Gallery, Los Angeles, aprile / April 1988. Catalogo con testi di / Catalogue with texts by G. Dorfles, F. Fellini, A. C. Quintavalle.
Armando Testa, Galleria d'Arte Niccoli, Parma, 3 ottobre-5 novembre / October 3-November 5. Catalogo con testi / Catalogue with texts by di U. Allemandi, M. Fagiolo dell'Arco.

1989
Armando Testa, Lincoln Center Gallery, Fort Collins, settembre-ottobre / September-October.
Armando Testa. 40 años de creatividad italiana, Circulo de Bellas Artes, Madrid, 28 settembre-22 ottobre / September 28-October 22. Catalogo con testi di / Catalogue with texts by G. Dorfles, F. Fellini, A. C. Quintavalle.
Armando Testa e la fotografia, Galleria Target, Torino, 4-30 ottobre / October 4-30.

1993
Armando Testa. Una retrospettiva, Palazzo Strozzi, Firenze, 9 maggio-11 luglio / May 9-July 11. Catalogo con testi di / Catalogue with texts by O. Calabrese, G. Celant , G. Dorfles, M. Glaser,

A. C. Quintavalle.
Armando Testa. Posters from the Collection, The Israel Museum, Jerusalem, settembre-gennaio / September-January.

Mostre Collettive Selezionate
Selected Group Exhibitions

1961
Cartelloni Pubblicitari, Circolo degli artisti, Torino, luglio-agosto / July-August.

1970
III Miedzynarodowe Biennale Plakatu. Plakaty reklamowe, Warszawa, maggio-giugno / May-June. Catalogo con testo di / Catalogue with text by J. Waśniewski.
Bienále Užité Grafiky, IV Mezinárodní přehlídka plakátu a propagační grafiky, Brno, giugno-settembre / June-September. Catalogo con testo di / Catalogue with text by J. Hlušička.

1971
International Poster, Peoples Gallery, Los Angeles, aprile-maggio / April-May.

1972
Humor Graphic. Ecologic, Galleria Cortina, Milano, 25 maggio-10 giugno / May 25-June 10. Catalogo con testi di / Catalogue with texts by U. Domina, G. Richetti, S. Vollaro.
IV Miedzynarodowe Biennale Plakatu. Plakaty reklamowe, Warszawa, giugno-settembre / June-September. Catalogo con testo di / Catalogue with text by Z. Schubert.

1974
V Miedzynarodowe Biennale Plakatu. Plakaty reklamowe, Warszawa, maggio-giugno / May-June. Catalogo con testo di / Catalogue with text by M. F. Rakowski.
Humor Graphic. Nevrotic, Galleria Cortina, Milano, settembre / September. Catalogo con testi di / Catalogue with texts by G. Lopez, G. Richetti, S. Vollaro.

1975
Humor Graphic. Il Potere, Galleria Il Ventaglio, Firenze, ottobre / October. Catalogo con testi di / Catalogue with texts by P. Consigli, G. Richetti, S. Vollaro.

1976
Humor Graphic. Escatologic, Palazzo Confalonieri,

Armando Testa, 1985

Milano, 1-23 dicembre / December 1-23; Bedford House Gallery, London, 2-23 marzo 1977 / March 2-23, 1977. Catalogo con testi di / Catalogue with texts by E. Consigli, G. Richetti, S. Vollaro. VI Miedzynarodowe Biennale Plakatu. Plakaty reklamowe, Warszawa, giugno-settembre / June-September. Catalogo con testo di / Catalogue with text by K. T. Toeplitz.

1977
Collettiva, Galleria I Bibliofili, Milano, febbraio-marzo / February-March.
Third International Poster Exhibition, The Slua Hall, Listowel, inverno / Winter.
Cartells d'Altres Ciutats, ADGFAD, Agrupaci FAD de Directors d'Art, Dissenyadors Gràfics i Illustradors, Barcelona.

1978
Bienále Užité Grafiky, VIII Mezinárodní přehlídka plakátu a propagační grafiky, Brno, giugno-settembre / June-September. Catalogo con testo di / Catalogue with text by J. Hlušička.

1979
Humor Graphic. Psyco, Museo Egizio, Castello Sforzesco, Milano, 20 aprile-20 maggio / April 20-May 20. Catalogo con testi di / Catalogue with texts by G. Richetti, S. Vollaro.
La bocca buona, Galleria Viotti, Milano, maggio-giugno / May-June.
The Colorado International Invitational Poster Exhibition, Fine Arts Center, Colorado Spring, marzo / March; Sangre de Cristo Arts and Conference Center, Pueblo, giugno-luglio / June-July; Center for the Arts and Humanities, Arvada, agosto-settembre / August-September; Lincoln Community Center, Fort Collins, ottobre / October. Catalogo con testo di / Catalogue with text by R. H. Forsyth.

1980
Humor Graphic. Archeologic, Civico Museo Archeologico, Milano, 17 aprile-25 maggio / April 17-May 25. Catalogo con testi di / Catalogue with texts by P. Consigli, G. Richetti, S. Vollaro.

1981
Humor Graphic. Il Segno, Palazzo delle Stelline, Milano, 24 settembre-1 novembre / September 24-November 1. Catalogo con testi di / Catalogue with texts by P. Consigli, U. Domina, A. Guerci et al.
Cento anni di manifesti fra arte e costume, Sala Viscontea, Castello Sforzesco, Milano, ottobre-novembre / October-November. Catalogo con testi di / Catalogue with texts by M. de Micheli, G. Guarda, G. Lopez, S. Violante.

1982
Humor Graphic. 10 Murales Sikkens, Piazza del Duomo, Milano, 17 giugno-31 agosto / June 17-August 31; Piazza dei Martiri, Reggio Emilia, 24 aprile-13 maggio / April 24-May 13, 1984. Catalogo con testo di / Catalogue with text by G. Lopez.
Italian Re-Evolution: Design in Italian Society in the

Eighties, La Jolla Museum of Contemporary Art, San Diego, settembre-ottobre / September-October. Catalogo con testi di / Catalogue with texts by G. C. Argan, G. Fabris, S. Pininfarina, P. Sartogo, B. Zevi et al.
Humor Graphic. Alfabeta, Biblioteca Trivulziana, Castello Sforzesco, Milano, 5-24 ottobre / October 5-24. Catalogo con testi di / Catalogue with texts by P. Boselli, P. Consigli, U. Domina et al.

1983
Humor Graphic. Pecunia, Civico Museo Archeologico, Milano, 11 maggio-5 luglio / May 11-July 5; Salone della Comunicazione Visiva, Bologna, aprile / April 1984; Club Migros, Lugano, 19 aprile-17 maggio 1985 / April 19-May 17, 1985. Catalogo con testi di / Catalogue with texts by P. Boselli, P. Consigli, U. Domina et al.
Humor Graphic. "A" dell'Avanti: interpretazioni, Circolo De Amicis, Milano, 16-30 maggio. Catalogo con testo di / Catalogue with text by U. Intini.
Humor Graphic. Nel Castello di Kafka, Biblioteca Sormani, Milano, 14 novembre-14 dicembre / November 14-December 14 ; Centro Culturale L. Russo, Pietrasanta-Viareggio, luglio / July 1984; Sala del Torchio, Brescia, 3-10 marzo 1985 / March 3-10, 1985; Università Centro R.A.T., Cosenza, 2-20 ottobre 1985 / October 2-20, 1985. Catalogo con testo di / Catalogue with text by P. Consigli.
Il cavallo: Artisti contemporanei, La Bussola, Torino, dicembre / December.

1984
T-Show. Storia e nuovi stili nella T-shirt, Studio Marconi, Milano, aprile / April. Catalogo con testi di / Catalogue with texts by G. Dorfles, D. Fiori, M. Giovannini.
Humor Graphic. Magia, Galleria Vittorio Emanuele II, Milano, 24 maggio-5 luglio / May 24-July 5; Centro Culturale L. Russo, Pietrasanta-Viareggio, 14 agosto-9 settembre / August 14-September 9. Catalogo con testi di / Catalogue with texts by P. Boselli, P. Consigli, U. Domina et al.

1985
L'Italie aujourd'hui. Aspects de la création italienne de 1970 à 1985, Villa Arson, Nice, luglio / July. Catalogo con testi di / Catalogue with texts by G. Anceschi, G. Aulenti, M. Bellocchio, O. Calabrese, P. L. Cerri, L. Corrain, F. Dal Co, U. Eco, P. Fabbri, M. Fagioli, M. Fusco, V. Gregotti, A. Lugli, C. Majer, S. Massimini, L. Micciché, G. Morelli-Vitale, F. Quadri, A. C. Quintavalle, A. Rauch, F. Serra, A. Testa, J. C. Vegliante, R. Ventrella.
Piemonte anni Ottanta. Pittura e Scultura, Ca' Vendramin Calergi, Venezia, luglio-agosto / July-August; Circolo degli Artisti, Torino, settembre-ottobre / September-October.
Humor Graphic. Fashion, Centrodomus, Milano, 2-20 ottobre / October 2-20. Catalogo con testi di / Catalogue with texts by P. Consigli, G. Lopez, G. Richetti et al.

1986
Humor Graphic. Movie, Galleria Vittorio Ema-

nuele II, Milano, 6 novembre-8 dicembre / November 6-December 8. Catalogo con testi di / Catalogue with texts by M. Chamla, P. Consigli, A. Giovannini et al.
Italian Design, Museo Rufino Tamayo Arte Contemporáneo International, Ciudad de México, 24 aprile-3 agosto / April 24-August 3.
Bienále Užité Grafiky, XII Mezinárodní přehlídka plakátu a propagačni grafiky, Brno, giugno-settembre / June-September. Catalogo con testo di / Catalogue with text by J. Hlušička.
International Art Gallery Poster Exhibition, Richmond Art Gallery, Richmond, Canada.

1987
Humor Graphic. Il Suono, Galleria Vittorio Emanuele II, Milano, 16 dicembre 1987-18 gennaio 1988 / December 16, 1987-January 18, 1988; Galleria Comunale Corbetta, Milano 26 marzo-7 aprile 1988 / March 26-April 7, 1988. Catalogo con testo di / Catalogue with text by P. Consigli.

1988
Humor Graphic. Il Tempo, Civico Museo Archeologico, Milano, 13 dicembre 1988-31 gennaio 1989 / December 13, 1988-January 31, 1989. Catalogo con testi di / Catalogue with texts by E. Consigli, P. Consigli, D. Emco.
Reklama '88, Krasnaja Presnja, Moskva, febbraio / February.
XII Miedzynarodowe Biennale Plakatu. Plakaty reklamowe, Warszawa, giugno-settembre / June-September. Catalogo con testi di / Catalogue with texts by S. Fukuda, A. LeQuernec, M. Urbaniec.

1989
I manifesti pubblicitari torinesi 1900-1960, Galleria Principe Eugenio, Torino, 16 marzo-16 aprile / March 16-April 16. Catalogo con testi di / Catalogue with texts by G. Pregliasco, E. Soleri, A. Testa.
L'Italia che cambia attraverso i manifesti 1900-1960. La raccolta Salce, Palazzo della Permanente, Milano, settembre-ottobre / September-October. Catalogo con testi di / Catalogue with texts by A. Abruzzese, F. M. Aliberti Gaudioso, R. Barilli, L. J. Bononi, G. P. Brunetta, V. Castronovo, M. Della Valle, F. Donati, M. Falzone del Barbarò, E. Manzato, P. Sparti, G. Tintori.
MACAM Maglione. Un paese per gli artisti, MACAM, Museo Arte Contemporanea all'Aperto, Maglione Canavese-Torino, settembre / September. Catalogo con testi di / Catalogue with texts by J. Beck, F. Caroli, F. Poli.
Le montagne della pubblicità, Museo Nazionale della Montagna Duca degli Abruzzi, Torino, 15 dicembre 1989-18 marzo 1990 / December 15, 1989-March 18, 1990. Catalogo con testi di / Catalogue with texts by A. Audisio, A. Testa.

1990
Humor Graphic. Cybus, Palazzo delle Stelline, Milano, 30 gennaio-13 febbraio / January 30-February 13; Eurocucina, Fiera di Milano, Milano, 23-26 marzo / March 23-26. Catalogo con testi di / Catalogue with texts by E. Consigli, P.

Consigli, D. Emco.
Berlino, tre artisti per il muro di Berlino, Galleria Colombari, Milano, 7-21 aprile / April, 7-21.
Bianco, nero, granata: colori ed emozioni, Galleria Principe Eugenio, Torino, 14 maggio-2 giugno / May 14-June 2.
Il mondo delle torri, da Babilonia a Manhattan, Palazzo Reale, Milano, 14 giugno-9 settembre / June 14-September 9. Catalogo con testi di / Catalogue with texts by L. I. Cahn, G. Dorfles, M. Fagiolo, P. Farina, I. Gardella, E. Mendelsohn, W. Oechslin, F. Portinari, P. Portoghesi, G. Rovero, P. Santarcangelo, M. Scolari, M. van der Rohe.
Spiritelli, sculture, Museo Alchimia, Milano, settembre-ottobre / September-October.
Profilo Italia. Un certo stile made in Italy. Design, arte, creatività italiana in mostra a Torino, Palazzo a Vela, Torino, 10-25 novembre / November 10-25. Catalogo con testi di / Catalogue with texts by B. Alfieri, G. Boca, A. Branzi, G. Brera, S. Casciani, M. Gabardi, S. Giacomoni, S. Rolando, P. Scarzella.
Primera Bienal Internacional del Cartel en Mexico 1990, Palacio de Mineria, Ciudad de México, novembre-dicembre / November-December. Catalogo con testi di / Catalogue with texts by A. Moreno Toscano, V. Flores Olea, M. S. Tolba, H. Lenger, V. Royo, S. Fukuda, R. Azcuq, M. Glaser, S. Veistola.
Immagine-Linguaggio, Night and Day Gallery, Milano, dicembre / December.

1991
Humor Graphic. Ritus, Palazzo della Triennale, Milano, 12 aprile-12 maggio / April 12-May 12. Catalogo con testi di / Catalogue with texts by E. Consigli, P. Consigli, D. Emco.
Architettura e urbanistica a Torino 1945-1990, Lingotto, Torino, aprile-maggio / April-May.
I muri raccontano. 100 anni di manifesti stampati dalla Pozzo Gros Monti, Società Promotrice delle Belle Arti, Torino, aprile-maggio / April-May. Catalogo con testi di / Catalogue with texts by C. Arocca, C. Gorlier, E. Manzato, M. Rosci, E. Soleri, A. Testa, G. F. Verné.
Opere di grande formato di artisti contemporanei, Atelier Marconi, Torino, giugno / June.
Az olasz plakát. Il manifesto italiano 1985/1990, Pécsi Galeria, Pécs, 3 maggio-2 giugno / May 3-June 2.
Sviluppi non premeditati: la fotografia immediata tra tecnologia e arte, workshop Polaroid, Palazzo delle Esposizioni, Roma, ottobre / October.

1992
Straordinario Design, Fortezza da Basso, Firenze, marzo / March.
Cocart, Galleria Bianca Pilat, Milano, 23 aprile-30 maggio / April 23-May 30; Exhibition Hall Fagib CocaCola, Verona, 4-27 giugno / June 4-27; Palazzo della Ragione, Mantova, 4-19 luglio / July 4-19; Pinacoteca Provinciale, Bari, 10-30 settembre / September 10-30; Spazio Flaminio, Roma, 1 marzo-25 aprile 1993 / March 1-April 25, 1993. Catalogo con testi di / Catalogue with texts by Y.

Albert, R. Bellini, M. Bonfantini, A. Bonito Oliva, F. Carmagnola, G. Cutolo, M. Cutrone, M. Gandini, J. P. Keller, M. Kunc, B. Pilat, D. Platzker, Rammallzee, M. Senaldi, A. Testa.
Earth Flag Design. Global Solidarity, Expo '92, Polish Pavillon, Sevilla, maggio-luglio / May-July. Catalogo con testi di / Catalogue with texts by W. Serwatowski.
Humor Graphic. Energia, Civico Museo Archeologico, Milano, 17 settembre-19 ottobre / September 17-October 19. Catalogo con testi di / Catalogue with texts by E. Consigli, P. Consigli, U. Domina et al.
Plakátok / Posters '92, Pécsi Galeria, Pécs, 25 settembre-8 novembre / September 25-November 8.
L'auto dipinta, Fruttiere di Palazzo Tè, Mantova, settembre-novembre / September-November. Catalogo con testo di / Catalogue with text by A. C. Quintavalle.

1993
Un'avventura Internazionale, Torino e le Arti 1950-1970, Castello di Rivoli Museo d'Arte Contemporanea, Rivoli-Torino, 5 febbraio-25 aprile. Catalogo con testi di / Catalogue with texts by M. Agnelli, M. Bourel, G. P. Brunetta, B. Camerana, G. Celant, G. Davico Bonino, P. Derossi, C. de Seta, M. Fagiolo dell'Arco, P. Fossati, R. Gabetti, I. Gianelli, A. Isola, M. Levi, M. Messinis, A. Minola, A. Papuzzi, P. Pinamonti, G. Verzotti; interviste di I. Gianelli a / interviews by I. Gianelli with G. Bertasso, C. Levi, P. L. Pero, L. Pistoi, E. Sanguineti, G. E. Sperone, G. Vattimo.

1995
Manifesti d'artista, dalla raccolta dello Stedelijk Museum di Amsterdam, Museo Universale della Stampa, Rivoli-Torino, gennaio-aprile / January-April.
Torino design. Dall'automobile al cucchiaio, Museo dell'automobile Carlo Biscaretti di Ruffia, Torino, aprile-giugno / April-June. Catalogo con testi di / Catalogue with texts by S. Bayley, L. Bistagnino, F. Cinti, R. Gabetti, G. Gavelli, C. Germak, V. Marchis, G. F. Micheletti, G. Molineri, A. Morello, C. Morozzi, C. Olmo, A. Pansero, R. Piatti, A. Pinchierri, R. Segoni, D. Vannoni, A. M. Zorgno.
45.63. Un museo del disegno industriale in Italia. Progetto di una collezione: design e grafica, Palazzo della Triennale, Milano, 28 marzo-27 maggio / March 28- May 27. Catalogo con testi di / Catalogue with texts by P. Berté, M. De Giorgi, A. Morello, K. Pomian.
I muri raccontano. 100 anni di manifesti stampati dalla Pozzo Gros Monti, Museo Universale della Stampa, Rivoli-Torino, ottobre 1995-gennaio 1996 / October, 1995-January, 1996.
Nel segno dell'Angelo, Galleria Bianca Pilat, Milano, 20 dicembre 1995-2 marzo 1996 / December 20, 1995-March 2, 1996; Bianca Pilat Gallery, Chicago, 6 settembre-30 novembre 1996 / September 6-November 30, 1996; Columbus Centre, Toronto, 4 marzo-5 aprile 1997 / March 4-April 5, 1997; Istituto Italiano di Cultura, Montréal, 7 maggio-7 giugno 1997 / May 7-June 7,

Armando Testa, 1960

1997. Catalogo con testi di / Catalogue with texts by A. Fiz, E. Pontiggia.

1996

Collezionismo a Torino. Le opere di sei collezionisti d'Arte Contemporanea, Castello di Rivoli Museo d'Arte Contemporanea, Rivoli-Torino, 15 febbraio-21 aprile. Catalogo con interviste di I. Gianelli a / Catalogue with interviews by I. Gianelli with G. De Angelis Testa, E. Guglielmi, C. Levi, M. Levi, M. Rivetti, P. Sandretto Re Rebaudengo.

Gli anni '60. Le immagini al potere, Fondazione Mazzotta, Milano, 21 giugno-22 settembre / June 21-September 22. Catalogo con testi di / Catalogue with texts by A. Detheridge, F. Irace, A. Vettese et al.

Da Dudovich a Testa. L'illustrazione pubblicitaria della Martini & Rossi, Versiliana, Forte dei Marmi, luglio-agosto / July-August. Catalogo con testo di / Catalogue with text by E. Soleri.

Carosello 1957-1977. Non è vero che tutto fa brodo, Palazzo della Triennale, Milano, 5 dicembre 1996-3 marzo 1997 / December 5, 1996-March, 3, 1997; Sala del Lazzaretto, Napoli, 27 marzo-27 aprile 1997 / March 27-April 27, 1997; Galleria di Piazza Concordia, Roma, 15 maggio-22 giugno 1997 / May 15-June 22, 1997; Palazzina di Caccia di Stupinigi, Torino, 23 luglio-19 ottobre 1997 / July 23-October 19, 1997. Catalogo con testi di / Catalogue with texts by A. Castagnoli, G. L. Falabrino, M. Giusti.

1998

Di...segno italiano, Palazzina CEPU, Centro Europeo Preparazione Universitaria, Torino, settembre-ottobre / September-October. Catalogo con testo di / Catalogue with text by M. Bandini.

1999

Epoca! 1945-1999. Manifesti in Italia tra vecchio secolo e nuovo millennio, Istituzione Santa Maria della Scala, Siena, 25 giugno-31 agosto / June 25-August 31; Istituto Italiano di Cultura, Praha, 8-28 settembre 2000 / September 8-28, 2000; Museo Franz Mayer, Ciudad de México, 26 ottobre-31 dicembre 2000 / October 26-December 31, 2000. Catalogo con testi di / Catalogue with texts by O. Calabrese, A. Colonnetti, G. Dorfles, A. C. Quintavalle, A. Rauch.

Conferenze e Attività accademica
Lectures and Academic Seminars

1965-1971

Politecnico di Torino, Cattedra di Disegno e Composizione della Stampa, Torino.

1971

Lions Club, Novara.

1972

Villa Hambury, Bordighera, *Alimentazione di un pubblicitario*.

Muzeum Plakatu w Wilanowie, Warszawa, in concomitanza con la mostra / coinciding with the exhibition *Armando Testa*.

1974

Ufficio Moderno, Milano, "Tecnica e creatività sul punto di vendita".

1975

Università Bocconi, Milano, "Aspetti e fermenti artistici che possono dare un contributo alla Pubblicità".

Salone San Paolo, Torino, "Fare il Pubblicitario" convegno organizzato da / conference organized by "Stampa Sera".

1976

Circolo degli Alfieri, Hotel Ambasciatori, Torino, *Pubblicità, arte, cinema, umorismo*.

1978

Salon Internationale de la Publicité, La Défence, Paris, "Iam '78, International Advertising Market".

1979

IV Congresso Mondiale della Pubblicità Esterna, Berlin, "Berlin '79", *La creatività nella pubblicità esterna*.

1981

Rotary Club, Voghera.

1982

Reader's Digest, Milano, "Il linguaggio della divulgazione-L'Immagine nella grafica e pubblicità".

Facoltà di Sociologia, Trento.

Auditorium Pubbliepi, Milano, "Tutto quello che avreste voluto sapere sui Media...".

AAPI, Associazione Aziende Pubblicitarie Italiane, Salsomaggiore, "Il manifesto italiano".

1983

Fondazione Carlo Erba, Milano, "Manifesto d'autore e manifesti di autori", *Due personaggi hanno fatto irruzione sulla scena manifesto: fotocolor e manifesto*.

1984

Fiera di Milano, Milano, "La Pubblicità nella civiltà urbana-La comunicazione nella pubblicità esterna".

PAC, Padiglione d'Arte Contemporanea, Milano, in concomitanza con la mostra / coinciding with the exhibition *Armando Testa*.

1985

Mole Antonelliana, Torino, in concomitanza con la mostra / coinciding with the exhibition *Armando Testa. Il segno e la pubblicità*.

1987

Facoltà di Economia e Commercio, Università di Torino, "Pubblicità e ricerca".

Parson School of Design Exhibition Center,

New York, in concomitanza con la mostra / coinciding with the exhibition *Armando Testa. 40 Years of Italian Creative Design*.

1988
Otis Parson School of Design Exhibition Center, Los Angeles, in concomitanza con la mostra / coinciding with the exhibition *Armando Testa. 40 Years of Italian Creative Design*.
Palazzo E.T.I, Roma, convegno su Ezio D'Errico, *L'eclettismo non si perdona*.
Salone del Libro, Torino Esposizioni, Torino, "Il libro e la pubblicità".
INDICAM, Milano, "Tutela del marchio".
Fondazione Cini, Venezia, "Informazione, Potere, Pubblicità", convegno organizzato da / conference organized by "L'Espresso".

1989
Associazione Made in Italy, Aula dei gruppi parlamentari della Camera dei Deputati, Roma, presentazione e dibattito del progetto / presentation and discussion of the project "Profilo Italia".
Circulo de Bellas Artes, Madrid, in concomitanza con la mostra / coinciding with the exhibition *40 Años de Creatividad Italiana*.
Nuova Accademia di Belle Arti, Milano, *Giovanna 100x70*, presentazione del manifesto / presentation of the poster *Giovanna d'Arco*.
Convention Reale Mutua Assicurazioni, Montecatini, *Le assicuro che se ridono è meglio*.
Convegno Affissioni, AAPI, Associazione Aziende Pubblicitarie Italiane, Milano, "Il manifesto dal '45 ad oggi".
Direzione Didattica Statale di Via Valdagno, Milano, *Meglio pubblicitario o meglio pittore?*.

1990
Comune di Lecco, Lecco, *Il linguaggio della pubblicità-La sintesi*.
Rotary Club, Milano, "Humor".
Nuova Accademia di Belle Arti, Milano, *I manifesti giapponesi contemporanei*.
Centro Congressi Palazzo delle Stelline, Milano, Seminario AISM, "Il comico e la pubblicità", *L'Evoluzione dell'umorismo in pubblicità*.
Confindustria, Torino, "Il master in organizzazione imprenditoriale".
FIEG, Copenhagen.
Politecnico di Torino, Facoltà di Architettura, Torino, *Grandiosamente Piccolo*.
Teatro Manzoni, Milano, "Targa d'Oro della Comunicazione Pubblicitaria".
Bogotà, "Il Marchio-convegno sulla creatività italiana".

1992
Facoltà di Sociologia, Trento, *La creatività in pubblicità*.

Premi
Awards

1937
Primo Premio, Concorso nazionale per il mani-

festo *ICI, Industria Colori Inchiostro*, organizzato dalla rivista "Graphicus", Torino.
First Prize, National Competition for the poster *ICI, Industria Colori Inchiostro*, organized by the magazine *Graphicus*, Turin.

1953
Primo Premio, Concorso nazionale per il manifesto *Re Carpano*, organizzato dalla F.I.P. Federazione Italiana Pubblicità, in occasione della Settimana Mondiale della Pubblicità, Milano.
First Prize, National Competition for the poster *Re Carpano*, organized by F.I.P. Federazione Italiana Pubblicità, on the occasion of World Advertising Week, Milan.

1958
Primo Premio, Concorso nazionale per il manifesto della XVII Olimpiade di Roma organizzato dal C.O.N.I.
First Prize, National Competition for the poster of the 17th Olimpic Games, Rome, organized by C.O.N.I.

1964
Primo Premio, VII Festival Nazionale del Film pubblicitario cinematografico e televisivo-Settore cinema film di animazione, Trieste, per *Gelosia Paulista*.
First Prize, 7th National Advertising Film Festival for cinema and television-Animation Section, Trieste, for *Gelosia Paulista*.

1968
Medaglia d'oro del Ministero della Pubblica Istruzione, Roma, per il contributo all' Arte Visiva.
Gold Medal of the Ministry of Education, Rome, for an outstanding contribution to Visual Arts.
XVII Palma d'Oro, Premio Nazionale della Pubblicità, Circolo della Stampa, Milano, per la campagna *Simmenthal 1967*.
17th Golden Palm, National Advertising Prize, Circolo della Stampa, Milan, for the campaign *Simmenthal 1967*.

1970
Primo Premio, Medaglia d'oro, III Miedzynarodowe Biennale Plakatu, Warszawa, per il manifesto *Plast 72*.
First Prize, Gold Medal, III Miedzynarodowe Biennale Plakatu, Warszawa for the poster *Plast 72*.

1974
Torchio d'oro, Progresso Grafico, Milano.

1975
Medaglia d'oro, Premio "Vita di Pubblicitario 1974", F.I.P.-Federazione Italiana Pubblicità, Milano, riconoscimento speciale per i successi conseguiti all'estero.
Gold Medal, "Adman Life 1974" Prize, F.I.P.-Federazione Italiana Pubblicità, Milan, in recognition of achievements outside Italy.

1980
Torchio d'oro, Progresso Grafico, Milano.

1981
Targa "A Armando Testa con riconoscenza", Città di Torino.
Plaque dedicated "To Armando Testa with Gratitude", City of Turin.

1982
Premio "Il manifesto italiano", AAPI, Associazione Aziende Pubblicitarie Italiane, Salsomaggiore, per il contributo alla creatività nei cartelloni pubblicitari.
Prize "The Italian Poster", Associazione Pubblicitari Italiani, Salsomaggiore, for an outstanding creative contribution to advertising poster design.

1984
Primato "Big '84", Rassegna Grafica, Milano, premio per la ricerca e l'impegno.
"Big '84" Award prize, Rassegna Grafica, Milan, for research and dedication to the field.

1987
Premio "Il Torinese dell'Anno 1986", Camera di Commercio, Industria, Artigianato e Agricoltura di Torino.
Prize "Turin Citizen of the Year", Turin Chamber of Commerce, Industry, Handycraft and Agriculture.
Premio Circolo della Stampa, Torino / Prize Circolo della Stampa, Turin.

1989
"Honor Laureate", Colorado State University, Fort Collins-Colorado.
Riconoscimento di Professionalità Grafinformatica, Politecnico di Torino.
Graphics and Computer Award, Polytechnic of Turin.
Premio "San Gioann-Ad Armando Testa", Associassion Piemontèisa, Torino.
Prize "St. John-To Armando Testa", Piedmontese Association, Turin.

1991
Premio "Piemontevip", Biella, per i successi raggiunti nel campo della pubblicità e dell'arte.
"Piemontevip" Prize, Biella, for achievement in art and advertising.
"Menzione speciale" Art Directors Club, New York, per il manifesto de "Il Giornale dell'Arte".
"Special Award" Art Directors Club, New York, for the poster of "Il Giornale dell'Arte".

1992
"Menzione speciale" Art Directors Club, New York, per i manifesti *Pozzo Gros Monti* e *Cinema Giovani 9*.
"Special Award" Art Directors Club, New York, for the posters *Pozzo Gros Monti* and *Cinema Giovani 9*.

1996
"Pollicione d'oro 1996" Scuola Grafica Giusep-

pe Pellitteri, Arese, "Alla memoria di Armando Testa visualizzatore globale e antesignano della professionalità del comunicatore multimediale". "Gold Thumb 1996" Graphic School Giuseppe Pellitteri, Arese, "To the memory of Armando Testa, all-round visual artist and pioneer of multimedia communications".

Bibliografia selezionata
Selected Bibliography

Testi di Armando Testa
Texts by Armando Testa

1960
s.t., in " Serigrafia", n. 19, Milano, ottobre / October.
La pubblicità ha già pagato i debiti alla pittura, in "Terme e Riviere", Milano, ottobre / October.

1963
Cartellone romantico e cartellone operativo, in "Pagina", Milano, giugno / June.
Pubblicitario, intervista con Armando Testa, in "Le Stagioni", Torino, autunno / Autumn.

1964
Il domatore delle immagini , in "Parete", Milano, ottobre / October.

1965
Sasso, in "Sipradue", Torino, 6 giugno / June 6.

1966
Il manifesto in piazza della scienza, in "L'Ufficio Moderno", Milano, giugno / June.

1968
La sintesi è il nostro mestiere, in "Publitransport", Milano, aprile-giugno / April-June.

1970
I muri di D'Errico, in "Graphicus", Torino, marzo / March.

1971
L'impiego dell'infanzia nella pubblicità e i suoi riflessi, La parola a: Armando Testa, in "L'Ufficio Moderno", Milano, ottobre / October.

1974
Milton Glaser perché fai così, in "Strategia", Milano, 15 ottobre / October 15.

1976
La stella che sgrida Ping-Pong, in "Pubblicità Domani", Milano, 2 marzo / March 2.
Lettera di Testa a Ping-Pong, in "Pubblicità Domani", Milano, 17 giugno / June 17.
Guido Novarro, quell'intelligente uomo di Oneglia, in "Il Secolo XIX", Genova, 5 agosto / August 5.

1979
Berlino 79: La creatività nella pubblicità esterna, in "Publitransport", Milano, aprile-giugno / April-

June.
A Step Toward a Better Future, in "Campaign Europe", London, dicembre / December.

1980
La grafica italiana: avanguardia o retroguardia?, in "Publirama Italiano 1979", Milano, maggio / May.
La dimostrazione e l'esclamazione, in "Gran Bazaar", Milano, novembre-dicembre / November-December.

1981
Il manifesto, in "L'ufficio Moderno", Milano, luglio / July.
Sgobbona non molto ciarliera, in "La Stampa", Torino, 19 ottobre / October 19.
A questo punto bisogna ribellarsi, in "Pubblicità Domani", Milano, ottobre / October.

1982
Pubblicità in Italia, in "Pubblicità in Italia 81/82", Milano, gennaio / January.
L'immagine, in "Selezione del Reader's Digest", Milano, febbraio / February.
Tutto quello che avreste voluto sapere sui Media, in "Il Millimetro", Milano, febbraio / February.
Back in the Street: Cross Socializing with Italdesign, in *Italian Re-Evolution: Design in Italian Society in the Eighties*, La Jolla Museum of Contemporary Art, San Diego.
Aiuto, affondiamo nei marchi, in "Campagne", Milano, novembre-dicembre / November-December.
Quei gran figli di Utamaro, in "Nuovo 2", Milano, dicembre / December.

1983
Due personaggi han fatto Irruzione sulla scena del manifesto: Fotocolor e Manifesto, in "Parete", Milano, 8 marzo / March 8.
Dalla parte di chi guarda. Dove me lo metto?, in "Il Giornale dell'Arte", Torino, maggio / May.
Dalla parte di chi guarda. A Venezia mi vergognavo per Andy, in "Il Giornale dell'Arte", Torino, giugno / June.
Dalla parte di chi guarda. Così piccolo e già Craxi, in "Il Giornale dell'Arte", Torino, luglio-agosto / July-August.
Dalla parte di chi guarda. Mele in faccia per tutti, in "Il Giornale dell'Arte", Torino, settembre / September.
Dalla parte di chi guarda. Burri non esagerare con il miele!, in "Il Giornale dell'Arte", Torino, ottobre / October.
Dalla parte di chi guarda. Non masturbarsi con lo zoom, in "Il Giornale dell'Arte", Torino, novembre / November.
Dalla parte di chi guarda. Son contento di essere andato, in "Il Giornale dell'Arte", Torino, dicembre / December.
Dalla réclame al marketing, in "Il Millimetro", Milano, dicembre / December.

1984
Dalla parte di chi guarda. Italiani cretini e carosellari, in "Il Giornale dell'Arte", Torino, gennaio /

January.

Dalla parte di chi guarda. Aiuto! Affondiamo nei marchi, in "Il Giornale dell'Arte", Torino, febbraio / February.

Dalla parte di chi guarda. Se ti fa schifo è bello, in "Il Giornale dell'Arte", Torino, marzo / March.

Dalla parte di chi guarda. Il formato è come il ring, in "Il Giornale dell'Arte", Torino, aprile / April.

Dalla parte di chi guarda. Nigeria: sembra Cellini. Che vergogna!, in "Il Giornale dell'Arte", Torino, maggio / May.

Dalla parte di chi guarda. New York New York e ritorno, in "Il Giornale dell'Arte", Torino, giugno / June.

Dalla parte di chi guarda. Citazionisti, anacronisti e tirolesi, in "Il Giornale dell'Arte", Torino, luglio-agosto / July-August.

Dalla parte di chi guarda. Piuttosto che far del male, in "Il Giornale dell'Arte", Torino, settembre / September.

Dalla parte di chi guarda. Guardoni a Venezia, in "Il Giornale dell'Arte", Torino, ottobre / October.

Dalla parte di chi guarda. Neo-selvaggi e neo-copioni, in "Il Giornale dell'Arte", Torino, novembre / November.

La pubblicità italiana è di buon gusto?, in "Notizie dall'Italia", Torino, novembre / November.

Dalla parte di chi guarda. Guttuso piace, piace, dai dai stappa un Guttuso!, in "Il Giornale dell'Arte", Torino, dicembre / December.

1985

Dalla parte di chi guarda. Baci d'altura, in "Il Giornale dell'Arte", Torino, gennaio / January.

Parlami del fondo bianco, in "Il Direttore Commerciale", Milano, gennaio-febbraio / January-February.

Dalla parte di chi guarda. L'angoscia nelle natiche, in "Il Giornale dell'Arte", Torino, febbraio / February.

Dalla parte di chi guarda. Gli immarcescibili, in "Il Giornale dell'Arte", Torino, marzo / March.

Quando Graphicus illuminava Torino, in "Graphicus", Torino, marzo / March.

Dalla parte di chi guarda. Può una macchina rifarsi una vita?, in "Il Giornale dell'Arte", Torino, aprile / April.

Dalla parte di chi guarda. Cuori ingrati, in "Il Giornale dell'Arte", Torino, maggio / May.

Pagine e spot, in *L'Italie aujourd'hui. Aspects de la création italienne de 1970 à 1985*, Villa Arson, Nice.

Dalla parte di chi guarda. Di mamma ce n'è una sola: sulla subway riappare la mom, in "Il Giornale dell'Arte", Torino, giugno / June.

Dalla parte di chi guarda. Conte Panza, leggendola ho pianto, in "Il Giornale dell'Arte", Torino, luglio-agosto / July-August.

Dalla parte di chi guarda. Questo quadro ha il culo basso, in "Il Giornale dell'Arte", Torino, settembre / September.

Dalla parte di chi guarda. Anche la cornice vuole la sua parte, in "Il Giornale dell'Arte", Torino, ottobre / October.

Dalla parte di chi guarda. Baciami New York, in "Il Giornale dell'Arte", Torino, novembre / November.

Dalla parte di chi guarda. Manzoni, Morandi, Maradona, in "Il Giornale dell'Arte", Torino, dicembre / December.

1986

Dalla parte di chi guarda. Morandi ha indovinato il positioning, in "Il Giornale dell'Arte", Torino, gennaio / January.

Un radiatore a forma di cuore, in "Ricerca e Innovazione", Milano, gennaio / January.

La libertà di fare due mestieri, in "Strategia", Milano, febbraio / February.

Dalla parte di chi guarda. Questo quadro non mi dice niente!, in "Il Giornale dell'Arte", Torino, febbraio / February.

Dalla parte di chi guarda. Che burlone quell'Edvard Munch!, in "Il Giornale dell'Arte", Torino, marzo / March.

Sul muro non si è mai soli, in "Strategia", Milano, 9 aprile / April 9.

Dalla parte di chi guarda. Modernariato, Modernuzzo, Modernazzone, in "Il Giornale dell'Arte", Torino, aprile / April.

Sul cavalletto la pubblicità ossessiva, in "Futurismo a Venezia", supplemento a / supplement for "La Stampa", Torino, 8 maggio / May 8.

Dalla parte di chi guarda. Sarà bello, non sarà bello?, in "Il Giornale dell'Arte", Torino, maggio / May.

Dalla parte di chi guarda. In week-end con Piero della Francesca, in "Il Giornale dell'Arte", Torino, giugno / June.

Dalla parte di chi guarda. Fatti un segno e non scordarlo mai, in "Il Giornale dell'Arte", Torino, luglio-agosto / July-August.

Dalla parte di chi guarda. Arte e ginecologia, in "Il Giornale dell'Arte", Torino, settembre / September.

Dalla parte di chi guarda. Soli soli in galleria, in "Il Giornale dell'Arte", Torino, ottobre / October.

Dalla parte di chi guarda. La réclame è diventata di moda, in "Il Giornale dell'Arte", Torino, novembre / November.

Dalla parte di chi guarda. Il martirio continua, in "Il Giornale dell'Arte", Torino, dicembre / December.

1987

Dalla parte di chi guarda. Ronnie, attento al colore!, in "Il Giornale dell'Arte", Torino, gennaio / January.

Dalla parte di chi guarda. Cossiga presidente e designer, in "Il Giornale dell'Arte", Torino, febbraio / February.

Andy Warhol ci mancherà?, in "Vernissage-Il Giornale dell'Arte", Torino, marzo / March.

Puntiamo a una Torino più frivola, in "Trovare Torino", supplemento a / supplement for "La Stampa", Torino, marzo / March.

Dalla parte di chi guarda. L'abitudine è più forte dell'Aids, in "Il Giornale dell'Arte", Torino, aprile / April.

Dalla parte di chi guarda. Un sedere è sempre un sedere, in "Il Giornale dell'Arte", Torino, maggio / May.

Picasso, Avedon, Burri, Digestivo Antonetto, in "Hurrà Hurrà Spot", Milano, maggio / May.

Io, che ho insegnato, in "Epoca", Milano, 18 giugno / June 18.

Come si entra nel mondo della pubblicità, in AA.VV., *Come si entra nel mondo del Marketing*, Mondadori, Milano.

Dalla parte di chi guarda. Cannes + Basilea = troppo, in "Il Giornale dell'Arte", Torino, luglio-agosto / July-August.

Dalla parte di chi guarda. Moglie e marito: chi è più moderno?, in "Il Giornale dell'Arte", Torino, settembre / September.

Dalla parte di chi guarda. L'urlo e il dolore, in "Il Giornale dell'Arte", Torino, ottobre / October.

Dalla parte di chi guarda. Fortunati gli ambigui, in "Il Giornale dell'Arte", Torino, novembre / November.

Dalla parte di chi guarda. Fontana assomiglia a Sironi, in "Il Giornale dell'Arte", Torino, dicembre / December.

1988

Dalla parte di chi guarda. Ma Botero è abbastanza Bueno?, in "Il Giornale dell'Arte", Torino, gennaio / January.

Dalla parte di chi guarda. Salvo è meglio di Fievel, in "Il Giornale dell'Arte", Torino, febbraio / February.

Dalla parte di chi guarda. Le natiche non sorridono, in "Il Giornale dell'Arte", Torino, marzo / March.

Dalla parte di chi guarda. Con l'USP gli altri li freghi, in "Il Giornale dell'Arte", Torino, aprile / April.

Dalla parte di chi guarda. Saul Bass mi ha baciato, in "Il Giornale dell'Arte", Torino, maggio / May.

Dalla parte di chi guarda. A testa in giù è meglio, in "Il Giornale dell'Arte", Torino, giugno / June.

Ansaldi un creativo ante litteram, in *Torino tra '800 e '900 nelle caricature e disegni di Ansaldi*, Museo del Risorgimento-Daniela Piazza Editore, Torino.

Quel fascino comunicativo di Gilda, in "Global", supplemento a / supplement for "Media Key", Milano, luglio / July.

Dalla parte di chi guarda. Burri, non scherzare col Colosseo, in "Il Giornale dell'Arte", Torino, luglio-agosto / July-August.

Dalla parte di chi guarda. La Biennale è belloccia, in "Il Giornale dell'Arte", Torino, settembre / September.

Ho sempre cercato la sintesi, in "Arte e Cronaca", Bari, settembre / September.

Dalla parte di chi guarda. Alla Volpaia si ride di più, in "Il Giornale dell'Arte", Torino, ottobre / October.

Dalla parte di chi guarda. Volo palese o volo segreto?, in "Il Giornale dell'Arte", Torino, novembre / November.

Dalla parte di chi guarda. In provocatorio quotidiano, in "Il Giornale dell'Arte", Torino, dicembre / December.

A Mosca a Mosca, in "Strategia '88", supplemento a / supplement for "Strategia", Milano.

1989

La grafica, in "Quaderni ISIA", n. 1, Urbino.

Dalla parte di chi guarda. Un rabbit sul tetto, in "Il Giornale dell'Arte", Torino, gennaio / January.

Gemma De Angelis e / and Armando Testa, 1970

Dalla parte di chi guarda. C'è ometto e ometto, in "Il Giornale dell'Arte", Torino, febbraio / February.
Dalla parte di chi guarda. Russia e terza età, in "Il Giornale dell'Arte", Torino, marzo / March.
I manifesti ci guardano, in *Manifesti pubblicitari torinesi 1900-1960*, Galleria Principe Eugenio-Fratelli Pozzo, Torino.
Dalla parte di chi guarda. Stalin avrebbe baciato Boccasile, in "Il Giornale dell'Arte", Torino, aprile / April.
Dalla parte di chi guarda. Che gioia pesare molto, in "Il Giornale dell'Arte", Torino, maggio / May.
Dalla parte di chi guarda. La bellezza è nell'occhio, in "Il Giornale dell'Arte", Torino, giugno / June.
Dalla parte di chi guarda. Surrealismo Supermarket, in "Il Giornale dell'Arte", Torino, luglio-agosto / July-August.
Dalla parte di chi guarda. Cambia il nome ma il quadro non cambia, in "Il Giornale dell'Arte", Torino, settembre / September.
Dalla parte di chi guarda. La tomba del tuffatore, in "Il Giornale dell'Arte", Torino, ottobre / October.
Dalla parte di chi guarda. Una riga un ovetto, una riga un ovetto, in "Il Giornale dell'Arte", Torino, novembre / November.
Dalla parte di chi guarda. Dolce cubismo, in "Il Giornale dell'Arte", Torino, dicembre / December.
Un merluzzo in doppiopetto, in "Quaderni dell'Archivio Storico GFT", GFT, Torino, dicembre / December.
Gli auguri di Armando Testa, in "Nuova Cucina", Milano, dicembre / December.
Montagne, piramidi, triangoli, in *Le Montagne della pubblicità*, Museo Nazionale della Montagna Duca degli Abruzzi, Torino.

1990

Dalla parte di chi guarda. Louise, dimmi cos'è, in "Il Giornale dell'Arte", Torino, gennaio / January.
Dalla parte di chi guarda. Gli allegri tedeschi dell'Est, in "Il Giornale dell'Arte", Torino, febbraio / February.
Dalla parte di chi guarda. Basta con Warhol, in "Il Giornale dell'Arte", Torino, marzo / March.
Dalla parte di chi guarda. La gioia degli spazi bianchi, in "Il Giornale dell'Arte", Torino, aprile / April.
Un grande, in *Paolo Garetto*, Galleria Piazza, Torino, aprile / April.
La foto baciata dal marketing, in "Portfolio illustratori e fotografi", Milano, aprile / April.
Dalla parte di chi guarda. La voglia Matta, in "Il Giornale dell'Arte", Torino, maggio / May.
La mia love story con la fotografia, in "Portfolio illustratori e fotografi", Milano, giugno / June.
Dalla parte di chi guarda. Monumenti formato tessera, in "Il Giornale dell'Arte", Torino, luglio-agosto / July-August.
Dalla parte di chi guarda. Le grassone turbano?, in "Il Giornale dell'Arte", Torino, settembre / September.
Il cane a sei zampe, in "Pubblico", Milano, 17 ottobre / October 17.
Il "precolombiano" di Torino. Una mia idea di 1400 anni fa, in "la Repubblica", Torino, 27 ottobre / October 27.
Dalla parte di chi guarda. Un testimonial di Tiahuanaco, in "Il Giornale dell'Arte", Torino, ottobre / October.
Arte e pubblicità, in "Pubblico", Milano, novembre / November.
Dalla parte di chi guarda. Dux, ma che bella parola!, in "Il Giornale dell'Arte", Torino, novembre / November.
Dal manifesto al video, in "Pubblico", Milano, 3 dicembre / December 3.
Quanto pesa il marketing, in "Pubblico", Milano, 3 dicembre / December 3.
Un finto che sembra vero, un vero che sembra finto, in "Pubblicità Italia", Milano, dicembre / December.
Dalla parte di chi guarda. Copiare è creativo?, in "Il Giornale dell'Arte", Torino, dicembre / December.

1991

Dalla parte di chi guarda. Una corsa a New York, in "Il Giornale dell'Arte", Torino, gennaio / January.
Dalla parte di chi guarda. Attenti al lupo!, in "Il Giornale dell'Arte", Torino, febbraio / February.
Incontriamoci all'incrocio, in "Tema Celeste", Siracusa, gennaio-marzo / January-March.
Dalla parte di chi guarda. GianEnzo, ma dove andiamo?, in "Il Giornale dell'Arte", Torino, marzo / March.
Dalla parte di chi guarda. Due mostre, due millenni, in "Il Giornale dell'Arte", Torino, aprile / April.
Armando Testa, in "Casa Oggi", Milano, aprile / April.
Dalla parte di chi guarda. Parole parole parole, in "Il Giornale dell'Arte", Torino, maggio / May.
Sognavo un impiego alla Pozzo Gros Monti, in *I muri raccontano*, Società Promotrice delle Belle Arti, Torino.
Dalla parte di chi guarda. Diavolo d'un marketing, in "Il Giornale dell'Arte", Torino, giugno / June.
Ragazzo, ama il manifesto!, in "Pubblicità Domani", Milano, giugno / June.
Dalla parte di chi guarda. Come sarà il 95?, in "Il Giornale dell'Arte", Torino, luglio-agosto / July-August.
Woody Allen mi fa pubblicità, in "La Stampa", Torino, 28 settembre / September 28.
Dalla parte di chi guarda. Ma quel didietro è bello?, in "Il Giornale dell'Arte", Torino, ottobre / October.
Dalla parte di chi guarda. Sbruciacchiarsi è meglio, in "Il Giornale dell'Arte", Torino, novembre / November.
Dalla parte di chi guarda. Non una riga in più, in "Il Giornale dell'Arte", Torino, dicembre / December.

1992

Dalla parte di chi guarda. Ma le piante di Penone piaceranno ai Verdi?, in "Il Giornale dell'Arte", Torino, gennaio / January.
Coca Cola generation, in *Cocart*, Edizioni Bianca Pilat, Milano.
Incontriamoci all'incrocio…, in "Tema Celeste", Siracusa, gennaio-marzo / January-March.

Pubblicità, arte di questo secolo, in "Italia Oggi", Milano, 1 febbraio / February 1.
Dalla parte di chi guarda. Coca-Cola o Napoleone?, in "Il Giornale dell'Arte", Torino, febbraio / February.
Dalla parte della forma, in "Il Giornale dell'Arte", *Dalla parte di chi guarda*. Torino, marzo / March.
La mia filosofia creativa. In ricordo di Armando Testa, in "Assap News", Milano, aprile / April.
La mia filosofia creativa, in "Informazione e Immagine", Milano, maggio / May.
Filosofia creativa, in "Problemi Aziendali", supplemento a / supplement for "Dentrocittà", Alba, luglio / July.
Dalla parte di chi guarda (a cura di / edited by Sandro-Enrica Dorna), Allemandi, Torino.

Interviste
Interviews

1954
A. Biancotti, *Un'ora con Armando Testa, pittore geniale di fantasie pubblicitarie*, in "Domenica Espresso", Roma, 28 febbraio / February 28.

1962
T. Granich, *Intervista ad Armando Testa*, in "Fatti", Milano, luglio-settembre / July-September.

1964
G. Elli, *Armando Testa. L'aggressività nella sintesi*, in "Incontri con la Pubblicità", Milano, luglio-agosto / July-August.

1967
s. a. / anon., *Le sceneggiature allo Studio Testa*, in "Pagine", Milano, maggio-giugno / May-June.

1968
U. B., *A tu per tu con la frenesia*, in "Il Millimetro", Milano, marzo / March.

1969
M. Bravetta, *Testa fa testo*, in "La Regione", Milano, 15 luglio / July 15.

1970
P. Scanziani, *Il Cosmopolita, l'artista*, in "Il Capitale", Milano, aprile / April.

1971
D. Mutarelli, *Tanto di cappello a chi non copia*, in "Il Millimetro", Milano, giugno / June.
s. a. / anon., *Quando il linguaggio pubblicitario è "oscuro"*, in "Incontri con la Pubblicità", Milano, giugno-luglio / June-July.
s. a. / anon., *La parola a: Armando Testa*, in "L'Ufficio Moderno", Milano, ottobre / October.

1972
s. a. / anon., *Ritornano le maggiorate*, in "Grazia", Milano, 23 gennaio / January 23.

1973
S. Huen, *Burro o cannoni*, in "Strategia", Milano, 15 marzo / March 15.

s. a. / anon., *Creatività o strategia?*, in "Epoca", Milano, 16 dicembre / December 16.

1974
B. S., *I "colpi" di Testa*, in "Staff", Milano, 15 maggio / May 15.
G. Grazzini, *E allora Adamo diventò Adman*, Graf 3 s.r.l., Milano.

1975
C. M., *Bevete questo e noi ubbidiamo*, in "Stampa Sera", Torino, 9 aprile / April 9.
C. Moribondo, B. Faussone, *Fare il pubblicitario*, in "Stampa Sera", Torino, 11 aprile / April 11.
M. Verteneglio, *Un manifesto per gli italiani*, in "Strategia", Milano, 16 maggio / May 16.

1977
A. Piovani, *A creatività obbligata*, in "Progresso Fotografico", Milano, marzo / March.
P. Bianucci, *I persuasori disarmati*, in "Gazzetta del Popolo", Torino, 30 settembre / September 30.
A. Schwarz, *Armando Testa*, in "Il Diaframma", Milano, settembre / September.
P. Bianucci, *Orfani di carosello*, in "Gazzetta del Popolo", Torino, 16 ottobre / October 16.

1978
R. Pennazio, *Il personaggio Armando Testa*, in "Torino Playtime", Torino, 2 luglio / July 2.
F. Prestipino, *Iam '78. Un mercato delle idee, ma non convince*, in "Graphicus", Torino, 7 agosto / August 7.
s. a. / anon., *Ma è "lei" che ha in mano il potere d'acquisto*, in "Tuttolibri-La Stampa", Torino, 2 dicembre / December 2.

1980
s. a. / anon., *Armando Testa: "Attenti le uova ci guardano"*, in "Forme '89", Cermenate, Como, luglio / July.
D. Mutarelli, *Intervista a Armando Testa per il budget Alitalia*, in "Strategia", Milano, 16 febbraio / February 16.
D. Mutarelli, *Cannes è Alien*, in "Strategia", Milano, 16 giugno / June 16.
s. a. / anon., *Il matrimonio mi piace, faccio il bis*, in "Annabella", Milano, 10 ottobre / October 10.

1981
R. Valtorta, *Alla ricerca della creatività genuina*, in "Progresso Fotografico", Milano, 3 marzo / March 3.

1982
G. Guarda, *Igap 1881-1981. Una parete lunga cento anni*, in "Parete", Milano, gennaio / January.
P. T., *Un'immagine tutta di Testa*, in "Nuova Società", Torino, 11 settembre / September 11.
S. Strati, *Un colpo di Testa*, in "Gazzetta del Popolo", Torino, 30 novembre / November 30.

1983
F. D. P., *Torino secondo Armando Testa*, in "La Stampa", Torino, 19 gennaio / January 19.
G. Piacentini, *Un artista che fa il pubblicitario da troppo tempo*, in "Il Millimetro", Milano, marzo / March.
E. Archimede, *Il tocco del professore*, in "Barolo & Co.", Torino, maggio / May.
s. a. / anon., *Manifesto d'autore e manifesti di autori, dibattito alla Fondazione Carlo Erba di Milano*, in "Parete", Milano, luglio / July.
L. Vincenti, *Vendiamo anche i politici*, in "Oggi", Milano, 3 ottobre / October 3.

1984
D. Jarach, E. Matti, *Donna oggetto?*, Forte, Milano.
s. a. / anon., *Un pizzico di polemica*, in "Strategia", Milano, maggio / May.
D. Dal Verme, *Come nasce una campagna pubblicitaria*, in *Pubblicità, propaganda, pubbliche relazioni per il turismo*, C.L.I.T.T., Roma, luglio / July.
s. a. / anon., *Armando Testa, Presidente della Armando Testa*, in "Media Key", Milano, novembre / November.
s. a. / anon., *Una mostra di Testa al Pac*, in "Il Giornale dell'Arte", novembre / November.
C. P., *Una mostra di Armando Testa*, in "La Nuova Sardegna", Sassari, 8 dicembre / December 8.
G. Iliprandi, *Intervista ad Armando Testa*, in "Linea Grafica", Milano, dicembre / December.

1985
A. Antolini, *Armando Testa espone 30 anni di immagini*, in "Pubblicità Domani", Milano, gennaio / January.
C. Provvedini, *Dal Punt e Mes alla pittura*, in "La Nuova Venezia", Venezia, 3 gennaio / January 3.
C. Stampa, *Non cercate il pelo nell'uovo*, in "Epoca", Milano, 6 settembre / September 6.
E. Di Mauro, *Che Testa quell'Armando*, in "Reporter", Milano, 12 novembre / November 12.

1987
s. a. / anon., *Intervista ad Armando Testa*, in "Media Key", Milano, aprile / April.
R. Salemi, *C'è un re dei caroselli*, in "Domenica del Corriere", Milano, 16 aprile / April 16.
R. Salemi, *Armando Testa racconta alla Domenica*, in "Domenica del Corriere", Milano, 23 aprile / April 23.
s. a. / anon., *Intervista con Armando Testa*, in "Vernissage-Il Giornale dell'Arte", Torino, giugno / June.
M. Perazzi, *Ecco perché ho messo il dito nel quadro*, in "Amica", Milano, 19 ottobre / October 19.
M. Florio, *Torino bellissima. I campioni*, Bolaffi, Torino.
P. Jacobbi, *Come entrare nel mondo della pubblicità. Il mio futuro. Pubblicità*, Mondadori, Milano.

1988
s. a. / anon., *Voglia di colore ma con le pause*, in "Cerutti Mondo", Casale Monferrato, gennaio / January.
T. Zanchi Anselmi, *Il dito e i suoi dintorni*, in "Casa Oggi", Milano, gennaio-febbraio / January-February.
M. Gandini, *Arte e pubblicità, intervista con Armando Testa*, in "Flash Art", Milano, gennaio-

febbraio / January-February.

1989

G. Vergani, *Armando Testa racconta, "Casorati mi disse dammi del tu..."*, in "la Repubblica", Milano, 20 maggio / May 20.

s. a. / anon., *Armando Testa e la fotografia*, in "Il Popolo", Roma, 4 ottobre / October 4.

F. Minervino, *E così diventai pubblicitario grazie all'astrattismo*, in "Corriere della Sera", Milano, 16 ottobre / October 16.

s. a. / anon., *Intervista a Armando Testa*, in "Juliet", Trieste, ottobre / October.

M. Boer, *Il fattore umano di Armando Testa*, in "Parete", n. 52, Milano, novembre / November.

M. Forti, *Pubblicità, oh musa*, in "Il Messaggero", Roma, 22 dicembre / December 22.

1990

L. Ballio, *Le città mondiali. Torino*, in "Il Mondiale", supplemento a / supplement for "Corriere della Sera", Milano, 10 aprile / April 10.

s. a. / anon., *Playboy intervista Armando Testa*, in "Playboy", Milano, settembre / September.

1991

C. Altarocca, *Il re della pubblicità ci racconta come sfidò la "follia". Amore e Polinesia, così cambiò la mia vita*, in "La Stampa", Torino, 15 luglio / July 15.

1992

M. Blonsky, *Armando Testa 1991*, in "Graphis", Zürich, settembre-ottobre / September-October.

M. Florio, *Conterranei nel tempo*, Daniela Piazza Editore, Torino.

M. Blonsky, *American Mythologies*, Oxford University Press, New York.

Interviste televisive
TV Interviews

1983

"Lo spettacolo più grande dentro la pubblicità", a cura di / presented by A. Cammarano, A. Negrin, II e III puntata / 2^nd and 3^rd episode, RAITRE, giugno / June.

1984

"Non solo moda", a cura di / presented by F. Pasquero, Canale 5.

1985

Armando Testa. Il segno e la pubblicità, a cura di / presented by G. Minà, luglio / July.

"Parola mia", a cura di / presented by L. Rispoli, RAIUNO, dicembre / December.

1987

"Pentatlon", a cura di / presented by M. Bongiorno, Canale 5.

1988

"Questione di stile", a cura di / presented by C. De Ferrari, E. De Ferrari, , RAIDUE, 22 marzo / March 22.

1989

"Mai dire mai", a cura di / presented by Pastore & Cocito, *Armando Testa*, RAITRE, 5 marzo / March 5.

1991

"Mezzanotte e dintorni", a cura di / presented by G. Marzullo, RAIUNO, 15 marzo / March 15.

1992

"Blobcartoon", a cura di / presented by E. Ghezzi, M. Giusti, *Armando Testa*, RAITRE, 29 marzo / March 29.

Cataloghi di mostre personali
Catalogues of One Person Exhibitions

1984

Armando Testa. Pubblicità e pittura, testi di / texts by O. Calabrese, G. Dorfles, A. C. Quintavalle, PAC, Padiglione d'Arte Contemporanea-Mazzotta, Milano.

1985

Armando Testa. Il segno e la pubblicità, testi di / texts by G. Dorfles, D. Mutarelli, A. C. Quintavalle, Mole Antonelliana, Torino-Mazzotta, Milano.

1987

Armando Testa. 40 Years of Italian Creative Design, testi di / texts by G. Dorfles, F. Fellini, M. Glaser, A. C. Quintavalle, Parson School of Design Exhibition Center, New York City; Otis Art Institute of Parson School of Design Exhibition Center, Los Angeles-Allemandi, Torino.

Armando Testa, testi di / texts by U. Allemandi, M. Fagiolo dell'Arco, Galleria d'Arte Niccoli, Parma.

1989

40 Anos de Creatividad Italiana, testi di / texts by M. Chirino, G. Dorfles, F. Fellini, M. Glaser, A. C. Quintavalle, Circulo De Bellas Artes, Madrid-Allemandi, Torino.

1993

Armando Testa. Una retrospettiva, testi di / texts by G. Celant, G. Dorfles, O. Calabrese, M. Glaser, A. C. Quintavalle, Palazzo Strozzi, Firenze-Electa, Milano.

Cataloghi di mostre collettive
Catalogues of Group Exhibitions

1970

III Miedzynarodowe Biennale Plakatu. Plakaty reklamowe, testo di / text by J. Waśniewski, Warszawa.

Bienále Užité Grafiky, IV Mezinárodní přehlídka plakátu a propagační grafiky, testo di / text by J. Hlušička, Brno.

1972

Humor Graphic. Ecologic, testi di / texts by U.

Domina, G. Richetti, S. Vollaro, Galleria Cortina-Edizione Humor Graphic, Milano.
IV Miedzynarodowe Biennale Plakatu. Plakaty reklamowe, testo di / text by Z. Schubert, Warszawa.

1974
V Miedzynarodowe Biennale Plakatu. Plakaty reklamowe, testo di / text by M. F. Rakowski, Warszawa.
Humor Graphic. Nevrotic, testi di / texts by G. Lopez, G. Richetti, S. Vollaro, Galleria Cortina-Edizione Humor Graphic, Milano.

1975
Humor Graphic. Il Potere, testi di / texts by G. Richetti, S. Vollaro, Galleria Il Ventaglio, Firenze-Edizione Humor Graphic, Milano.

1976
Humor Graphic. Escatologic, testi di / texts by E. Consigli, G. Richetti, S. Vollaro, Palazzo Confalonieri, Milano; Bedford House Gallery, London-Edizione Humor Graphic, Milano.
VI Miedzynarodowe Biennale Plakatu. Plakaty reklamowe, testo di / text by K. T. Toeplitz, Warszawa.

1978
Bienále Užité Grafiky, VIII Mezinárodní přehlídka plakátu a propagační grafiky, testo di / text by J. Hlušička, Brno.

1979
Humor Graphic. Psyco, testi di / texts by G. Richetti, S. Vollaro, Museo Egizio, Castello Sforzesco-Edizione Humor Graphic, Milano.
The Colorado International Invitational Poster Exhibition, testo di / text by R. H. Forsyth, Fine Arts Center, Colorado Spring; Sangre de Cristo Arts and Conferance Center, Pueblo; Center for the Arts and Humanities, Arvada; Lincoln Community Center, Fort Collins-Office of Cultural Programs; Colorado State University, Fort Collins.

1980
Humor Graphic. Archeologic, testi di / texts by P. Consigli, G. Richetti, S. Vollaro, Civico Museo Archeologico-Edizione Humor Graphic, Milano.

1981
Humor Graphic. Il Segno, testi di / texts by P. Consigli, U. Domina, A. Guerci et al., Palazzo delle Stelline-Edizione Humor Graphic, Milano.
Cento anni di manifesti fra arte e costume, testi di / texts by M. de Micheli, G. Guarda, G. Lopez, S. Violante, Sala Viscontea, Castello Sforzesco, Milano-Igap, Mazzotta-Milano.

1982
Humor Graphic. Murales Sikkens, testo di / text by G. Lopez, Piazza del Duomo, Milano; Piazza Martiri, Reggio Emilia-Edizione Humor Graphic, Milano.
Italian Re-Evolution: Design in Italian Society in the Eighties, testi di / texts by G. C. Argan, G. Fabris, S. Pininfarina, P. Sartogo, B. Zevi et al., La Jolla Museum of Contemporary Art, San Diego.
Humor Graphic. Alfabeta, testi di / texts by P. Boselli, P. Consigli, U. Domina et al., Biblioteca Trivulziana, Castello Sforzesco-Edizione Humor Graphic, Milano.

1983
Humor Graphic. Pecunia, testi di / texts by P. Boselli, P. Consigli, U. Domina et al., Civico Museo Archeologico, Milano; Sala della Comunicazione Visiva, Fiera di Bologna, Bologna; Club Migros, Lugano-Edizione Humor Graphic, Milano.
Humor Graphic. "A" dell'Avanti: interpretazioni, testo di / text by U. Intini, Circolo de Amicis-Edizione Humor Graphic, Milano.
Humor Graphic. Nel Castello di Kafka, testo di / text by P. Consigli, Biblioteca Sormani, Milano; Centro Culturale L. Russo, Pietrasanta-Viareggio; Sala del Torchio, Brescia; Università Centro R.A.T., Cosenza-Edizione Humor Graphic, Milano.

1984
T-Show. Storia e nuovi stili nella T-shirt, testi di / texts by G. Dorfles, D. Fiori, M. Giovannini, Studio Marconi, Milano.
Humor Graphic. Magia, testi di / texts by P. Boselli, P. Consigli, U. Domina et al., Galleria Vittorio Emanuele II, Milano; Centro Culturale L. Russo, Pietrasanta-Viareggio-Edizione Humor Graphic, Milano.

1985
L'Italie aujourd'hui. Aspects de la création italienne de 1970 à 1985, testi di / texts by G. Anceschi, G. Aulenti, M. Bellocchio, O. Calabrese, P. L. Cerri, L. Corrain, F. Dal Co, U. Eco, P. Fabbri, M. Fagioli, M. Fusco, V. Gregotti, A. Lugli, C. Majer, S. Massimini, L. Micciché, G. Morelli-Vitale, F. Quadri, A. C. Quintavalle, A. Rauch, F. Serra, A. Testa, J. C. Vegliante, R. Ventrella, Villa Arson, Nice-La Casa Usher, Firenze.
Piemonte anni Ottanta. Pittura e Scultura, testo di / text by G. Barbero, Ca' Vendramin Calergi, Venezia; Circolo degli Artisti, Torino-Fabbri-Milano.
Humor Graphic. Fashion, testi di / texts by P. Consigli, G. Lopez, G. Richetti et al., Centrodomus-Edizione Humor Graphic, Milano.

1986
Humor Graphic. Movie, testi di / texts by M. Chamla, P. Consigli, A. Giovannini et al., Galleria Vittorio Emanuele II-Edizione Humor Graphic, Milano.
Bienále Užité Grafiky, XII Mezinárodní přehlídka plakátu a propagační grafiky, testo di / text by J. Hlušička, Brno.

1987
Humor Graphic. Il Suono, testo di / text by P. Consigli, Galleria Vittorio Emanuele II, Milano; Galleria Comunale Corbetta-Edizione Humor Graphic, Milano.

1988
Humor Graphic. Il Tempo, testi di / texts by E. Consigli, P. Consigli, D. Emco, Civico Museo Archeologico-Edizione Humor Graphic, Milano.
XII Miedzynarodowe Biennale Plakatu. Plakaty reklamowe, testi di / texts by S. Fukuda, A. LeQuernec, M. Urbaniec, Warszawa.

1989
I manifesti pubblicitari torinesi 1900-1960, testi di / texts by G. Pregliasco, E. Soleri, A. Testa, Galleria Principe Eugenio, Torino.
L'Italia che cambia attraverso i manifesti 1900-1960. La raccolta Salce, testi di / texts by A. Abruzzese, F. M. Aliberti Gaudioso, R. Barilli, L. J. Bononi, G. P. Brunetta, V. Castronovo, M. Della Valle, F. Donati, M. Falzone del Barbarò, E. Manzato, P. Sparti, G. Tintori, Palazzo della Permanente, Milano-L'Artificio, Firenze.
MACAM Maglione. Un paese per gli artisti, testi di / texts by J. Beck, F. Caroli, F. Poli, MACAM, Museo Arte Contemporanea all'Aperto, Maglione Canavese-Torino-Fabbri, Milano.
Le montagne della pubblicità, testi di / texts by A. Audisio, A. Testa, Museo Nazionale della Montagna Duca degli Abruzzi-Cahier Museomontagna, Torino.

1990
Humor Graphic. Cybus, testi di / texts by E. Consigli, P. Consigli, D. Emco, Palazzo delle Stelline; Eurocucina, Fiera di Milano-Edizione Humor Graphic, Milano.
Il mondo delle torri, da Babilonia a Manhattan, testi di / texts L. I. Cahn, G. Dorfles, M. Fagiolo, P. Farina, I. Gardella, E. Mendelsohn, W. Oechslin, F. Portinari, P. Portoghesi, G. Rovero, P. Santarcangelo, M. Scolari, M. van der Rohe, Palazzo Reale, Milano-Mazzotta, Milano.
Profilo Italia. Un certo stile made in Italy. Design, arte, creatività italiana in mostra a Torino, testi di / texts by B. Alfieri, G. Boca, A. Branzi, G. Brera, S. Casciani, M. Gabardi, S. Giacomoni, S. Rolando, P. Scarzella, Palazzo a Vela, Torino-Berenice-Art Books, Milano.

1991
Humor Graphic. Ritus, testi di / texts by E. Consigli, P. Consigli, D. Emco, Palazzo della Triennale, Milano-Edizione Humor Graphic, Milano.
I muri raccontano. 100 anni di manifesti stampati dalla Pozzo Gros Monti, testi di / texts by C. Arocca, C. Gorlier, E. Manzato, M. Rosci, E. Soleri, A. Testa, G. F. Verné, Società Promotrice delle Belle Arti-Fratelli Pozzo, Torino.
Primera Bienal Internacional del Cartel en Mexico 1990, testi di / texts by A. Moreno Toscano, V. Flores Olea, M. S. Tolba, H. Lenger, V. Royo, S. Fukuda, R. Azcuq, M. Glaser, S. Veistola, Palacio de Mineria-Trana Visual Ac.-Universitad Autonoma Metropolitana, Ciudad de México.

1992
Cocart, testi di / texts by Y. Albert, R. Bellini, M.

Bonfantini, A. Bonito Oliva, F. Carmagnola, G. Cutolo, M. Cutrone, M. Gandini, J. P. Keller, M. Kunc, B. Pilat, D. Platzker, Rammallzee, M. Senaldi, A. Testa, Galleria Bianca Pilat, Milano; Exhibition Hall Fagib Coca Cola, Verona; Palazzo della Ragione, Mantova; Pinacoteca Provinciale, Bari; Spazio Flaminio, Roma-Edizioni Bianca Pilat, Milano.

Earth Flag Design. Global Solidarity, testi di / texts by W. Serwatowski, Expo '92, Polish Pavillon, Sevilla, maggio-luglio / May-July.

Humor Graphic. Energia, testi di / texts by E. Consigli, P. Consigli, U. Domina et al., Civico Museo Archeologico-Edizione Humor Graphic, Milano.

L'auto dipinta, testo di / text by A. C. Quintavalle, Fruttiere di Palazzo Te, Mantova-Electa, Milano.

1993

Un'avventura internazionale, Torino e le Arti 1950-1970, testi di / texts by M. Agnelli, M. Bourel, G. P. Brunetta, B. Camerana, G. Celant, G. Davico Bonino, P. Derossi, C. de Seta, M. Fagiolo dell'Arco, P. Fossati, R. Gabetti, I. Gianelli, A. Isola, M. Levi, M. Messinis, A. Minola, A. Papuzzi, P. Pinamonti, G. Verzotti; interviste di I. Gianelli a / interviews by I. Gianelli with G. Bertasso, C. Levi, P. L. Pero, L. Pistoi, E. Sanguineti, G. E. Sperone, G. Vattimo, Castello di Rivoli Museo d'Arte Contemporanea, Rivoli-Torino-Charta, Milano.

1995

Torino design. Dall'automobile al cucchiaio, testi di / texts by S. Bayley, L. Bistagnino, F. Cinti, R. Gabetti, G. Gavelli, C. Germak, V. Marchis, G. F. Micheletti, G. Molineri, A. Morello, C. Morozzi, C. Olmo, A. Pansero, R. Piatti, A. Pinchierri, R. Segoni, D. Vannoni, A. M. Zorgno, Museo dell'automobile Carlo Biscaretti di Ruffia, Torino-Allemandi, Torino.

45.63. Un museo del disegno industriale in Italia. Progetto di una collezione: design e grafica, testi di / texts by P. Berté, M. De Giorgi, A. Morello, K. Pomian, Palazzo della Triennale-Editrice Abitare Segesta, Milano.

Nel segno dell'Angelo, testi di / texts by A. Fiz, E. Pontiggia, Galleria Bianca Pilat, Milano; Bianca Pilat Gallery, Chicago; Columbus Centre, Toronto, Istituto Italiano di Cultura, Montréal-Edizioni Bianca Pilat, Milano.

1996

Collezionismo a Torino. Le opere di sei collezionisti d'Arte Contemporanea, interviste di I. Gianelli a / interviews by I. Gianelli with G. De Angelis Testa, E. Guglielmi, C. Levi, M. Levi, M. Rivetti, P. Sandretto Re Rebaudengo, Castello di Rivoli Museo d'Arte Contemporanea, Rivoli-Torino-Charta, Milano.

Gli Anni '60 Le immagini al potere, testi di / texts by A. Detheridge, F. Irace, A. Vettese et al., Fondazione Mazzotta, Milano.

Da Dudovich a Testa. L'illustrazione pubblicitaria della Martini & Rossi, testo di / text by E. Soleri, Versiliana, Forte dei Marmi-Martini, s. l. / n. p.

Carosello, 1957-1977. Non è vero che tutto fa brodo, testi di / texts by A. Castagnoli, G. L. Falabrino, M. Giusti, Palazzo della Triennale, Milano; Sala del Lazzaretto, Napoli; Galleria di Piazza Concordia, Roma; Palazzina di Caccia di Stupinigi, Torino-Silvana Editoriale, Milano.

1998

Di segno... italiano, testo di / text by M. Bandini, Palazzina CEPU-Centro Europeo Preparazione Universitaria-L'Uovo di Struzzo, Torino.

1999

Epoca! 1945-1999. Manifesti in Italia tra vecchio secolo e nuovo millennio, testi di / texts by O. Calabrese, A. Colonnetti, G. Dorfles, A. C. Quintavalle, A. Rauch, Istituzione Santa Maria della Scala, Siena; Istituto Italiano di Cultura, Praha; Museo Franz Mayer, Ciudad de México-Protagon Editori Toscani, Siena.

Testi monografici su Armando Testa
Monographs on Armando Testa

S. Polinoro, I. Usberti, *Armando Testa. Materiali per un protocatalogo dell'opera grafica*, tesi di Laurea / final paper, Politecnico, Facoltà di Architettura, Milano, inedito / unpublished, 1989-1990.

M. C. Caruso, *Armando Testa*, tesi di Laurea / final paper, Università degli Studi "La Sapienza", Facoltà di Lettere e Filosofia, Roma, inedito / unpublished, 1989-1990.

M. A. Cozzolino, *Armando Testa. Grafica e pittura*, tesi di Laurea / final paper, Istituto Universitario "Suor Orsola Benincasa", Facoltà di Scienze della Formazione, Napoli, inedito / unpublished, 1999-2000.

Testi di carattere generale
Further Readings

1955

F. Cunsolo, *La pubblicità in Italia*, Görlich, Milano.

1959

AA. VV., *Packaging: An International Survey of Package Design*, Amstutz & Herdeg Press, Zürich.

1961

AA. VV., *Window Display. An International Survey of the Art of Window Display*, vol. II, Amstutz & Herdeg Press, Zürich.

AA. VV., *Armando Testa*, in *Who's Who in Grapfic Art*, Amstutz & Herdeg Press, Zürich.

1966

M. Fagiolo dell'Arco, *Rapporto '60, Le Arti Oggi in Italia*, Bulzoni, Roma.

1968

U. Eco, *La struttura assente*, Bompiani, Milano.

1974

G. Grazzini, *...E allora Adamo diventò Adman*, SSC&B/Lintas Italia, s. l. / n. p.

Armando Testa, 1987
Foto / Photo Giuseppe Pino

1975
AA.VV., *Armando Testa*, in *Enciclopedia Universale*, vol. XVI, Rizzoli Editore, Milano.

1977
A. C. Quintavalle, *Pubblicità, modello, sistema, storia*, Feltrinelli, Milano.
E. Pellegrini, *La donna-oggetto in pubblicità. Blow-up*, Marsilio, Venezia.

1981
AA.VV., *Armando Testa*, in *Le parole della pubblicità*, Pola Libri, Milano.
C. Possenti, M. Abis, P. Niccoli, *Il consumo culturale. Una storia degli italiani dal 1945 ai giorni nostri*, La Biennale di Venezia-Marsilio, Venezia.

1982
Personaggi più. Schede biografiche dei personaggi "più" rappresentativi della vita italiana, Who's Who in Italy S.r.l., Bresso, Milano.
Who's Who in the World, Maquis Who's Who Inc., Zürich.

1983
Philip B. Meggs, *The conceptual image: Armando Testa*, in *A History of Graphic Design*, Van Nostrand Reinhold, New York.

1984
J. Steimle, *Armando Testa*, in *Contemporary Design*, MacMillan, London.
D. Jarach, E. Matti, *Donna Oggetto?*, Forte, Milano.

1985
A. Weill, *Armando Testa*, in *The Poster*, Poster Please Inc., New York.

1986
G. Martellini, *Ritratto di città con persone, Venti incontri torinesi*, Inner Wheel International Club, Torino.
AA.VV., *1886-1986. Cento anni di pubblicità dinamica*, I.G.A.P., Milano.
L. Filippi, *Chi è. Mille nomi dell'Italia che conta*, "L'Espresso", Roma.

1987
Pirovano litofesteggia i primi 50 anni, Arti Grafiche M. & G. Pirovano, Milano.
R. A. Prevost, *Armando Testa*, in *I creativi italiani*, Lupetti & Co., Milano.
M. Florio, *Torino bellissima. I campioni*, Bolaffi, Torino.
P. Jacobbi, *Il mio futuro*, Mondadori, Milano.

1988
G. P. Cesarani, *Il dito di Armando*, in *Storia della Pubblicità in Italia*, Laterza, Bari.
H. Waibl, *Armando Testa*, in *Alle radici della comunicazione visiva italiana*, Idea Book, Milano.
K. Ferri, *Spot Babilonia*, Lupetti & Co., Milano.

1989
G. L. Falebrino, *Effimera & Bella, storia della pubblicità italiana*, Gutenberg, s. l. / n. p.

1990
AA.VV., *Pubblicità*, in *Grande Dizionario Enciclopedico*, vol. XVI, Utet, Torino.
A. Abruzzese, F. Colombo, *Storie, tecniche, personaggi. Dizionario della Pubblicità*, Zanichelli, Milano.
G. O'Neill Jr., *Personaggi dell'arte italiana del 900: ritratti*, C.L.E.B. Gallery Club, San Benedetto Po-Mantova.
M. Sala, *Hall of fame-Armando Testa*, in *Italian Art Directors Club Annual*, Universo, Milano.
J. Steimle, *Armando Testa*, in *Contemporary Designers*, St. James Press, London.
D. Mutarelli, *È vietato spottare*, Euro Advertising, Bologna.

1991
E. Manucci, *Kappa & altre Robe*, Lupetti & Co., Milano.

1992
A. Albruzzese, F. Colombo, *Dizionario della Pubblicità*, Zanichelli, Milano.
M. Blonsky, *American Mythologies*, Oxford University Press, New York.
M. Florio, *Conterranei nel tempo*, Daniela Piazza Editore, Torino.
M. Piazzoli, *Armando Testa*, in *Enciclopedia Italiana di Scienze, Lettere ed Arti, 1979/1992*, Treccani, Roma.
G. Fabris, *La pubblicità, teorie e prassi*, Franco Angeli, Milano.
N. Orengo, *Il gufo di Loano e altri animali*, Allemandi, Torino.

1993
G. Dorfles, *Preferenze Critiche. Uno sguardo sull'arte visiva contemporanea*, Dedalo, Bari.
AA.VV., *Studi Piemontesi*, vol. XXII, Centro Studi Piemontesi, Torino.
G. Fioravanti, *Armando Testa*, in *Il Dizionario del Grafico*, Zanichelli, Bologna.
G. Proni, *Il caffè, l'amico di Voltaire*, Lupetti & Co., Milano.

1994
A. Abruzzese, F. Colombo, *Armando Testa*, in *Il Dizionario della Pubblicità*, Zanichelli, Bologna.
M. Vitta, *Novecento da collezione*, Modernariato, Istituto Geografico DeAgostini, Novara.

1995
M. Giusti, *Il grande libro di Carosello*, Sperling & Kupfer, Milano.
A. Sette, *Personaggi ed interpreti-l'animazione dalla reclame allo spot*, Franco Angeli, Milano.
M. Marsero, *Dolci delizie subalpine. Piccola storia dell'arte dolciaria a Torino e in Piemonte*, Lindau, Torino.

1996
AA.VV., *Contemporary Designers*, St. James Press, Detroit.
G. Cingoli, *Il Gioco del mondo nuovo*, Baldini & Castoldi, Milano.

1997
G. Fioravanti, L. Passarelli, S. Sfligiotti, *La grafica in Italia*, Leonardo Mondadori Arte, Milano.

1998
P. Dorfles, *Carosello*, Il Mulino, Bologna.

1999
O. Calabrese, A. Colonetti, G. Dorfles, A. C. Quintavalle, *Epoca 1945-1999*, Protagon Editori Toscani, Siena.
S. Dorna, *Che cos'è l'arte?*, Allemandi, Torino.

2000
G. Rizzoni, *Agenda letteraria 2001*, Mondolibri, Milano.

Quotidiani e periodici
Newspapers and Periodicals

1938
AA.VV., *Concorso Ici*, in "Graphicus", Torino, febbraio / February.

1951
s. a. / anon., *Suggestione pubblicitaria*, in "L'Ufficio Moderno", Milano.

1957
R. Hrabak, *Armando Testa*, in "Gebrauchsgraphik", n. 3, München.

1958
AA.VV., *Armando Testa*, in "Pubblimondial", n. 90, Paris.
AA.VV., *Il manifesto di un torinese chiama i giovani di tutto il mondo*, in "Stampa Sera", Torino, 4 giugno / June 4.
s. a. / anon., *Concorso gioco della XVII Olimpiade*, in "La Pubblicità", Milano, agosto / August.

1959
M. Beltramo Ceppi, *Antologia di artisti italiani: Armando Testa*, in "Linea Grafica", Milano, settembre-ottobre / September-October.

1960
s. a. / anon., *La prima copertina vista dal serigrafo*, in "Serigrafia", n. 19, Milano, ottobre / October.

1961
M. Bernardi, *I cartellonisti meno efficaci sono proprio i più noti pittori*, in "La Stampa", Torino, 31 agosto / August 31.

1964
G. Elli, *Armando Testa, l'aggressività nella sintesi*, in "Incontri con la Pubblicità", Milano, luglio-agosto / July-August.

1965
s. a. / anon., *Armando Testa, Poster Design in Italy*,

in "Idea", Tokyo, aprile / April.

s. a. / anon., *Il Paulista*, in "Mezzaluce", Milano, 14 giugno / June 14.

1966

V. Tedeschi, *Carmencita, Paulista, il Signor Rossi*, in "SipraDue", Torino, febbraio / February.

1967

L. Sollazzo, *La fantasia e la favola*, in "Leader", Milano, febbraio / February.

s. a. / anon., *Il caballero misterioso*, in "SipraDue", Torino, novembre / November.

G. Rondolino, *Il Caballero misterioso*, in "Sipra", Torino, novembre / November.

1968

G. Martano, *Lo Stile Perugina*, in "Linea Grafica", Milano, gennaio-febbraio / January-February.

L. Sollazzo, *Un inquieto specchio della vita nei mini-televisori di Papalla*, in "Il Gazzettino", Venezia, 17 febbraio / February 17.

G. Martano, *Lo stile Carpano*, in "Linea Grafica", Milano, maggio-giugno / May-June.

G. Martano, *I calendari di Armando Testa*, in "Linea Grafica", Milano, maggio-giugno/ May-June.

G. Martano, *La grafica nella pittura, la pittura nella grafica*, "Linea Grafica", Milano, maggio-giugno / May-June.

1969

s. a. / anon., *Grafica cinematografica*, in "Graphicus", Torino, maggio / May.

1970

D. Bisutti, *Mister Slogan*, in "Grazia", Milano, 18 gennaio / January 18.

s. a. / anon., *Biennale di Varsavia*, in "Gazzetta del Popolo", Torino, 6 giugno / June 6.

L. Tornabuoni, *Carosello, i persuasori stanchi*, in "La Stampa", Torino, 17 giugno / June 17.

s. a. / anon., *Varsavia. Manifesti da tutto il mondo*, in "l'Unità", Milano, 19 giugno / June 19.

G. Montanaro, *Un anno di dito*, "Linea Grafica", Milano, luglio-agosto / July-August.

L. Bernardoni, *Due anni di dita negli occhi*, in "Rassegna Grafica", Milano, 15 ottobre / October 15.

M. Muzi Falconi, *Lo scandalo visivo*, in "Il Capitale", Milano, ottobre / October.

P. Mosca, *Detersivo musa mia*, in "Domenica del Corriere", Milano, 17 novembre / November 17.

E. Caballo, *Armando Testa e lo spazio contemporaneo*, in "Qui Nebiolo", n. 12, Torino, dicembre / December.

1971

M. Fini, *L'automobile fa i capricci*, in "Il Tempo", Milano, 12 giugno / June 12.

s. a. / anon., *Pop oppure Op ma perché?* in "Le Arti", Milano, giugno / June.

s. a. / anon., *L'impiego dell'infanzia nella pubblicità*, in "L'Ufficio Moderno", Milano, ottobre / October.

1972

s. a. / anon., *Ritornano le maggiorate*, in "Grazia", Milano, 23 gennaio / January 23.

s. a. / anon., *La ragazza della birra*, in "Staff", Milano, 15 luglio / July 15.

F. V., *Arte italiana alla Biennale di Varsavia*, in "l'Europeo", Milano, 28 settembre / September 28.

s. a. / anon., *Successo in Polonia di un pubblicitario italiano*, in "Incontri con la Pubblicità", Milano, settembre-ottobre / September-October.

s. a. / anon., *Personale di Testa a Varsavia*, in "Bolaffiarte", Torino, ottobre / October.

s. a. / anon., *Successo di Armando Testa alla Biennale di Varsavia*, in "La Pubblicità", Milano, ottobre / October.

s. a. / anon., *Un colpo di Testa*, in "Il Millimetro", Milano, dicembre / December.

1973

s. a. / anon., *L'eredità di Armando Testa piace agli svizzeri*, in "Strategia", Milano, 15 maggio / May 15.

s. a. / anon., *Inchiesta sulla pubblicità*, in "Epoca", Milano, 11 giugno / June 11.

s. a. / anon., *Armando Testa "copiato" dai tedeschi*, in "Strategia", Milano, 1 novembre / November 1.

1974

G. Schiaffino, *Armando Testa*, in "Il Lavoro", Milano, 6 gennaio / January 6.

G. Schiaffino, *Gli auguri*, in "Il Lavoro", Milano, 13 gennaio / January 13.

s. a. / anon., *Contro i rifiuti*, in "Strategia", Milano, 1 febbraio / February 1.

s. a. / anon., *Milano e la pubblicità*, in "Via", Milano, febbraio / February.

s. a. / anon., *Campionati di sci*, in "Strategia", Milano, 15 aprile / April 15.

B. S., *I colpi di Testa*, in "Staff", Milano, 15 maggio / May 15.

G. Schiaffino, *Armando Testa, Humor vetrina*, in "Corriere del Ticino", Lugano, 1 giugno / June 1.

s. a. / anon., *Torchio d'oro a Progresso Grafico*, in "Graphicus", Torino, giugno / June.

G. Brunazzi, *Armando Testa: la sostanza della fantasia*, in "Graphicus", Torino, luglio-agosto / July-August.

s. a. / anon., *Premio F.I.P.*, in "Il Giornale di Vicenza", Vicenza, 13 novembre / November 13.

s. a. / anon., *Premio F.I.P.*, in "L'Arena di Verona", Verona, 13 novembre / November 13.

s. a. / anon., *Manifesto Euchessina*, in "Strategia", Milano, 16 novembre / November 16.

s. a. / anon., *Medaglia d'oro F.I.P.*, in "La Gazzetta del Popolo", Torino, 20 novembre / November 20.

s. a. / anon., *Medaglia d'oro F.I.P.*, in "Il Secolo XIX", Genova, 23 novembre / November 23.

s. a. / anon., *Birra-donna o donna-birra*, in "Incontri con la Pubblicità", Milano, novembre / November.

s. a. / anon., *Dito a fette*, in "Strategia", Milano, 16 dicembre / December 16.

s. a. / anon., *Medaglia d'oro F.I.P.*, in "La Pubblicità", Milano, dicembre / December.

1975

s. a. / anon., *CCB/Armando Testa*, in "Strategia", Milano, 16 marzo / March 16.

s. a. / anon., *Medaglia d'oro F.I.P.*, in "Manzoni Notizie", Bergamo, marzo / March.

s. a. / anon., *Tutti in gregge per l'aperitivo*, in "Il Millimetro", Milano, marzo / March.

s. a. / anon., *Sole Piatti*, in "Pubblicità Domani", Milano, 26 settembre / September 26.

E. Facchini, *La pubblicità davanti al mutamento*, in "Cash and Carry", Torino, novembre / November.

L. Skabic, *Non è una porno pastiglia-Golia*, in "Il Tempo", Milano, 5 dicembre / December 5.

I. Cammarata, *Pubblicità: come convincere chi ha meno soldi*, in "Espansione", Milano, dicembre / December.

1976

A. Oseka, *Tempting and Frightening*, in "Projekt", n. 3, Warszawa.

J. Steimle, *Armando Testa*, in "Communication Arts", Palo Alto, gennaio-febbraio / January-February.

G. Schenone Garavoglia, *Armando Testa: creatività versus sincresi*, in "Linea Grafica", Milano, gennaio-febbraio / January-February.

s. a. / anon., *Scilp*, in "Strategia", Milano, 16 febbraio / February 16.

Ping Pong, *La rivoluzione dell'oggetto nell'opera di Armando Testa*, in "Pubblicità Domani", Milano, 17 febbraio / February 17.

Ping Pong, *Armando Testa*, in "Pubblicità Domani", Milano, 16 marzo / March 16.

A. Valeri, *Dalla "trovata" al computer*, in "L'ufficio moderno", Milano, maggio / May.

s. a. / anon., *Testa per l'Esomar*, in "Il Millimetro", Milano, giugno / June.

F. Munari, *Chi vendeva divertendo*, in "Panorama", Milano, 28 settembre / September 28.

s. a. / anon., *Armando Testa*, in "Communication Arts", Palo Alto, novembre / November.

1977

D. Mutarelli, *Armando mandaci una lacrima*, in "Strategia", Milano, maggio-giugno / May-June.

1978

C. Mathews, *Profile/Armando Testa*, in "Campain Europe", London, 6 marzo / March 6.

s. a. / anon., *Studio Testa*, in "Pubblicità", supplemento a / supplement for "Il Mondo", Roma, 15 marzo / March 15.

M. Cremaschi, *Il succo di Testa*, in "Strategia", Milano, 16 marzo / March 16.

s. a. / anon., *Il dissenso culturale nei paesi dell'est*, in "Gazzetta del Popolo", Torino, 12 aprile / April 12.

E. Durie, *The wild man of Turin*, in "Advertising Age", Chicago, 23 ottobre / October 23.

A. Giovannini, *Il fantoccio geometrico di Armando Testa*, in "Linea Grafica", Milano, settembre-ottobre / September-October.

1979

D. Mutarelli, *Quel giorno, a Parigi quando...*, in

"Strategia", Milano, aprile / April.

s. a. / anon., *Il contributo italiano al IV Congresso Mondiale della Pubblicità Esterna. La creatività nella pubblicità esterna di A. Testa*, in "Publitransport", Milano, aprile-giugno / April-June.

AA.VV., *Armando Testa, Designers in Italy*, in "Idea", Tokyo.

1980

AA.VV., *Designer in Italy / Armando Testa*, in "Idea", Tokyo, marzo / March.

s. a. / anon., *Successo dello Studio Testa nella gara Alitalia*, in "Stampa Sera", Torino, 21 maggio / May 21.

D. Mutarelli, *Cannes è Alien*, in "Strategia", Milano, 16 giugno / June 16.

D. Sartorio, *Lussi d'autunno*, in "Capital", Milano, ottobre / October.

T. Trini, *Armando Testa il creativo*, in "Gran Bazaar", Milano, novembre-dicembre / November-December.

1981

L. Sollazzo, *Manifesti pubblicitari*, in "Tuttolibri-La Stampa", Torino, 31 gennaio / January 31.

R. Valtorta, *Alla ricerca della creatività "genuina", Armando Testa*, in "Progresso Fotografico", Milano, marzo / March.

G. S. Brizio, *Il grande Armando per Expo-Arte*, in "Graphicus", Torino, aprile / April.

D. Villani, *Cartellonisti con l'A maiuscola, Armando Testa*, in "L'Ufficio Moderno", Milano, maggio / May.

s. a. / anon., *Una croce che vola nel cielo della fratellanza*, in "Annabella", Milano, 6 giugno / June 6.

s. a. / anon., *Il labirinto di Armando Testa*, in "Bolaffiarte", Milano, luglio / July.

s. a. / anon., *Just one more. The Testa's Ham-Armchair*, in "Life", New York, agosto / August.

S. Reggiani, *L'immagine dell'artista spesso dura più del prodotto*, in "La Stampa", Torino, 26 settembre / September 26.

E. Pirella, *C'era una volta l'autore poi arrivò il marketing*, in "La Stampa", Torino, 26 settembre / September 26.

Gifo, *100 anni di manifesti tra arte e costume*, in "La Notte", Milano, 5 ottobre / October 5.

P. Setti, *L'Italia al muro*, in "Panorama", Milano, 5 ottobre / October 5.

s. a. / anon., *Inventa le frasi per fare vendere*, in "La Stampa", Torino, 20 ottobre / October 20.

s. a. / anon., *Humor Graphic. Il "segno"*, in "Graphics world", Milano, novembre-dicembre / November-December.

1982

H. C. Besemer, *The Italian Designer Armando Testa*, in "Novum", München, aprile / April.

s. a. / anon., *La pubblicità: una nemica?*, in "Campagne", Milano, novembre / November.

1983

E. Archimede, *L'immagine del vino. Colloqui con i creativi torinesi: Armando Testa*, in "Barolo & Co.", Torino, maggio / May.

s. a. / anon., *Il manifesto è vivo: nascita del Centro Culturale*, in "Il Millimetro", Milano, giugno / June.

S. Tropea, *La fantasia sposa il business ecco il 'boom' di Armando Testa*, in "la Repubblica", Roma, 7 settembre / September 7.

A. C. Quintavalle, *Nel castello di Kafka*, in "Panorama", Milano, 19 dicembre / December 19.

1984

P. Selva, *Marchiomania*, in "Strategia", Milano, luglio / July.

s. a. / anon., *Lo urla col colore*, in "Panorama", n. 956, Milano, agosto / August.

L. Vincenti, *Vendiamo anche i politici*, in "Oggi", Milano, 3 ottobre / October 3.

s. a. / anon., *Armando Testa, personale al Pac*, in "Segno", Pescara, ottobre / October.

s. a. / anon., *Un cartellonista a Milano*, in "Il Mercato dell'Arte", Padova, 1 dicembre / December 1.

s. a. / anon., *Grande mostra a Milano di Armando Testa*, in "Il Progresso Italo-Americano", New York, 5 dicembre / December 5.

s. a. / anon., *Armando Testa dai manifesti alla pittura*, in "La Stampa", Torino, 5 dicembre / December 5.

s. a. / anon., *Lallo. Il cartellone d'autore è più produttivo*, in "Puglia", Bari, 5 dicembre / December 5.

M. K., *I cartelloni di Armando Testa*, in "Viva Milano", Milano, 5 dicembre / December 5.

s. a. / anon., *Pubblicità e pittura*, in "Libertà", Milano, 5 dicembre / December 5.

s. a. / anon., *Pubblicità e pittura: una mostra di Armando Testa*, in "Corriere della Sera", Milano, 5 dicembre / December 5.

A. Caporali, *E adesso l'avanguardia passa ancora di qui*, in "Spettacoli", Milano, 6 dicembre / December 6.

G. Arato, *Cartellonista ma anche artista*, in "Il Secolo XIX", Genova, 6 dicembre / December 6.

G. Lopez, *La pubblicità diventa arte*, in "la Repubblica", Roma, 6 dicembre / December 6.

s. a. / anon., *Omaggio a Testa cartellonista*, in "Gazzetta di Parma", Parma, 7 dicembre / December 7.

s. a. / anon., *Armando Testa diventa pittore*, in "Il Giornale", Milano, 9 dicembre / December 9.

s. a. / anon., *Pubblicità*, in "Il Giorno", Milano, 9 dicembre / December 9.

L. D., *Armando Testa*, in "Lineagrafica", Milano, 11 dicembre / December 11.

s. a. / anon., *I quadri di Armando Testa esposti al Pac di Milano*, in "Foto Notiziario", Milano, 13 dicembre / December 13.

G. C., *L'Arte della pubblicità*, in "La Città", Milano, 15 dicembre / December 15.

A. Antolini, *Armando Testa al Padiglione d'Arte Contemporanea*, in "Il Giornale", Milano, 16 dicembre / December 16.

s. a. / anon., *Sorrisi in mostra*, in "Sorrisi e Canzoni", Milano, 16 dicembre / December 16.

E. Fabiani, *La mostra a Milano del cartellonista Armando Testa*, in "Gente", Milano, 21 dicembre / December 21.

s. a. / anon., *Pittore, artigiano dei caroselli*, in "la Re-

Armando Testa, 1989
Foto / Photo Nando Cioffi

pubblica", Roma, 25 dicembre / December 25.
s. a. / anon., *Le doti di Testa*, in "Oggi", Milano, 26 dicembre / December 26.
A. Dragone, *Il re dei manifesti dipinge*, in "La Stampa", Torino, 28 dicembre / December 28.
s. a. / anon., *Armando Testa*, in "Famiglia Cristiana", Milano, 30 dicembre / December 30.
s. a. / anon., *Il pittore delle merci*, in "Strategia", Milano, 31 dicembre / December 31.
s. a. / anon., *La pittura di un inventore di caroselli*, in "Arte", Milano, dicembre / December.
s. a. / anon., *Armando Testa, il cartellonista per eccellenza*, in "La Mia Casa", Milano, dicembre / December.
s. a. / anon., *Armando Testa: la pubblicità e il suo doppio*, in "Casa Vogue", Milano, dicembre / December.
s. a. / anon., *Armando Testa espone a Milano*, in "Management & Impresa", Milano, dicembre / December.
s. a. / anon., *Armando Testa*, in "Arte e Cultura", Milano, dicembre / December.
AA.VV., *Armando Testa fra arte e target*, in "Parete", Milano, dicembre / December.

1985
s. a. / anon., *Lo stile di Testa*, in "la Repubblica", Roma, 2 gennaio / January 2.
M. De Stasio, *Quando la pubblicità diventa oggetto d'arte*, in "L'Unità", Milano, 3 gennaio / January 3.
C. Provvedini, *Dal Punt e Mes alla pittura*, in "Il Mattino di Padova", Padova, 3 gennaio / January 3.
U. Lo Russo, *Si può fare della cultura anche con un bel cartello pubblicitario*, in "La Provincia", Como, 4 gennaio / January 4.
s. a. / anon., *Armando Testa, Personale al Pac*, in "Stampa Sera", Torino, 5 gennaio / January 5.
M. B., *Il grafico diventa artista*, in "Epoca", Milano, 11 gennaio / January 11.
s. a. / anon., *Armando Testa*, in "Harper's Bazaar", Milano, gennaio / January.
s. a. / anon., *Armando Testa. Il mestiere del manifesto*, in "Leader", Milano, febbraio / February.
G. Michelone, *Armando Testa al PAC*, in "Verso l'Arte", Cerrina Monferrato, febbraio-marzo / February-March.
M. Silvera, *Armando Testa. Artista manager*, in "Vogue", Milano, marzo / March.
C. Molteni, *L'altra faccia di Armando Testa*, in "Il Millimetro", Milano, marzo / March.
M. De Martino, *Il grande vecchio d'assalto*, in "Panorama", Milano, 28 aprile / April 28.
M. Albertazzi, *La prima volta negli Usa di Armando Testa*, in "Il Progresso Italo-Americano", New York, 19 maggio / May 19.
s. a. / anon., *Eye Scoop*, in "Women's Wear Daily", New York, 22 maggio / May 22.
s. a. / anon., *Armando Testa tra i "mostri" d'oltre oceano*, in "Il Piccolo", Trieste, 23 maggio / May 23.
s. a. / anon., *Couture comes to television*, in "Washington Post", New York, 24 maggio / May 24.
R. Di Caro, *A colpi di Testa*, in "L'Espresso", Roma, 24 maggio / May 24.
D. Moretti, *Design, Testa*, in "Domus", Rozzano-

Milano, maggio / May.
s. a. / anon., *Se un segno si trasforma in messaggio*, in "La Stampa", Torino, 23 luglio / July 23.
s. a. / anon., *Trent'anni d'Italia negli spots*, in "Il Giorno", Milano, 24 luglio / July 24.
s. a. / anon., *Armando Testa. Il segno e la pubblicità*, in "Stampa Sera", Torino, 24 luglio / July 24.
s. a. / anon., *Pubblicità e Mesopotamia*, in "La Nuova Provincia", Torino, 24 luglio / July 24.
s. a. / anon., *Trent'anni di slogan e messaggi*, in "La Stampa", Torino, 25 luglio / July 25.
s. a. / anon., *Trent'anni di pubblicità del maestro torinese. Immagini e "segni" di Armando Testa in mostra alla Mole*, in "Stampa Sera", Torino, 25 luglio / July 25.
s. a. / anon., *Armando Testa. Il segno e la pubblicità*, in "Il Manifesto", Roma, 25 luglio / July 25.
s. a. / anon., *Armando Testa. Il segno e la pubblicità*, in "la Repubblica", Roma, 25 luglio / July 25.
s. a. / anon., *Armando Testa. Il segno e la pubblicità*, in "La Notte", Milano, 25 luglio / July 25.
s. a. / anon., *Rassegna a Torino su Armando Testa*, in "Gazzetta di Parma", Parma, 26 luglio / July 26.
M. Bonatti, *È lui, il papà di Carmencita*, in "Avvenire", Milano, 26 luglio / July 26.
s. a. / anon., *Un maestro dell'arte grafica*, in "Il Giorno", Milano, 28 luglio / July 28.
N. Orengo, *Torino, in mostra 30 anni di pubblicità e arte*, in "La Stampa", Torino, 28 luglio / July 28.
A. Mistrangelo, *E sotto la Mole... ecco la grafica di Armando Testa*, in "Stampa Sera", Torino, 30 luglio / July 30.
F. Azimonti, *Testa o video*, in "Reporter", Roma, 30 luglio / July 30.
s. a. / anon., *Mostra a Torino su trent'anni di pubblicità in Italia*, in "L'Eco di Bergamo", Bergamo, 30 luglio / July 30.
s. a. / anon., *La pubblicità in Italia dagli anni '50 ad oggi*, "Piemonte Cultura", Torino, luglio / July.
M. V., *Armando Testa: il piacere dell'ironia*, in "Nuovo", Milano, luglio / July.
M.I.R.F., *Stile italiano ma aggiornato*, in "Arte", Milano, luglio-agosto / July-August.
s. a. / anon., *Armando Testa. Il segno e la pubblicità*, in "Il Manifesto", Roma, 1 agosto / August 1.
s. a. / anon., *Armando Testa. Il segno e la pubblicità*, in "Stampa Sera", Torino, 1 agosto / August 1.
s. a. / anon., *Armando Testa. Il segno e la pubblicità*, in "Il Secolo d'Italia", Milano, 2 agosto / August 2.
s. a. / anon., *Armando Testa. Il segno e la pubblicità*, in "Il Manifesto", Roma, 3 agosto / August 3.
s. a. / anon., *La pubblicità in Italia*, in "Alto Adige", Trento, 3 agosto / August 3.
s. a. / anon., *Armando Testa. Il segno trasforma la pubblicità*, in "Il Mattino", Napoli, 3 agosto / August 3.
s. a. / anon., *Armando Testa. Il segno e la pubblicità*, in "Il Manifesto", Roma, 7 agosto / August 7.
s. a. / anon., *Armando Testa. Il segno e la pubblicità*, in "Stampa Sera", Torino, 7 agosto / August 7.
s. a. / anon., *Armando Testa. Il segno e la pubblicità*, in "Il Manifesto", Roma, 8 agosto / August 8.
G. Vergani, *E adesso signora mia...*, in "la Repubblica", Roma, 8 agosto / August 8.
s. a. / anon., *Armando Testa. Il segno e la pubblicità*,

232

in "Il Manifesto", Roma, 9 agosto / August 9.

AA.VV., *Tutte idee di Testa*, in "L'Espresso", Roma, 11 agosto / August 11.

S. Tropea, *Una vetrina su trent'anni di sogni italiani*, in "la Repubblica", Roma, 14 agosto / August 14.

M. Novella Oppo, *Pubblicità, ma d'autore*, in "L'Unità", Milano, 14 agosto / August 14.

s. a. / anon., *Armando Testa. Il segno e la pubblicità*, in "Stampa Sera", Torino, 14 agosto / August 14.

M. T., *Armando Testa: dalla pittura astratta ai vertici della pubblicità*, in "La Nazione", Firenze, 20 agosto / August 20.

s. a. / anon., *Armando Testa. Il segno e la pubblicità*, in "Il Manifesto", Roma, 20 agosto / August 20.

M. Civra, *Idee in mostra alla mole*, in "Il Popolo", Roma, 22 agosto / August 22.

s. a. / anon., *Armando Testa. Il segno e la pubblicità*, in "Il Manifesto", Roma, 22 agosto / August 22.

s. a. / anon., *Armando Testa. Il segno e la pubblicità*, in "Il Manifesto", Roma, 23 agosto / August 23.

s. a. / anon., *Armando Testa. Il segno e la pubblicità*, in "Il Manifesto", Roma, 25 agosto / August 25.

s. a. / anon., *Armando Testa*, in "Domenica Del Corriere", Milano, 31 agosto / August 31.

s. a. / anon., *Armando Testa*, in "Fiat Notizie", Torino, agosto-settembre / August-September.

s. a. / anon., *Armando Testa. Il segno e la pubblicità*, in "Notizie della Regione Piemonte", Torino, agosto-settembre / August-September.

s. a. / anon., *Armando Testa. Il segno e la pubblicità*, in "La Stampa", Torino, 3 settembre / September 3.

L. Del Sette, *L'ippopotamo, Carmencita e l'arte di vendere*, in "Il Manifesto", Roma, 6 settembre / September 6.

R. Berruti, *Questa è pubblicità di Testa (cioè arte)*, in "Il Piccolo", Trieste, 6 settembre / September 6.

s. a. / anon., *Armando Testa. Il segno e la pubblicità*, in "Stampa Sera", Torino, 12 settembre / September 12.

s. a. / anon., *Armando Testa. Il segno e la pubblicità*, in "Stampa Sera", Torino, 13 settembre / September 13.

G. L. Savio, *Punzecchia ogni sera la nostra fantasia*, in "Il Nostro Tempo", Torino, 15 settembre / September 15.

s. a. / anon., *Armando Testa. Il segno e la pubblicità*, in "Stampa Sera", Torino, 16 settembre / September 16.

s. a. / anon., *Armando Testa. Il segno e la pubblicità*, in "La Stampa", Torino, 18 settembre / September 18.

s. a. / anon., *St-Vincent, manifesti d'autore all'asta per vincere la battaglia contro il cancro*, in "La Stampa", Torino, 21 settembre / September 21.

M. Perazzi, *Armando Testa: più lo mandi giù più ti tira su*, in "Domenica del Corriere", Milano, 28 settembre / September 28.

s. a. / anon., *Armando Testa. Il segno e la pubblicità*, in "Il Tempo", Milano, 28 settembre / September 28.

s. a. / anon., *Armando Testa. Il segno e la pubblicità*, in "Famiglia Cristiana", Milano, settembre / September.

s. a. / anon., *Armando Testa. Il segno e la pubblicità*,

in "Prospettive d'Arte", Milano, settembre-ottobre / September-October.

C. Vai, *Trent'anni di slogan e di manifesti*, in "La Stampa", Torino, 9 ottobre / October 9.

L. Bortolon, *Armando Testa: l'immagine come messaggio*, in "Grazia", Milano, 13 ottobre / October 13.

s. a. / anon., *Armando Testa. Il segno e la pubblicità*, in "Stampa Sera", Torino, 16 ottobre / October 16.

E. Regazzoni, *La pubblicità è l'undicesima musa?*, in "l'Europeo", Milano, 19 ottobre / October 19.

s. a. / anon., *Come dire che l'arte è l'anima del commercio*, in "l'Europeo", Milano, 19 ottobre / October 19.

s. a. / anon., *Armando Testa. Il segno e la pubblicità*, in "Panorama", Milano, 20 ottobre / October 20.

L. Bortolon, *Viaggio intorno al dito di Armando Testa*, in "Grazia", Milano, 25 ottobre / October 25.

s. a. / anon., *Armando Testa. Il segno e la pubblicità*, in "Famiglia Cristiana", Milano, ottobre / October.

D. Testa, *Armando Testa, una grande mostra alla Mole Antonelliana rende omaggio alla sua opera*, in "Piemonte Vivo", Torino, ottobre / October.

s. a. / anon., *Armando Testa. Il segno e la pubblicità*, in "Piemonte Cultura", Torino, ottobre / October.

s. a. / anon., *Armando Testa. Il segno e la pubblicità*, in "Storia Illustrata", Milano, ottobre / October.

M. Vanon, *Il meraviglioso pubblicitario*, in "Fotografia Italiana", Milano, ottobre / October.

M. Pastonesi, *Una mostra a Torino per Armando Testa, il famoso disegnatore che "inventò" il cartellone dell'Olimpiade romana*, in "La Gazzetta dello Sport", Milano, 7 novembre / November 7.

E. Di Mauro, *Che Testa quell'Armando*, in "Reporter", Roma, 12 novembre / November 12.

G. S. Brizio, *Armando Testa, nel dì del suo compleanno*, in "Graphicus", Torino, novembre / November.

1986

s. a. / anon., *Allo spot pensiamo noi, Armando Testa il patriarca doc*, in "Donna", Milano, marzo / March.

s. a. / anon., *Zoo inutile crudeltà*, in "La Stampa", Torino, 16 maggio / May 16.

s. a. / anon., *Scenario: agenzie a fine anno*, in "Pubblicità domani", Milano, luglio-agosto / July-August.

S. Tropea, *Il vino di qualità vuole un vero look*, in "la Repubblica", Roma, 14 settembre / September 14.

S. Malatesta, *Persuasore made in Italy*, in "la Repubblica", Milano, 18 novembre / November 18.

E. Di Mauro, *Quando il pubblicitario porta i tacchi a...*, in "Strategia", Milano, 30 novembre / November 30.

1987

G. J. Paglia, *Estemporanea lezione di Armando Testa all'Università*, in "La Stampa", Torino, 24 gennaio / January 24.

C. D'Onofrio, *I vip in cucina, Armando Testa*, in "La Cucina Italiana", Milano, febbraio / February.

A. Amendola, *Dopo lo stemma cambieremo il tricolore*, in "Domenica del Corriere", Milano, 19

marzo / march 19.

E. Gallino, *Economia: o la borsa o la vita*, in "Epoca", Milano, 2 aprile / April 2.

L. Laurenzi, *Viaggio tra i grandi persuasori*, in "la Repubblica", Roma, 21 aprile / April 21.

s. a. / anon., *Armando Testa è "il torinese dell'anno"*, in "La Stampa", Torino, 27 aprile / April 27.

s. a. / anon., *Un nuovo look per l'Italia*, in "Media Key", Milano, aprile / April.

AA.VV., *Armando Testa. Visulizzazione Globale*, in "L'altra Casa", Milano, aprile / April.

M. Albertazzi, *La prima volta negli USA di Armando Testa*, in "Il Progresso Italo-Americano", New York, 19 maggio / May 19.

s. a. / anon., *Eye scoop*, in "Women's Wear Dayly", New York, 22 maggio / May 22.

G. P., *Alzo New York con un dito*, in "Il Piccolo", Trieste, 23 maggio / May 23.

R. Di Caro, *A colpi di Testa*, in "L'Espresso", Roma, 24 maggio / May 24.

s. a. / anon., *Couture comes to television*, in "The Washington Post", New York, 24 maggio / May 24.

A. C. Quintavalle, *Testa: il manifesto cambia la sua storia. Il grafico italiano espone a N. Y.*, in "Corriere della Sera", Milano, 24 maggio / May 24.

s. a. / anon., *Notes on fashion*, in "The New York Times", New York, 26 maggio / May 26.

C. Morone, *I colpi di Testa*, in "Il Sole 24 Ore", Milano, 31 maggio / May 31.

E. Maccanico, V. Malaguti, *Testa borsa e fantasia*, in "Gente Money", Milano, maggio / May.

G. Raimondi, *Armando Testa alla Parson School*, in "Casa Vogue", Milano, maggio / May.

E. Fabiani, *La pubblicità di Armando Testa a New York*, in "Oggi", Milano, 10 giugno / June 10.

s. a. / anon., *Armando Testa. Graphic display*, in "News Day", New York, 12 giugno / June 12.

F. Colombo, *Un mago a New York*, in "La Stampa", Torino, 13 giugno / June 13.

s. a. / anon., *Il Premio? Datelo a Eliogabalo*, colloquio con F. Zeri, in "Epoca", Milano, 18 giugno / June 18.

L. Bortolon, *Dall'evidenza al colpo di Testa*, in "Grazia", Milano, 28 giugno / June 28.

s. a. / anon., *Parsons hosts italian artists*, in "Graphic Design", New York, giugno / June.

s. a. / anon., *Armando Testa: 40 years of Italian Creative Design*, in "Advertising Age", New York, giugno / June.

G. P. Ceserani, *New York, mostra di Armando Testa "ultimo artista"*, in "Italia Oggi", Milano, 13 luglio / July 13.

D. Mutarelli, *Armando Testa si è fatto il segno della croce*, in "7-Corriere della Sera", Milano, 16 luglio / July 16.

s. a. / anon., *Art openings*, in "Village Voice", New York, 23 luglio / July 23.

s. a. / anon., *Armando Testa a New York*, in "Arte e cronaca", Lecce, agosto-ottobre / August-October.

K. Back, *White inspires italian poster pioneer Testa*, in "American Statesman", New York, 9 agosto / August 9.

s. a. / anon., *Artist admires home that looks done*, in "Daily News-Sun", London, 15 agosto / August 15.

s. a. / anon., *Concerto di Madonna, Ballando ballando nella tribuna dei vip*, in "La Stampa", Torino, 4 settembre / September 4.

S. Tropea, *Nobili, industriali e tutta la Torino che conta*, in "la Repubblica", Torino, 5 settembre / September 5.

K. Back, *Italian graphic*, in "Orange Country Register", New York, 12 settembre / September 12.

K. Back, *At home with... Italian artist Testa*, in "News-Sun", New York, settembre / September.

D. Coyne, *Armando Testa*, in "Communication Arts", Palo Alto, settembre-ottobre / September-October.

S. P. Testa, *La danza delle dita*, in "Il Resto del Carlino", Bologna, 7 ottobre / October 7.

A. Barina, *Per un dito ho perso la Testa*, in "l'Europeo", Milano, 10 ottobre / October 10.

A. Dragone, *Le ventisette dita di Testa*, in "La Stampa", Torino, 11 ottobre / October 11.

L. Vincenti, *Mostre e maestri*, in "Oggi", Milano, 14 ottobre / October 14.

G. C., *Il dito di Testa*, in "Gazzetta di Parma", Parma, 16 ottobre / October 16.

M. Lupo, *"Questo tricolore non è originale..."*. *Armando Testa ridisegna la bandiera*, in "Stampa Sera", Torino, 19 ottobre / October 19.

s. a. / anon., *"Giù le mani dal tricolore"*, in "La Stampa", Torino, 20 ottobre / October 20.

A. Passarelli, *Alla proposta di un nuovo tricolore*, in "Il Tempo", Roma, 20 ottobre / October 20.

G. Quaroni, *Testa dagli spot alla pittura*, in "Epoca", Milano, 22 ottobre / October 22.

s. a. / anon., *Il dito di Testa*, in "La Stampa", Torino, 22 ottobre / October 22.

D. Auregli, *Armando ha quel dito in Testa*, in "L'Unità", Milano, 24 ottobre / October 24.

L. Bortolon, *Viaggio intorno al dito*, in "Grazia", Milano, 25 ottobre / October 25.

s. a. / anon., *Cose nostre*, in "Gazzetta di Parma", Parma, 25 ottobre / October 25.

s. a. / anon., *Armando Testa. Galleria Niccoli*, in "Famiglia Cristiana", Milano, 28 ottobre / October 28.

S. Jesurum, *E il persuasore diventò palese*, in "Europeo", Milano, 31 ottobre / October 31.

S. Giacomoni, *Questo pittore più lo mandi giù...*, in "Arte", Milano, ottobre / October.

M. Caravella, *Incredibile! Vogliono cambiare la bandiera italiana*, in "Domenica del Corriere", Milano, 5 novembre / November 5.

s. a. / anon., *Premio Circolo della Stampa di Torino*, in "La Stampa", Torino, 19 novembre / November 19.

s. a. / anon., *Premiati i torinesi illustri*, in "La Stampa", Torino, 20 novembre / November 20.

A. Mammì, *La stanza della memoria*, in "L'Espresso più", Roma, novembre / November.

s. a. / anon., *Armando Testa, un progetto poetico e tecnologico*, in "Interni", Milano, novembre / November.

M. Veruda, *Milano-Torino. Il confronto creativo*, in "Campagne", Milano, novembre / November.

1988

F. Azimonti, *Armando Testa vola a Mosca*, in "Italia Oggi", Milano, 28 gennaio / January 28.

E. Novazio, *La pubblicità invade l'austera Mosca*, in "La Stampa", Torino, 4 febbraio / February 4.

A. Cannavò, *E lo spot sbarcò in Urss*, in "Il Giornale", Milano, 6 febbraio / February 6.

E. Castruccio, *Metti i saluti in cassaforte*, in "Panorama", Milano, 17 aprile / April 17.

G. Tassi, *Il mercato reclama*, in "Epoca", Milano, 1 maggio / May 1.

G. Barbacetto, *Sui muri di Mosca*, in "Il Mondo", Milano, 16 maggio / May 16.

s. a. / anon., *Armando Testa. Nuovo look per il francobollo*, in "Il Collezionista", Torino, maggio / May.

s. a. / anon., *Gli uomini dell'ottantotto*, in "Campagne", Milano, 10 dicembre / December 10.

1989

P. Corrias, *Cesarani racconta la storia dei nostri persuasori occulti*, in "La Stampa", Torino, 1 gennaio / January 1.

D. Mantelli, *A Testa alta*, in "L'Espresso", Roma, 15 gennaio / January 15.

M. T. Martinengo, *È nata la scuola della pubblicità: offerta la presidenza ad Armando Testa*, in "Stampa Sera", Torino, 28 gennaio / January 28.

A. Zeni, M. Maroni, *Per troppo spot*, in "l'Europeo", Milano, 10 marzo / March 10.

F. Ballardin, *"Gente Money" ha cambiato abito*, in "Gente", Milano, 16 marzo / March 16.

N. Barletta, *Creativi, razza ben pagata*, in "Il Giornale", Milano, 18 marzo / March 18.

L. Laurenzi, *I creativi del "made in Italy"*, in "la Repubblica", Roma, 18 marzo / March 18.

S. Giacomoni, *Questo pittore più lo mandi giù...*, in "Arte", Milano, marzo / March.

s. a. / anon., *L'arte: quei matti di razza subalpina*, in "Il Venerdì di Repubblica-la Repubblica", Roma, marzo / March.

D. Douglas, *L'Italia s'è Testa*, in "Campagne", Milano, 3 aprile / April 3.

M. Serenellini, *Ammicca dal poster Giovanna d'Arco vergine guerriera*, in "la Repubblica", Roma, 16 aprile / April 16.

s. a. / anon., *Giovanna d'Arco, Santa in motocicletta*, in "Corriere della Sera", Milano, 19 aprile / April 19.

P. Cecchini, *Il Bicchiere si sbronza*, in "Pubblicità domani", Milano, aprile / April.

F. Zendrini, *Dimitri bussa in agenzia*, in "Pubblicità domani", Milano, aprile / April.

s. a. / anon., *Armando Testa*, in "Il Mondiale Italia '90", Roma, aprile / April.

B. Zancan, *Torino sui muri*, in "Torino Sette-La Stampa", Torino, aprile / April.

M. De Martino, *Insulti a pagamento*, in "Panorama", Milano, 7 maggio / May 7.

C. M. L., *Siamo tutti un pò responsabili*, in "Poster", Milano, maggio / May.

s. a. / anon., *Da oggi a Torino*, in "La Stampa", Torino, 24 giugno / June 24.

O. Camerana, *Quell'angelico bamboccio*, in "La Stampa", Torino, 15 luglio / July 15.

A. Chiara, *Cremazione gratis e spot: polemiche a Torino*, in "Famiglia Cristiana", Milano, 19 luglio / July 19.

F. Samaniego, *Armando Testa expone 40 anos de*

creatividad italiana, in "El Pais", Madrid, Spagna, 26 settembre / September 26.

s. a. / anon., *Quando inventarono il fotocolor*, in "la Repubblica", Roma, 27 settembre / September 27.

s. a. / anon., *Armando Testa e la fotografia*, in "Il Manifesto", Roma, 5 ottobre / October 5.

s. a. / anon., *Armando Testa e la fotografia*, in "L'Avanti", Roma, 6 ottobre / October 6.

s. a. / anon., *Il Testa grafico e fotografo*, in "Stampa Sera", Torino, 10 ottobre / October 10.

F. Minervino, *E così diventai pubblicitario, grazie all'astrattismo*, in "Corriere della Sera", Milano, 16 ottobre / October 16.

s. a. / anon., *Sette mostre firmate Colombo*, in "Il Giornale dell'Arte", Torino, ottobre / October.

s. a. / anon., *Un invito a Armando Testa per la Biennale del Colorado*, in "Parete", Milano, novembre / November.

L. Colombo, *Dal tavolo di...* in "Foto pratica", Roma, novembre / November.

S. Nazzi, *Non lo faccio per spot*, in "Class", Milano, novembre / November.

T. Carpentieri, *Armando Testa*, in "Arte e Cronaca", Bari, dicembre / December.

1990

D. Coyne, *International Poster*, in "Communication Art", Palo Alto, California, gennaio-febbraio / January-February.

M. Tropeano, *La serata mondana diventa baruffa sul nome-farsa allo stadio*, in "Stampa Sera", Torino, 13 marzo / March 13.

R. De Gennaro, *Agnelli, Levi Montalcini, Bobbio e Testa: chi è in sella con i capelli grigi*, in "la Repubblica", Roma, 6 aprile / April 6.

M. Manganiello, *Armando Testa*, in "Juliet", n.47, Trieste, aprile / April.

E. Longhi, *Un cappello pieno di forme*, in "La Mia Casa", Milano, aprile / April.

s. a. / anon., *Il bianco nero festeggia Bolaffi*, in "Il Sole-24 Ore", Milano, 13 maggio / May 13.

T. Longo, *C'era una volta la "réclame"*, in "Stampa Sera", Torino, 28 maggio / May 28.

s. a. / anon., *La pubblicità risuscita Cabiria*, in "La Stampa", Torino, 14 giugno / June 14.

s. a. / anon., *In un parallelepipedo tutto rosso l'agenzia più moderna d'Italia*, in "La Stampa", Torino, 15 giugno / June 15.

s. a. / anon., *Rivive il palazzo di Cabiria*, in "Italia Oggi", Milano, 18 giugno / June 18.

M. Cremaschi, *Un simbolo per comunicare*, in "Il Millimetro", Milano, giugno / June.

L. Franconi, *Storia di un grande successo*, in "Advertiser", Mialno, luglio / July.

G. M. Ricciardi, *Torino adotta mille bambini di strada*, in "Stampa Sera", Torino, 24 settembre / September 24.

B. Ferrero, *Nobili in Africa, politici a casa*, in "Stampa Sera", Torino, 1 agosto / August 1.

S. Conti, E. Montà, *Anche i corazzieri tra smoking e visoni*, in "La Stampa", Torino, 22 novembre / November 22.

s. a. / anon., *Al convegno dell'Aism ospite la risata*, in "Pubblico", Milano, 3 dicembre / December 3.

G. Altamore, *Affissioni d'autore*, in "Strategia", Milano, dicembre / December.

1991

M. Kundera, *La leggenda del santo peccatore*, in "Cultura-Corriere della Sera", Milano, 6 gennaio / January 6.

s. a. / anon., *Armando Testa*, in "Design Journal", Seoul, gennaio / January.

P. Mereghetti, *Vieni avanti creativo*, in "7-Corriere della Sera", Milano, 16 febbraio / February 16.

D. Mutarelli, *Armando Testa si è fatto il segno della croce*, in "7-Corriere della Sera", Milano, 16 marzo / March 16.

s. a. / anon., *Testa dura*, in "Pubblico", Milano, marzo / March.

G. Dorfles, *Anche questa è arte*, in "Tema Celeste", Siracusa, marzo-aprile / March-April.

A. Chiara, *Quel simbolo del dolore*, in "Famiglia Cristiana", Milano, 3 aprile / April 3.

s. a. / anon., *200 personaggi raccontano la loro casa*, in "Casa Oggi", Milano, aprile / April.

s. a. / anon., *Testa o croce. Da Cimabue a Malevic, ogni pittore ha la sua croce*, in "Il Giornale dell'Arte", Torino, maggio / May.

G. Ravasi, *La croce di Testa e il Crocifisso nell'arte cristiana e nella storia*, in "Famiglia Cristiana", Milano, 12 giugno / June 12.

W. Rauhe, *Berlino Rosa Schoking*, in "Panorama", Milano, 16 giugno / June 16.

s. a. / anon., *Ragazzo, ama il manifesto!*, in "Pubblicità domani", Milano, luglio-agosto / July-August.

s. a. / anon., *I muri raccontano 100 anni di Torino*, in "Torinomagazine", Torino, estate / Summer.

M. Blonsky, *The new aesthetic order*, in "Connoisseur", New York, settembre / September.

s. a. / anon., *Cartoline*, in "Tema Celeste", Siracusa, novembre / November.

s. a. / anon., *Armando Testa*, in "Idea", n. 227, Tokyo, novembre / November.

1992

G. Ferré, *Bando alle chiacchiere noiose*, in "Europeo", Milano, 17 gennaio / January 17.

Fiz, *Economia della retorica*, in "Milano Finanza", Milano, 25 gennaio / January 25.

s. a. / anon., *Foods di Armando Testa*, in "Tema Celeste", Siracusa, gennaio-marzo / January-March.

s. a. / anon., *"Quei velieri hanno stregato anche me"*, in "Yacht Capital", Milano, 3 febbraio / February 3.

L. Franceschi, *Il grande pubblicitario torinese ha raccontato agli studenti della facoltà di sociologia a Trento come l'arte si sposa alla réclame*, in "Alto Adige", Trento, 4 febbraio / February 4.

A. Cannavò, E. Costantini, *Così recitava l'Italia di Carosello*, in "Corriere della Sera", Milano, 5 febbraio / February 5.

s. a. / anon., *Gambarotta fa gli auguri a...*, in "La Stampa", Torino, 20 marzo / March 20.

R. Rossotti, *Con lui la pubblicità divenne forma d'arte*, in "Stampa Sera", Torino, 21 marzo / March 21.

R. A. Prevost, *L'eterno fanciullo dal tratto pittorico*, in "Il Sole-24 Ore", Milano, 22 marzo / March 22.

s. a. / anon., *Morto Testa, poeta della pubblicità*, in "La Stampa", Torino, 22 marzo / March 22.

M. Latella, *Il grande che fece scoprire Carosello*, in "Corriere della Sera", Milano, 22 marzo / March 22.

B. Rovera, *L'azienda, 150 miliardi 200 dipendenti*, in "Corriere della Sera", Milano, 22 marzo / March 22.

R. Badino, *Testa, e la fantasia creò lo spot*, in "Il Secolo XIX", Genova, 22 marzo / March 22.

C. Caccia, *Addio a un grande torinese*, in "La Stampa", Torino, 22 marzo / March 22.

B. Ventavoli, *Armando Testa, il mondo in un cartellone*, in "La Stampa", Torino, 22 marzo / March 22.

R. Pallavicini, *Armando Testa, un punto e mezzo di ironia*, in "L'Unità", Milano, 22 marzo / March 22.

s. a. / anon., *È morto Testa, il re dei creativi*, in "L'Avanti", Roma, 22 marzo / March 22.

s. a. / anon., *È morto Testa, il padre dei Caroselli*, in "Avvenire", Milano, 22 marzo / March 22.

M. Travaglio, *Morto Armando Testa, creò i "miti" di Carosello*, in "Il Giornale", Milano, 22 marzo / March 22.

F. Abbiati, *Da tipografo baby al più grande persuasore occulto*, in "Il Giorno", Milano, 22 marzo / March 22.

M. Giusti, *Il Caballero non c'è più*, in "Il Manifesto", Roma, 22 marzo / March 22.

S. Baldoni, *Ciao Armando*, in "Il Manifesto", Roma, 22 marzo / March 22.

A. Catacchio, A. Piccinini, *Armando Testa. Patriarca dei caroselli*, in "Il Manifesto", Roma, 22 marzo / March 22.

M. Di Forti, *È morto Armando Testa mago della pubblicità*, in "Il Messaggero", Roma, 22 marzo / March 22.

C. Brambilla, O. Camerana, G. Vergani, *L'addio a Testa grande artista della pubblicità*, in "la Repubblica", Milano, 22 marzo / March 22.

B. Notaro, *Sintesi e umorismo le sue parole d'ordine, Guido Crepax ricorda un grande pubblicitario*, in "La Gazzetta del Piemonte", Torino, 22 marzo / March 22.

R. De Gennaro, V. Schiavazzi, *Armando lo spot eri tu...*, in "la Repubblica", Torino, 22 marzo / March 22.

s. a. / anon., *L'artista che persuadeva gli italiani*, in "Il Tempo", Milano, 22 marzo / March 22.

s. a. / anon., *Armando Testa, autore di tanti caroselli*, in "Il Gazzettino", Venezia, 22 marzo / March 22.

s. a. / anon., *È morto Armando Testa principe dei pubblicitari*, in "L'Eco di Bergamo", Bergamo, 22 marzo / March 22.

s. a. / anon., *Morto il poeta dello spot*, in "Il Giornale di Bergamo", Bergamo, 22 marzo / March 22.

E. Gatta, *Se lo spot passa per la Testa*, in "La Nazione", Firenze, 22 marzo / March 22.

U. D'Arrò, *Armando Testa, creatività e successo*, in "Libertà", Milano, 22 marzo / March 22.

U. D'Arrò, *Persuasore occulto e geniale*, in "Brescia Oggi", Brescia, 22 marzo / March 22.

s. a. / anon., *È morto Armando Testa*, in "Il Secolo d'Italia", Milano, 22 marzo / March 22.

235

Armando Testa, 1990
Foto / Photo Mario Monge

U. D'Arrò, *È morto Armando Testa, il padre della pubblicità*, in "L'Adige", Trento, 22 marzo / March 22.

s. a. / anon., *È morto Testa il mago degli spot*, in "Alto Adige", Trento, 22 marzo / March 22.

U. D'Arrò, *Dal carosello alla nascita dello spot, Armando Testa creativo di successo*, in "Giornale di Napoli", Napoli, 22 marzo / March 22.

U. D'Arrò, *Testa re di carosello*, in "La Provincia di Como", Como, 22 marzo / March 22.

U. D'Arrò, *È morto Testa il "re" dei grafici pubblicitari*, in "Corriere Adriatico", Ancona, 22 marzo / March 22.

U. D'Arrò, *Carmencita e Caballero hanno perso il papà*, "L'Unione Sarda", Cagliari, 22 marzo / March 22.

U. D'Arrò, *Testa, re di carosello*, in "La Gazzetta di Parma", Parma, 22 marzo / March 22.

s. a. / anon., *Torino, è morto Armando Testa il grande mago della pubblicità*, in "Il Centro", Pescara, 22 marzo / March 22.

C. Stefani, *È morto Armando Testa. Dello spot fece un'arte*, in "Il Resto Del Carlino", Bologna, 22 marzo / March 22.

M. Bonfantini, *L'Armando che fece di pubblicità un'arte*, in "Il Mattino", Napoli, 22 marzo / March 22.

s. a. / anon., *Torino, è morto Testa mago della pubblicità*, in "Il Lavoro", Trieste, 22 marzo / March 22.

s. a. / anon., *È morto Armando Testa. Era il re dei caroselli*, in "Roma", Roma, 22 marzo / March 22.

s. a. / anon., *Morto il poeta dello spot*, in "Ciociaria", Frosinone, 22 marzo / March 22.

s. a. / anon., *È morto l'inventore dello "spot" televisivo*, in "Tuttosport", Torino, 22 marzo / March 22.

s. a. / anon., *È morto Testa il numero uno dei grafici pubblicitari*, in "Il Messaggero Veneto", Udine, 22 marzo / March 22.

s. a. / anon., *Torino, è morto Armando Testa grande mago della pubblicità*, in "La Nuova Venezia", Venezia, 22 marzo / March 22.

s. a. / anon., *Scompare Armando Testa , il "mago" della pubblicità*, in "Trieste Oggi", Trieste, 22 marzo / March 22.

s. a. / anon., *Se ne è andato il "re dei caroselli"*, in "L'Arena di Verona", Verona, 22 marzo / March 22.

s. a. / anon., *È morto Testa mago degli spot*, in "La Provincia Pavese", Pavia, 22 marzo / March 22.

D. Scalise, *Addio ad Armando Testa, "papà" dello spot d'arte*, in "La Prealpina", Varese, 22 marzo / March 22.

D. Scalise, *Creare? È una questione di Testa*, in "La Gazzetta del Mezzogiorno", Bari, 22 marzo / March 22.

s. a. / anon., *Armando Testa, il re della pubblicità*, in "La Gazzetta del Sud", Messina, 22 marzo / March 22.

R. Cur., *La pubblicità ha perso i "colpi" di Testa*, in "Il Piccolo", Trieste, 22 marzo / March 22.

P. R., *La vita come uno spot. Addio al re della pubblicità*, in "Il Tirreno", Livorno, 22 marzo / March 22.

s. a. / anon., *Domani si svolgeranno i funerali di Armando Testa*, in "Il Quotidiano di Foggia", Foggia, 22 marzo / March 22.

P. Riconosciuto, *Testa, re di Carosello*, in "Gazzetta di Reggio", Reggio Emilia, 22 marzo / March 22.

D. Scalise, *E la pubblicità diventò spot*, in "La Sicilia", Catania, 22 marzo / March 22.

P. Riconosciuto, *Addio al papà di Carmencita mago di grafica e pubblicità*, in "La Nuova Sardegna", Sassari, 22 marzo / March 22.

s. a. / anon., *Morto Testa, re degli spot*, in "L'Indipendente", Milano, 22-23 marzo / March 22-23.

s. a. / anon., *L'ultimo saluto a Testa il giorno del compleanno*, in "La Stampa", Torino, 23 marzo / March 23.

s. a. / anon., *È scomparso Armando Testa*, in "Italia Oggi", Milano, 23 marzo / March 23.

s. a. / anon., *Un grande impero tra spot e media*, in "Italia Oggi", Milano, 23 marzo / March 23.

A. De Gregorio, *Un creativo d'avanguardia*, in "Italia Oggi", Milano, 23 marzo / March 23.

V. Schiavazzi, *Armando addio, le lacrime d'addio di Carmencita*, in "la Repubblica", Torino, 24 marzo / March 24.

s. a. / anon., *L'ultimo applauso a Armando Testa*, in "La Stampa", Torino, 24 marzo / March 24.

E. Girola, *Una croce spezzata ai funerali di Testa*, in "Corriere della Sera", Milano, 24 marzo / March 24.

A. Ferrari, *Addio al Caballero della pubblicità*, in "Il Cittadino", Torino, 24 marzo / March 24.

s. a. / anon., *Armando Testa: il genio creativo*, in "Qui Giovani", Roma, 24 marzo / March 24.

M. Martino, *Dalla grafica a Carosello*, in "L'Avanti", Roma, 24 marzo / March 24.

s. a. / anon., *L'estremo addio di Torino a Armando Testa il mago della pubblicità*, in "Il Giornale d'Italia", Roma, 24 marzo / March 24.

G. Fabris, *Pubblicità come arte nella storia di Armando Testa*, in "Corriere della Sera", Milano, 26 marzo / March 26.

s. a. / anon., *La creatività è una cosa meravigliosa*, in "L'Informazione Vigevanese", Vigevano, 26 marzo / March 26.

M. Baudino, *Grande Libreria Lingotto*, in "La Stampa", Torino, 27 marzo / March 27.

s. a. / anon., *Testa, l'inconfondibile*, in "Il Nostro Tempo", Torino, 29 marzo / March 29.

G. Piacentini, *L'altro Testa*, in "Il Millimetro", Milano, 1 aprile / April 1.

G. Livraghi, *Come non voler bene a un uomo così!*, in "Pubblico", Milano, 1 aprile / April 1.

A. Chiara, *Quella croce un anno fa*, in "Famiglia Cristiana", Milano, 8 aprile / April 8.

s. a. / anon., *Dove sei, giovane Armando?*, in "Media Key", Milano, 11 aprile / April 11.

G. Gazzaneo, *Otto piccoli principi*, in "Avvenire", Milano, 19 aprile / April 19.

s. a. / anon., *Un genio tra gli ippopotami*, in "Pubblicità Domani", Milano, aprile / April.

s. a. / anon., *Armando Testa, l'uomo che creò i graffiti del 2000*, in "Pubblicità Italia", Milano, aprile / April.

U. Allemandi, *Armando Testa "Pronti"*, in "Il Giornale dell'Arte", Torino, aprile / April.

G. Tosco, *Il signore della pubblicità*, in "Alba", Milano, aprile / April.

C. Bertieri, *Armando Testa, l'arte della pubblicità*, in "The Practitioner", Milano, aprile-maggio / April-May.

G. Piacentini, *L'altro Testa, intervista a A. C. Quintavalle*, in "Il Millimetro", Milano, aprile-giugno / April-June.

M. Bonfantini, *Ci voleva Testa*, in "Ecole", Torino, 5 maggio / May 5.

s. a. / anon., *In trenta pagine tutto il Piemonte*, in "la Repubblica", Roma, 16 maggio / May 16.

G. Sanna, *Armando Testa, maestro insuperato*, in "Italia Oggi", Milano, 20 maggio / May 20.

L. Franconi, *Testa: l'uomo, l'artista*, in "Advertiser", Milano, maggio / May.

G. A. Roggero, *Editoriale*, in "Campagne", Milano, maggio / May.

G. P. Cesarani, *Elogio di Armando Testa come pensatore*, in "Strategia", Milano, maggio / May.

A. Appiano, A. Balzola, *Dedicato ad Armando Testa*, in "Informazione e Immagine", Milano, maggio / May.

C. B., *Armando Testa*, in "Linea Grafica", Milano, maggio / May.

s. a. / anon., *Armando Testa: il torinese che ha conquistato il mondo*, in "Graphicus", Torino, maggio / May.

A. Dragone, *Business e cultura in lutto per la morte di Armando Testa*, in "Graphicus", Torino, maggio / May.

G. Di Matteo, *Armando Testa, grande operaio torinese*, in "Abitare", Milano, maggio / May.

G. Martinat, *I manifesti senza tempo di un re della pubblicità*, in "la Repubblica", Torino, 25 giugno / June 25.

A. G., *Quanto c'era sotto il cappello*, in "Media Forum", Milano, giugno / June.

L. Franconi, *Testa: l'uomo l'artista*, in "Advertiser", Milano, 6 luglio / July 6.

M. Blonsky, *By art and advertising-Armando Testa*, in "Graphicus", New York, settembre-ottobre / September-October.

M. Blonsky, *Of art and advertising-Armando Testa*, in "Graphis", New York, settembre-ottobre / September-October.

AA.VV., *Sedotti e infarinati*, in "Avvenire", Milano, 3 dicembre / December 3.

M. Manno, *Carosello salverà i bambini*, in "Corriere della Sera", Milano, 19 dicembre / December 19.

L. Perri, *Armando Testa*, in "Pubblicità Domani", Milano, dicembre / December.

1993

s. a. / anon., *Gli stravaganti animali di Armando Testa*, in "la Repubblica", Roma, 14 gennaio / January 14.

R. Casalini, *Le scelte di Dorfles*, in "Amica", Milano, 18 gennaio / January 18.

G. Fonio, *La parte di chi guarda*, *Armando Testa*, in "L'Arca", Milano, febbraio / February.

s. a. / anon., *Dal pianeta Papalla, un ricordo al Pannunzio*, in "la Repubblica", Roma, 20 marzo / March 20.

E. Sa., *In Testa c'è Testa*, in "Corriere della Sera",

Milano, 23 marzo / March 23.

B. Ferrero, P. F. Quaglieni, *Dal Pianeta Papalla...ieri un ricordo al Pannunzio*, in "la Repubblica", Torino, 28 marzo / March 28.

L. Leoni, *Armando Testa. Pubblicità d'arte*, in "Turismo Notizie", Firenze, marzo-aprile / March-April.

s. a. / anon., *Retrospettiva su Armando Testa a Firenze*, in "Libertà", Milano, 15 aprile / April 15.

s. a. / anon., *Retrospettiva a Firenze*, in "L'Eco di Bergamo", Bergamo, 15 aprile / April 15.

s. a. / anon., *Armando Testa. Retrospettiva*, in "Daily Media", Milano, 15 aprile / April 15.

s. a. / anon., *Omaggio Fiorentino ad Armando Testa*, in "Pubblicità", Milano, 21 aprile / April 21.

s. a. / anon., *Tutto il mondo creativo di Armando Testa*, in "Il Quotidiano di Foggia", Foggia, 23 aprile / April 23.

s. a. / anon., *Armando Testa a Firenze*, in "Gazzetta del Mezzogiorno", Bari, 22 aprile / April 22.

s. a. / anon., *Armando Testa, omaggio all'artista*, in "Pubblico", Milano, 28 aprile / April 28.

s. a. / anon., *A un anno dalla sua scomparsa*, in "Pubblicità Domani", Milano, aprile-maggio / April-May.

V. Trione, *La dolce Carmencita e Pippo l'ippopotamo vanno in mostra*, in "Settimana TV & Tempo Libero", Milano, 2 maggio / May 2.

M. Testa, *L'arte nel segno di Testa*, in "Italia Oggi", Milano, 3 maggio / May 3.

s. a. / anon., *Testa pubblicità come arte*, in "Il Tempo", Milano, 5 maggio / May 5.

P. F. Listri, *Chiamò la poesia nella pubblicità*, in "La Nazione", Firenze, 6 maggio / May 6.

s. a. / anon., *Per la mostra di Testa arriva Berlusconi*, in "L'Unità", Milano, 6 maggio / May 6.

F. Pasini, *Dolce, magica Carmencita*, in "7-Corriere della Sera", Milano, 6 maggio / May 6.

G. Pozzi, *Il giocatore di immagini*, in "L'Unità", Milano, 7 maggio / May 7.

s. a. / anon., *Pubblicitario ma anche artista*, in "Asca", Roma, 8 maggio / May 8.

R. D. Papini, *Quanti ricordi in quei manifesti*, in "La Nazione", Firenze, 8 maggio / May 8.

s. a. / anon., *Berlusconi taglia il nastro della mostra di Armando Testa*, in "L'Unità", Milano, 8 maggio / May 8.

M. Tazartes, *I più bei colpi di Testa*, in "La Stampa", Torino, 8 maggio / May 8.

S. De Rosa, *Omaggio a Testa pubblicitario tra arte e favola*, in "Il Secolo XIX", Genova, 8 maggio / May 8.

B. Manetti, *Detti o Testa è un weekend di grandi mostre*, in "la Repubblica", Firenze, 8 maggio / May 8.

R. Cirigliano, *Armando Testa a Palazzo Strozzi*, in "la Repubblica", Firenze, 8 maggio / May 8.

C. Costantini, *Cari consumatori io vi stupirò*, in "Il Messaggero", Roma, 8 maggio / May 8.

s. a. / anon., *Firenze ricorda Armando Testa con una rassegna*, in "Il Giornale", Milano, 8 maggio / May 8.

D. Carafoli, *In mostra a Firenze le opere di Armando Testa*, in "Il Giornale", Milano, 8 maggio / May 8.

D. Palazzoli, *L'energia dei segni*, in "Il Giornale",

Milano, 8 maggio / May 8.

s. a. / anon., *Un poeta per Carosello*, in "Il Tempo", Milano, 8 maggio / May 8.

M. Mostardini, *La Testa più lucida di Carosello*, in "Il Tirreno", Livorno, 8 maggio / May 8.

s. a. / anon., *Le pubblicità di Testa in mostra a Firenze*, in "La Cronaca", Firenze, 8 maggio / May 8.

L. Tansini, *Ma quanti colpi di Testa per parlare con le immagini*, in "Il Giornale di Sicilia", Catania, 8 maggio / May 8.

M. Tazartes, *I più bei colpi di Testa*, in "La Stampa", Torino, 8 maggio / May 8.

E. Macconi, *L'ora delle grandi mostre*, in "La Nazione", Firenze, 9 maggio / May 9.

S. Miliani, *Le creature di Testa*, *"musicista dell'immagine"*, in "L'Unità", Milano, 9 maggio / May 9.

s. a. / anon., *La magia di Testa*, in "La Sicilia", Catania, 9 maggio / May 9.

A. C. Quintavalle, *Tutto di Testa sua*, in "Panorama", Milano, 9 maggio / May 9.

A. Vettese, *Le fiabe commuoventi di Pippo e Carmencita*, in "Il Sole 24 Ore", Milano, 9 maggio / May 9.

D. Carafoli, *In mostra a Firenze le opere di Armando Testa*, in "Il Giornale", Milano, 9 maggio / May 9.

C. Medail, *Tutte quelle meraviglie del pianeta Papalla*, in "Corriere della Sera", Milano, 10 maggio / May 10.

F. Abbiati, *Il mondo di Armando Testa*, in "Il Giorno", Milano, 10 maggio / May 10.

s. a. / anon., *Rassegna di Testa*, in "Il Piccolo", Trieste, 10 maggio / May 10.

P. Vagheggi, *Quello spot è un'opera d'arte*, in "la Repubblica", Roma, 11 maggio / May 11.

P. F. Listri, *Diede il suo talento al dio consumo*, in "La Gazzetta del Sud", Messina, 11 maggio / May 11.

P. F. Listri, *La Testa della pubblicità*, in "Il Giornale di Brescia", Brescia, 12 maggio / May 12.

C. Costantini, *La pubblicità, che arte*, in "Il Messaggero", Roma, 13 maggio / May 13.

A. Masoero, *Gli eleganti colpi di Testa*, in "Mondo Economico", Milano, 15 maggio / May 15.

M. Majer, *Firenze rende omaggio al papà di Carmencita*, in "Famiglia Cristiana", Milano, 19 maggio / May 19.

A. Capitanio, *Dal sacro allo spot*, in "Il Tirreno", Livorno, 20 maggio / May 20.

s. a. / anon., *L'arte nel segno di Testa*, in "Italia Oggi", Milano, 22 maggio / May 22.

s. a. / anon., *Armando Testa in mostra a Firenze*, in "Asca", Roma, 22 maggio / May 22.

D. Fiesole, *A Firenze una retrospettiva di Armando Testa*, in "Gazzetta di Parma", Parma, 22 maggio / May 22.

C. Pajetta, *Le creature di Testa*, in "Oggi", Milano, 24 maggio / May 24.

N. Zonca, *Firenze apre le porte alla genialità di Testa*, in "Pubblico", Milano, 26 maggio / May 26.

M. Meneguzzo, *Che ippopotamo quell'Armando*, in "Avvenire", Milano, 29 maggio / May 29.

D. Facchinetti, *Arte e mostre*, in "TV Sorrisi e Canzoni", Milano, 30 maggio / May 30.

L. Kuscar, *Il più grande pubblicitario del dopoguer-*

ra, in "La Domenica Seminario", San Miniato, 30 maggio / May 30.

s. a. / anon., *Un Testa a testa tra Pollock e Carmencita*, in "Il Giornale dell'Arte", Torino, maggio / May.

G. Celant , *Armando il seduttore, Intervista a Gillo Dorfles e Milton Glaser, Il potente messaggio di un poeta surrealista*, in "Vernissage-Il Giornale dell'Arte", Torino, maggio / May.

s. a. / anon., *Testa: Visualizzatore globale*, in "Campagne", Milano, maggio / May.

s. a. / anon., *La prima volta di Carmencita*, in "Capital", Milano, maggio / May.

R. Galli, *L'uomo che inventò Papalla*, in "Firenze Spettacolo", Firenze, maggio / May.

s. a. / anon., *Firenze. Armando Testa*, in "Flash Art", Milano, maggio / May.

I. Galli, *Una retrospettiva di Armando Testa*, in "Eco d'Arte Moderna", Firenze, maggio-giugno / May-June.

s. a. / anon., *Geniale Testa*, in "Strategia", Milano, 1 giugno / June 1.

F. Giraldi, *Armando Testa, segni, sogni*, in "L'Unione Sarda", Cagliari, 1 giugno / June 1.

A. Trimarco, *Il percorso di Armando Testa*, in "Il Mattino", Napoli, 2 giugno / June 2.

T. Carpentieri, *Testa in su...*, in "La Gazzetta del Mezzogiorno", Bari, 3 giugno / June 3.

G. Piovano, *Il mago-pittore della pubblicità*, in "La Gazzetta dei Laghi", Varese, 4 giugno / June 4.

C. Farusi, *I colpi di Testa*, in "Donna Moderna", Milano, 4 giugno / June 4.

O. Grasso, *Bentornato Caballero*, in "La Sicilia", Catania, 5 giugno / June 5.

P. Sasso, *Una retrospettiva del più celebre pubblicitario italiano*, in "L'Eco di Bergamo", Bergamo, 5 giugno / June 5.

P.Sasso, *Una retrospettiva dell'opera di Armando Testa*, in "Il Quotidiano", Bologna, 9 giugno / June 9.

I. Mazzitelli, *L'arte cerca pubblicità*, in "la Repubblica", Roma, 9 giugno / June 9.

V. S. Provvedi, *Festa a Palazzo*, in "L'Agenzia di Viaggi", Roma, 11 giugno / June 11.

P. Sasso, *A Firenze una grande retrospettiva di Armando Testa*, in "Libertà", Milano, 12 giugno / June 12.

A. Buda, *Armando Testa in mostra a Firenze*, in "Il Gazzettino", Venezia, 14 giugno / June 14.

P. F. Leone, *Una Gemma in Testa*, in "Pubblicità Italia", Milano, 14 giugno / June 14.

P. Sasso, *Una interessante rassegna a Firenze*, in "Giornale di Brescia", Brescia, 15 giugno / June 15.

A. Mattarese, *Di tutto un Pop*, in "Anna", Milano, 16 giugno / June 16.

G. Piovano, *Ricordato con una mostra*, in "La Nuova Periferia", Casale Monferrato, 16 giugno / June 16.

F. Specchia, *Come Ulisse nel mare...*, in "L'Arena di Verona", Verona, 21 giugno / June 21.

F. Briguglio, *Con nostalgia per Carmencita*, in "Paese Sera", Roma, 18 giugno / June 18.

s. a. / anon., *Pubblicità d'autore*, in "L'Unità", Milano, 25 giugno / June 25.

L. Segreto, *Carosello entra al museo*, in "Corriere del Ticino", Lugano, 25 giugno / June 25.

F. Specchia, *Carosello che Testa!*, in "Gazzetta di Reggio", Reggio Emilia, 25 giugno / June 25.

s. a. / anon., *Che bella Testa!*, in "Gazzetta di Reggio", Reggio Emilia, 30 giugno / June 30.

s. a. / anon., *Tuttodesignews*, in "Costruire", Milano, giugno / June.

L. Pagnucco, *Firenze. Vasta retrospettiva di Armando Testa*, in "Arte In", Venezia, giugno / June.

s. a. / anon., *Armando Testa, l'uomo del nostro tempo*, in "Civiltà dell'amore", Firenze, giugno / June.

s. a. / anon., *Due mostre a Palazzo Strozzi*, in "L'Arca", Milano, giugno / June.

G.B., *Armando Testa*, in "Linea Grafica", Milano, giugno / June.

Boria, *Messaggi tutti di Testa*, in "Il Piccolo", Trieste, 1 luglio / July 1.

L. Franconi, *Testa: l'uomo l'artista*, in "Advertiser", Milano, 6 luglio / July 6.

s. a. / anon., *Retrospettiva di Armando Testa*, in "Grazia", Milano, 14 luglio / July 14.

L. Messina, *Imparare da un artista*, in "Cento Cose", Milano, luglio / July.

s. a. / anon., *Essere o apparire?*, in "Uomo Harper's Bazaar", Milano, luglio-agosto / July-August.

M. Calusio, *Arte in Testa*, in "Strategia", Milano, luglio-agosto / July-August.

R. Ciaccio, *Ricordando Armando*, in "Proposte", Milano, luglio-settembre / July-September.

G. B., *Armando Testa*, in "Linea Grafica", Milano, 6 novembre / November 6.

1994

s. a. / anon., *Testa, il pioniere*, in "Oggi", Milano, 23 maggio / May 23.

1996

s. a. / anon., *L'Omaggio di Haim Steinbach ad Armando Testa*, in "Vernissage-Il Giornale dell'Arte", Torino, febbraio / February.

S. Tropea, *Da Dudovich a Testa*, in "la Repubblica", Roma, 15 luglio / July 15.

D. Biffignardi, *I manifesti, per rileggere un'azienda*, in "Piemonte vip", novembre / November.

L. Aime, *Un Testa & Mes*, in "Storia Illustrata", Milano, dicembre / December.

1997

D. Mutarelli, *Protagonisti del XX secolo. Il Genio di Armando Testa*, in "Portoria", supplemento a / supplement for "Storia Illustrata", Milano, 11 novembre / November 11.

1998

A. C. Quintavalle, *Tante creatività un'unica mente*, in "Corriere della Sera", Milano, 16 aprile / April 16.

s. a. / anon., *Venezia: un artista camuffato da grafico*, in "Il Giornale dell'Arte", Torino, ottobre / October.

1999

S. Baumgartner, *Fra spot e ironia*, in "Yanez", Milano, febbraio / February.

s. a. / anon., *La stagione dell'ottimismo 1960-1970. Il Testa che fa testo*, in "AD-Millennium", Milano, novembre / November.

2000

F. Fanelli, *A ciascuno il suo*, in "Vernissage-Il Giornale dell'Arte", Torino, novembre / November.

A. Masoero, *En attendant Armando Testa*, in "Il Giornale dei Libri-Il Giornale dell'Arte", Torino, novembre / November.

Finito di stampare nel febbraio 2001
da Leva Spa, Sesto San Giovanni
per conto di Edizioni Charta
su carta Gardamatt Art delle Cartiere del Garda Spa